Elite
27

關於 世界名曲
的100個故事

100 Stories of
Famous
melody

郭瑜穎◎編著 黃健欽◎審訂

前 言

尼采說：「如果沒有音樂，生活就是一個錯誤。」

哲人言語，潤物無聲，而又總給人以智慧的啟迪。音樂是上天賜給人類最美的禮物，它不分國界，沒有阻隔，來自人類所有的事業，無論戰爭與和平，不管發達與落後，「聆聽內心，源自自然」。《禮記·樂記》中有述：「凡音之起，由人心生也。人心之動，物使之然也，感於物而動，故形於聲。聲相應，故生變，變成方，謂之音。比音而樂之，及干戚、羽旄，謂之樂。」是為音樂釋解之濫觴。

音樂是最抽象的藝術，也是最簡單也最能震撼人心的魔咒，它如種子一般深深地埋進我們的心底。當我們不經意地豎起耳朵，細細聆聽下去，總有某一種音樂的咒語，讓我們深深地陶醉其間。那顆深埋的種子便會生根發芽，開花結果，它的根莖會緊緊地包裹住我們的靈魂，那縷旋律的質實便溶進了血液心魂，其悠悠餘香便縈繞在我們漫漫的一生。

一粒沙裡一個世界，一朵花中一座天堂，一首好音樂也可以昇華一個人甚至整個世界的靈魂。一段美好的旋律是一次心靈對情感的醞釀和洗滌，是經過千錘百煉和時間雕琢的藝術結晶，它總能在不經意的瞬間觸動你我心中的某一根弦，就像水面上忽起一圈漣漪，一圈一圈地蕩漾開去，替我們向所愛的人，也向我們自己，表達和傳遞心中所感、所想、所愛、所悟。而時間總是這樣漸漸地構築著過往和未來，讓這一首首好曲子在洗滌和淨化了人類的心靈之後，在時空的長廊裡，經由一代又一代人的傳唱流傳下來。

誠然，每一首名曲都經歷過十月懷胎的溫柔之痛，名曲誕生的背後那些耐人尋思的經歷，如同湧動在歷史大河裡的潮水，精心醞釀著名曲本身之外的又一朵朵浪花。只有瞭解它們，我們才能更加明白音樂家們蜿蜒起伏或多彩華麗的人生；只有讀懂它們，我們才能更懂得欣賞名曲內裡所蘊涵的人性之尤美，生活之質實。

在每首名曲的背後，我們也總能發現出一段或廣為流傳、或鮮為人知的故事，這些鮮活的幕後故事，讓一首好曲子的靈魂更為飽滿，更充滿感情，也更能打動我們的內心世界。在這些跳躍的音符經歷了時光的洗禮和歲月光影的歷練之後，我們更願意將其中的真實故事或美麗傳說記錄下來。

如是，就是我們編寫這本書的願望。

美好的東西總能引起人的共鳴。其實，每一首音樂都有關於「情」——親情、友情、愛情。是音樂把狹義的愛拓展得更為寬廣、更為美麗。作曲家們把感悟化成音符記錄在心弦之上，演奏家用手指把旋律敲打進時光長廊，歌者讓歌聲傳遞向哪怕最貧瘠的荒野，聽眾則用它們來淨化內心的情感世界。

至此，讓我們攜手漫步，共同賞味這一段段名曲背後的傳奇。爾後，你會發現我們絕不虛度此行。

目 錄

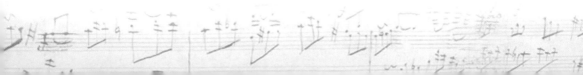

第六章 讓動人的故事化作一片新鮮

第七章 從自然的眼眸中讀出一種風情

第一章

與醉人的光陰舞出一段愛戀

愛的協奏曲

巴赫與《G大調小步舞曲》

巴赫是能給予你投資最大回報的音樂家，大師將親自告訴你如何管理自己的財富，如何使它增長，直到有一天，你會突然間發現，你已經擁有了一個世界上任何人都奪不走的寶藏，那就是對巴赫音樂的理解和熱愛。

——房龍

註：瑪利亞‧芭芭拉埋葬於此。

約翰‧塞巴斯蒂安‧巴赫（J.S. Bach）的第一任妻子瑪利亞‧芭芭拉是在一七二〇年突然去世的，她留給這位偉大的音樂家的，除了愛的回憶之外，是一群未成年的孩子，還有繁重的家庭負擔。毋庸置疑，巴赫是愛芭芭拉的，他為妻子的離去難過了很久。然而，撫養這群孩子所要付出的艱辛和繁瑣，還是讓巴赫始料未及並且力不從心，更何況他還有繼續作曲的偉大理想。於是，在認識了安娜‧瑪格麗娜之後，他決定娶她為妻。

安娜出生於音樂世家，有著出色的音樂聽覺和理解力，當時在巴赫任職的柯登宮廷樂團中擔任女高音，她比巴赫小十五歲，嫁給他的時候正是二十歲的青春年華。安娜的母親極其反對這椿婚事，卻始終執拗不過女兒的意願，最後只得點頭同意。

　　她為什麼願意排除萬難，嫁給一個並不富庶、又遭亡妻之痛，有著一堆孩子要養的男人呢？答案當然是她愛上了這個人，並願意為之奉獻所有。安娜被巴赫的音樂才華所折服，也被他的藝術魅力深深吸引，她十分願意成為巴赫的妻子，與他共度一生。也許這個男人並不是因為愛情才娶她，但是安娜卻堅信她至誠的情感早晚會融化了他的心。

　　婚後的安娜是一名稱職的妻子和母親，除了盡心盡力地照料好一家人的衣食起居外，與孩子們相處得也非常融洽，她經常幫巴赫熬夜抄寫樂譜，還要照顧他的學生們和其他來訪的樂師。一有空閒的時間，對音樂頗有研究的安娜便會整理她所喜歡的巴赫所作的曲子，或者改編一些鍵盤舞曲作品、清唱劇主題和詠嘆調等，並記錄在自己的日記中。生活雖然忙碌和艱苦，她卻對此樂此不疲。就在這深深淺淺的生活痕跡中，安娜深深打動了巴赫的心。

　　於是，巴赫為了感謝安娜對他付出的一切，決定寫一首曲子來代表對她的愛意。這首曲子就是我們現在所熟悉的《G大調小步舞曲》。安娜在聽到這首為她而作的曲子瞬間，感動得流下了淚水，她的付出終於得到了回報。在往後的日子裡，除了幫助巴赫整理樂譜之外，安娜多了一件她最喜歡做的事，那便是坐在窗邊，靜靜地聽巴赫彈奏那首她最愛的《G大調小步舞曲》。

　　許多年後，在德國萊比錫他們愛的小屋中，安娜生日當天，陽光明媚的午後，巴赫拉著安娜的手微笑著坐在大鍵琴邊，拿出他為她整理編寫的《為安娜・瑪格達雷納・巴赫而作的古鋼琴小曲集》並送給了她，裡面收錄的都是安娜平時最喜歡的曲子。巴赫修長的手指悠然地在大鍵琴上如行雲流水一般彈奏起來，輕快愉悅的樂音從他的指尖流淌出來，正是安娜最愛的那首《G大調小步舞曲》。而安娜安詳地望著她的丈夫，深情地隨著旋律哼唱著。

　　對於愛情，這個世界上有許多種表達方式，不同於能言善道的人們所說的情話，音樂一定是最浪漫的話語，也是最委婉、最含蓄、最複雜的傳遞方法。當他們互相凝視著對方微笑，手指劃過琴鍵的輕響，腳尖踩在地板上隨著節奏搖擺，不用隻字片語，只需要眼神的交流，在這首愛的協奏曲中，便可以互相明白對方的心意。如此美好，如此清晰分明，讓我們在幾百年後的今天，也能把深藏的心事透著一種悠然的浪漫情懷，隱藏在這些高高低低長長短短的旋律中悄然舒展開來，彈唱給懂的人聽。

小知識：

約翰‧塞巴斯蒂安‧巴赫（J.S. Bach 1685～1750），著名的作曲家、管風琴家，生於德國愛森納赫。他的作品包括有將近三百首的彌撒曲；組成《平均律鍵盤曲集》的一套四十八首賦格與前奏；一百四十多首前奏曲；一百多首其他大鍵琴樂曲；二十三首小協奏曲；四首序曲；三十三首奏鳴曲；五首彌撒曲；三首聖樂曲及許多其他樂曲。總計起來，巴赫譜寫出八百多首莊嚴樂曲。巴赫把音樂從宗教附屬品的位置上解放了出來，使之平民化；他把複調音樂發展成主調音樂，大大豐富了音樂的表現力，並確立了鍵盤樂器十二平均律原則；除了聲樂作品外，巴赫奠定了現代西洋音樂幾乎所有作品樣式的體例基礎。因此，巴赫被後世尊稱為「西方音樂之父」。

你依然是我的最愛

柴高夫斯基和《F小調浪漫曲》

無論音樂、文學或其他任何藝術，按它們真實的意義來說，都不光
是為了單純地消遣。

——柴高夫斯基

那是在一八六八年的春天，一個來自義大利的歌劇團正在莫斯科進行訪
問演出，因為這個劇團有一位著名的女高音歌唱家黛西莉‧阿爾托，她的嗓
音十分圓潤甜美，演唱又富有感情，演技也精湛得很，所以只要有她的演
出，劇團的每場戲都人滿為患。

有一次，柴高夫斯基去觀看這個劇團演出的《奧賽羅》，阿爾托在戲裡
飾演女主角苔絲‧德蒙娜。一上臺，柴高夫斯基便被阿爾托的甜美歌聲和柔
美的女性氣息征服了，他從來都沒有像現在這樣，被一位演員如此強烈的吸
引住過。

巧合的是，他的朋友安東尼‧魯賓斯坦和阿爾托曾經一起合作過多部歌
劇，兩人的關係還不錯。在演出之後，魯賓斯坦就將阿爾托介紹給柴高夫斯
基認識，而阿爾托一聽此人正是大名鼎鼎的作曲家柴高夫斯基時，也感到非
常榮幸能夠見到他，並邀請他到她在莫斯科的住所做客。

柴高夫斯基其實是個非常靦腆的人，生來就不善於與人交際，在接到阿
爾托的邀請之後，他並沒有赴約過。要不是魯賓斯坦有一部新的歌劇邀請阿
爾托來演女主角，拖著柴高夫斯基來到她的住所，恐怕他這輩子都沒有勇氣

與醉人的光陰舞出一曲愛戀

走進阿爾托的家門。不過也就是從此次開始，兩人漸漸從陌生到熟悉，相談甚歡，柴高夫斯基也開始經常登門造訪阿爾托。一段時間之後，兩人很快就兩情相悅，以心相許了。

於是結不結婚，也在兩人交往後成為了一個必須考慮的問題。柴高夫斯基和阿爾托原本決定，夏天在莫斯科舉行婚禮，但是阿爾托的母親卻極力反對這椿婚事。她的母親認為，柴高夫斯基太年輕了，也不夠成熟穩重，女兒跟隨他生活並不是最好的選擇。事實上，阿爾托比柴高夫斯基大了五歲，而阿爾托從小便與母親相依為伴，母親的話對她的影響相當地大。

柴高夫斯基這邊也遇到了壓力，他的朋友魯賓斯坦等人也並不看好這段婚姻。魯賓斯坦認為，當一個女歌唱家的丈夫是非常可憐的，必須要為她放下一切，隨她走遍歐洲演出，沒有固定的工作和收入，要靠老婆的錢財過日子；另一方面，難道阿爾托會放棄現在如日中天的事業，隨他定居在莫斯科？

阿爾托和柴高夫斯基都不想放棄自己的事業，這讓柴高夫斯基感到很為難，但是面對心中對阿爾托的愛，他不想輕易地放棄這段得來不易的感情。於是，柴高夫斯基寫了一首鋼琴浪漫曲《F小調浪漫曲》，獻給了阿爾托，以表示自己想與她繼續走下去的決心。

這首《F小調浪漫曲》充滿真摯的感情，曲調非常優美，阿爾托聽了之後非常感動，她從曲中深切地感受到柴高夫斯基的愛。然而現實的困境卻仍無法讓他們忽略，於是兩人決定先訂婚，再來商議以後的事情。但由於種種原因，訂婚典禮被取消了，阿爾托在夏季去了波蘭演出，不久就嫁給了一位西班牙男中音歌唱家，只留下柴高夫斯基一人在莫斯科獨自嘆息。

而一年以後，阿爾托回到莫斯科演出，柴高夫斯基聽到消息後立刻買票去了劇院。當阿爾托走上臺時，柴高夫斯基望著那熟悉而久違的面孔，潸然

淚下。雖然兩人沒能在一起，柴高夫斯基依然十分崇拜和欣賞這位迷人的女歌唱家。若干年後，當兩人將愛情轉化為友情的時候，阿爾托寫信給柴高夫斯基，說：「即使是現在，我依然感謝你，那首優美的浪漫曲，也依然是我的最愛……」

小知識：

彼得·伊里奇·柴高夫斯基（Pyotr Ilyich Tchaikovsky 1840～1893），偉大的俄羅斯浪漫樂派作曲家，也是俄羅斯民族樂派的代表人物。其風格直接和間接地影響了很多後進作曲家。他創作的作品中，有大家所熟悉的舞劇《天鵝湖》、《睡美人》、《胡桃鉗》和交響詩《羅密歐與茱麗葉》、《悲愴》等。他的音樂充滿內心情感和戲劇力量，不僅深為專業音樂演奏家喜愛，而且也為廣大群眾所讚賞。

柏拉圖之戀

柴高夫斯基和《F小調第四交響曲》

> 一個重情的人之所以愛，並非因為他鍾情的對象以其美德吸引了
> 他，而是因為出於本性，因為他不能不愛。　　——柴高夫斯基

《F小調第四交響曲》創作於一八七七年，是柴高夫斯基獲得國際聲譽的第一部交響曲。柴高夫斯基將自己多年以來痛苦的心情和對幸福的渴望，全部都寫進了這部曲子裡，時而婉轉時而淒美的旋律，向人們訴說的，是一段美麗的故事，而故事的女主角就是梅克夫人。

梅克夫人是居住於莫斯科郊外的一位富孀，她繼承了亡夫的豐厚遺產，過著安逸的生活。雖然如此，她卻時常感到寂寞。財富所帶給她的，只是表面上的華麗，虛有其表，她對此非常厭倦，很希望能夠獲得心靈上的釋放和解脫。

在一八七六年一個寒冷的冬日，當梅克夫人在朋友家第一次聽到了鋼琴曲《暴風雨》時，立刻就被曲中流露出來的激情所傾倒了，她十分佩服作者的創作才華，於是向朋友打聽了起來。當她聽說這部曲子的作曲者——年輕的柴高夫斯基目前正陷入經濟困境時，立刻決定資助這位天才音樂家，讓他以後能夠創作出更好的作品。

但是，梅克夫人是一位極為靦腆的人，平時除了聽音樂來解悶之外，並不喜歡社交活動。於是她選擇以書信的方式與柴高夫斯基進行聯繫。為了讓

他能夠接受自己的資助，同時也不挫傷這位高傲而敏感的作曲家的自尊心，她在信中只說很欣賞柴高夫斯基的音樂才華，希望他能為自己創作一些曲子，並接受他所應得的報酬。

柴高夫斯基很願意為這位品味高雅的夫人進行創作，對於他貧困的處境，梅克夫人就像一位從天而降的女神。於是在一八七六年，柴高夫斯基為梅克夫人寫了一首鋼琴曲，並得到了相當多的報酬。從此梅克夫人便經常邀約柴高夫斯基作曲，兩人的書信往來也越來越密切。在頻繁往來的書信中，兩人對對方的傾慕之情也開始迅速增長。柴高夫斯基也曾提出過與梅克夫人見面的請求，但是梅克夫人深怕兩人見面後，就不能像現在這樣無拘無束地交談了，所以兩人的溝通僅限於書信。

但是，這並不能阻擋柴高夫斯基對梅克夫人的仰慕，在他將《F小調第四交響曲》創作完成後，就立刻把樂稿寄往了莫斯科梅克夫人的住所。柴高夫斯基在給梅克夫人的信中寫道：「妳問我這部作品有無明確的標題，對就交響作品而言的此類問題，我總是回答『沒有，沒有』，但這其實是難以回答的。在創作沒有固定題材的器樂作品時，所體驗到的不可言說的情緒，怎麼可以表達出來呢？所以我很想把它獻給妳，因為我知道妳準備在其中找到妳內在的感情和思想的回聲。這個作品肯定妳會喜歡，它將永遠是我最得意的作品，它是一座紀念碑，代表著這樣一個時代：在深重的苦難、悲哀和絕望中，忽而射出了希望的光輝──這光輝來自這一作品所題獻的那人。」但是梅克夫人卻認為柴高夫斯基的題獻有些不妥，而柴高夫斯基也接受梅克夫人的建議，沒有在首頁上署上她的名字，只是標明獻給「最摯愛的朋友」。

雖然兩人有著深厚的感情，但是十四年來，柴高夫斯基與梅克夫人僅以書信交往，從未能真正見上一面。即使一次在路上偶然遇上，他們彼此認出了對方，也不過只在遠處互相鞠躬致意，眼神交流後便再無延續。但這並不代表兩人形同陌路，梅克夫人只是將自己對柴高夫斯基的愛全部藏在了心靈

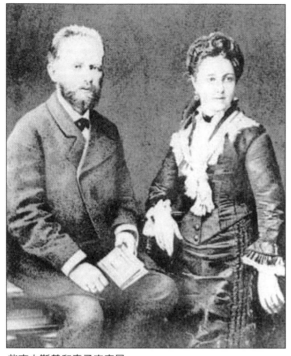

柴高夫斯基和妻子安東尼。

深處,她認為這是自己對愛情最正確的選擇,而柴高夫斯基應該有更好的選擇和歸宿。也許就像我們所常說的那樣,距離產生美,相見不如懷念。

小知識:

柴高夫斯基的妻子名為安東尼,安東尼以死相逼才獲得柴高夫斯基的婚姻,然而婚後不僅不能帶給柴高夫斯基創作靈感,反而常常影響柴高夫斯基創作,致使他不得不悄悄離家。不久後,安東尼被發現與人通姦,然而自始至終,柴高夫斯基都未與之離婚。

少女的甜蜜心事

芭達潔芙絲卡和《少女的祈禱》

它美麗而不複雜，柔美卻也樸素，用在我的作品裡再合適不過了。

——契訶夫（Anton Palovich Chekhov1860～1904）

　　芭達潔芙絲卡（Tekla Bądarzewska-Baranowska 1834～1861）是音樂史上少有的女性作曲家之一，她所創作的作品中，目前在世界上流傳最廣的便是《少女的祈禱》（The Maiden's Prayer）。此曲被創作於一八五六年，然而經過了時間的洗禮，這首作品的知名度和流傳度，都遠遠大於它的作者芭達潔芙絲卡的名氣。不過很遺憾的是，芭達潔芙絲卡這個才華橫溢的美麗女子，在二十三歲的芳齡便離開了人間，只留下了這曲風格單純而清麗的作品，為世界的美好添加了一抹濃重的色彩。

　　《少女的祈禱》為變奏曲式，旋律雖然簡單，但透過演奏家的雙手，卻能給人留下樸實而動聽的深刻印象。曲中每一個淺顯淳樸的音符，都透露出少女心間天真美好的心願，表現了天真無邪的少女對愛情的遐思和幻想。而芭達潔芙絲卡在寫《少女的祈禱》的時候，正是十八歲的青蔥歲月，所以說，它正是由一名少女所作。

　　和每一個女孩子都一樣，芭達潔芙絲卡在十八歲時也有許多對愛情的美好憧憬，比如說出現在她面前的男孩子長什麼樣子，個子高不高、鼻子挺不挺、眼神溫不溫柔、笑起來迷不迷人……她也會想什麼時候會有人牽起她的手，漫步在皎潔的月光下，或是和她一起坐在鋼琴旁，一起合奏一曲。

與醉人的光陰舞出一曲愛戀

　　但是，在父親的嚴格要求下，芭達潔芙絲卡只能夠把所有的時間花在刻苦的練習鋼琴和學習樂理知識上，從沒有什麼機會像其他女孩子那樣，把自己打扮得漂漂亮亮，去結識帥氣陽光的男孩子。她在學校上課的時候，經常會聽到周圍的女孩們竊竊私語，聚在一起說一些有關初戀的事情。那些懵懵懂懂的小甜蜜，使她們的嘴角常常上揚，說起話來都異常地溫柔。

　　有一天，芭達潔芙絲卡終於遇到那個令她心動的男孩子，於是她開始和朋友們一樣，常常會臉紅心跳，坐在座位上發呆，莫名其妙地傻笑。但是，她始終都鼓不起勇氣面對她心儀的對象，向他表白自己的心意，只有在彈鋼琴的時候，才能將自己滿腔的思念和愛戀化作一串串優美的旋律。有一天她突然有了靈感，於是就把自己的心事寫進了曲子裡，就有了如今《少女的祈禱》這首曲子。

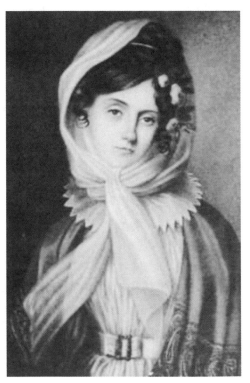

　　最初，芭達潔芙絲卡將這首曲子投在法國巴黎一家音樂雜誌的副刊上，很快，許多人就被它的清新旋律所吸引，而這首曲子也不脛而走，成為暢銷一時的名曲，也成為許多初學鋼琴的女孩子的最愛。

　　這首鋼琴小曲，從它面世以來，相繼以八十餘種不同版本風行全球，俄國作家契訶夫也十分欣賞這首小品，所以在創作劇本《三姐妹》（Three Sisters）時，曾註明將此曲用於第四幕的創作。美國鄉村音樂家鮑伯‧威爾斯也為《少女的祈禱》填了優美的歌詞。但也有一些音樂人認為，這首曲

子的旋律太過簡單，毫無技巧可言，從藝術性到技巧性都沒有什麼驚艷處，還把它說成是「沙龍中的情感垃圾」。

可是誰也不能否認的是，這首曲子在世界音樂的聖壇裡，的確是一曲難得的清新之作。就像在一個美麗的大公園裡，人們可以讚嘆那些參天大樹的茂盛，但也可以靜心欣賞花壇裡的鮮豔小花。當人們漫步其中的時候，這些花花草草絕對會給人帶來無比的驚喜，幽幽淡淡的芳香總會沁人心脾，時時敲打著人們的心房。

小知識：

泰克拉·芭達潔芙絲卡（1838～1861）是波蘭的女鋼琴家、作曲家，主要作品為三十五首鋼琴小品，風格單純而清麗，但她的大部分作品默默無聞，只有《少女的祈禱》（作於一八五六年）是世界名曲中最為膾炙人口的鋼琴小品之一。她創作這首《少女的祈禱》時，年僅十八歲，她不幸於二十三歲離開了人世，可是她的這首精緻小品卻足以使只有短暫生命的她流傳百世。

一曲情未了

白遼士和《幻想交響曲》

音樂是心靈的昇華，它不像化學那樣能進行實驗分析。對於偉大的音樂來說只有一種真正的特性，那就是感情。　　——白遼士

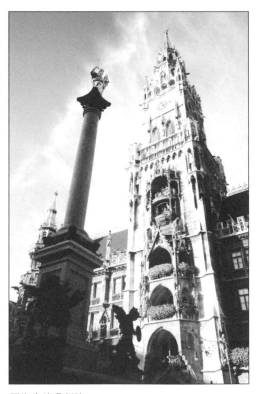

圖為奧德翁劇院。

埃克多・白遼士（Hector Berlioz 1803～1869）是一個生性浪漫的法國人，年輕時候的他對莎士比亞的戲劇才華非常崇拜，莎翁的每一本書他都要細細地讀上幾遍，越讀越覺得莎翁對戲劇的造詣魅力無窮。有時候他也會陷進書的情節之中，把自己想像成劇中的男主角，無法自拔。

一八二七年的秋天，英國一家劇團來到法國巴黎的奧德翁劇院演出，莎士比亞的幾部名劇，像《哈姆雷特》、《羅密歐與茱麗葉》、《奧賽羅》等，也在演出名單之中。於是白遼士興奮地來到劇院觀看，那天上演的正是莎翁最受觀眾歡迎的悲劇《羅密歐與茱麗葉》。這一看，白遼士不但深深地被舞臺上演員們的表演所吸引，更是對飾演茱麗葉的女演

員哈麗艾特・史密森一見傾心。那一刻他突然感到，史密森就是他夢中美麗的茱麗葉。所以演出一結束，白遼士就逕自跑到了後臺，找到心目中的茱麗葉，並向她傾訴了自己的愛慕之情，希望史密森能夠感受和接納他的真心。

性情有些內斂的史密森，被白遼士突如其來的熱情舉動嚇了一跳。當時史密森因為演出茱麗葉的緣故，在英國已經大紅大紫了，在她眼中，白遼士不過是一個默默無聞的小男人，最多也就是瘋狂迷戀自己的男粉絲之一。於是，史密森毫不猶豫地回絕了他。

落花有意，流水無情。白遼士被拒後如墜深淵，因為受到了失戀的打擊而開始神情恍惚，幻覺迷離，整日都茶飯不思地在過日子。他對這樣的結果感到非常難過，好像總有一塊石頭壓在心頭，憋得人喘不過氣來。為了緩解自己苦惱的情緒，白遼士開始瘋狂地作曲，以求在旋律中得到釋懷，在創作上得到慰藉。在對史密森不斷瘋長的相思和幻覺中，他飽受相思的煎熬，忍著苦痛的磨礪，終於寫出了一首深情又纏綿的曲子，取名為《幻想交響曲》。他還在曲子下面加上了一個副標題──「一個藝術家生涯中的插曲」。

受當時英國作家迪昆西《一個英國鴉片吸食者的自白》的影響，白遼士根據自己的經歷，也為曲中的主角設計了一個類似的故事：朝氣蓬勃的藝術家因失戀服毒輕生，卻因劑量不足未果，變成了整日處於昏迷狀態的類似精神疾病的患者，一系列驚心動魄不可思議的事由此發生……

一八三〇年底，《幻想交響曲》在巴黎首演了。白遼士沒有想到，這部作品一經面世，就得到了觀眾的強烈迴響，被人們稱之為一部劃時代的開創作品，並取得了前所未有的成功。

或許是上帝發現了白遼士對愛情的堅持與執著，一八三一的秋天，距白遼士在觀看史密森的演出，並向她表白愛慕整整過了五年之後，《幻想交響

曲》再度上演。演出期間，負責在樂隊中敲打定音鼓的白遼士不經意間看到了臺下坐著的史密森，心情澎湃不已，他從未想過會與自己的夢中情人在這種情形下相逢。而觀看演出的史密森也深深地被這部曲子所吸引，總有一種似曾相識的感覺在腦海中盤旋。當她的目光與白遼士相遇的時候，終於領悟到，原來這優美的旋律，竟描述的是當年自己和白遼士的故事。

此時的史密森終於被白遼士深藏多年的感情所感動，但是一想到自己比他年長三歲，如今的她已不再是當年的那個青春靚麗的女明星，而他卻成為了鼎鼎有名的大作曲家，一切都已經今非昔比了。但是白遼士卻癡情依然，重新展開了對史密森的追求，並把修改後的《幻想交響曲》題獻給了她。終於在十個月後，史密森答應嫁給他，而白遼士高興地懷揣著從朋友那裡借來的三百法郎，與他一生唯一的愛人在巴黎的英國大使館裡舉行了婚禮。於是，這首《幻想交響曲》就成了他們兩人甜蜜的見證，也成了一段美麗愛情故事的化身。

小知識：

埃克多‧白遼士（1803～1869）。法國傑出的作曲家。生於法國南部一個小鎮的醫生家中，自幼酷愛音樂，但家庭卻希望他能成為一名醫生，最後終以與家庭脫離關係為代價選擇了音樂道路，後來畢業於巴黎音樂學院。代表作有《幻想交響曲》、《葬禮與凱旋交響曲》，管弦樂《羅馬狂歡節序曲》、《李爾王序曲》、《海盜序曲》，歌劇《班維努托‧切里尼》、《阿爾瑟斯特》、《特洛伊人》，傳奇劇《浮士德的天譴》等。所著《管弦樂配器法》被世人推崇為近代作曲技術理論的典範。

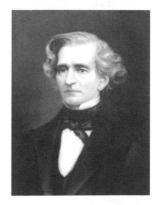

你是一生的最愛

蕭邦和《升C小調圓舞曲》

> 如果我不每天吐血，不為眷戀舊情所苦，我可能會開始一種新的生
> 活。我不再有憂傷和歡樂，不再真的感受什麼，我只是渾噩度日，
> 耐心等待我的末日。
>
> ——蕭邦（Frédéric Chopin 1810～1849）

《升C小調圓舞曲》是蕭邦獻給親密的
愛人喬治桑，雖然兩人始終沒能突破重重
障礙，走進婚姻的殿堂，但是這首圓舞曲
卻可以充分地表達出蕭邦的癡情和堅持。

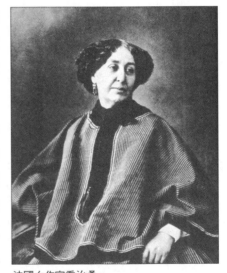

一八三六年冬天，機緣巧合，著名作
曲家李斯特（Franz Liszt）將法國女作家喬
治桑介紹給了自己的摯友蕭邦認識。這個
外表纖弱而又儒雅溫柔的男子，對喬治桑
的第一印象並不太好。兩人第一次見面之
後，蕭邦不禁問李斯特：「她真的是女人
嗎？我不禁懷疑！」

法國女作家喬治桑。

也難免蕭邦會發出如此的感慨，生於一八〇四年的喬治桑要比蕭邦大上
六歲，個子矮小，膚色深黑，前額窄小，在眾人眼中並不是一個美麗高雅的
女子。況且她言論大膽而犀利，反傳統和反大男人主義。又喜歡像男人一樣
吸菸，經常女扮男裝出現在各種場合。

與醉人的光陰舞出一曲愛戀

這是喬治桑繼承的莊園裡蕭邦的房間。

隨著時間的推移,兩人的接觸越來越頻繁,蕭邦發現和喬治桑在一起的時候,他可以盡情地傾訴內心最深處的情感,而不必像面對其他人那樣,許多話都只能隱藏在心中無法發洩。於是不久之後,蕭邦發現自己深深地迷戀上了喬治桑。結果兩人互生了好感,決定開始交往。而為了躲避巴黎社交圈關於他們的流言,喬治桑和蕭邦選擇離開巴黎,去世界各地度假旅遊。

從馬霍卡島的帕爾馬到艾斯塔布列曼,從法國的巴塞羅納到義大利北部的熱那亞,雖然旅途中的居住環境遠沒有巴黎舒適,但這並不能影響蕭邦和喬治桑對遠離人群的新鮮感,和兩人情投意合的熱情。就在這一段段醉人的旅途中,在喬治桑的幫助和鼓勵下,蕭邦寫出了許多首受到世人歡迎的曲子。而蕭邦也忙不迭地的和喬治桑分享共同的生活經驗,鼓勵喬治桑閱讀波蘭文學,並翻譯密茲凱維奇的作品讀給她聽。

但是美好的時光總是那樣的短暫,儘管喬治桑和蕭邦萌發了愛情的火花,卻始終抵不過兩人在個性和世界觀的差異。因為這些因素,他們開始爭吵和互相傷害。比如說蕭邦注重儀容外表,喬治桑則大而化之;蕭邦支持貴族階級所擁有的統治權,喬治桑追求的卻是人類共用的平等權利和民主自由;蕭邦主張藝術和生活應該是分離的,喬治桑卻一天到晚批評他沒有現實感……並且蕭邦與喬治桑之子莫里斯之間也出現了矛盾。種種不和諧的因素不斷加深了他們之間的嫌隙,進而導致生活中的和諧氣氛也開始變調。於是,兩人關係也終於漸漸地走向了決裂。

雖然兩人的關係以分手告終,但是蕭邦仍是愛著喬治桑的。蕭邦再回到巴黎之後,心情十分憂鬱,多年纏身的肺病也越來越重。他十分懷念與喬治

桑在一起生活的那些美好時光，為了紀念這段感情，他為喬治桑寫下了這首
《升C小調圓舞曲》。

一九八四年的一天，蕭邦去瑪利昂尼夫人的家裡做客，不期而遇地見到
了自己曾經的愛人喬治桑。當時兩個人已經一年多沒見面了，蕭邦將自己內
心激動的情緒掩飾好，強自鎮定地向喬治桑問候：「妳好嗎？」喬治桑也表
面淡定地回答「很好」，然後兩人互道了再見就各自離開了。

殊不知這場寒暄客套的見面，竟是喬治桑和蕭邦最後一次相見。在一年
零七個月之後，蕭邦以三十九歲的英年，因肺結核和心臟衰竭病逝在了巴
黎。而他死後，有人在他的日記裡發現，蕭邦竟還收藏著一撮喬治桑的頭
髮。

當《升C小調圓舞曲》的旋律再次響起的時候，你會感到它的曲調非常優
美，實際上卻在旋律的背後隱藏著一種說不出來的哀愁。其實那深深淺淺的
音調裡，藏著的都是蕭邦與喬治桑在一起時的幸福回憶。

小知識：

弗雷德里克·弗朗索瓦·蕭邦（1810～1849），偉大的波蘭音樂
家。年少成名，後半生正值波蘭亡國，在國外度過，創作了很多具
有愛國主義思想的鋼琴作品，以此抒發自己的思
鄉情、亡國恨。其一生不離鋼琴，被稱為「鋼琴
詩人」。一八三七年嚴辭拒絕沙俄授予他的「俄
國皇帝陛下首席鋼琴家」的職位。舒曼稱他的音
樂像「藏在花叢中的一尊大炮」，向全世界宣
告：「波蘭不會亡。」蕭邦晚年生活非常孤寂，
痛苦地自稱是「遠離母親的波蘭孤兒」。

來自春天的愛戀

舒曼和《春天交響曲》

> 你是我的生命，是我的心；你是大地，我在那兒生活；你是天空，
> 我在那兒飛翔。
>
> ——舒曼

舒曼（Robert Schumann 1810～1856）是十九世紀德國著名的浪漫主義作曲家，他和克拉拉初次見面是在一八二八年。那一年，舒曼十八歲，克拉拉九歲。

當時的舒曼正在大學攻讀法律學位，卻十分熱愛音樂。而克拉拉的父親維克是一位有名的音樂教育家，舒曼慕名求教，維克很快發現了舒曼的音樂天賦，對他非常欣賞，便收下了舒曼這個學生。就這樣，舒曼住在了克拉拉的家中，開始正式師從克拉拉的父親維克學習鋼琴。長時間的相處，讓舒曼和維克建立了父子般的情感，他和克拉拉相處得也有如兄妹一般。

而隨著年幼的克拉拉一天天長大，變成了一個才貌雙全的少女，年輕的舒曼經過與克拉拉長期的相處，也越來越傾心於她。一次舒曼到德勒斯登旅行，當他知道克拉拉隻身在那兒度假，當即向她表白了愛意。而舒曼的才華也一直深深地吸引著這位美麗的少女，面對舒曼真摯的感情，兩人很快便雙雙墜入了愛河。

舒曼經常在克拉拉到外地巡演的時候給她寫信，稱克拉拉是他「世間的最愛」。在克拉拉一次重要的巡迴演奏前夕，舒曼還特地趕來給她打氣，與

她吻別。一八三三年六月，舒曼寫信回家：「克拉拉和往常一樣喜歡我，也一如往常地熱情不羈，像孩子般地四處跑跑跳跳，卻又說著深刻的事物。沿途有許多小石塊，我總習慣仰頭談話而不低頭看路，因此，她老跟在後頭，不時輕拉我的外套，免得我絆倒，但她自己卻走得踉踉蹌蹌。」可見兩人的感情之深。

終於在一八三七年，兩人私下訂了終身。克拉拉在給舒曼的信中寫道：「你要求的不過是這小小的『願意』嗎？但這又是何等重要的兩個字！然而我這樣一顆溢滿難言之愛的心，又怎能坦言直說？是的，我能，我從靈魂最深處綿綿無盡地向你訴說……」

但是，維克獲知了兩人的戀情之後，始終堅決不讓自己的天才女兒嫁給當時還是無名小卒的年輕音樂家舒曼，從中多加阻撓。而舒曼和克拉拉兩人也是寧死不肯對父親妥協，結果只能訴諸於法律。經歷了十一個月漫長的訴訟後，兩個初生之犢不畏虎的年輕人雖然獲得了勝訴，但克拉拉也只能選擇與父親決裂，毅然決然地隨舒曼離開了家。

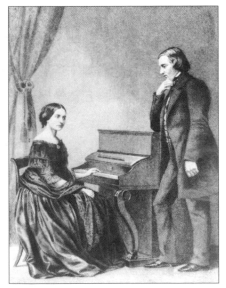

在克拉拉二十一歲生日那天，舒曼和她結婚了，共同組建起美好的家庭。而新婚的這一年，舒曼開始專心致志地作曲和撰寫音樂評論，創作靈感文思泉湧。可以說，他一生中所有重要作品，幾乎都是在這一年裡完成的。

這當然要歸功於克拉拉，他們「夫唱婦隨」——克拉拉是有名的鋼琴演奏家，舒曼創作的很多鋼琴作品，都是經由克拉

舒曼和克拉拉。

拉的靈巧雙手傳播於天下的。不僅如此，在生活上克拉拉也竭盡所能地照顧
著舒曼，使他能夠安心於創作。於是，在婚後的第二年，舒曼為了表達對克
拉拉的感謝，便為她創作了《春天交響曲》。曲中舒曼抒發了自己對婚後新
生活的憧憬，和對克拉拉的無限愛意。克拉拉聽後激動地對舒曼說：「親愛
的，你知道嗎？我完全被歡樂所佔據了。」

毋庸置疑，舒曼的藝術成就與盛名，與他和克拉拉的愛情是密不可分
的。在十九世紀的德國樂壇，浪漫主義鋼琴作曲家舒曼和著名鋼琴演奏家克
拉拉之間的愛情演繹，幾乎和他們在音樂領域的藝術成就齊名。而舒曼為克
拉拉所作的《春天交響曲》，也如同春天的一陣暖風，吹綠了樹林，吹開了
百花，吹醒了愛情，也吹暖了人們的心靈。

小知識：

舒曼（1810～1856），德國作曲家，音樂評論家。自小學習鋼琴，
七歲開始作曲。十六歲遵母意進萊比錫大學學習法律。十九歲又進
修鋼琴，當聽到帕格尼尼的演奏，他受到了極大的影響，放棄了法
律的學習，專攻音樂。後因手指受傷，遂轉向作
曲和音樂評論。一八三五～一八四四年獨自編輯
《新音樂雜誌》，並開始創作大量鋼琴作品。
一八四〇年獲耶拿大學哲學博士，一八四三年赴
萊比錫音樂學院任教。一八四四～一八五〇年，
移居德雷斯頓繼續從事作曲和指揮。因精神疾病
日趨嚴重，於一八五四年投河被救，兩年後逝世
於精神病院。

聽眾唯有墓中人

布拉姆斯和《小夜曲》

我最美好的旋律都來自克拉拉。

──布拉姆斯

布拉姆斯（Johannes Brahms 1833～1897）一生中共寫下了兩首《小夜曲》，當然，他最為珍惜的一定是第二首A大調第二號《小夜曲》，因為這首曲子是寫給他心中最愛的那個人的。

一八五三年，二十歲的布拉姆斯在魏瑪的引薦下，見到了他十分崇拜的大作曲家舒曼和他的夫人克拉拉，並正式拜舒曼為師。誰也沒想到的是，就連布拉姆斯自己都被嚇了一跳，他居然對自己的師母克拉拉一見鍾情了。

雖然當時的克拉拉比布拉姆斯大了十四歲，並且已是幾個孩子的母親，但是在布拉姆斯的眼中，克拉拉卻是一個充滿魅力的美麗女性，她渾身散發的光芒深深地令布拉姆斯迷醉。但是畢竟自己愛上的這個女人是師母，是他始終尊重如同父兄的老師舒曼的妻子，基於道德觀念的限制和約束，理智壓制住了布拉姆斯的感情，他只能選擇將這份愛戀深深地藏在心底。他覺得像現在這種情況，他只要遠遠地看著她幸福地生活，就已經很滿足了。

然而，克拉拉的生活並不如自己的期望那樣幸福，他的丈夫舒曼患上了精神分裂症和躁狂憂鬱症，在布拉姆斯造訪的五個月後，舒曼就試圖投入萊茵河自殺而被人救了下來。在此後幾年內，布拉姆斯一直同克拉拉一起照顧生病的舒曼，以及他們的孩子們，直到一八五六年，舒曼在精神病醫院裡死

與醉人的光陰舞出一曲愛戀

一八九二年布拉姆斯在維也納工作室。

去。

但是，此時的布拉姆斯仍然很在意人們世俗的觀念，為了不讓自己的愛慾浪濤漫過理智的大壩，他決定離開克拉拉所在的城市，去別的地方定居，想以此方式來消滅內心對卡拉拉的愛戀。他也試著去接受另一段新的感情，卻始終敵不過對克拉拉的思念。

布拉姆斯開始偷偷地資助克拉拉全國巡迴演奏舒曼的所有作品；他也曾經無數次給克拉拉寫情書，卻始終一封都沒有寄出去；他一直和克拉拉保持書信聯繫，時刻關心和鼓勵克拉拉堅強地生活；他一生所創作的每一份樂譜手稿，都寄給克拉拉；他為了克拉拉一生未婚，當然，布拉姆斯也始終沒有向克拉拉開口表達自己的愛慕之情……於是，他把這種愛慕和思念換成了美麗的音符，全部都寫進了自己的樂曲當中。

一八五九年，亦是舒曼逝世後的第三年，二十六歲的布拉姆斯寫下了他的A大調第二號《小夜曲》，然後在九月十三日將這首《小夜曲》的第二、第三樂章寄給了舒曼的夫人克拉拉。而這一天，正是克拉拉四十歲的生日。克拉拉收到這份生日禮物後，給布拉姆斯寫了一封回信，她在信中說，這曲子美得就像我正在看著一朵美麗的花朵中的根根花蕊。

就在一八九六年，布拉姆斯接到了克拉拉去世的消息，於是連忙從瑞士趕往法蘭克福參加克拉拉的葬禮。由於悲痛難當，行色匆匆中他神情恍惚地踏上了相反方向的列車，當他發現自己離目的地越來越遠，並想盡辦法趕到

法蘭克福的時候，葬禮已經結束了。

天意有時候就是如此，他竟連她的最後一面都見不到。布拉姆斯一個人孤獨地站在克拉拉的墓前，他把小提琴架在肩上，拉起了《小夜曲》優美而感傷的旋律，向克拉拉傾訴起這四十三年來無法言語的情愫和思念。

在從克拉拉的葬禮回來後，布拉姆斯只老淚縱橫地說了一句話：「從今後再也沒有愛哭的人了！」就在克拉拉逝世後的第二個年頭，布拉姆斯伴隨著對克拉拉的深深思念，抑鬱而終。而在布拉姆斯死前的一些日子裡，他把自己關在房間裡，不願意見任何人，並用了整整三天的時間演奏了克拉拉生前最喜歡的這首《小夜曲》，然後孤零零地坐在鋼琴旁任眼淚流淌。

小知識：

約翰內斯·布拉姆斯（1833～1897），德國作曲家。一八三三年五月七日出生於德國漢堡的一個音樂家庭。七歲隨父親學鋼琴，早年師從馬克遜。一八五三年在魏瑪與姚阿幸結交，並被介紹給舒曼夫婦，得到賞識與支持。一八六二年到維也納。在充分準備後才開始寫交響曲，一八七六年完成C小調第一交響曲，一八七七年完成D大調第二交響曲，一八八三年完成F大調第三交響曲，一八八五年完成E小調第四交響曲。一八九七年四月三日逝世於維也納。

纏綿十七年的青春序曲

孟德爾頌和《仲夏夜之夢》

一首我喜愛的樂曲，所傳給我的思想和意義是不能用語言表達的。

——孟德爾頌

孟德爾頌頭像雕塑。

一八二六年，當時還只有十七歲的孟德爾頌（Mendelssohn 1809～1847）讀到了莎士比亞寫的《仲夏夜之夢》的德譯本。莎翁的劇本妙趣橫生、妙語連連，人間與仙境的愛情、煩惱交織成歡愉浪漫的氛圍，讓正處青春年華的孟德爾頌聯想翩翩、沉醉其中，一股強大的靈感侵襲他的心扉，讓他渴望能夠用音符來表現出那些美好的情愫。

隨後，孟德爾頌用一個月的時間，就寫好了《仲夏夜之夢》的序曲。孟德爾頌巧妙地提取了劇中的仙境場面，用高超的配器技

巧繪聲繪色地展現了月光清朗的夏夜，在樹林裡、在夢境中五彩繽紛的神奇世界。

序曲《仲夏夜之夢》寫好之後，只在孟德爾頌的小圈子裡的幾次私人場合演奏過幾次。那時候，孟德爾頌和歌德兩人結有忘年之交。歌德是德國的大詩人、大學者，比孟德爾頌年長六十歲。歌德在青年時期曾有幸現場聆聽過少年莫札特即興演奏的鋼琴曲。而在歌德聽了孟德爾頌的《仲夏夜之夢》序曲後，便斷言孟德爾頌甚至比音樂天才莫札特還要早熟。詩人對孟德爾頌的讚美也許略有濫溢，但是孟德爾頌的才華由此也可略見一斑。但是在寫過那首序曲之後，孟德爾頌並沒有一直把《仲夏夜之夢》寫下去，在一八二七年，孟德爾頌就去柏林大學讀書去了。

就這樣，日月嬗變斗轉星移，十七年的光陰一轉眼就過去了。曾經的翩翩美少年也已經過了而立之年，結婚生子。在十七年之後，青春喜劇《仲夏夜之夢》在波茲坦上演時。根據莎士比亞原劇的要求，演出時要有大量的配樂，而當初的《仲夏夜之夢》序曲也許是太迷人的緣故，於是當時的普魯士國王便盛情邀請孟德爾頌為整個演出寫配樂。這也讓孟德爾頌再次體驗到了那種少時的激情。

為此，孟德爾頌日夜兼程，又為《仲夏夜之夢》寫了十二段配樂，加上原來長達十二分鐘的序曲，音樂的總長達到一個多小時，幾乎鋪滿了全劇。這也給舞蹈家們提供了更多可以展示自己的空間。在二十世紀初的芭蕾舞劇《仲夏夜之夢》的演出中，就完全搬用了孟德爾頌的音樂。

孟德爾頌在三十四歲的時候寫了《仲夏夜之夢》的戲劇配樂，不幸的是，僅僅四年後，他便英年早逝。在他的有生之年也許不會料到，這部充滿了歡樂青春浪漫氣息的作品中的一首曲子，會響遍在世界的每一個角角落落裡，它被一遍遍地在教堂裡演奏，那就是——婚禮進行曲。在世界許多地

與醉人的光陰舞出一曲愛戀

方，人們把孟德爾頌的婚禮進行曲當作是一種儀式般的必備音樂，在那莊重華貴的音樂響起時，無數的人生戲劇便就開場了。只是太多的人並不知道，在他們人生中的那個重大的日子裡，演奏過的這首曲子，正是來自孟德爾頌的《仲夏夜之夢》。

小知識：

孟德爾頌（1809～1847），德國猶太裔作曲家，生於德國漢堡的一個富裕家庭，逝於萊比錫。孟德爾頌為德國浪漫樂派最具代表性的人物之一。他的《〈仲夏夜之夢〉序曲》為浪漫主義作曲家描繪神話仙境題材提供了先例。他獨創了「無言歌」的鋼琴曲體裁，對於標題音樂和鋼琴藝術的發展都有著巨大的啟示價值。他的審美趣味和創作天才，都深刻的影響了後來的浪漫主義音樂。

生前寂寂身後名

巴赫和《音樂的奉獻》

誰像我一樣努力，誰就有我這樣的成就。
　　　　　　　　　　　　　　　　　　　　　　　——巴赫

　　《音樂的奉獻》是巴赫晚期的一部器樂曲作品集，寫於一七四七年，離巴赫去世還有三年時間，當時的巴赫已經六十二歲。《音樂的奉獻》是巴赫寫給普魯士國王腓特烈二世的獻禮。在德國歷史上，腓特烈二世是一位強硬的軍事家和政治家，他在位的四十六年中有大半時間都在開拓邊疆，壯大國力。

　　巴赫一生中共有過二十個子女，其中一半不幸夭折。在巴赫還在世的時候，已經有四個兒子才名遠播，在歐洲各地獲得音樂家的聲譽，名望遠在當時的巴赫之上。而一生創作頗豐的老巴赫卻無人知曉平平淡淡，只知道他是個還不錯的風琴師。埃馬努埃爾是巴赫的三兒子，當時正在腓特烈的宮廷中擔任樂師，很受腓特烈的器重。埃馬努埃爾曾多次邀請父親巴赫到柏林來遊玩，順便也向腓特烈二世引薦一下，但因為種種

巴赫的故居。

原因一直沒有成行。直到一七四七年春天，俄國大使凱塞林男爵面見腓特烈二世提及此事，才算確定巴赫的行程。

　　一七四七年五月七日，巴赫如期抵達柏林。當時腓特烈二世正在柏林郊外的波茲坦行宮裡賞樂，聽到萊比錫的巴赫到了，便立即吩咐引他來見。巴赫剛到柏林，衣服還沒來得及換就被國王的使者直接引到宮裡。腓特烈二世聽說巴赫是演奏鍵盤樂器的好手，當時就請他即席演奏了一曲。於是巴赫便當場演奏了一首賦格曲，他精湛的演奏技巧和超絕的樂感博得了陣陣掌聲。被撩起興致的腓特烈大帝，隨後便帶領著巴赫走遍了宮中所有設有鋼琴的房間，每到一處都會簡要介紹一下那些名貴的古鋼琴，隨後巴赫就坐下來彈奏一曲助興。

　　遊覽完畢，巴赫請國王給出一個音樂主題，由他來即興譜寫一首曲子。國王稍作思考，便確定了一個主題，可是卻是一個較為缺乏音樂性的主題。幾個音符只是生硬地堆砌在一起，毫無音程之間的關聯。巴赫拿到這個主題，也感到很難根據它發展成為複調音樂，但略做遲疑，在上面做了一點小變動，便在鋼琴上即席演奏起來，音樂主題一經展開，音符便如翩翩起舞的蝴蝶般揮灑自如，令在場的王公貴族們嘆為觀止。

　　雖然年事已高的巴赫對這次柏林之行並未抱有任何功利性的目的，既不想謀什麼高官厚祿，也不想沽名釣譽，能夠看看兒孫就心滿意足了，但柏林之行還是使得巴赫有了一展才華的機會。對這次晉拜國王的成功，巴赫還是很欣喜，回到萊比錫後，根據記憶，他把腓特烈大帝的音樂主題進行加工，寫成了一套多聲部作品。等到全部作品完成以後，巴赫又寫了一封措辭極為謙卑的書信，與樂譜一同呈獻給國王。巴赫把樂曲集命名為《音樂的奉獻》。

　　在給國王的信裡，巴赫委婉地請求腓特烈二世把《音樂的奉獻》傳播於

天下，以使樂譜能夠廣泛流傳，供人們欣賞彈奏。但是腓特烈二世興頭一過，就把這事完全忘了，以致於宮廷樂隊從來都沒有演奏過這部作品。就這樣，這部被後世稱為複調大全的作品集無可奈何地冷落下去了。

在完成了《音樂的奉獻》後，巴赫自己出資把樂譜印刷了一百份，分發給親朋好友，此後這部作品便沒有了下文，一直不為人知，直到後來的音樂家重新發現它。巴赫去世後，他的作品很快被人遺忘，除了他的作品過於博大精深一時難於被人們理解之外，另一方面，那時義大利風格的音樂大量傳入德國，也在很大程度上分散了人們的注意力。

小知識：

《音樂的奉獻》是一部器樂曲集子，包括兩首供鍵盤樂器演奏的多聲部利切卡爾、兩部共十首卡農曲、一首四樂章奏鳴曲，由長笛、小提琴和通奏低音演奏。這裡的利切卡爾又叫做追尋曲，在音樂曲式裡是一個比較冷僻的辭彙，作品所見無多，形式上指賦格或卡農風格的對位精緻的器樂曲。

回來吧，我的親人！

庫爾蒂斯和《重歸蘇蓮托》

對遠離義大利的人來講，《重歸蘇蓮托》好像是一個獨特的訊號，無論是在世界哪一個角落，當遠方遊子聽到這首歌時，就好像聽到了家鄉的呼喚：「重歸蘇蓮托，你回來吧！」——帕華洛帝

《重歸蘇蓮托》（Torna a Surriento）作於一九〇二年至一九〇四年期間，它是兩兄弟共同創作的。G·第·庫爾蒂斯（Giambattista De Curtis）作詞，埃爾內斯托·第·庫爾蒂斯（Ernesto De Curtis）作曲。由於它曲調優美，旋律扣人心弦，一百年來它幾乎傳遍了全世界。世界各地歌手都把它當

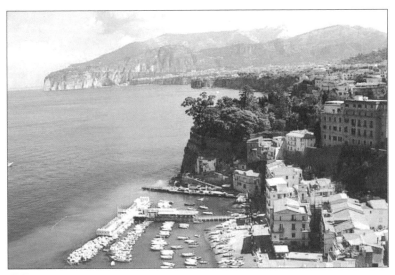

蘇蓮托。

作愛情歌曲來吟唱，而義大利人卻把它當作遊子憶鄉的歌來傳唱。

為什麼叫做「重歸蘇蓮托」呢？蘇蓮托，即索倫托，是義大利那不勒斯海灣的一個市鎮，它因臨海而風景優美，被譽為「那不勒斯海灣的明珠」。蘇蓮托這個詞來自希臘文，意思是「蘇蓮女仙的故鄉」。蘇蓮托的許多建築都建在面海的懸崖峭壁上，非常壯觀感人。在這個美麗的海濱城市，發生過這樣一件真實感人的故事。

一九〇二年，扎那德利總統來到蘇蓮托度假視察，可是蘇蓮並沒有給總統留下良好印象，這裡交通道路擁堵，商業服務短缺，房屋亂拆亂建，地方行政毫無章法……總之，扎那德利總統感到太多不盡如人意的地方。以致於當蘇蓮托市長提議政府出資在這裡建造一個新郵電局的時候，扎那德利總統毫無反應。

當時總統下榻的旅館碰巧是G・庫爾蒂斯工作的地方，他在那裡做室內裝璜。為了令總統扭轉對蘇蓮托的惡劣印象，同時也為了蘇蓮托的發展得到政府支持，他寫詞並讓弟弟作曲，花了短短一個小時就完成了《重歸蘇蓮托》的創作，然後獻給了總統。

這是庫爾蒂斯兄弟倆為了家鄉的繁榮昌盛而獻出的作品，在歌中他們不但把蘇蓮托的景色描繪得山青水秀風光美麗，而且聲情並茂地把蘇蓮托比喻為是一個將給人遺棄的戀人，懇求心上人「請別拋棄我，別使我再受痛苦……」希望扎那德利總統不要對蘇蓮托不聞不問，等蘇蓮托整頓好以後再來看看，那時候田園秀美，小城美麗，「重歸蘇蓮托，你回來吧！」

扎那德利總統聽了兩兄弟的作品後，留下很深的印象。六個月後，在蘇蓮托就由政府出面造起了一個嶄新的郵電局，從此開始了美好城市的建設，最後使它成為我們今天所能看到的美麗樣子。為了表示對兄弟兩人的感謝，人們在蘇蓮托扎那德利總統站立過的旅館門前，修建了一個G・庫爾蒂斯的

塑像，並以此表彰他和他弟弟對蘇蓮托的貢獻。

帕華洛帝在他的電影《重返拿坡里》中說：「世上沒有任何一個國家的人比義大利人更常歌唱故鄉。無論我走到世界上哪一個地方唱歌，我總是唱起一首最美的令人思念義大利的歌。那是一首描寫拿坡里南方海邊小鎮蘇蓮托的歌——《重歸蘇蓮托》。」

後來，《重歸蘇蓮托》的歌詞經修改後正式出版。一出版後就獲得歌手和歌唱家們的青睞。舉世聞名大歌唱家灌製的《重歸蘇蓮托》唱片，就有數十個之多。還有將它改變成爵士樂和搖滾樂的。

還有很多人力圖把它改變成為現代風格的新歌，其中最突出的就要屬貓王了。貓王在改編《我的太陽》成搖滾樂版《要就要現在》而一炮響遍歐美後，又再接再厲改編《重歸蘇蓮托》為搖滾樂版《請你投降》，十分震撼人心。

如今，在美國有一千多萬義大利人後裔和歐洲各國的樂迷，他們依然沉醉在《重歸蘇蓮托》之中。這現象至今還讓很多評論家感到迷惑和不解。

小知識：

庫爾蒂斯（1875～1937），一八七五年四月十日生於義大利那不勒斯，作曲家，在家鄉學習鋼琴並取得了畢業證書。與他的兄弟（詩人）G・庫爾蒂斯一起合寫了義大利著名民謠《重歸蘇蓮托》。一九〇〇～一九三〇年間，他寫了上百首歌。

第二章

給世界的無限畫下一方天空

最後的抒情

史麥塔納和《我的祖國》

我還能望見那可愛的群山嗎？我的偉大的祖國喲，再見。我願長眠
在你的腳下，你那神聖之土。
　　　　　　　　　　　　　　　　　　　　　　　　──史麥塔納

二〇〇一年發行，安東尼‧魏特指揮波蘭廣播交響樂
團演奏。

偉大的捷克作曲家史麥塔納
（Bedřich Smetana 1824～1884）
之所以被人們稱作是「貝多芬第
二」，不是因為他繼承和發揚了
樂聖貝多芬的音樂風格，而是因
為他的晚年有著與貝多芬十分相
似的命運。貝多芬在晚年不幸失
聰的遭遇，和與命運抗爭譜寫華
章的事蹟在全世界廣為流傳，但
是恐怕有很少人瞭解，史麥塔納
也曾因為疾病導致雙耳失聰，卻
在與病魔抗爭的過程中，寫出了被
譽為「捷克民族交響樂起點」的名曲《我的祖國》。

　　一八七四年，剛進入知命之年的史麥塔納，突然患了一場可怕的疾病，
而導致聽力嚴重受損。當時他剛剛開始創作交響詩組曲《我的祖國》中的第
一首曲子《維謝赫拉德》，雙耳已經幾乎聽不到任何聲音了。

　　對於任何一個作曲家來說，雙耳失聰是一個多麼大的打擊，簡直像是魔鬼奪走了全部的呼吸和生命。這樣的打擊對史麥塔納來說也是一樣，他的創作力還旺盛著，很多好曲子還沒有寫出來，上天卻是如此的不公。更何況現在他正著手創作此生他最為得意的作品《我的祖國》，不管用什麼方法，他一定要把自己對祖國山河，對英雄的熱愛都經由這組組曲表現出來。於是史麥塔納很快便從失聰的打擊中重新站了起來，他很快振作起精神，以堅強的毅力繼續進行《我的祖國》的創作。

　　《我的祖國》一共由六個樂章組成，主題取材於捷克的山川名勝、歷史遺跡和英雄傳說。第一樂章《維謝格拉德》描寫古代捷克的光榮歷史，第二樂章《莫爾道河》描寫縱貫捷克的莫爾道河的風光，第三樂章《沙爾卡》描寫民間傳說中的女英雄，第四樂章《捷克的田野和森林》生動描寫了祖國的自然風光，第五樂章《塔波爾》和第六樂章《布蘭尼克山》描寫了人民與異族壓迫者的鬥爭。樂曲結構宏偉絢麗，音樂形象富有詩意。其中的每一首歌、每一個音符，都浸透著作者對祖國和對英雄的深深敬愛。

　　而當這部不朽的作品完成並且正式公演時，史麥塔納已完全失去了聽覺。在音樂會現場，他只能憑藉想像來傾聽自己創作的這部宏偉傑作。不過史麥塔納也滿足了，因為在演奏結束之後，臺下的觀眾全體起立，向這位偉大的音樂家致以敬意。《我的祖國》開始在捷克的土地上迅速流傳開去，而史麥塔納也成為了捷克人民心目中的英雄。

　　《我的祖國》在音樂史上有著很高的地位，歷來被認為是史麥塔納在喪失聽力後用心靈譜寫的作品。這是一曲充滿對國家和人民深刻的愛，對未來和光明堅定不移的信念和樂觀精神的頌歌。由於史麥塔納對音樂的巨大貢獻，被人們譽為「捷克近代音樂之父」。

　　不幸的是，史麥塔納在創作完《我的祖國》之後，沒有幾年就因為病情

加重而去世了。雖然在這幾年裡他也創作過一些作品，但是都不及《我的祖國》這部規模宏大、構思精細、無比魅力而充滿詩意的華美詩篇。這是史麥塔納對人間美好做的最後一次抒情，就像第二樂章《莫爾道河》中寫的那樣，激流衝擊著石坎和峭壁，波濤滾滾流向無盡的遠方，而史麥塔納的音樂旋律，亦隨著那滾滾波濤而去了。

小知識：

史麥塔納（1824～1884），捷克著名的民族樂派作曲家，被認為是捷克音樂奠基人。一八二四年三月二日出生於奧匈帝國波西米亞（現屬捷克共和國）。自幼熱愛音樂，熟悉民間音樂，喜歡鑽研音樂大師作品。四歲開始學習小提琴，後又學鋼琴，八歲開始作曲。

一八四八年，親身參加反抗異族壓迫、推翻封建統治的革命運動。流亡國外期間，仍時刻想著祖國。史麥塔納的代表作品是《我的祖國》和《被出賣的新娘》等。史麥塔納的交響詩組曲《我的祖國》，在音樂史上有很高的地位，交響詩組曲《我的祖國》是史麥塔納的代表作，創作於一八七四～一八七九年間，歷來被認為是捷克國民音樂的起點。

感動的靈感

李斯托夫和《防空洞》

我在戰爭期間寫過不少歌曲，但沒有一首及得上這首歌曲受人喜愛。

——李斯托夫

有一年的蘇聯衛國戰爭勝利紀念日，俄總統普京來到位於莫斯科郊外的俄國國防部女子寄宿學校進行視察。按照事先學校的安排，小女生卡扎科娃要為總統演唱一首著名的二戰歌曲。但是因為見到總統而十分緊張，卡扎科娃在唱到一半的時候一下子忘詞了，場面頓時尷尬了起來。

原本安靜聽歌的普京總統卻接著背景音樂唱了起來，他的聲音輕柔而充滿韻律，微笑的臉龐讓卡扎科娃頓時有了信心，於是壯起膽子繼續跟隨總統合唱了起來，兩個人隨後順利合作完成了整首歌曲。而這首歌曲，就是曾經廣為流傳的《防空洞》。

《防空洞》又名《窯洞裡》，是一首著名的前蘇聯抗戰歌曲。在第二次世界大戰期間，這首歌曲受到了廣大蘇聯民眾的喜愛，成為了俄蘇時代最偉大的抗戰歌曲之一。

德國納粹軍團為了推進侵略戰爭的進程，開始實施希特勒親自制訂的「颱風」計畫，於一九四一年的九月，出動了七十四個師，共一百八十萬人，開始分三路向莫斯科進逼。在此次戰爭的初期，面對德軍的強大攻勢，蘇聯軍隊損失慘重，大部分的兵力都陷入了重圍之中。不出一個月的時間，

給世界的無限畫下一方天空

蘇軍的第一道防線就被德軍攻破了，形勢十分的危急。

此時的岡‧李斯托夫，已是海軍少校軍銜，並在海軍總政治部任音樂顧問。為了鼓舞戰士們的士氣，讓蘇軍走出戰鬥的低谷，李斯托夫特地從北方戰線的波羅的海艦隊來到了莫斯科，想要尋找一些特別的素材進行創作。在來到《紅軍真理報》的編輯部時，報社的主編讓剛剛從前線回來的戰地記者蘇爾柯夫負責接待他，而兩人一經交談，很快便有了一種相見恨晚的感覺。

在這個戰爭的年代，到處都彌漫著戰火硝煙，戰士們在前線捨身忘死的奮鬥，與敵人展開殊死的搏鬥，貧苦的大眾們在後方過著膽顫心驚的生活。李斯托夫和蘇爾柯夫相互發表了自己對戰爭的看法，也傾訴了內心深處對和平的期盼。當蘇爾柯夫得知李斯托夫是為了尋找創作素材才來到莫斯科時，蘇爾柯夫突然想起了前些日子所寫的一首給妻子留作紀念的小詩，於是就告訴李斯托夫，也許他能為此事幫上一點小忙。

蘇爾柯夫是一個詩人，經常會寫一些小詩寄給報社發表，或是寫給妻子留作紀念。一九四一年十月，當德軍眼看就要攻破蘇聯的大門時，他正冒著生命的危險在前線進行採訪，不幸和部隊一起被包圍在敵人的包圍圈中。戰事失利，隨時都有可能面臨犧牲的危險，不過最後萬幸的是，蘇爾柯夫跟著一個禁衛團的司令部冒死突圍了出來。面對著大片國土淪陷的事實，和身邊的戰友犧牲的慘劇，沉重的心情使蘇爾柯夫寫下了這樣的幾行小詩：「去妳身邊有多麼困難，距離死亡卻近在眼前。火苗在促狹的爐中竄動，木柴上的松香凝成淚滴。在防空洞裡，手風琴在歌唱，唱著妳的眼神，妳的微笑。」

李斯托夫聽到蘇爾柯夫講起了這首詩的創作經歷和詩作的內容，一下子便被它的意境感動了。他激動地握起蘇爾柯夫的雙手，對蘇爾柯夫感謝道：「你的這首小詩寫得非常好，謝謝你帶給我創作的靈感，我要為它譜上一曲最動人的旋律，讓全蘇聯的人們都聽到這首歌。」

　　於是《防空洞》便在這樣的背景下誕生了。而李斯托夫後來回憶道：「詩歌以它那富於感情的力量打動了我，用真情感動了我，在我心中激起迴響。我用《防空洞》這首歌在一九四二年十一月迎接從被包圍的列寧格勒戰鬥歸來的飛行員。我和波羅的海潛水夫同唱這首《窯洞裡》。我永遠不會忘記一九四三年在北方艦隊的三人合唱——北方艦隊岸防炮兵部隊指揮員波諾切夫、詩人李斯托夫和我⋯⋯」

小知識：

岡斯丹津・雅柯夫列維奇・李斯托夫（1900～1983），俄羅斯聯邦人民藝術家。他生於一個工人家庭。一九一七年畢業於察里津市音樂中學，一九一八～一九一九年參加紅軍。一九二二年畢業於薩拉托夫音樂學院鋼琴系和作曲系。衛國戰爭時期以海軍少校身分在海軍總政治部任音樂顧問。其成名做為《搭槍卡之歌》，但使他獲得全民聲譽的是《防空洞》。

當他已經知道愛

舒伯特和《野玫瑰》

我的音樂作品是從我對音樂的理解和對痛苦的理解中產生的，而那
些從痛苦中產生的作品將為世人帶來歡樂。　　　　　——舒伯特

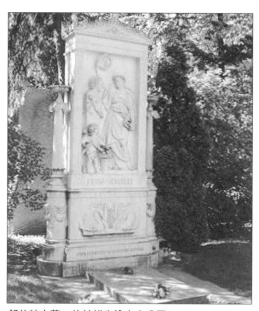

舒伯特之墓，位於維也納中央公園。

生於音樂史上古典時期的舒伯特（Franz Seraph Peter Schubert 1797～1828）卻是發揚浪漫樂派標題音樂的作曲家，一生都與貧窮、疾病和寂寞孤單為伍。但誰能想到，他小時候最大的一個願望竟然只是能吃到一個蘋果就心滿意足了。舒伯特十六歲起就開始離家謀生，嚐盡了許多不為人知的辛酸，生活對他的艱苦磨練並未使他放棄作曲的夢想。相反地，舒伯特從生活賜予他的領悟中得到了許多靈感，創作出了許多偉大的作品並且廣為流傳。像那首一直被傳唱至今的名曲《野玫瑰》，誕生的背後就有一個美麗動人的故事。

　　一八一五年維也納一個冬天的夜晚，夜色籠罩的石板路顯得非常冷清，空曠的街頭經過寒風一吹越發顯得寒冷。十八歲的舒伯特從學校裡練完琴，裹著寒氣踏入了迷朦的夜色，在他路經一家雜貨鋪的時候，看到門口站著一

個熟悉的嬌小身影，正捧著一本舊書和一件舊衣服在寒風中瑟瑟發抖。

那孩子叫做漢斯，是曾經在小學裡跟他學習音樂的一個學生。於是舒伯特趕緊上前詢問，漢斯眼圈發紅，說要把書和衣服賣出去籌集一些學費，可是站了這麼久還是沒有人來買。見到這幅畫面，舒伯特十分的心疼，這孩子和他小時候一樣窮苦，童年的他也有過這樣類似的經歷，為了能夠學習音樂，只能忍痛當賣掉自己的衣服和書籍，或是在一些小工廠裡做童工，來賺取一些學雜費用。

舒伯特心中充滿憐惜和同情地看著這個可憐的孩子，同樣窮困的他怎麼才能幫助這個苦命的孩子呢？他的收入從來都是那樣的微薄，作曲根本賺不了多少錢，即使在小學裡教授音樂收入也相當的少，甚至連買紙作曲的錢都不夠，他不只一次地說：「如果我有錢買紙，我就可以天天作曲了！」

正當舒伯特為這孩子的事情愁眉不展的時候，他突然想起自己身上應該還有幾個古爾盾，那是他存了許久想要用來買紙作曲的錢。於是他趕緊翻遍了全身的口袋，把身上所有的錢都找了出來，放到漢斯的手中，把他懷中的那本舊書買了下來。漢斯流著淚撲進了老師的懷裡，他知道這本書根本值不了這麼多錢，他唯一能對老師說的就是：「謝謝，非常感謝！」

當送走了漢斯之後，舒伯特邊走邊在昏黃的路燈光下打開了這本舊書，裡面有一首詩很快吸引了他的注意力，是歌德的著名詩篇《野玫瑰》。

「少年看見紅玫瑰，原野上的紅玫瑰，多麼嬌嫩多麼美；急急忙忙跑去看，心中暗自讚美，玫瑰，玫瑰，原野上的紅玫瑰。少年說我摘你回去，原野上的紅玫瑰。玫瑰說我刺痛你，使你永遠不忘記，我絕不能答應你！玫瑰，玫瑰，原野上的紅玫瑰……」舒伯特激動地吟誦起來，突然腦中靈光一現，如同這漫無邊際的漆黑夜裡劃過了一道流星，他似乎來到了一片玫瑰的花海，青澀的少年快樂地奔跑在其中。一段優美而委婉的旋律突然閃現在他

的腦海之中，舒伯特急忙奔向家中，馬上動筆把這段旋律記錄了下來，成就了一段今古不衰且廣泛流傳的世界名曲。

許多的事情只有去經歷了，才能明白其中的艱辛，但是舒伯特把這份感悟化作了愛心，這份愛心更激發了他的創作靈感，為我們留下了這麼美好的曲子，讓人們從中獲得聆聽的歡樂，也聆聽了他要表達的音樂靈魂。當他把這份廣博的愛傳遞向全世界，世界在他的音樂中也更加的美好和燦爛。

小知識：

法蘭茲・彼得・舒伯特（1792～1828），奧地利作曲家，德國近代藝術歌曲的創始人。生於維也納的一個教師家庭。自幼從父、兄學習小提琴和鋼琴，一八〇八年成為維也納皇家教堂唱詩班歌童，同時在學校樂團演奏小提琴，並學習作曲。
一八一三年起，在學校任助理教師，並從事作曲。一八一八～一八二四年任宮廷音樂教師。舒伯特去世時還不滿三十二歲。在他十八年緊張不間斷的創作活動中，一共完成了一千一百多部作品，包括十四部歌劇、九部交響曲、一百多首合唱曲、五百六十七首藝術歌曲等，被稱為「歌曲之王」。

英雄的頌歌

貝多芬和《英雄交響曲》

> 在稱帝前，拿破崙是一名偉大的資產階級革命家；稱帝後，是資產
> 階級的叛徒和暴君，並對外發動侵略戰爭。　　　　　──貝多芬

《英雄交響曲》實際上是大音樂家貝多芬（Ludwig van Beethoven 1770～1827）所作的第三部交響曲，創作於一八○三年。而說到這部曲子，我們又不得不提到另一個人，那就是拿破崙，這個十九世紀初歐洲大陸最叱吒風雲的法國人。

貝多芬故居，座落在德國波恩商業中心一條橫街。

在當時的大歷史背景條件下，貝多芬在少年時便開始接觸法國資產階級啟蒙思想。在他進入波恩大學學習倫理哲學的時候，歐洲各國都還是國王集權統治，而法國人民已經開始要求民主，反對壓迫，堅決要打倒暴虐國王的獨裁統治，重新建立一個民主自由的國家。「自由、平等、革命」的理念開始成為法國大街小巷人們紛紛呼喊的口號，貝多芬也十分崇尚這種精神，急切的盼望著共和的到來。

一七八九年，法國大革命爆發，拿破崙順應了時代的潮流，向歐洲封建帝制發起了最強烈的衝擊，一下子成為了法國人民心目中的大英雄。和

給世界的無限畫下一方天空

所有人一樣，貝多芬也把拿破崙視為偶像、英雄甚至是神的化身。所以在一七九八年的時候，有一位非常讚賞貝多芬音樂才華的法國將軍登門拜訪他，交談之中發現，兩人都對拿破崙表示無比的敬重，所以將軍便邀請貝多芬為拿破崙寫作一首交響曲，貝多芬自然欣然應允。

一八〇三年，貝多芬懷著滿腔的熱忱，開始全力投入到這首交響曲的創作當中。在創作過程中，他一想起拿破崙為了拯救自己的祖國和法國全體人民，而捨身忘死地同敵人浴血奮戰的英雄形象，心中就激動不已，靈感也像火山爆發一樣噴薄而出，就寫出了如今我們所熟知的《英雄交響曲》的最初稿。

當第二年貝多芬將這曲不朽的作品成功完成時，他懷著激動的心情，重新撰寫了一根漂亮的總譜，並在樂譜的首頁題寫了獻詞——此曲謹獻給偉大的英雄拿破崙，並將曲名命名為《拿破崙交響曲》。但是誰也想不到的是，就在貝多芬為自己完美的創作和英雄勝利的凱歌中興奮無比的時候，巴黎的宮廷卻傳來了人們高呼「皇帝萬歲」的聲音。

拿破崙在推翻了法國封建王朝之後，並沒有實行人們期盼已久的「共和」，而是重新恢復帝制，自己當上了皇帝。這種背叛革命的行為，使得所有嚮往自由的革命志士痛心疾首。當貝多芬得知拿破崙如此卑劣的行為後，簡直無法表述自己當時憤怒的心情，他對拿破崙感到徹底的絕望。在給好友的信中他寫道：「我曾錯誤地認為拿破崙是偉大的，實際上他也不過就是個凡夫俗子。追根究底，他是個為了牟取私利，滿足個人慾望，把人民做為他向上爬的墊腳石的男人而已。」

於是貝多芬怒不可遏地撕下了寫有題詞的交響曲總譜首頁，並重新將樂曲的名字改為了《英雄交響曲》——為紀念一位偉大人物而作，以表明他愛恨分明的立場。而經過了這次沉痛的打擊，貝多芬對拿破崙的好感也一下子

煙消雲散，為此還大病了一場，所以也就耽誤了《英雄交響曲》的發表。一直到一八○四年四月，貝多芬才將它第一次搬上了維也納音樂廳的舞臺。

　　《英雄交響曲》一經推出，便受到了觀眾的讚嘆。在這部作品中，貝多芬完全突破了以往前輩們所開創的傳統模式，無論在樂章的編排上還是在旋律的構造上，都完全發揮出了屬於他自己的獨特藝術氣息，作品中既沒有戰爭場面的描寫，也沒有對勝利凱旋的描述，卻深刻地刻劃出英雄的毅力和熾熱情感，還有在革命鬥爭中的偉大形象。使人們在欣賞的過程中，很容易的瞭解到貝多芬對英雄的看法，而這部交響曲正是一首對英雄業績的勝利頌歌。

小知識：

貝多芬（1770～1827），偉大的德國作曲家、維也納古典樂派代表人物之一，對世界音樂的發展（從古典主義時期到浪漫主義時期）有著舉足輕重的作用，被世人尊稱為「樂聖」。貝多芬的作品《第九合唱交響曲》、《第五命運交響曲》、《第六田園交響曲》、《第五號皇帝鋼琴協奏曲》、《月光奏鳴曲》、《悲愴鋼琴奏鳴曲》、《莊嚴彌撒曲》，《命運》等等，這些都是擺脫古典主義、展現自由、熱情奔放的美麗樂章。

心靈的淨化之歌

約翰‧牛頓和《奇異恩典》

約翰‧牛頓牧師，從前是個犯罪作惡不信上帝的人，曾在非洲做奴隸之僕。但藉著主耶穌基督的豐盛憐憫，得蒙保守，與神和好，罪得赦免，並蒙指派宣傳福音事工。

——約翰‧牛頓（John Newton 1725～1807）的墓誌銘

約翰‧牛頓的墓。

《奇異恩典》（Amazing Grace）也叫做《迷人的一瞥》，在美國是最膾炙人口的一首鄉村福音樂曲，也是美國人最喜愛的一首讚美詩，和全世界基督徒都會唱的一首歌。至於這首作品的作曲者是誰，至今都無從考證。有人說是根據蘇格蘭民歌的旋律改編而成，也有人說是根據由當時黑奴傳唱的旋律改編的。因為這些說法都沒有確鑿的證據，所以大家只能說，這樣美好的曲子是上帝賜予的。但是關於這首讚美詩本身，卻有一個真實感人的故事可以為大家講述。

故事要從一七四三年說起，當時的歐美地區正是白人販賣黑奴最為猖獗的時

期。十九歲的約翰‧牛頓應徵進入海軍，在皇家海軍「哈威奇號」上做為海軍少尉替補軍官服役，並做了「哈威奇號」的船長，跟隨軍隊到非洲的塞拉里昂進行販賣黑奴的罪惡交易。

在販賣黑奴的過程中，他親眼看到並親身參與了許多對黑人極為不公平的事情。當時的黑奴可以用來交換蔗糖、咖啡或其他商品，用三、五個黑奴甚至可以換到一匹馬；在海運途中，黑奴們被集中關在船底擁擠狹小的空間裡，吃喝拉撒全部都在裡面，一個禮拜才能到甲板上放風一次；由於環境的惡劣和傳染病的盛行，黑奴的死亡率極高，屍體也都是被船員們扔進大海……

而在海上的生活，也讓牛頓很快染上了許多水手的放蕩習慣。吃喝嫖賭、奸詐狡猾，以致於惡名遠揚。而牛頓做為一名軍人，也常常受到上級的凌辱，他發現自己其實與那些黑奴是一樣沒有社會地位，和得不到人們尊重的。所以他對此常常苦不堪言，只能選擇把這些所見所聞、所感所想都寫進自己的航海日記裡。而多年之後，人們通過他的航海日記瞭解到不少販賣黑奴的描述和記載，這些日記為史學家們研究那段悲慘的黑人血淚史，提供了很重要的線索。

在一次結束了黑人貿易回國的途中，販奴船突然在海上遇到了可怕的暴風雨，船不幸撞到了礁石，眼看就有沉沒海底的危險。牛頓心中開始恐慌起來，他下意識地想到這場災難絕對是對自己這些年作惡的懲罰。於是，他跪在船頭向遠方大聲呼喊：「仁慈的上帝啊，請您饒恕我們的罪吧！」誰也沒有想到的是，在他說完之後，奇蹟竟然真的發生了，這艘船平安地闖過了風暴的中心，全船的人都幸運地活了下來。

這件事情之後，牛頓開始反思自己過去所犯下的錯誤。他開始認為，這件事情不但是一個奇蹟，更是上帝真的願意寬恕自己。所以在那次航行結束

了之後，他便選擇擺脫這種罪惡的生活，決心痛改前非。於是牛頓進了教會工作，一邊向仁慈的主懺悔自己的過失，一邊奉獻一生來宣揚上帝傳下的福音。

也正是這次慘痛的經歷，使牛頓深有所感，寫下了《奇異恩典》的讚美詩：「奇異恩典，何等甘甜。我罪已得赦免。前我失喪，今被尋回，瞎眼今得看見。將來禧年後，聖徒歡聚，恩光愛誼千年。喜樂讚頌，在父座前，深望那日快現。」詩歌中充滿了他對自己過去所犯錯誤的悔悟，和對不計較這些錯誤，仍願賜福於他的主耶穌基督的感激之情。後來，約翰·牛頓成為了一名受人愛戴的牧師，在他八十二歲的時候，他感慨說：「過去的事情我都記不清了，但有兩件事我記得清清楚楚，一件事就是我是一個十足的罪人，還有一件事就是基督是一個偉大的救世主。」

此後《奇異恩典》也成為基督徒每次祈禱或懺悔時必唱的曲目，它使人們的心靈得到了淨化，也使人們的靈魂得到了昇華。隨著時間的推移，它也流行得越來越廣，並逐漸超越了宗教的範圍，成了一首真正意義上的人們祈求和平的經典歌曲。

小知識：

約翰·牛頓（1725～1807），詩人，英國牧師。之前從事大西洋上的販奴生意，在皈依基督教並放棄其海上貿易生涯之後，寫出了著名的讚美詩《奇異恩典》。

踏著勇氣高歌

魯日・德・李爾和《馬賽曲》

前進，祖國兒女，快奮起，光榮的一天等著你！

——魯日・德・李爾（Claude Joseph Rouget de Lisle 1760～1836）

提到《馬賽曲》（La Marseillaise），大家應該都知道這是法國的國歌。這首激昂動人的旋律，誕生於法國大革命期間，曾經激勵過許多法國人，為了自由與和平奮勇前進，最終獲得了革命的勝利。說起《馬賽曲》的誕生過程，這裡面還有一個振奮人心的故事。

在法國大革命期間，《馬賽曲》的作曲者魯日・德・李爾是斯特拉斯堡市部隊的工兵上尉，他與市長迪特里希是很好的朋友。德・李爾經常去市長家做客，總是會受到他們一家人的熱情款待。特迪里希夫人和女兒們同市長一樣，都懷有滿腔的愛國和革命熱忱，她們都非常喜歡這位年輕帥氣的軍官，也很欣賞他對革命的勇氣和藝術才華。德・李

德拉克洛瓦的名畫《自由領導人民》，表現的正是法國七月革命，和《馬賽曲》十分對應。

給世界的無限畫下一方天空

爾平時最大的愛好就是寫詩和作音樂，特迪里希一家便成了他每一次新作的第一批鑑賞者，德·李爾總是說他們是他的知音。

到了一七八九年法國寒冷的冬天，饑荒和戰爭的陰影開始籠罩斯特拉斯堡。迪特里希做為斯特拉斯堡的最高行政長官，愛民如子，為市民做了許多好事，大家都十分愛戴他。雖然是一市之長，迪特里希家的生活也和其他人一樣，過得十分貧苦。一天德·李爾寫了一首新詩，非常高興地拿著稿子去迪特里希的家裡做客，請他們一家來欣賞自己的新作品。到了晚餐時刻，迪特里希夫人和她可愛的女兒們張羅著把飯菜端上了桌，德·李爾一看，飯桌上只有戰時政府配給的一些麵包和幾片火腿。他沒有想到迪特里希市長家的生活竟然和他們一樣拮据。

德·李爾看到眼前的這一幕心中一痛，說：「迪特里希市長，您其實不必這樣苛刻自己和家人，政府其實可以給您配備更好的食物。」但是迪特里希安詳地望著德·李爾說：「德·李爾，其實只要市民們在節日裡不缺少熱鬧的氣氛，只要士兵們不缺乏戰鬥的勇氣，我們吃的雖然不豐富，那也算不了什麼，不是嗎？」

然後德·李爾接著又對女兒說：「孩子，酒窖裡還有最後一瓶酒，今天我們取得了重大的勝利，快些去拿來，讓我們大家為自由、為祖國、為革命的勝利而乾杯吧！過幾天斯特拉斯堡要舉行一個愛國主義的盛典，德·李爾，你真的應該多喝幾杯，這樣才能為我們寫出一首能鼓舞人民鬥志的歌曲來！」女兒們為父親這段慷慨激昂的講話齊聲鼓掌喝采，並馬上取來了美酒，為父親和年輕的軍官斟滿酒杯，大家在歡樂的氣氛中開始用餐。

德·李爾回家的時候已經微醺了，他任憑靈感在腦中馳騁，握緊筆坐在桌前，一會兒作曲，一會兒填詞，到底他想寫一首什麼樣的歌曲，就連他自己都快不能決定了。他只記得後來自己什麼都沒有寫成，只是興奮地縱聲歌

唱，醒來時才發現自己是伏在鋼琴上睡著的。但是酒醒之後，夜裡高歌的那首曲子就像夢一般，開始逐漸清晰地在他的記憶中浮現出來。於是德‧李爾趕緊憑藉著記憶，一口氣寫下歌詞和曲子，隨後立即向迪特里希家奔去。

他在後院找到了正在鋤萵苣的迪特里希，並說起了這件高興的事情。迪特里希聽後立即激動地叫醒了夫人和女兒，還叫來幾位愛好音樂的朋友來到家中，一起來聽一聽德‧李爾的這部新作。由迪特里希的長女做伴奏，德‧李爾激昂地唱了起來。只聽了第一節，每個人心潮就開始激盪不已；聽到第二節，大家都感動地流下了熱淚；到聽到最後一節時，屋裡所有人的狂熱都爆發了，迪特里希、他的夫人和女兒們、年輕的軍官和朋友們，大家哭著擁抱在一起。他們大聲歡呼道：祖國的讚歌找到了！於是，他們給這首歌曲命名為《萊茵軍進行曲》。

《萊茵軍進行曲》很快就不脛而走，傳遍了斯特拉斯堡的大街小巷，並很快傳向了巴黎。一個叫米勒的醫科大學生把這首歌推薦給馬賽軍，馬賽人攻入巴黎後，在街頭一遍又一遍地唱著這支令人熱血沸騰的戰歌，所有人都為之振奮不已。因為這首歌是馬賽人帶進巴黎的，所以後來人們又稱這首歌為《馬賽曲》。

小知識

魯日‧德‧李爾：一七六〇年生於蒙泰尼；一八三六年卒於舒瓦齊勒羅瓦。法國軍事工程師、詩人、作曲家。一七九二年駐斯特拉斯堡時作《馬賽曲》。

亦是情歌亦戰歌

蕾兒‧安德森和《莉莉瑪蓮》

感謝上帝，沒有《莉莉瑪蓮》，就沒有今天的我。

——蕾兒‧安德森（Lale Andersen 1905～1972）

《莉莉瑪蓮》（Lili Marleen）是二戰時期一首很著名的德國情歌，歌詞由教師漢斯‧雷普一九一五年寫於德國的戰場前線。在一九三七年，德國的一位作曲家羅伯特‧舒爾策（Norbert Schultze）譜下了曲子，然後由一位來自柏林的金髮碧眼的美麗女歌星，蕾兒‧安德森（Lale Andersen）首次將它公開演唱。

其實在演唱《莉莉瑪蓮》之前，蕾兒‧安德森是一個和德國納粹上層有著非常密切的曖昧關係的女人，並且當時她藉此關係，在演藝圈中大紅大紫。但是這僅僅是暫時的，也正是因為這層關係，很快她在演藝圈又破落了下來，淪落到在夜總會唱歌以維持生計。

那時離第二次世界大戰的爆發還有好幾年，當時德國的發展正處在一片繁榮之中。在柏林眾多的夜總會裡，歌唱類的節目一般不會太吸引人們的注意，所以也沒有什麼人注意到舞臺上有一位美麗的姑娘，動情地演唱著《莉莉瑪蓮》這首歌。雖然過了一陣子，這首歌曲被人發掘了出來灌成了唱片，開始在柏林地區銷售，但仍舊沒能引起人們的興趣去仔細聆聽歌中的故事。

直到一九四一年，第二次世界大戰已經打得天翻地覆。德國軍隊佔領了

南斯拉夫的首都貝爾格萊德，並利用當地的一些廣播電臺向德國軍隊播送一些教條和訓詞，有時也會放一些過時的流行音樂，《莉莉瑪蓮》便是其中一首經常被播出的曲目。因為歌中描述的是一個叫莉莉·瑪蓮的女孩站在軍營外的路燈下，等待著上戰場的男友歸來的故事，所以一下子便喚起了士兵們的厭戰情緒，也喚起了大家被戰爭奪走的一切美好回憶。

很快地，這首德語歌哀傷纏綿的旋律，在冰冷的壕溝裡，在死亡籠罩的戰場上，震撼了無數士兵的心靈。並開始被人們口耳相傳，衝破了當時同盟國和協約國的界限，從德國傳到了英國、法國、義大利、蘇聯，甚至傳到了非洲，傳遍了整個二戰戰場。士兵們甚至將它做為進行曲，在每一次衝鋒陷陣的前進中高聲歌唱。一時間，蕾兒·安德森成為了戰士們心中無限崇敬的偶像和一名家喻戶曉的大明星。不僅如此，德國軍隊前往蘇聯境內時，在一條通往斯莫林斯克的公路旁邊，戰士們一起湊了錢，給蕾兒·安德森立了一座生動的銅像。

在當時希特勒極權的政府下，納粹黨人絕不能容忍一個元首以外的人受到這麼多人的愛戴。原本並不出名的蕾兒·安德森，正是因為這首《莉莉瑪蓮》的風靡，讓納粹黨感受到了威脅。於是，德國蓋世太保以擾亂軍心及間諜嫌疑為由，宣布取締了貝爾格萊德的電臺。蕾兒·安德森感到了事情的不妙，立刻收拾行裝去瑞士避難。納粹黨人擔心她會在瑞士向德國的軍隊做反戰的宣傳，便派人在她去瑞士的途

演唱過《莉莉瑪蓮》的另一位著名女性馬琳·迪特里希。

63

中進行了攔截，並以「不忠」的罪名，逮捕了蕾兒‧安德森，把她關進了集中營。

但是這些舉動並不能撼動《莉莉瑪蓮》在人們心中的地位，誰也阻止不了它的快速傳播。蕾兒‧安德森被捕的消息一經傳出，德國軍人的士氣就遭受了極大的打擊，而英國人卻更加堅定了和納粹作戰到底的信心。

第二次世界大戰結束後，蕾兒‧安德森被從集中營中放了出來，不但恢復了自由，也因為《莉莉瑪蓮》贏得了大眾的愛戴，在德國成為了一位極受人們歡迎的女歌星，並在之後推出了很多張膾炙人口的專輯。只是即使她之後的歌曲有多精彩，也比不上《莉莉瑪蓮》在眾人的心中那樣的風靡。因為這首歌曲不但表達了人們對殘酷戰爭的強烈控訴，也表達了在戰爭中人們被毀掉之幸福的深深哀思。

小知識：

蕾兒‧安德森（1905～1971），女歌手，出生於德國不萊梅地區。一九二二年嫁給了當地的畫家保羅‧恩斯特威爾克（Panl Ernst Wilke 1894～1971）。一九二九年十月來到柏林的一家劇場工作。一九三一年，她與丈夫結束了婚姻關係，並開始在柏林演出各種歌舞。一九三七年因演唱了《莉莉瑪蓮》而在二戰中走紅。一九六一年，她名為《NEVER ON SUNDAY》的專輯成了那年在德國最暢銷的一張唱片。

為紀念勝利而轟鳴

柴高夫斯基和《一八一二序曲》

他氣勢雄渾地表現了這一莊嚴的時刻，極其成功地描繪了人民奮起
保衛國家的偉大力量。

——高爾基

莫斯科救主基督大教堂被俄法戰爭的戰
火焚毀近七十年後，終於在一八八〇年完成
了重建。

此圖為發行CD封面。

為了慶祝這一歷史事件，應老師尼古
拉·魯賓斯坦的邀請，柴高夫斯基花了一個
多月的時間，寫了一部《一八一二序曲》，
全名叫做《用於莫斯科救主基督大教堂的落
成典禮，為大樂隊而作的一八一二年莊嚴序
曲》。

由於它的名字很長，所以如今有些人便直接稱呼柴高夫斯基的這部作品
為《一八一二》。但是《一八一二序曲》的旋律粗淺，通俗易通，亦不用要
求在演奏時掌握多高超的技巧，所以在許多樂評家的心目中，很多人都認為
這首序曲在柴高夫斯基所有的作品中，算不上是出色的作品。

不過具有戲劇性的是，這首序曲在莫斯科首演的時候，卻受到了人們的
熱烈歡迎，同時為柴高夫斯基贏得了很高的榮譽。

當柴高夫斯基在完成《一八一二序曲》後，正值俄法戰爭勝利七十週年之際。一些著名人士在莫斯科舉辦了一個全俄羅斯工藝博覽會，於是魯賓斯坦建議他將這部序曲用在博覽會的開幕典禮上。

因為樂曲描寫的是整個俄法戰爭的全過程：從拿破崙率領法軍入侵俄國，到俄羅斯人民奮起抗法，直到最後把侵略者趕出俄國。

柴高夫斯基為了表現出勇敢的俄羅斯人民慶祝勝利的場景，特地要求主辦方將大炮做為一種特殊的樂器，加入演出的隊伍中來，並由專業的技術人員為大炮設計了一種智慧按鈕，使大炮的轟鳴聲能與樂隊的演奏融為一體。

在首演當天，完整的管弦樂隊和另一支軍樂隊完美的配合，再加上救主基督大教堂鐘樓的群鐘和廣場上的大炮，整個序曲一下子就顯得特別壯觀了起來。宏偉感人的效果使在場的所有人都感到震撼無比，場面真可謂是蔚為壯觀。

所以在首演結束後，這首序曲不光是在莫斯科流行了起來，並且很快傳到了俄羅斯的許多其他城市，甚至傳到了國外其他國家。在德國、比利時、捷克等地，《一八一二序曲》經常會上演，也成了柴高夫斯基所有交響樂作品中形象最鮮明的作品之一。

而現在我們所聽到的《一八一二序曲》的演奏中，也都有大炮的轟鳴聲出現，不過這些轟鳴聲是用錄音合成的，比起當年演出現場的效果，還是稍遜一籌。

但是自《一八一二序曲》誕生之後，就開始被音響發燒友們用作測試器材之用。因為這首序曲的音量起伏變化極大，除了運用正常管弦樂編制的樂器外，還動用了軍鼓、大炮、鐘等多種超常樂器的使用，在序曲的結尾處還另加了一支軍樂隊的演奏，音效十分熱鬧和生動。

它可以出色地檢驗出音響器材的音質音色、結像定位、強弱和動態對比等功能。

這樣的受歡迎程度，恐怕是一些樂評家，就連柴高夫斯基自己都沒有想到的。柴高夫斯基曾經在作品完成時給梅克夫人寫信提到了此曲，信中說：「這首序曲將會非常嘈雜而喧嘩，我創作它時並無太大熱情，因此，此曲可能沒有任何藝術價值。」但是事實上，連他本人對自己作品的判斷都是錯誤的。

柴高夫斯基在《一八一二序曲》中，英雄的愛國主義題材和音畫般通俗易懂的標題，以及形象化的主題發展和燦爛的管弦樂音響，取得了他自己遠遠沒有想到的，被聽眾所歡迎的效果。他以自己的音樂才華為祖國和人民獻上了豐富的饗宴盛宴，那些轟鳴的炮聲震耳欲聾，向人們傳頌著勝利的喜悅和英雄的光榮。

小知識：

《一八一二序曲》，全名為《用於莫斯科救主基督大教堂的落成典禮，為大樂隊而作的一八一二年莊嚴序曲》。

為勝利續寫的樂章

貝多芬和《戰爭交響曲─威靈頓的勝利》

要盡量做個正直的人，讓愛自由尤其高於一切，即使面對一位君主，也絕不出賣真理！

——貝多芬

貝多芬的交響曲作品，一般都是依所作時間的順序進行命名的，比如說他的《第一交響曲》到《第九交響曲》。

而我們這裡提到的，在貝多芬完成《第八交響曲》之後所創作的一部名為《戰爭交響曲─威靈頓的勝利》（又名：維多利亞之役）Op.91（Wellington's Victory, or the Battle near Victory ; Battle Symphony）的作品，

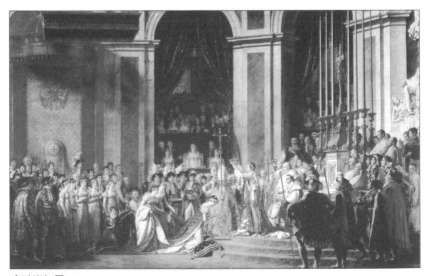

拿破崙加冕。

並沒有按照以往的慣例被編入他的編號交響曲內,而是單獨把它拉了出來,成為了一部另有命名的交響曲。之所以會有這樣的命名方式,這裡面是有一定的歷史原因的。

一八○四年拿破崙在法蘭西共和國的稱帝,從此開始了專制統治,並開始發動大規模的侵略戰爭,這也使崇尚自由和共和的貝多芬,十分痛恨法國的侵略戰爭和拿破崙的暴政,對拿破崙的態度也從崇敬一下子便成了鄙視。

一八一二年,拿破崙攻入莫斯科敗跡後,歐洲各國聯合在一起,於一八一三年六月二十一日在維多利亞與拿破崙軍隊作戰,英國的威靈頓將軍率領英國遠征軍大破法國軍隊,進而加速了拿破崙獨裁統治的最終滅亡。

勝利的消息很快傳到了作曲家貝多芬的耳朵裡,他十分為之興奮,創作靈感被威靈頓將軍的勝利所激發。

正巧當時應節拍器發明者梅澤爾的邀請創作一部曲子,很快貝多芬就完成了《戰爭交響曲》初稿的創作——這也是這部作品被稱為「威靈頓的勝利」的原因。

其實《戰爭交響曲》起初只是一首再一般不過的樂曲,但是由於貝多芬當時對於拿破崙背叛革命,繼而侵略歐洲各國的行為感到極度憤慨,為了能夠將自己的這樣情緒和對勝利的喜悅傳播出去,並使其能夠以宏大的氣勢出現在音樂會舞臺上,貝多芬花了不少精力將之改編為管弦樂曲,甚至加上了「交響曲」的頭銜。

雖然說一八一三年是貝多芬作品非常不景氣的一年,他沒有什麼恢弘大氣的作品產生,但在當時因為時代大背景的關係,《戰爭交響曲》非常「應景」地受到了人們的熱烈歡迎,也給貝多芬帶來了更高的聲譽。

此作品包括「戰爭」和「勝利交響曲」兩大部分:在前一部分,貝多芬

給世界的無限畫下一方天空

用充滿衝突和對抗的旋律，以及充滿「火藥味」的配器營造出了一個逼真的戰爭場面；而後一部分，主要以英國國歌《願主保佑國王》為主調，歌頌了人們追求民主和平的偉大精神。

從歷史上人們對這部曲子的評論來看，在諸多方面，《戰爭交響曲》都算不上貝多芬交響作品中的上乘之作，很多樂評人士對《戰爭交響曲》的藝術價值也是不屑一顧，雖然貝多芬本人也承認這部作品存在不少「粗淺」的地方，但是他個人還是比較喜歡的。

在一八一三年十二月八日貝多芬作品的專場音樂會上，貝多芬親自上陣擔任指揮這部作品，沉浸在戰爭勝利歡樂中的人們也對《戰爭交響曲》表現出異乎尋常的熱情。

雖然，《戰爭交響曲》和貝多芬其他交響曲深刻的思想性相比，顯得過於膚淺，但是在當時也算是紅極一時。也正是因為這部作品，使得貝多芬在維也納，甚至在歐洲大眾心中的地位再次上升到一個新高度。

小知識：

後人所謂的「維也納三傑」即為貝多芬、海頓、莫札特。

音樂無界限

孟德爾頌和《E小調小提琴協奏曲》

> 貝多芬的小提琴協奏曲，本質上是英雄的、男性的；而孟德爾頌的
> 小提琴協奏曲，本質上卻是優美的、女性的。　　——班奈特

　　有人說孟德爾頌在十九世紀，絕對是所有音樂家中最幸福的一個，他有一個富有的銀行家爸爸，有一個溫柔的妻子，和一群可愛的孩子。和諧而安逸的家庭生活使他不用像莫札特、貝多芬、舒伯特那樣窮困潦倒地過日子，為了糊口而寫作，所以他才能寫出像《E小調小提琴協奏曲》這樣一首讓人感到溫馨而百聽不厭的樂曲。

　　而在現今各種流行的協奏曲中，《E小調小提琴協奏曲》絕對是一首經典中的經典，曲調中流露出的那種淡然而又甜蜜的哀愁與幸福，既讓人沉醉，又讓人愛憐。

　　也許孟德爾頌在創作此曲的時候，把自己所有的浪漫情懷和憂鬱氣質全部都寫了進去，發自內心

孟德爾頌故居。

的幸福隨著旋律，傳播到世界的每一個角落。而就是這樣一首優美而動聽的曲子，也有差一點無法與今天的我們見面的時候。這個典故就不得不從德國的希特勒開始說起了。

希特勒是一個極端的種族主義者和反猶太主義者，他總是說雅利安人的最大對立面就是猶太人。他把猶太人看作是世界的敵人，是一切邪惡事物的根源和災禍的起源，是人類生活秩序的破壞者。

於是在第二次世界大戰期間，希特勒瘋狂地大肆驅逐和屠殺數以百萬計的猶太人，來滿足自己心中這種邪惡的想法。而不幸的是，我們今天的男主角，孟德爾頌正巧出生在德國漢堡的一個猶太家族。

當一八四四年孟德爾頌將《E小調小提琴協奏曲》創作完成後，試著在幾家音樂廳進行演奏以觀效果，結果此曲果然受到了觀眾如潮的好評。一八四〇年有了好事者將它獻給了喜歡高雅音樂的希特勒。而希特勒聽說此曲的作者是一個猶太人時，連一個音符都沒有去聽，就立刻下命令，禁止任何人在全國範圍內演奏和傳播，且不僅是這部曲子，就連孟德爾頌一切其他的作品也被禁播。

很多人對此表示十分的惋惜，這麼優秀的一部作品，竟然只因為作者出身的關係而被禁，人們不禁對希特勒的獨裁統治連連搖頭。

但是，實在是因為《E小調小提琴協奏曲》太過好聽了，一些鋼琴演奏家和音樂愛好者無法抵擋它的魅力，於是便想辦法隱去了孟德爾頌的名字，只說這是一曲無名氏所作的曲子，來進行演奏。當時的政府雖然知道這一情況，但是沒有辦法再管理，也只好對此予以默認。

當有一天希特勒在電臺上聽到《E小調小提琴協奏曲》這首曲子的時候，像其他人一樣，他一下子就被旋律中流淌出來的浪漫氣氛所吸引，並開始迷

戀上了這首曲子，而他當時還並不知道這便是被他所禁的猶太人孟德爾頌的作品。他每天都要將這首曲子聽上一遍，彷彿回到了自己記憶中的美好時光，遠離了神祕，遠離了灰暗，更遠離了絕望。

這就像是上天開的一個天大的玩笑，就連希特勒自己也沒有想到，奉行種族主義的他，竟然會去欣賞被自己認定是垃圾的猶太人的音樂。

這也足以證明了，在音樂的世界裡，一切都是平等而自由的，並沒有什麼所謂的種族主義，而種族主義不過是像希特勒這種病態的偏執狂們所想像出來的東西。《E小調小提琴協奏曲》和所有其他的音樂一樣，它沒有國界、沒有種族的區別，它所要表達的，不過是人類對美好事物最單純的追求和渴望。

小知識：

《E小調小提琴協奏曲》充滿了柔美的浪漫情緒和均勻齊整的形式美，小提琴的處理手法精妙絕倫，旋律優美，技巧華麗，達到了登峰造極的境界，不僅是孟德爾頌最傑出的作品，也是德國浪漫樂派誕生以來，最美麗的小提琴代表作。

歡樂即是永恆

貝多芬和《快樂頌》

把席勒的《快樂頌》譜成旋律，是我二十年來的願望！　——貝多芬

　　我們現在所聽到的《快樂頌》，其實並非一首單純的歌曲，它出自德國作曲家貝多芬《第九交響曲》的終曲樂章，而《快樂頌》的歌詞則是取自德國偉大的戲劇家和詩人——席勒的同名詩作。

　　貝多芬成長的年代，正是法國資產階級大革命的時代，他深受「自由、平等、博愛」思想的影響，作有大量具有時代氣息的優秀作品。席勒的詩歌《快樂頌》在很大意義上，體現的正是全世界人民要求團結友愛、和平自由的願望，這也正是一直嚮往共和的貝多芬的最高理想。

詩人席勒。

　　所以在貝多芬二十二歲時，當他有幸讀到席勒的這首長詩，馬上就被其氣勢磅礴且意境恢宏的意境所吸引，心中就像有一支火把，照亮和溫暖了整個胸膛。

　　他頓時產生了將這首長詩加以譜曲，變成一部真正而偉大的聲樂作品的想法。

　　但是，繁忙的工作安排和被貧困生活所迫，貝多芬不得不放慢了對《快樂頌》的創

作腳步，努力在時間的夾縫裡尋找最適合的音符，終於在很多年之後，將之成功地創作了出來。

而臨近晚年的貝多芬一直有另一個偉大的夢想——他想要創作一部比他以往任何一部作品都成功、都氣勢恢弘的交響曲，做為自己的代表之作。

當時，貝多芬和一家劇院簽了一個合約說創作一部交響曲，並答應其在一年之內創作好，但是這部交響曲的創作過程實在實在太艱難，而且還史無前例的加上了大合唱，凝聚了其一生的力量和信念，所以花了貝多芬很大的精力，歷時兩年才完成。

更誇張的是，為了保持創作激情和狀態，他先後搬了四次家。雖然創作的時間不算短，但還算是比較順利的，幾乎是一氣呵成。在這部作品完成後，被貝多芬命名為《第九交響曲》，並將經過修改和完善的《快樂頌》做為了終曲樂章。

一八二四年五月七日，維也納凱倫特納托爾劇院，名為《貝多芬第九交響曲》的首演音樂會終於隆重舉行。這次演出因為排練不理想而得不到貝多芬認可，首演時間不得不一推再推，可謂是吊足了觀眾們的胃口。所以當音樂會終於上演，很多熱愛貝多芬音樂的人都慕名而來，盛況空前。

人們被這部交響曲恢宏的旋律所打動，而最後，當《快樂頌》激情澎湃的唱詞和急速雄壯的旋律響起時，每個人都情不自禁隨著旋律的起伏，更加激動不已。

在壯美的歌詞和貝多芬超人般旋律的相互烘托下，四個不同聲部人聲的獨唱、重唱以及大合唱團的合唱，把氣氛昇華到了極致，並將整個演出推向了最後的高潮。臺下的觀眾此時像是得到了無與倫比的奮進力量和精神支柱，最後一個音符剛落下，熱烈的歡呼立刻響了起來。觀眾們站起身來，近

乎瘋狂的鼓掌，很多人留下了激動的淚水，人群不住地朝著舞臺的方向擁去，也已經顧不得禮儀。但站在樂隊中背對著聽眾的貝多芬什麼也聽不見，幸而女低音歌手翁格爾牽著他的手轉過身，才「看見」了聽眾的歡呼。他被這超乎尋常的熱情場面所感染，激動得暈厥了過去，一度不省人事。

如今，距離一八二四年的首演盛況，已經過去近兩百年了，但是貝多芬的《第九交響曲》和《快樂頌》卻成為了長盛不衰的經典作品。

在這兩百年歲月中，《快樂頌》唱出了人們對「自由、平等、博愛」精神的熱望。幾乎所有的後輩音樂家、作曲家都被這部宏偉的作品所傾倒；更有無數業餘的聽眾被這部作品所帶來的音樂哲理、音樂氣度所感染！因為這部作品，貝多芬成了神一樣的人物，《快樂頌》成為了人類歷史長河中永遠不滅的自由、和平之明燈，也使《快樂頌》這首詩經世傳唱。

小知識：

一七八五年十月的一天，在德勒斯登近郊的羅斯維茲村，詩人席勒應一對新婚夫婦的邀請來參加他們的婚宴。宴會上，詩人為新人的幸福、朋友的熱情和現場的歡樂氣氛所深深感染，寫下了詩歌《快樂頌》。

第三章

為靈魂的執著創造一個夢境

鱷魚的眼淚

舒曼和《夢幻曲》

我寫的其他作品，都沒有像這些小曲一樣，真正地從我心底流淌出來。

——舒曼（Robert Alexander Schumann）

　　第二次世界大戰時期的德國，有一個叫做麥拉克的法西斯份子，當時在一所納粹集中營擔任司令官，他的主要工作是負責用毒氣來殺害囚犯。此人生性凶殘，無惡不作，他以親手殺人為樂，經常在集中營內以各種殘忍的殺人手法迫害一些無辜又可憐的猶太人。雖然集中營裡的囚犯們對他恨之入骨，可是卻拿他也沒有任何辦法，只能送給他一個外號表示對他的憎惡，叫做「鱷魚」。

　　而這條「鱷魚」又一個特別的愛好，就是喜歡聽現場版的交響樂團演奏。但是在當時戰亂的環境下，想要在音樂廳中聽場正式的交響樂演奏，是一件多麼奢侈的事情。而麥拉克也無法輕易地違背命令，離開集中營去聽一場奢侈的音樂會。

　　正巧那時根據黨衛軍的命令，為了歡迎新的囚犯入營，納粹集中營的老囚犯樂隊必須為他們演奏和演唱一曲表示歡迎。而老囚犯樂隊中的一部分成員，在經過了納粹份子的屠殺，或是疾病的折磨後，許多都不幸地離世了。這毫無疑問地影響了樂隊的演奏品質，麥拉克對此極為不滿，於是逐漸產生了一個新的念頭——重新組織一個集中營交響樂隊。

　　他在集中營裡挑選了一些學過樂器的女子，請了位專業的老師對她們進行培訓，組織成了「奧斯維辛集中營女子交響樂團」。這樣不僅成功地替代掉了老囚犯樂隊，也滿足了自己不走出集中營，又能夠聽到交響樂團現場演奏的心願，兩全齊美。

　　有一天，他在準備親自把一些囚犯送進毒氣室之前，先請女子交響樂團為這批即將面臨所謂「懲罰」的人們，做了最後一場送別演出，而樂團當天準備的演出曲目，正是舒曼的名作《夢幻曲》。當演出開始之後，悠揚而抒情的旋律讓「鱷魚」麥拉克深深地沉醉其中，他似乎看到了自己美好的童年時光，沒有戰爭、沒有硝煙，一切都是那樣的祥和，讓他的心靈瞬間平靜了下來，彷彿進入了一個奇特而又溫馨的夢境，裡面有家的溫暖，又有樂園般的開懷。聽著聽著，他竟然感動得流下了眼淚。

　　「鱷魚」流眼淚的事情便很快在集中營裡流傳開來，大家都唏噓地說「鱷魚」的眼淚是假惺惺的眼淚，實在無法令人相信。這樣充滿罪惡的人流出的淚水，也是會玷污《夢幻曲》的純潔和美好。而這個故事也恰恰從一個層面證明了舒曼和其《夢幻曲》的音樂魅力。不管聽者是處於何種身分、何種地位、何種心境，只要輕輕地閉上眼睛，就一定能夠感受到在《夢幻曲》那優美而動聽的旋律中，那份輕柔似水的浪漫情懷

舒曼故居外景。

和細膩動人的詩情畫意。而透過這滴「鱷魚」的眼淚，讓舒曼的《夢幻曲》映射出無比動人的人性光輝，也讓《夢幻曲》更加聲名遠播。

《夢幻曲》是舒曼所作的鋼琴組曲《兒時情景》中的一首。一八三八年三月十八日，舒曼在給未婚妻克拉拉的信中還寫道：「我近來常常內心充滿了音樂的感覺。我以一個孩子式的心情開始了作曲。這樣，竟使我的筆好像有了魔力一般，很快就寫出了三十首可愛的小曲，然後從中選出十三首，題名為《兒時情景》。」《夢幻曲》是這組曲子中最出色，也是最令人喜愛的一首。它令無數人的心靈像受了洗禮一樣，清新潔淨，訴說著人們兒時的美麗夢想，也抒發著理想世界的溫暖、柔情與甜蜜。即使是心腸再硬的人，聽了之後也會隨之動容。正是這樣自身強大的音樂魅力，讓《夢幻曲》一直流傳至今，蜚聲樂壇。

小知識：

羅伯特·舒曼（1810～1856），德國作曲家，音樂評論家。自小學習鋼琴，七歲開始作曲。十六歲遵從母意進萊比錫大學學習法律。十九歲又進修鋼琴，當聽到帕格尼尼的演奏，他受到了極大的影響，放棄了法律的學習，專攻音樂。後因手指受傷，遂轉向作曲和音樂評論。一八三五～一八四四年，獨自編輯《新音樂雜誌》，並開始創作大量鋼琴作品。一八四〇年獲耶拿大學哲學博士，一八四三年赴萊比錫音樂學院任教。一八四四～一八五〇年，移居德雷斯頓繼續從事作曲和指揮。因精神疾病日趨嚴重，於一八五四年投河被救，兩年後逝世於精神病院。

迷魂記

莫札特和《魔笛》

我既非詩人，亦非畫家。我不能用詩句或色彩來表現我的感情和思想，但我能用聲音來表現，因為我是音樂家。　　——莫札特

熟知莫札特（Wolfgang Amadeus Mozart 1756～1791）的人都會贊同這樣的一個說法：在這個世界上，莫札特絕對是十八世紀的一個奇蹟。這個三歲就涉足樂壇，六歲聞名歐洲的「音樂神童」，一生中創作了許多名作的人，他的魅力早已遠遠地超出了音樂的範疇。就連著名

在巴黎康迪侯爵邸宅茶會中演奏鋼琴的幼年莫札特。

的科學巨人愛因斯坦都曾說：「人死就會有一個遺憾，那就是再也聽不到莫札特的音樂了。」

而我們這位偉大的音樂家，雖然名曲滿天下，受盡了天下人的愛戴和崇拜，一生的經歷卻十分貧寒潦倒，生活過得非常艱辛。就在創作生前的最後一部作品《魔笛》時，莫札特的晚年也是生活窘迫又疾病交加。但是，莫札特仍將巨大的熱情投入到了這部作品的創作中去，給如今的我們留下了一部

精彩絕倫的好歌劇。

　　《魔笛》的原型，是一部出自德國人維蘭德的童話故事。當莫札特在街頭與十年前一位幫他辦過巡演的經理人艾瑪努埃爾·席卡內德相遇後，席卡內德立刻邀請莫札特為他寫一部歌劇的音樂，來幫助他經營的維多劇院度過難關。他已經將《魔笛》改編成了歌劇腳本，就等著莫札特幫他譜曲了。其實莫札特在許多年前，也有過將《魔笛》創作成歌劇的想法，只是因為忙於生計一直沒有機會動筆。於是，他毫不猶豫地答應了席卡內德的邀請，接下了這部格局的音樂創作。

　　就在席卡內德緊張地抄寫劇本，莫札特也努力創作的時候，利奧波德市民劇院開始上演了一部叫做《吹笛子的泰咪諾》的新歌劇，劇情正是出自維蘭德的《魔笛》。兩人一下子被潑了一盆冷水，不得不重新修改劇本。不過也算是因禍得福，因為原本《魔笛》的故事情節就比較簡單，莫札特在創作上的發揮受到了很大的限制，如今他們將劇情更加完善和豐富，使得莫札特精彩的合唱部分有了發揮的餘地。

　　為了保證莫札特能夠儘快地創作完成歌劇總譜，席卡內德特地讓他住在了離劇院不遠的一間小屋裡。莫札特還風趣地稱這座小屋為「魔笛之屋」。但是一七九一年七月，就在莫札特譜曲到一半的時候，突然接到命令趕赴布拉格，伯爵要他在雷奧勃爾特二世加冕禮的慶典上指揮他的另一部歌劇《狄托的仁慈》，同時為伯爵寫一部悼念亡妻的《安魂曲》，他不得不先停下了《魔笛》的創作。

　　為了完成伯爵的任務，莫札特只得日以繼夜地工作，終於將自己累垮了。在他回到維也納繼續《魔笛》的創作時，已經疾病纏身，身體虛弱得很了，但是他堅持要求要做《魔笛》首演式的樂隊指揮。當莫札特看到首次公演非常成功後，欣慰地覺得自己的這一生已經了無遺憾了。

　　這部歌劇的音樂創作，是莫札特用德語寫成的。在十八世紀的歐洲，歌劇的創作一般都是用義大利語，因為劇院請來的演員一般都是來自義大利的演員。而莫札特為了表示對祖國的敬意和忠誠，堅持用德語完成了創作，使《魔笛》成為了德國民族歌劇發展的重要里程碑。

　　我們也可以從莫札特的態度，看出他對這部作品有多喜愛。在莫札特逝世前的幾小時裡，他還渴望聽到《魔笛》的音樂。於是他請人把鐘放在床頭，以便來計算時間，在腦海中想像著正在劇院進行演出的《魔笛》的優美旋律。那劇中王子用魔笛吹響的美妙音樂，像是一種美妙而又迷離的幻覺，在莫札特最後的時光裡，這些旋律讓他心滿意足地微笑，靈魂自由地隨著魔笛的吸引而去了。

小知識：

沃爾岡・阿瑪迪斯・莫札特（1756～1791），生於奧地利薩爾茲堡，卒於維也納，終年三十五歲。主要代表作有：歌劇二十二部，以《費加洛的婚禮》、《唐璜》、《魔笛》最為著名；交響曲四十一部，以第三十九、四十、四十一交響曲最為著名；鋼琴協奏曲二十七部，以第二十、二十一、二十三、二十四、二十六、二十七鋼琴協奏曲最為著名；小提琴協奏曲六部，以第四、第五小提琴協奏曲最為著名；此外，他還寫了大量各種體裁的器樂與聲樂作品。

是他征服了全世界

比才和《卡門》

這部歌劇必將征服全世界。

—— 柴高夫斯基

　　由法國作曲家比才（Georges Bizet 1838～1875）創作的《卡門》，絕對是世界歌劇舞臺上的一棵常青樹。從一八七二年《卡門》誕生至今的一百多年來，已成為世界上演出率最高和最受觀眾歡迎的歌劇。在這部歌劇中，像《愛情就像一隻不馴服的鳥》、《鬥牛士之歌》等都是一些流傳至今膾炙人口的精彩歌曲，也是歌唱家們在演唱會上經常演繹的曲目。《卡門序曲》也經常被做為交響音樂會的開場曲目，備受音樂愛好者們的青睞。

　　比才從很小的時候就接受過歌劇寫作的訓練，在他最傑出的歌劇《卡門》誕生之前，他已經創作了大量的歌劇作品。像具有異國情調的《採珍珠者》和為歌德的戲劇《阿萊城姑娘》配樂，在如今看來都是很出色的作品，但是在當時都沒有一部獲得它們應有的成功。即使是現在備受好評的《卡門》，當時在巴黎進行演出時，也同樣受到了批評和指責。

　　這部著名的四幕歌劇《卡門》，是比才根據著名法國現實主義作家梅里美的短篇同名小說改編的。比才在看到這部小說後，立刻就深深地被那個漂亮而性格堅強的吉卜賽姑娘給迷住了，所以他決定以此小說來做為主題，創作成一部歌劇。但是就在對本劇進行排練的時候，擔任女主角的知名歌手表示並不喜歡這部歌劇，三番兩次要求比才修改劇本；更有一位心懷叵測的作曲家，一再誣告比才竊取了他的旋律，使比才的內心經常處於水深火熱之

中。

　　這對比才的打擊僅僅是個開始。從它的首演之日起，許多的法國公眾就對這位劇中的吉普賽姑娘的性感描繪，和人物的粗暴與肉慾感到震驚。同時，觀眾們的耳朵聽慣了正歌劇典雅浮麗的音樂，也看慣了舞臺上希臘文化背景的戲劇情節，對這部西班牙風格的歌劇一時還不知該做何反應。儘管歌手們的熱情表演方興未艾，但中途離席的人卻越來越多。在觀眾的吵吵鬧鬧中，演出只好草草收場。

　　第二天的音樂評論更讓比才感到非常沮喪，他們說《卡門》是「紅酒燒洋蔥」的歌劇，這無疑是說比才不該把捲菸女工、吉普賽人、士兵等等的故事搬上舞臺，尤其是女主角卡門獨立自由、狂放不羈的性格，是向虛偽道德的大膽挑戰，這引起上層社會的不快。他們評論這部歌劇說：「多麼真實啊！但是又多麼醜惡！」

　　《卡門》演出的失敗給比才帶來沉重打擊，使他過於失望和悲傷。比才開始鬱鬱寡歡，對這個世界傷透了心。為什麼他的每一部作品都得不到人們的認可？就在《卡門》上演後的第三個月，而卻得不到眾人的好評時，比才積鬱成疾，因為患咽喉炎和心臟病而突然與世長辭了。在創作《卡門》時比才三十五歲，去世時還不到三十七歲。

　　直到比才去世的一年之後，《卡門》

喬治‧比才墓。

的演出情況才逐漸好起來。雖然得不到上流社會的青睞，但是劇中的現實性和生活性卻受到一般百姓的熱烈歡迎。那濃濃的異國情調，委婉纏綿，迂迴曲折的抒情特點，以及戲劇的真實性與人物心理的細膩描繪，透過以驚人天賦創新出來的層出不窮的美妙音樂，而使這部歌劇具有最為感人至深的藝術魅力。

隨著《卡門》的不斷上演，其藝術價值也逐漸被熟悉。僅在首演失敗的巴黎柯米克歌劇院，《卡門》已上演達數千場並成為全世界三、四部最受歡迎的不朽歌劇傑作之一。如今，在全世界範圍內凡有歌劇的地方都有《卡門》，就連《簡明牛津音樂辭典》都稱它是「有史以來最流行的一部歌劇」。不得不說，喬治・比才雖然在生前得不到人們的認可，死後卻真正地征服了全世界。

小知識：

喬治・比才（1838～1875），法國作曲家，生於巴黎，歌劇《卡門》的作者。九歲起即入巴黎音樂學院學習作曲。後到羅馬進修三年。一八六三年寫成第一部歌劇《採珍珠者》。一八七〇年新婚不久參加國民自衛軍，後終生在塞納河畔的布基伐爾從事寫作。在他的戲劇配樂《阿萊城姑娘》和《卡門》等九部歌劇作品中，體現了濃厚的現實主義色彩，社會底層的平民小人物成為作品的主角。在音樂中他把鮮明的民族色彩，富有表現力的描繪生活衝突的交響發展，以及法國的喜歌劇傳統的表現手法熔於一爐，創造了十九世紀法國歌劇的最高成就。

堅持的自信

柴高夫斯基和《降B小調第一鋼琴協奏曲》

我之所以創作，是因為經由音樂我可以充分宣洩我的情感和感受。

——柴高夫斯基

柴高夫斯基一生中共寫了三首鋼琴協奏曲，其中的《降B小調第一鋼琴協奏曲》是流傳最廣，亦是被第一流的鋼琴家們競相演奏的曲目。曲中充滿俄國味道的主題，以及充滿斯拉夫式粗線條和色彩的管弦樂法，正是這部作品被大家津津樂道的魅力所在。

《降B小調第一鋼琴協奏曲》創作於一八七四年，柴高夫斯基將其完成之後，立刻起身將樂譜拿去給鋼琴家尼古拉‧魯賓斯坦看。魯賓斯坦當時是莫斯科音樂學院的校長，也是柴高夫斯基多年的良師益友，對他的創作給予過很大的幫助。柴高夫斯基決定將這首自己頗為滿意的曲子，做為一份答謝的禮物送給魯賓斯坦。所以他在去魯賓斯坦住所的路上非常興奮，更是想像自己的好友也一定會同他一樣高興。

但令柴高夫斯基沒有想到的是，魯賓斯坦將樂譜看了之後，緊鎖著眉頭在鋼琴上把這一協奏曲彈了一遍。彈完之後，魯賓斯坦竟擺出一副興致索然的模樣，並對柴高夫斯基說，這部作品華而不實，缺乏創造性，結構散亂，趣味不高，根本不適於用鋼琴演奏。這讓的評論可真傷透了柴高夫斯基的心，他沒有想到自己認為非常成功的一首曲子，在好友的眼中卻一文不值。於是，在魯賓斯坦的面前，柴高夫斯基感到有一些難堪。

為靈魂的執著創造一個夢境

柴高夫斯基故居。

　　魯賓斯坦感到柴高夫斯基對自己的看法很不贊同，也覺得自己直接將這樣貶低的評論說出來實在有些不妥，為了緩和氣氛，魯賓斯坦又向柴高夫斯基說，雖然略有不足之處，但是如果能夠按照他的指點和意見修改一下，樂感就會有很大的提高，並且自己也願意在音樂會上演奏這首曲子。

　　柴高夫斯基本來聽到魯賓斯坦對《降B小調第一鋼琴協奏曲》的貶低評價時，就已經十分氣憤了，現在好友竟然還對自己提出這樣過分的要求。柴高夫斯基一直都是一個堅信自己的作品價值的作曲家，於是一怒之下，堅決地說：「我一個音符也不會改的。」說完便憤然離開了魯賓斯坦的家。

　　後來，柴高夫斯基真的一個音符都沒有改動，他堅信《降B小調第一鋼琴協奏曲》一定是他最優秀的作品之一，也一定能夠受到觀眾的好評。柴高夫斯基又將這份樂譜寄給了德國鋼琴家畢羅。與魯賓斯坦相比之下，畢羅卻十分喜愛這首協奏曲。

　　一八七五年十月，畢羅帶著柴高夫斯基的這首《降B小調第一鋼琴協奏

曲》，在美國波士頓的一家音樂廳進行了首演，並獲得了巨大的成功。後來的十一個月中，畢羅又將這首曲子在其他國家演奏，也將它帶回了柴高夫斯基的家鄉俄羅斯。同樣，《降B小調第一鋼琴協奏曲》一經推出，就受到了大多數人的喜愛。不久之後，魯賓斯坦也不得不承認自己的確低估了這部作品的價值，更低估了柴高夫斯基的才華。於是魯賓斯坦鄭重地向柴高夫斯基道了歉，並從此以後將《降B小調第一鋼琴協奏曲》載入了他的演奏會中，成為了他的必彈曲目。至此，柴高夫斯基和魯賓斯坦兩人，又和好如初了。

事實證明，柴高夫斯基對自己作品的自信不是盲目而毫無根據的。他一生都執著於內心深處想表達的情感，用音符來捕捉情感透露出來的動人旋律。《降B小調第一鋼琴協奏曲》是一部最通俗、最受人喜愛的協奏曲，這部作品反映出柴高夫斯基對生活的熱愛，和對光明與歡樂的熱望。它是真正的開朗情緒和樂觀主義的深刻體現，稱得上是十九世紀俄羅斯鋼琴音樂的一個頂峰，也是上一世紀歐洲音樂藝術史上最有天才的創作之一。

小知識：

柴高夫斯基一共寫了三首鋼琴協奏曲，其中《降B小調第一鋼琴協奏曲》是唯一被演奏得最多的一首，作品中略含俄國味的主題，以及充滿斯拉夫式民族風格和色彩的管弦樂法，正是這首樂曲的魅力所在，這首鋼琴協奏曲是第一流的鋼琴家們競相演奏的曲目。

真正的金子

柴高夫斯基和《天鵝湖》

> 正確的道路是這樣的，汲取你的前輩所做的一切，然後再往前走。
>
> ——托爾斯泰

現今廣泛流傳的芭蕾舞劇中，《天鵝湖》無疑是我們大家最為熟悉的一個。古老浪漫的童話故事，優美輕盈的芭蕾舞和動人心弦的背景音樂完美地結合在一起，造就了一個芭蕾舞劇歷史上的傳奇故事，並使它被列為如今的三大古典芭蕾舞劇之首。

無論在哪個國家，人們都可以聽到《天鵝湖》中優美的音樂，甚至很多人可以不經意間隨口哼出幾句最經典的旋律；當《天鵝湖》在各地上演時，必定也是座無虛席，深受歡迎。

這一切都要歸功於偉大的作曲家柴高夫斯基，是他的音樂才華造就了這樣一個令人欣喜的傳奇。

早在一八七五年的春天，柴高夫斯基的兩個好朋友，莫斯科大劇院的藝術指導蓋里采爾，就邀請他為他們兩個合寫的一部大型舞臺劇本《天鵝湖》譜寫音樂。

而劇本描寫的神話故事深受到了柴高夫斯基的喜歡，連他自己都認為，這一定是上天賜他的一種緣分。

　　因為在一八七一年的夏天，柴高夫斯基住在卡緬卡的妹妹家裡做客時，為他的外甥們準備了一份神祕的禮物──他自己創作的一個根據德國童話改編的小舞劇《天鵝湖》。

　　而《天鵝湖》的故事情節和當初他創作的《天鵝湖》有些相似，正巧此時的柴高夫斯基也渴望在芭蕾舞劇領域開闢一種新的創作風格，便決定接下《天鵝湖》的音樂創作。當然，八百盧布的酬金也是他努力創作的動力之一。

　　因為柴高夫斯基從前創作的主要都是歌劇和交響曲，對於芭蕾舞劇的音樂形式並不熟悉，對成功創作《天鵝湖》也沒有太大的把握。

　　於是在開始創作之前，他先精心研究了一些成功的舞劇音樂的總譜，希望從中獲取經驗。那時最流行和最頂級的芭蕾舞劇音樂基本上都是「芭蕾音樂之父」德里勃創造的，所以柴高夫斯基就從德里勃的音樂裡汲取養分，並經常去劇院觀察演員的演出和音樂的現場演奏情況。

　　接下來《天鵝湖》的創作中，柴高夫斯基在總結前人創作經驗的基礎上，充分發揮了自己的獨創性和風格。

　　一八七六年四月，這部四幕芭蕾舞劇終於被完成了。但是不幸的事也接踵而來，《天鵝湖》的首演和許多名作一樣，都以失敗而告終。

　　在首演的陣容中，平庸無能的德國編導列金格爾，根本不懂得如何通過音樂來設計舞蹈，音樂指揮賴亞巴也沒有能力去理解音樂裡的內涵，演員和樂隊則認為裡面的曲子都太過交響化。

　　更甚的是，莫斯科大劇院未經柴高夫斯基的允許，就隨意將原曲進行了刪改，把一些樂隊認為太難的曲子換成了大家熟悉的樂譜。

為靈魂的執著創造一個夢境

　　由這樣的團隊參與演出，《天鵝湖》的成功恐怕是個夢。所以，在人們的惡評之下，這部芭蕾舞劇沒演幾場就下幕了，在柴高夫斯基的有生之年，這部舞劇都沒能再被人們重視起來。

　　留給柴高夫斯基的，除了遺憾還是遺憾。但是劇中一些優秀的音樂卻還是受到了人們的喜愛，這也足以證明大師音樂的魅力所在。

　　然而，有一句話說得極對，不管在地下埋藏了多久，是金子總要發光的。一八九五年，編舞家皮提帕經過不懈努力，終於將《天鵝湖》完全按照原作進行了演出。

　　至此人們終於清楚的意識到，這是一部多麼偉大的作品。柴高夫斯基雖然無緣看到《天鵝湖》的巨大成功，但是卻能為自己的音樂通過了歲月的考驗而欣慰了。

小知識：

　　《天鵝湖》的音樂像一首首具有浪漫色彩的抒情詩篇，每一場的音樂都極出色地完成了對場景的抒寫和對戲劇矛盾的推動，以及對各個角色性格和內心的刻劃，具有深刻的交響性。這些弃滿詩情畫意和戲劇力量，並有高度交響性發展原則的舞劇音樂，是作者對芭蕾音樂進行重大改革的結果，進而成為舞劇發展史上一部劃時代的作品。

時間的證明

威爾第和《茶花女》

《茶花女》敗得很慘。這究竟是我的錯，還是那些歌手？我想恐怕
只有讓時間來證明了。

　　　　　　　　　　　　　　　　　　　　　　　──威爾第

　　四幕歌劇《茶花女》，是義大利最負盛名的作曲家威爾第（Giuseppe
Fortunino Francesco Verdi 1813～1901）於一八五三年創作的。一八五二年冬
天，威爾第在巴黎觀看了法國小說家兼劇作家小仲馬的話劇《茶花女》，深
受故事的情節所感動，心情十分激動，並決心將此話劇改寫成歌劇。為此他
邀請了皮亞威擔任腳本製作，而自己僅用了四週的時間就寫出了歌劇總譜。

　　歌劇描寫了十九世紀上半葉，巴黎社交場上一個具有多重性格的人
物──薇奧利塔。她名噪一時，才華出眾，過著驕奢淫逸的妓女生活，卻並
沒有追求名利的世俗作風，是一個受迫害的婦女形象。雖然她贏得了阿弗列
德‧傑蒙特的愛情，但她為了挽回一個所謂「體面家庭」的「榮譽」，決然
放棄了自己的愛情，使自己成為上流社會的犧牲品。

　　這絕對是一部偉大的作品，歌劇中的許多唱段，像《飲酒歌》、《永遠
忘不了那一天》等等，都是現在世界著名的歌劇片段，同時也是許多演唱家
的保留曲目。但是誰也沒想到的是，當年這部作品在義大利威尼斯鳳凰劇院
進行的首演，卻遭到了慘敗。

　　失敗的原因其實是多方面的。當時劇院請了義大利的女高音歌唱家范妮

為靈魂的執著創造一個夢境

電影《茶花女》劇照,著名女星葛麗泰‧嘉寶飾演茶花女。

來擔任女主角薇奧利塔的角色,當時的范妮名氣非常地響亮,劇院也希望藉助她的名氣來打響成功的第一炮。但很遺憾的是,紅顏薄命的薇奧利塔應該是很瘦弱的病態美,而范妮不單長得不漂亮,體型也很健壯,這與女主角薇奧利塔的形象十分不符。

在那個流行浪漫主義的時代,人們對「病態美」的偏愛似乎已經成為一種時尚。人們心目中的薇奧利塔,應該是臉色蒼白,明淨的皮膚泛著茶花般柔嫩的白色,脆弱而又病態的。但是在觀看《茶花女》首演的時候,范妮所飾演的女主角,雖說聲音的表現力很完美,但是形象卻實在是讓人們大失所望。而當醫生宣布受盡肺結核折磨的布薇奧利塔只剩下幾個小時的生命時,觀眾們面對著魁偉肥胖的范妮,簡直不敢相信醫生的話是真的。

另外,在演員的服裝和道具方面,雖然威爾第在演出前已經表示劇中的服裝一定要維持當代的樣子,但是劇院的經紀為減輕可能出現的興論壓力,將中世紀宮廷與城堡替換成了巴黎的沙龍與別墅,披袍掛劍的王公貴族都穿上了頗具現代感的服裝。於是這一部描寫古典主義時代的故事,偏偏出現了當代歌劇的元素,這讓臺下的觀眾感到十分彆扭,即使歌劇的內容再精彩,也是他們對此劇的整體印象大打了折扣。

顯然，這樣的失敗絕對不是作曲家所犯下的錯誤，而威爾第仍對自己的作品抱有很大的信心。事實證明也是如此。事後威爾第帶著這部作品在威尼斯的一家規模較小的聖貝內德多劇院演出時，汲取首演失敗的經驗教訓，換了另一個劇團，並找來了外形比較瘦削的演員來扮演薇奧利塔，服裝和背景也全部按照劇中的需要進行了訂製，於是就獲得極大的成功。

很快地，《茶花女》在倫敦、聖彼德堡、紐約上演，並在巴黎再一次上演，在人們對此劇口耳相傳的好評中，威爾第就得到了全世界的讚譽，《茶花女》也被人們稱作是一部最具有出色藝術效果的歌劇巨著，並由此成為各國歌劇院中最受歡迎的作品之一。也難怪《茶花女》的原作者小仲馬會稱讚說：「五十年後，也許誰也記不起我的小說《茶花女》了，但威爾第卻使它成為不朽。」

小知識：

威爾第（1813～1901），義大利偉大的歌劇作曲家。一八四二年，因歌劇《納布果》的成功，一躍而成義大利第一流作曲家。當時義大利正處於擺脫奧地利統治的革命浪潮之中，他以自己的歌劇作品《倫巴底人》、《厄爾南尼》、《阿爾齊拉》、《萊尼亞諾戰役》等以及革命歌曲等鼓舞人民起來鬥爭，有「義大利革命的音樂大師」之稱。五〇年代是他創作的高峰時期，寫了《弄臣》、《遊唱詩人》、《茶花女》、《假面舞會》等七部歌劇，奠定了歌劇大師的地位。後應埃及總督之請，為蘇伊士運河通航典禮創作了《阿伊達》。晚年又根據莎士比亞的劇本創作了《奧賽羅》及《法斯塔夫》。

魔鬼的饋贈

塔蒂尼和《魔鬼的顫音》

> 很想寫下我在夢中聽見過的樂章，可是徒勞無功。我當時寫的那首
> 曲子，雖然是我生平寫得最好的樂曲，但比起我夢中聽到的差得遠
> 呢！
>
> ——塔蒂尼（Giuseppe Tartini 1692～1770）

提起《魔鬼的顫音》（Devil's Trill Sonata）這首曲子，很多人都會誤認為是帕格尼尼的作品。追溯其原因，是因為德國的DG音樂公司曾經出版過一張帕格尼尼的小提琴演奏精選集，並將標題為「Diabolus in Musica」的一首曲子定為了主打。

由於這張精選集是著名的小提琴演奏家阿卡多演奏的，他那高超的琴技和高水準的錄製，使這張精選集受到許多發燒友和愛樂者的追捧，所以被翻譯成了多個版本在很多國家銷售。也許正是名稱上的相似，導致翻譯這張專輯的人將它翻成了「魔鬼的顫音」，也致使許多人以為《魔鬼的顫音》是帕格尼尼的作品。

而真正的《魔鬼的顫音》，即《G小調小提琴奏鳴曲》，其實是出自義大利著名的作曲家塔蒂尼之手，也是他全部作品中最具代表性的作品。關於這部曲子的誕生，還有一個很有趣的軼聞說給大家聽。

那是在一七一三年時，塔蒂尼一直想研究出一種別具一格的高超琴技，卻日思夜想也沒有靈感。一天晚上，在睡著了之後，塔蒂尼做了一個夢。夢

中一個魔鬼出現在了他的房間裡，並對他說：「有人告訴我，你是一位很有天賦的作曲家和小提琴手，今天我很想見識一下你的本領。怎麼樣，願不願意和我來一場比賽，看看我們兩個誰更厲害？」

塔蒂尼答應了魔鬼的請求，並與他簽了一份合約。合約中表明，如果塔蒂尼輸了，那麼魔鬼就會帶走他的靈魂；但如果是魔鬼輸掉了比賽，就必須答應當塔蒂尼的僕人。就像是一場生死決鬥，兩個人之間的氣氛頓時劍拔弩張起來，在合約上按好手印之後，魔鬼說他要第一個演奏。

塔蒂尼把自己的小提琴遞給了那個魔鬼，不過說實話，他還是有些懷疑魔鬼到底會不會拉琴，因為看著魔鬼十分冷酷和嚇人的臉龐，任誰也無法將他與音樂聯繫在一起。但是出乎人意料的是，魔鬼將小提琴架在了自己的肩頭，熟練且沉醉地拉了起來。

塔蒂尼對此非常吃驚，因為魔鬼所演奏的那首美妙動聽的奏鳴曲，簡直超出了人類所能想像的極限。曲中包含了一種至高的情調和意趣，使塔蒂尼深感能夠永遠依戀人間的幸福，而忘記去尋找天堂。

在優美的旋律中，塔蒂尼激動、陶醉、驚嘆，心花怒放，欣喜若狂，他好想找一個合適的詞語來形容此刻的心情，卻彷彿沒有哪一個能夠真正用得上。塔蒂尼興奮得連氣都快喘不過來了，他開始對自己剛才的想法感到愧疚，他不應該以貌取人。

就在這時，塔蒂尼突然驚醒了，於是他馬上起身來在桌前，拿起小提琴並想追捕夢中美妙的音樂，卻沒能如願將所有的曲調記下來。

塔蒂尼再也睡不著了，他繼續苦思冥想著夢中的旋律和音樂提示，將能夠回憶起來的音符慢慢連接在一起，天亮的時候，終於將他所能想起來的旋律都記錄了下來。

　　後來塔蒂尼懷著激動的心情給朋友寫信說：「我非常驚異，他的小提琴奏得多麼美妙動聽呀！那首奏鳴曲優美細膩極了，完全超出了我的想像。而這天晚上，終於寫出了我認為是我一生中最好的作品，並給它取了曲名叫《G小調小提琴奏鳴曲》。

　　但是，我還是認為它比我在夢中聽到的那支曲子還差得很遠、很遠。如果能讓我再次聽到那奇妙的音樂，哪怕就一次，那我也寧願砸碎我的小提琴，並永遠放棄音樂。」

　　因為這個故事非常富有浪漫的傳奇色彩，所以後來吸引過許多藝術家的目光，由於曲中有很多優美而又極具難度的顫音，所以這部作品有被稱為《魔鬼的顫音》。

小知識：

塔蒂尼（1692～1770）是義大利著名的作曲家、小提琴演奏家、音樂理論家。他出生於義大利里雅斯特近郊的皮拉諾，自幼學習小提琴。早年就讀於神學院和帕多瓦大學。一七一三年因婚事不順而出走，在阿西西修道院開始鑽研作曲和小提琴演奏技巧，之後擔任帕多瓦聖安東尼大教堂管弦樂團首席小提琴手。他還創辦過音樂學校，教授小提琴演奏技巧和作曲知識。塔蒂尼一生創作過很多小提琴音樂作品，計有小提琴協奏曲一百多首、小提琴奏鳴曲一百多首、幾十首三重奏和一些音樂評論。小提琴奏鳴曲《魔鬼的顫音》是他的極具代表性的作品。

遮不住的光彩

羅西尼和《塞爾維亞的理髮師》

> 在創作感人至深而又充滿力量的旋律的才能方面，沒有任何一位作曲家能與羅西尼並駕齊驅。
>
> ——格勞特

當今樂壇受到眾人青睞的世界名曲中，在首演時遭受不公平待遇的作品不乏其例，羅西尼（Gioachino Rossini 1792～1868）的名作《塞爾維亞的理髮師》就是其中之一。

羅西尼作品CD，由歐洲室內管線樂團演奏。

其實，當時一位老資格的義大利作曲家派西埃洛，早已將法國作家博馬舍的喜劇《塞爾維亞的理髮師》創作成了歌劇。但是一八一六年，羅西尼受雇劇團的經理根據羅馬教皇警察局的挑選，又要他再創作一部新版的《塞爾維亞的理髮師》。

剛開始接到這個任務的時候，羅西尼有一點小小的擔心，因為當時派西埃洛在音樂界已經享有很高的聲譽了，而自己的資歷尚淺。現在讓他重新創作此部歌劇，必定會引起派西埃洛的不滿和觀眾的挑剔。所以，羅西尼決定先給派西埃洛寫一封信，把目前的情況詳細向他描述了一番，請求他允許自

己重新創作《塞爾維亞的理髮師》。

在收到羅西尼的信之前，派西埃洛其實已經注意到了這個年輕又富有才華的對手，但是卻也對他嗤之以鼻。因為羅西尼當時在樂壇並沒有什麼迴響強烈的作品出現過，而自己的這部《塞爾維亞的理髮師》，卻已經得到了觀眾和樂界的認可。

派西埃洛很有自信，這樣一個閱歷尚淺的小伙子，肯定不能夠超越自己創造的輝煌。於是，他表面上給羅西尼回信說，能由羅西尼這樣年輕的新一代音樂家重新創作，一定能夠為當今的音樂界注入新鮮的血脈，暗地裡卻對羅西尼冷嘲暗諷。

而令人沒有想到的是，羅西尼以驚人的速度，僅用十三天的時間就完成了《塞爾維亞的理髮師》的再創作。羅西尼對自己的這部作品相當滿意，他從未有過比創作《塞爾維亞的理髮師》更豐富細膩的靈感。對於大音樂家貝多芬和布拉姆斯來說，這樣的創作速度簡直是難以想像的。因為他們總是會花上大量的時間，對自己的每一部作品進行仔細琢磨和精雕細琢，不達到完美絕不輕易甘休。所以，當時比羅西尼年幼五歲的義大利歌劇作曲家董尼才弟對此評論說：「哼，如果說是羅西尼，他的才能無人能敵……」

儘管如此，相當多的觀眾仍然認為，羅西尼重新創作派西埃洛的名作是一種膽大妄為的行為。他們甚至為此感到非常氣憤，所以一八一六年二月五日，本歌劇在羅馬的阿根廷劇院首次公演的時候，很多人聽都不願聽一下，一開場時就吹口哨、喝倒彩。隨著劇情的進展，觀眾席中的怒吼聲、踩地板聲也越來越烈，還有過激的觀眾把死貓扔上舞臺。整個首演過程相當混亂，終於到了無法收拾的地步，演出草草收場。

但羅西尼認為，畢竟像他這樣的年輕後輩挑戰前輩的名作，會引起一定的軒然大波也是必然的。當然他也猜測過，這有可能是派西埃洛的支持者，

也是自己的反對派不懷好意地破壞，而且是有預謀的。所以，這次首演的失敗並沒有影響到羅西尼對自己作品的信心。他在演出還沒有結束的時候，就從樂隊席的鋼琴邊站起身來，走到臺後找了個地方坐了下來。在演員們表演完畢搖著頭走下舞臺時，羅西尼已經在後臺的沙發上安然睡著了。

不過，那場影響很大的喧鬧也僅僅限於首演那天。就如同羅西尼對自己作品的信心一樣，從第二天的演出開始，情況便有所好轉，觀眾也開始慢慢靜下心來欣賞這部歌劇，並逐漸喜歡上了它。在緊接著的幾場演出後，激動的人群為了表示對這部歌劇的喜愛，甚至舉著火把簇擁著送羅西尼回家。就像格勞特在他的名著《歌劇史》中評論道的那樣：「可見他那動人的旋律魅力，不僅陶醉了義大利聽眾，而且也緊緊地抓住了維也納人的心。」

《塞爾維亞的理髮師》很快就成為世界各地劇院最重要的演出戲碼之一，也被人們認作是歌劇寶庫中永放光芒的不朽名作，同時也成為了義大利聲樂藝術的璀璨明珠。

小知識：

羅西尼（1792～1868）義大利歌劇作曲家，以喜歌劇聞名於世。一生作有大、小歌劇三十八部。其中《塞爾維亞的理髮師》是十九世紀義大利喜劇的代表作。根據德國席勒的同名詩劇寫成的歌劇《威廉·退爾》也是浪漫派歌劇名作，此劇的序曲（共四樂章）是音樂會上經常被獨立演出的器樂名曲。

藍色的狂想

蓋希文和《藍色狂想曲》

> 我認為爵士是一種美國的民間音樂，雖然不是唯一的，但卻是非常
> 有影響的一種。它可能比任何一種民間音樂的形式，更為深入地浸
> 注在美國人民的血液和情感之中。
> ──蓋希文

　　美國雖然是數一數二的世界強國，但是說到歷史文化，卻不能用「源遠流長」四個字來形容了。美國自獨立以來，一直都是以英國移民為主，再加上來自其他地區的移民，各民族的文化和社會背景融合在一起，成為了名副其實的民族融爐。而在音樂的發展上，美國的樂壇也很自然的受到歐洲主流派的影響，並無自己的特色可言，因此，美國人開始期盼能夠出現一首擁有美國風格的交響樂曲或協奏曲。而《藍色狂想曲》的出現，無疑給美國人民帶來了莫大的歡喜，而喬治‧蓋希文也當之無愧的成為了美國民族音樂的奠基人。

　　喬治‧蓋希文（George Gershwin 1898～1937）自小便被人稱為音樂天才，他從小便喜歡混跡於布魯克林區的黑人街，學習黑人音樂。十二歲時，他就能把聽過一遍的曲調在鄰居家的鋼琴上重新彈奏出來；十五歲時，他還沒畢業就離開了學校，到紐約第二十八西大街的叮碎巷，找到了一份與音樂相關的工作，在一家叫「萊米克」音樂出版公司做推銷音樂歌譜的「鋼琴敲擊手」；十八歲時，蓋希文闖入了百老匯演藝圈子，開始為音樂劇演出劇團的排練做鋼琴伴奏。這些經歷使得蓋希文的音樂創作經驗更加豐富。二十歲

時的蓋希文，已經走向音樂創作的嶄新階段，而他所寫的歌曲和音樂劇音樂也開始受到人們的青睞。

所以，當保羅‧懷特曼為了組織一場名為「現代音樂實驗」的音樂會，而特別邀請喬治‧蓋希文寫一部具有美國風格的協奏曲時，蓋希文很感興趣，因為他一直想寫一部有爵士樂風格的曲子，而且他有一個偉大的理想，就是要把爵士音樂提高到專業音樂的水準，使長期被人們看不起的美國爵士音樂能夠登上大雅之堂。

但是懷特曼給的期限實在是太緊了，蓋希文心裡並沒有十足的把握能在如此短暫的時間裡完成這部作品。正巧當時一家報社不知透過什麼管道，得知了懷特曼委託蓋希文作曲之事，於是便在報紙上大肆報導，也讓蓋希文倍感壓力。

正當蓋希文感到有些憂慮的時候，他接到了波士頓一個劇團的演出邀請。而就在趕往波士頓的途中，蓋希文受到火車車輪和鋼軌摩擦產生的鏗鏘節奏的啟發，他好像在雜訊的深處聽到了音樂的吶喊，使他想起自己童年時候學習黑人音樂的美好時光。於是蓋希文突然靈感迸發，很快一首曲子的大致旋律便形成於腦中，他趕緊欣喜萬分地將其記錄了下來。

樂曲完成後，蓋希文卻為作品的標題傷起了腦筋。直到離初演只有幾天時，他才決定用《藍色狂想曲》為本曲命名。因為「藍色」這個詞同作品中所採用的音樂形式，與起源於美國黑人的靈歌──Blues的曲調正好是同一個詞。

此曲一經推出，便引起了巨大的轟動。一九二四年二月十二日，保羅‧懷特曼在紐約伊俄里安音樂廳舉行了演奏會，並將《藍色狂想曲》在演奏會中舉行首演，由蓋希文親自擔任獨奏。許多偉大的當代音樂人物也都慕名到場聆聽這首交響化的爵士樂，包括小提琴家海飛茲、艾爾曼、克萊斯勒，作

曲家拉赫曼尼諾夫、史特拉汶斯基，指揮家史托考夫斯基、孟根堡等，皆為這場演奏會的座上客。

　　不久之後，《藍色狂想曲》這部充滿美國音樂精神的作品，在人們讚不絕口的口耳相傳下，成為了美國管弦樂和爵士樂中最重要的作品之一。

小知識：

喬治・蓋希文（1898～1937）美國現代作曲家和鋼琴家，美國民族音樂的奠基人。一八九八年九月二十六日生於紐約布魯克林，一九三七年六月十一日逝世於加利福尼亞的好萊塢。蓋希文少年時曾隨查理斯・漢別澤學習鋼琴，跟愛德華・克蘭伊學習作曲理論。十六歲時，他被生產音樂影片的萊密克公司雇用，成為一名專寫「電影插曲的人」。在這期間，他寫了大量流行歌曲，贏得聽眾的好評，並逐漸成為百老匯和好萊塢的著名作曲家。一九二四年，他為保爾・懷特曼的爵士音樂會創作了鋼琴與爵士樂隊的《藍色狂想曲》，此後，他又拜魯賓・戈德馬克為師，學習樂隊配器法，接著他寫了《一個美國人在巴黎》、《第二狂想曲》、《古巴序曲》等著名作品，一九三五年又創作了描寫黑人生活的歌劇《波基與貝絲》。

鋼琴演奏史上的第一朵中國花

賀綠汀和《牧童短笛》

音樂創作必須具有民族特色和時代特點。　　　　　　　——賀綠汀

　　年輕的賀綠汀考入上海國立音專時，是一個響噹噹的窮小子。當時他和妻子姜瑞芝住在一家縫紉店樓上的小閣樓，夏天熱得要命，冬天又寒冷無比，生活條件非常惡劣。而賀綠汀也隨時要面臨輟學的危險，甚至有交不出房租的可能，但是賀綠汀沒有被困難嚇倒，他一邊念書，一邊打工，一邊創作，同時還不斷地注視著音樂界的各種動態。

　　一九三四年的春天，年方三十五歲的俄國鋼琴家齊爾品從歐洲旅行來到了上海，開了一場鋼琴作品獨奏音樂會，他作品的個性和風格深深受到了上海音樂界人士的喜愛。同時，他也對具有中國民族風格的音樂特別感興趣，所以便萌生了一個想法。

　　齊爾品給當時在國立音專校長的蕭友梅寫了一封信，在信中表示了對中國的音樂心懷無比的尊重，並希望蕭友梅先生能夠幫助他籌畫一個以製作具有中國民族風格音樂為目的的鋼琴比賽，邀請每一位熱愛音樂的中國人來參加，從中選出最具有民族風格的鋼琴曲和作曲家，加以獎勵，並能獲得跟他在其他各國演奏的機會。而蕭先生對齊爾品的此項活動表示大力的支持，於是立刻為這次比賽的順利進行忙碌了起來。

　　接著，這個消息馬上在各類音樂雜誌、中外文報刊、廣播電臺節目中

為靈魂的執著創造一個夢境

賀綠汀探友照片。

不脛而走。有一天，賀綠汀在學校的欄刊上看到了這則「徵集中國風格鋼琴曲」活動的報導，上面說如果誰獲得優勝，將能得到免費出國求學的資格，並獲得一百元的獎金。賀綠汀馬上回家把這個消息告訴妻子，他覺得一個外國人如此熱心地發揚中國民族風格的音樂，使他非常感動，並生出參加比賽的想法。而妻子對此表示十分支持，願意做好他的生活後盾，讓他無後顧之憂的參加比賽。

從此整個夏天，他就泡在那間悶熱的小閣樓裡，開始了他日以繼夜的創作，童年的記憶，在鄉村生活的經歷，給了他莫大的靈感。為了有更多的機會獲獎，他一連寫了三首鋼琴曲，取名為《牧童短笛》、《搖籃曲》和《往日思》。

樂曲寫好後，賀綠汀始終猶豫著沒有投寄，或者說，他當時還缺乏一點自信。直到截稿的前一天，他才拿著稿子，幾次走近設在校門內的那個徵稿箱前，捏著樂譜的手伸出去又縮回來。想了許久，才在四顧無人之下，鼓起勇氣把自己的三首曲子迅速投了進去。

十一月二十七日的夜晚，在上海四川北路新亞酒店的禮堂裡，音專七週年校慶音樂會和中國風格作品比賽授獎大會一併舉行。當齊爾品先生上臺宣布，此次比賽第一名的獲獎者是《牧童短笛》的作者賀綠汀，並邀請他上臺進行領獎和演奏時，一個中等身材、面黃肌瘦的青年，身穿便宜料子做成的半舊西裝，激動地從座位上站了起來走上臺去。他從齊爾品手中接過獎金和

獎狀，然後緩步走向鋼琴，鎮靜自若又略帶拘謹地彈奏起來《牧童短笛》這首獲獎作品來。音樂響起，賀綠汀立刻把人們帶進了一幅傳統的中國水墨畫。把人帶回了可愛的家鄉，山青水秀的南方田野，牛背上的牧童悠然自得吹著短笛，漫步在鄉間的小路。

　　和外國的傳統鋼琴演奏音樂相比較，《牧童短笛》有著獨特的中國民族音樂魅力，它將中國傳統樂器笛子的發音特點，與鋼琴完美的融合在了一起，質樸的東方氣息與西方對位形式天衣無縫地結合，這也是齊爾品特別欣賞它節奏上濃郁的民族特點。在以後的各種演出場合，齊爾品也將之當作了必彈曲目，將這首具有中國名族特色的鋼琴小曲介紹給了全世界。

　　而從此以後，賀綠汀便成為國內外矚目的音樂大師，幾十年來，他一直活躍在中國的樂壇上，為了中國近代音樂做出重要的貢獻。

小知識：

賀綠汀（1903～1999），原名賀安卿，又名賀抱真、賀楷等，湖南邵陽市邵東縣人，中國著名音樂家、教育家，一九九九年四月二十七日在上海逝世，享年九十六歲。主要音樂作品有《天涯歌女》、《四季歌》、《嘉陵江上》、《牧童短笛》等，管弦樂《森吉德瑪》、《晚會》等。著有《賀綠汀音樂論文選集》。

魂斷莫斯科

維尼亞夫斯基和《莫斯科的回憶》

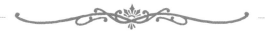

當代無庸置疑最偉大的小提琴家。

——魯賓斯坦

維尼亞夫斯基（Henryk Wieniawski 1835～1880）是十九世紀波蘭小提琴家，具有高超的演奏技巧，在浪漫主義炫技派中，是繼帕格尼尼之後又一位標新領異的大師。維尼亞夫斯基不僅僅是演奏家，也曾創作過大量的作品，但他的創作範圍一般只限於小提琴方面。

《莫斯科的回憶》是維尼亞夫斯基十八歲時寫的小提琴幻想曲，是他早期比較著名的代表作品。

維尼亞夫斯基的一生與俄羅斯結下了不解之緣，在那裡留下了他太多美麗的記憶。一八五一年至一八五九年間，維尼亞夫斯基曾多次到俄羅斯進行演出，同時也在俄國結識了一大批音樂家。

在俄國的演出使維尼亞夫斯基聲名大振，人們為他的演奏絕技而傾倒，讚慕他的年輕有為。儘管在俄國曾經有他生命中那麼多耀眼的瞬間，但是也有一些他難以忘懷的不堪記憶。

一件意外事件的發生，曾讓他被迫離開莫斯科，但也正是因為如此，才有了他的小提琴名曲《莫斯科的回憶》的誕生。

一八五二年，十八歲的維尼亞夫斯基風華正茂，在莫斯科與著名的捷克

女小提琴家維爾瑪‧內魯達連袂舉行音樂演奏會。內魯達是一位才華橫溢的天才少女，比維尼亞夫斯基還要小三歲，她的演奏素來以樸實嚴謹見長，擅於演繹經典作品，後來的她還曾被德國皇后授予「小提琴女王」的稱號。

維尼亞夫斯基與內魯達的合作可謂是珠聯璧合，一個是炫技的浪漫派，一個是嚴肅的古典派，兩人又都是名噪一時的早慧天才音樂家，自然能博得聽眾的喝采。演出的上半場由維尼亞夫斯基首先登臺，演出不出所料非常成功。

下半場則由內魯達演奏，她那流暢的旋律頓時讓人們沉浸在音樂的美妙中。而就在大家都在欣賞這樣美妙絕倫的音樂時，觀眾席裡一位俄國將軍發出很刺耳的喧嘩聲，肆無忌憚地在與旁人大聲談話，完全沒有要結束的樣子。

這種舉動自然是十分無禮與粗魯的，一般的聽眾礙於將軍的威嚴也是敢怒不敢言。可是年輕氣盛的維尼亞夫斯基可並不吃他那一套，他走到這位將軍的面前，舉起小提琴的弓子在那位將軍的肩上敲了敲，並示意他安靜下來。

將軍自認為是一位非常尊貴的客人，維尼亞夫斯基的舉動自然觸犯了將軍的尊嚴。第二天，還在睡夢中的維尼亞夫斯基就接到命令，限他在二十四小時內離開莫斯科。就這樣，維尼亞夫斯基被驅逐出這個曾給他留下美好印象的城市──莫斯科。

離開俄羅斯以後，維尼亞夫斯基還時常回憶起他在俄羅斯的一幕幕，對內魯達的若隱若現的愛慕，對那些廣袤的森林草原、淳樸民風的依戀，勾起了他太多的記憶。所有的這些凝結在他心中，促使他最終用音符譜寫出了他心中的戀曲──《莫斯科的回憶》。

為靈魂的執著創造一個夢境

　　小提琴曲《莫斯科的回憶》的音樂主題，採用了俄羅斯的一首民間歌曲《紅紗紡》，也叫《紅衣裳》。這首歌曲在俄羅斯家喻戶曉，婦孺皆知。歌詞大意是說母親為女兒縫製了出嫁的婚紗，問女兒想找個什麼樣的如意郎君，女兒卻閃躲著說自己還不想出嫁，想在母親身邊繼續享受無憂無慮的快樂生活。

　　維尼亞夫斯基並不屬於民族樂派作曲家，但這首幻想曲卻完整地保留著民族風格，同時把他在巴黎接受的法國音樂文化的優美雅致融合在一起，使這首樂曲具有很高的藝術價值。

　　維尼亞夫斯基像許多早慧的天才音樂家一樣，也未能盡享天年，不滿四十五歲就英年早逝，魂斷莫斯科。

小知識：

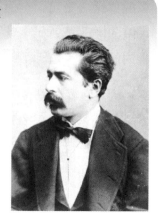

　　亨利克・維尼亞夫斯基（1835～1880），十九世紀波蘭作曲家、小提琴家，是一位具有輝煌技巧的演奏家。在浪漫主義炫技表演藝術流派中是繼帕格尼尼之後又一位能夠標新領異的人物，他不僅是演奏家，也是作曲家，但他的創作範圍只限於小提琴音樂方面。生於華沙的盧布林。父親是醫生，母親善彈鋼琴。六歲學習小提琴，八歲已能參加四重奏的演奏。

第四章

用欣賞的雙眸拾取一份美麗

那一縷沉醉的月光

德布西和《月光》

德布西的音樂，像月光一樣，從他深邃的靈魂中飄灑向廣袤的世界。

——魏爾倫

法國發行的幾年德布西郵票。

在法國作曲家德布西（Achille-Claude Debussy 1862～1918）的所有作品中，他早期創作的《月光》至今仍是一首流傳最廣，也是最令音樂欣賞者們迷戀的鋼琴小品。詩人余光中曾如此形容過它：「走出樹影，走入太陰；走入一陣淊淊的琴音，誰的指隙瀉出寒瀨？誰用十根觸鬚在虐待，精緻而早熟的，鋼琴的靈魂？弄琴人在想些什麼？」

《月光》其實並不是單獨一首鋼琴曲，而是原屬於德布西在一八九〇開始創作，一九〇五年完成後整理發表的《貝加馬斯克組曲》（Suite Bergamasque）的第三樂章。《貝加馬斯克組曲》的整體旋律並未在音樂界引起很大迴響，但是其中《月光》卻是美得令人窒息的一首。

從它的誕生之日起，便常常被人們單獨拿出來進行彈奏，而忘記了它原來的出處。在現在的許多電影和歌曲中，人們也常常把它用作配樂，以提高作品的品味。

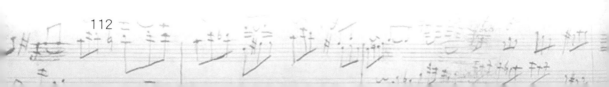

德布西在巴黎音樂學院學習的時候，就是一個看譜就能知音的天才學生。他的鋼琴彈奏非常出色，也嘗試著自己作曲。

在一八八三他以自己作曲的《蕩子》獲得了羅馬大獎，獎品是一份豐厚的獎學金，和前往義大利羅馬的法蘭西學院的留學資格。其實在巴黎音樂學院長達十二年的學習中，德布西早已厭倦了這種學院教育，但是迫於貧困和想要追求音樂上的個性解放，他只能選擇去義大利留學，繼續深造。

在留學期間，德布西遊歷了義大利北部的貝加馬斯克地區，他疲憊的心靈被那裡美麗的風光治癒了，生出要為貝加馬斯克的景色作曲的念頭。就在回羅馬的途中，德布西為了打發夜晚趕路的時間，讀了法國象徵主義詩人保爾‧魏爾倫的《優雅的慶典》詩集。魏爾倫詩中美麗的意象彌漫著沉思和幻想，深深撥動著德布西敏感的心弦。

詩集中有一首名為《月光》的敘事詩，描寫了幾個已故舞蹈家，在神祕的月光下跳著魔鬼般的舞蹈的故事。這首詩引起了德布西的興趣，並激發了他的創作靈感。還未趕到羅馬，德布西就以詩中對月色的描寫，和他自己所見的貝加馬斯克夜色，在路途中創作了同名曲子《月光》的雛形。

這個時期的德布西，常常與印象派畫家和象徵派詩人進行交流。剛起步的時候，德布西的音樂路線走的也是當時最為流行的浪漫主義，只是隨著創作歷程的逐漸成熟，他開始對浪漫主義形式的音樂進行不懈的反抗。

一八八九年德布西在巴黎參觀了「萬國博覽會」。在一些東方國家展覽廳裡都放著東方音樂，德布西新奇地發現，這些東方國家音樂的曲調、和聲、調式等等，都和他從學院裡學到的東西截然不同。

這讓他產生了強烈的興趣，並開始對東方音樂進行研究。此後，他常常在創作中運用東方的五聲音階，以及一些不同於西方傳統作曲的新手法，讓

他的作品確立了一種嶄新的音樂風格——印象派風格。

於是，他將這種風格運用在《月光》的創作上，讓貝加馬斯克皎潔的月色，更加讓人陶醉，如夢幻一般，閃爍著朦朧的光與色彩。正如印象派繪畫中汲取了東方線條的手法一樣，《月光》正是以這種細膩手法，恬淡、纖巧、嫵媚、甚至帶點傷感等情調，來表現出一幅靜寂怡人的意境——在空中浮動的融融月光，輻射到夜晚的每個角落，柔和地籠罩了萬物。

小知識：

德布西（1862～1918），法國作曲家，出生在聖日爾曼昂萊。德布西的代表作品有管弦樂《海》、《牧神午後前奏曲》，鋼琴曲《前奏曲》和《練習曲》，而他的創作最高峰則是歌劇《佩利亞與梅麗桑》。德布西被認為是印象派音樂的代表，雖然他本人並不同意並設法遠離這一稱謂。一些作家如羅伯、塞西認為德布西是一位「象徵主義者」而非「印象主義者」。第一次世界大戰期間，他寫過一些對遭受苦難的人民寄予同情的作品，創作風格也有所改變。此時他已患癌症，於一九一八年德國進攻巴黎時去世。

最珍貴的禮物

海頓和《C大調小步舞曲》

> 藝術的真正意義在於使人幸福，使人得到鼓舞和力量。　　──海頓

海頓（Franz Joseph Haydn 1732～1809）雖說是一位大音樂家，但是卻從來不自視過高，是一位非常善良、純樸、幽默且平易近人的人。他對自己的親人和身邊的窮人們都非常關心，在出遠門的時候，一定要將家裡的事情都安排好。走在街上有人跟他打招呼，他也總是微笑地點頭。

海頓紀念館展廳。

有鄰居拜託他幫忙辦點事情，他也總是會不遺餘力。

　　有一次，海頓正在家裡對自己的新作品苦思冥想的時候，外面突然傳來了敲門聲。因為他對這部新作品還沒有完全構思好，而敲門聲恰恰很不合時宜地打斷了他的靈感，所以他很生氣地走下樓去開門，想看看是誰做出如此不能讓人原諒的事情。

　　門打開後，海頓正想發作，只見一張笑臉湊了過來，並向海頓打了聲招呼。海頓一看是住在離他不遠的農莊裡的一個屠夫，以前海頓有時會向他買一些肉，而這個屠夫因為很崇拜他的音樂才華，總是會多贈送他一些，所以

海頓對此非常感激。一看是住在附近的鄰里街坊，海頓的莫名之火很快便消了，他趕緊請屠夫進門，問他有何事。

屠夫趕忙恭恭敬敬地摘下帽子，向海頓虔誠地說道：「海頓先生，我知道您是一個偉大的音樂家，我很崇拜您的音樂才華。再過一段日子，我的小女兒就要舉辦婚禮了，這對我來說，可真算得上是一件非常重大的事，非常希望婚禮能因為有您的參加而榮幸無比。」

海頓一聽，想這真是一件大喜事，住在這裡這麼長時間，這條街上好久沒有讓人興奮的事情發生了。於是海頓就對屠夫說：「那真是恭喜您了，我很願意去參加您女兒的婚禮，如果能再為這場婚禮幫上一點其他什麼忙，我就更高興了。」

屠夫一聽大喜，高興地說：「那真是太好了，我正是想請您幫我一個忙。我想送給女兒一份珍貴的禮物，所以我滿懷著感激之情，請您為我的女兒寫一首最美的小步舞曲。如此重大的要求，除了向您提出，還能去找誰呢？」

善良誠懇的海頓欣然答應了他的請求，這對他來說並不是什麼難事。所以他放下了手上還在構思中的新曲子，專心為屠夫女兒的婚禮作起曲來。像是被即將到來的這場婚禮的喜慶氣氛所感染一般，海頓的靈感如同汨汨的清泉一樣不斷地向外冒了出來，不出幾日，他就將這首命名為《C大調小步舞曲》的曲子寫好了。

到了約定之日，海頓將曲子交給了屠夫，而為了表示感謝，屠夫特地選了兩塊上好的牛肉送給了海頓，然後千恩萬謝地將這份珍貴的禮物拿走了。

過了幾天之後，正當海頓伏在書桌前全神貫注地埋頭作曲之時，窗外突然爆發出一陣震耳欲聾的混雜聲響，而且聲音好像就是從自己家的樓下發出

來的。這著實把海頓嚇了一跳，過了一會兒他好不容易才反應過來，原來是有人在奏樂。

可是為什麼曲子的旋律聽起來這麼熟悉呢？於是海頓懷著一顆好奇的心，又仔細聽了半天，終於恍然大悟：天哪！這不正是自己前幾天為屠夫的女兒所作的那支《C大調小步舞曲》嗎？於是他趕緊跑到窗邊向外張望，只見自家門口的臺階上，正立著一頭強健的公牛，牛角上還掛有金色的彩帶。而喜笑顏開的屠夫站在一旁，他的身後站著的是滿面春風的女兒和女婿，一支由流浪藝人組成的樂隊正在旁邊起勁地吹吹打打著。

海頓立刻欣喜地走下樓去開門，而屠夫莊重地走上前來，懇切地說：「尊敬的大師，對一個屠夫來說，用健壯的公牛來對優美的小步舞曲表示感謝，那真是最好不過的了。」

小知識：

弗朗茲・約瑟夫・海頓（1732～1809），著名的奧地利作曲家，維也納古典樂派的最早期代表，生於奧地利與匈牙利邊境下奧地利的一個村鎮羅勞，卒於維也納。他在艱苦的環境中創作了大量作品，成為當時首屈一指的音樂家。後兩次去倫敦旅行，寫了十二部《倫敦交響樂》，是他一生中最優秀的作品，從此名震全歐。他的創作涉及面很廣，其中以交響樂和絃樂四重奏最為傑出。他把交響樂固定為四個樂章的形式，並在配器上形成一套完整的交響樂隊編制，為現代交響樂的發展奠定了基礎。

重放光彩的美麗

卡薩爾斯和《無伴奏大提琴組曲》

世界上真正偉大的絃樂器演奏家只有兩位，那就是大提琴家卡薩爾斯和吉他大師塞戈維亞。偉大的卡薩爾斯之所以名垂青史，主要原因是他發現並不遺餘力地推廣巴赫的《無伴奏大提琴組曲》，他將大提琴提升為一件可以單獨演奏表演的樂器，大大提高了大提琴的藝術地位。

——克萊斯勒

巴赫的《無伴奏大提琴組曲》在大提琴領域一直都被視為佳作，這部作品充分體現出嚴謹、均稱、優雅的古典美，無論從演奏上還是從藝術美學的角度來看，在音樂領域都是無可比擬的。

但是，在巴赫的那個年代，這些樂曲並不為人所熟知，反而被湮沒在歷史的塵埃之中，直到一八八八年，才被卡薩爾斯發現並發揚光大。

這些樂曲是一七一七至一七二三年巴赫碩果纍纍的時期，在柯登宮廷任職時寫成的。當時柯登宮廷年輕的列奧波德王子十分地熱愛音樂，是一位嫻熟的古大提琴演奏者，他比一般的貴族音樂愛好者的琴藝要高明許多，巴赫對此評價說「他熱愛、熟悉並且理解音樂」。

所以，應列奧波德王子的邀請，巴赫為他在柯登宮廷的樂隊中的兩位大提琴演奏高手阿貝爾和林尼克，寫了這些《無伴奏大提琴組曲》。這些作品雖然用的都是舞曲形式，但卻絢麗多姿，絕不單調。在情緒風格和聲織體上

的變化對比，層出不窮。

而有關巴赫《無伴奏大提琴組曲》的樂譜，其實是出自巴赫的續弦妻子安娜的手筆，至於它們是怎樣被掩藏在歷史的塵埃中的，卻無人知曉。

而在一百多年後的一天，一個偶然的機會，卡薩爾斯的父親來巴賽隆納看望自己十三歲的兒子，並和他一起去一間海邊的老樂譜店逛了一逛。

在店裡挑選老樂譜的時候，卡薩爾斯不經意間注意到了一捆破舊褪色的樂譜，他拿起來吹掉了上面的灰塵，突然驚喜地發現，這竟然是音樂之父巴赫失傳已久的《無伴奏大提琴組曲》的樂譜，更讓人驚奇的是，居然沒有人識貨，讓這份珍寶沉睡在這裡這麼久。於是他趕緊將其買了下來，隨父親高興地離開了老樂譜店。

接下來的時間，卡薩爾斯把精力全部都花在了研究《無伴奏大提琴組曲》上。卡薩爾斯是一個對藝術嚴肅、純樸、熱忱、忠實並一絲不苟的人。

在花了十二年的時間後，二十五歲的他才充滿自信的發表了對這組樂曲的演奏，立刻便成了樂壇眾人矚目的焦點，也將巴赫的《無伴奏大提琴組曲》以一個新的高度重新帶到了人們的面前。

巴赫的《無伴奏大提琴組曲》演奏起來難度很大，表現空間也很大，演奏者必須具備非常紮實的功底，才能將這組曲子成功演繹出來，所以這部作品非常令人「望而生畏」，沒有多少人敢去挑戰。

而卡薩爾斯將自己的一生，都奉獻給了巴赫的傑作。到了六十三歲時，卡薩爾斯為EMI灌錄了這套作品全集的商業錄音，此時他已經研究這套《無伴奏大提琴組曲》有了五十年的時光。

卡薩爾斯的演繹具有開拓性意義，大提琴演奏技術也在他的手中從傳統

過渡到現代，而這套錄音也被人們公認為里程碑式的權威演繹，這全部要歸功於卡薩爾斯對這部巴赫巨著長達幾十年的精心研讀和作品精髓的發掘。

小知識：

帕布羅‧卡薩爾斯（Pau Casals i Defilló 1876～1973），西班牙大提琴家、指揮家。一八七六年十二月二十九日生於本德雷爾，一九七三年十月二十二日卒於波多黎各。童年學習鋼琴和小提琴，一八八七年入巴賽隆納市音樂學校學大提琴。一八九一年首演成功。一八九五年在巴黎歌劇院擔任獨奏，一八九七年起任教於一九三六年巴賽隆納交響樂團。一九三九年移居法國。一九五六年在母校、一八九八年在巴黎拉穆勒音樂會和一八九九年在倫敦水晶宮音樂會上演出，均獲成功。一九〇五年與柯爾托和J‧提博組成三重奏團，成為二十世紀初卓越的室內樂小組之一。一九一九以後定居波多黎各，並舉辦帕布羅‧卡薩爾斯音樂節。他的演奏構思明晰、風格嚴謹、技藝精湛、感情真摯，且有卓越見解，對現代大提琴藝術的發展影響很大。

獨自一人的華麗

威爾第和《阿伊達》

如果把音樂史上最偉大的歌劇作曲家消滅到只剩兩位，那麼就是威爾第和華格納，而在威爾第的歌劇中，為首的就是《阿伊達》。

——高汀

一八七一年，為慶祝蘇伊士運河通航，應埃及總督之約，世界著名歌劇作曲家威爾第創作了歌劇《阿伊達》。當年的十二月二十四日，這部充滿濃厚埃及風情的歌劇在開羅首演並大獲成功。一個半月後，在米蘭的斯卡拉劇院，威爾第親自指揮這部歌劇，並吸引了義大利國王蒞臨觀看，當晚的演出可謂是盛況空前。

此後一百多年來，在世界級的歌劇舞臺上，《阿伊達》始終是最常上演，也是最受人歡迎的經典劇碼之一。而聆聽過《阿伊達》的人們，無一不為之感動和著迷。劇中埃及法老

這是一九八九年發行的阿伊達DVD。

時代的古老傳奇故事，以及忠誠與背叛，愛情與戰爭的人類永恆主題，再配以威爾第抒情流暢的旋律，簡直堪稱完美。所以，義大利的一個叫做特羅姆別第的人，就對這部歌劇像著了魔一樣。

用欣賞的雙眸拾取一份美麗

　　特羅姆別第在還是少年時，便深深喜愛上了《阿伊達》，之後更是萌發了一個大膽的想法——他想獨自一人將這部宏大的歌劇製作成一張唱片。於是，他租下了一間地下室，準備一些簡陋的錄音設備，開始了這項艱苦的工作。而他向朋友宣布這個偉大的夢想時，朋友對他說，這個工程簡直太龐大了，這根本就是不可能完成的。

　　但是特羅姆別第非常執著，他相信自己一定能夠完成這個夢想。在近三十年的時間裡，他把所有的空閒時間都待在地下室裡。在仔細研究了歌劇中的所有角色和樂器後，他開始著手進行錄音工作。特羅姆別第將劇中所有人物阿伊達、阿摩納斯洛、拉達梅斯、安奈瑞斯、朗費斯……的唱段全部演唱，並一一用錄音機錄了下來。但是遇到合唱的部分，就像歌劇的第二幕，三十名祭司合唱的場景，他就不得不將歌曲反覆唱了三十遍，再把它們合併錄製在一起。

　　為了製造出傑出的音樂效果，特羅姆別第去學習演奏歌劇中出現的各種樂器。小提琴、單簧管、鼓、大管、英國管、小號……等，他按照劇中交響樂的音樂結構輪流演奏這些樂器，並分別將樂隊的各個聲部錄製在磁帶上，然後再合併成完整的交響樂。

　　但是僅做到這些，他認為還不夠完美。為了把唱片做得更加逼真和更具有現場版的效果，他還錄製了歌劇中出現過的各種動物的聲音，還有其中最著名的詠嘆調結束時，觀眾熱烈的鼓掌聲。特羅姆別第認為，每一場演出的觀眾至少要有三千人，所以他不得不鼓掌三千次，每一次延續一分鐘，結果把手都拍腫了。他還認為僅有鼓掌是不夠的，於是他又分別以不同的聲音錄下了各種叫好聲，就連有人會倒喝采都想到了。

　　不得不說，特羅姆別第一個人完成整部的《阿伊達》絕對是一個奇蹟。在一家擠滿了四千名觀眾的劇場裡，這張劃時代的唱片進行了首次播放。觀

眾誰都沒有想到，這部巨作竟只出自一人之手，而且整體效果與大型的演出不分上下，於是集體起立向作者致敬。

所以說，如果沒有威爾第，也許今天的我們誰也不會記得這樣一個古老的愛情故事，也欣賞不到這麼偉大的作品，特羅姆別第不會去製作這樣一部令人驚嘆的唱片，更沒有《阿伊達》的多種版本在世界上的流傳。

如今這部義大利歌劇已經被埃及人視為無價的珍寶，也成為了埃及的一張著名的「文化名片」。《阿伊達》幾乎每年都會在埃及的吉薩金字塔群附近上演，而全世界的《阿伊達》愛好者和旅遊者們都會不辭辛勞地前往觀看。

小知識：

《阿伊達》講述了法老統治下的古埃及的一個愛情悲劇故事：古埃及法老時期，埃及軍隊統帥、青年將領拉達梅斯率軍迎戰伊索比亞入侵軍隊。他的戀人阿伊達原是伊索比亞公主，在戰爭中被俘，淪為埃及公主安奈瑞斯的奴隸。阿伊達和她的女主人都愛著拉達梅斯。為迎擊前來復仇的伊索比亞國王，拉達梅斯在出征前請求法老將阿伊達嫁給他，做為他獲勝以後的獎賞。可是法老卻先將自己女兒安奈瑞斯許配給他。但他只愛阿伊達，面對一邊是戀人、一邊是父親的交戰雙方，阿伊達的心情十分矛盾和痛苦。拉達梅斯凱旋後，阿伊達懇求他釋放成為俘虜的父親和自己一起逃走，心懷嫉妒的安奈瑞斯告發了他們的計畫，事情敗露後拉達梅斯被判賣國罪，以封入神殿下的石窟的方式處死。臨刑前，得知消息的阿伊達搶先一步進入石窟同心愛的人一起告別人世。

多才多藝的作曲家

柴高夫斯基和《女靴》

> 靈感全然不是漂亮地揮著手,而是如犍牛能竭盡全力工作時的心理
> 狀態。　　——柴高夫斯基(Pyotr Ilyich Tchaikovsky 1840~1893)

　　談到柴高夫斯基所寫的歌劇《女靴》(cherevichki, "The Slippers"),我
們不得不先從《鐵匠瓦庫拉》說起。一八七四年,柴高夫斯基開始了對《鐵
匠瓦庫拉》(Vakula the Smith, 1876)的創作,但是這部歌劇不甚完美,對
於多數的觀眾來說,很多片段顯得晦澀難懂。於是柴高夫斯基將歌劇中幾個
場景的音樂,又全部重寫了一遍,一些地方被刪減掉,又增加了許多新的唱
段,使這部歌劇變得更通俗易懂了。至一八八五年本劇完成並修改完後,柴
高夫斯基又將歌劇改名為《女靴》。

莫斯科大劇院。

　　莫斯科大劇院決定於一八八六年上演此部歌劇，但是樂隊的總指揮伊克·阿爾塔尼卻在排練的時候患了重病。對於一個交響樂團來說，指揮絕對是靈魂人物，為了保證劇院能按時上演該劇，劇院老闆希望柴高夫斯基可以伸出援手，親自上陣擔任指揮。柴高夫斯基其實心裡十分忐忑，但是因為事態緊急，他不得不答應了下來。

　　不過後來因為種種原因，原定在一八八五～一八八六年的這個戲劇節公演的《女靴》，並未能如期上演，直到一年之後的下一個戲劇節，才終於正式上演。雖然此時的樂隊指揮阿爾塔尼的身體已經完全康復，但是阿爾塔尼和劇院的管理人認為，如果讓柴高夫斯基來擔任《女靴》的指揮，是一種錦上添花的做法，於是極力支持和鼓勵柴高夫斯基親自主持《女靴》的排練和演出，並安排他在公演的第一天登臺指揮。

　　二十多年來，柴高夫斯基可是從來不肯碰指揮棒的，因為從前的一段經歷讓他對指揮的工作心有餘悸。那是在二十年前一八六七～一八六八年的戲劇節，安東尼·魯賓斯坦（Arthur Rubinstein 1829～1894）邀請柴高夫斯基來做歌劇《市長》的樂隊指揮，而從未擔當過指揮的柴高夫斯基也欣然答應了。因為在公演之前，樂隊已經花了很長時間在排練上，所以樂隊裡的每個人都對劇裡的音樂熟記在心。也許是排練的原因，第一次擔任指揮的柴高夫斯基在當時並沒有什麼大的失誤，所以到公演的前一天，每個人都信心滿滿地等待著演出的到來。

　　但是正式公演的時候，意想不到的狀況卻發生了。當柴高夫斯基走上了舞臺，面對著臺下黑壓壓一片觀眾，突然感到緊張了起來。他以前從來沒有過這樣在舞臺上直接面對觀眾的經歷，看著人們充滿期待的眼神，他一下子將要指揮的曲子忘得一乾二淨，並且腦袋開始眩暈了起來。樂隊的位置、總譜上的旋律、後臺的人給他做的手勢，他什麼都看不見，好像自己隨時都要摔下舞臺去。柴高夫斯基努力的使自己定了定心神，舉起指揮棒示意樂隊開

始演奏，但是更不幸的是，因為緊張的緣故，他一開始的指揮就發生了致命的錯誤。好在樂隊之前已經把樂譜銘記於心，雖然感到今天的柴高夫斯基不同尋常，卻沒有按照他錯誤的指揮而跟著錯下去，演出才得以順利地完成了。柴高夫斯基對自己非常失望，雖然大家在臺下都安慰他說沒有關係，但是這次演出真的讓他嚇壞了，所以二十多年來，他始終認為自己沒有這方面的才能，再也沒有碰過指揮棒。

當大家都極力推薦柴高夫斯基做《女靴》的指揮時，以前的失敗教訓讓他感到躁動不安，難以成眠。在演出前一天排練結束後，回到家的柴高夫斯基開始後悔自己不該答應親自指揮，萬一就像上次那樣出了問題，豈不是既失了面子，又使演出鬧出了一個笑話？

可是臨陣脫逃這種事情，他又不願意去做，只能第二天硬著頭皮走上了舞臺。面對著滿場的觀眾，柴高夫斯基深深吸了一口氣，向臺下的人鞠了個躬。原以為自己會出現像上次那樣的情況，可是不知怎的，他這次卻很鎮定。多年來的創作歷程和舞臺經驗，已經讓原來的那個毛頭小伙子成熟起來了，他再也沒有了當初那種緊張和壓迫感。指揮很成功，樂隊配合也天衣無縫，當最後一個音符落下後，全場響起了熱烈的掌聲。

柴高夫斯基終於成功地指揮了歌劇《女靴》的首場演出，在這場音樂會上，他的指揮棒真正地控制了在場幾百名聽眾的意志，也證明了他除了在作曲上的天賦之外，也是一位指揮的行家。

小知識：

有一種說法，認為《女靴》並不能看作一部獨立的作品。

伯牙鼓琴遇知音

伯牙、鍾子期和《高山流水》

伯牙鼓琴，志在高山，鍾子期曰：「善哉乎鼓琴，巍巍乎若泰山！」而志在流水。鍾子期曰：「善哉乎鼓琴，洋洋乎若江河。」

——《列子·湯問》

「摔碎瑤琴鳳尾寒，子期不在對誰彈！春風滿面皆朋友，欲覓知音難上難。」這首古詩講述的就是人盡皆知的高山流水的故事。這個充滿傳奇的故事就發生在古楚國，即便現在該地還存有古跡古琴臺，又名伯牙臺，位於現在的武漢市漢陽區龜山西麓，月湖東畔。

相傳在很久以前的楚國，有一位非常有名的音樂大師叫俞伯牙，後來投奔晉國做了官。有一年中秋之夜他出使楚國，坐船來到川江峽口處，突遇狂風暴雨，瞬間江面上風雨大作。船夫於是便將船搖到一山崖下拋錨歇息。暴

伯牙鼓琴圖，元王振鵬繪。

用欣賞的雙眸拾取一份美麗

雨停後，伯牙見這高山之間的川江有別樣的風韻，不禁犯了琴癮，就在船上藉此情景彈奏起來。他正彈到興起處，突然琴弦斷了一根，猛抬頭一看，就見不遠處的山崖上有個樵夫立在那裡注目聆聽，非常地陶醉。

起先俞伯牙瞧不起鍾子期，以為在這荒山野嶺的偏僻之地，不會有真正懂音樂的人。鍾子期見狀答道：「先生請不要疑心，小人打柴被暴雨阻於此崖。雨停正要回家，忽聽琴聲一片，不覺聽上了癮！」俞伯牙略帶傲慢地問道：「這荒山野嶺也有懂音樂的人？」鍾子期淡定地說：「大人錯了，如果荒山野嶺沒有聽琴之人，那麼，在這寂靜的大江邊怎麼會有彈琴之人呢？」見此人如此回答，俞伯牙閉目凝神，又彈了一支曲子繼續問道：「你既然懂琴，可知老夫剛才彈的是什麼曲子嗎？」鍾子期說到：「略知一二，方才大人所彈，乃是您見到山中川江在雨後的感慨。起初大人的琴音是那般昂揚雄偉，就像那巍峨的高山一樣！後來的那段琴音是那樣浩浩蕩蕩，就像滔滔流水一樣！琴聲太美妙了，琴聲裡我還聽到了山間江水流動的聲音，有平緩，有激流，有曲折，有暢流。」

俞伯牙感到十分驚訝！沒有想到這個樵夫對琴的領悟如此到位！他急忙推琴而起，拱手作禮道：「真是荒山藏美玉，黃土埋明珠！老夫遍遊五湖四海，遍訪知音，今得遇先生，此生心願已了！」於是兩人促膝談心，經過交談俞伯牙才知道鍾子期雖然是個樵夫，可是學識淵博，深諳樂理，是一個有很高音樂修養的人。他因不願做官，隱居打柴為生。此刻兩人意氣相投，互相敬重，有一種相見恨晚的感覺，於是在高山流水的見證下，決定結拜為兄弟。

俞伯牙又說到：「我與子期弟知音一場，就把剛才彈的那段曲子起名叫《高山流水》吧！以紀念你我的相識。」次日，豔陽高照，漢陽江口兩人揮淚而別，約定明年中秋月圓之時在此聚首，以敘衷腸。

　　時間飛逝，轉眼一年光陰飛逝，就到了約定日期。俞伯牙又駕舟來到漢陽江口，卻始終不見鍾子期來與他會面。一打聽才知道，鍾子期已於年前病世！俞伯牙聽了頓時熱淚長流。幾經找尋，俞伯牙來到鍾子期的墳前捶打著墓碑道：「可憐我遍訪天下才遇到這一個知音，這麼年輕竟先我而去！天地不公呀！沒想到你我在此訣別，讓我再為你彈一曲《高山流水》吧！」

　　俞伯牙跪在琴前，熱淚盈眶，流出的淚灑在琴上。俞伯牙泣不成聲彈完此曲，淚流滿面地說：「歷盡天涯無足語，此曲終兮不復彈！」說完，他抽刀斷琴，把琴在墓碑上摔得粉碎，俞伯牙認為世上再無人能夠欣賞他那美妙的音樂了，所以他終生不再彈琴。然而這樣美麗的故事卻流傳了下來，給後人留下一段摔琴謝知音的佳話。

小知識：

俞伯牙，春秋戰國時期晉國的上大夫，原籍是楚國郢都（今湖北荊州）。伯牙是春秋時著名的琴師，擅彈古琴（是琴不是箏），技藝高超。既是彈琴能手，又是作曲家，被人尊為「琴仙」。《荀子・勸學篇》中曾講「伯牙鼓琴而六馬仰科」，可見他彈琴技術之高超。《琴操》記載：伯牙學琴三年不成，他的老師成連把他帶到東海蓬萊山去聽海水澎湃、群鳥悲鳴之音，於是他有感而作《水仙操》。現在的琴曲《高山》、《流水》和《水仙操》都是傳說中俞伯牙的作品。

鍾子期是春秋楚國（今湖北漢陽）人。相傳鍾子期是一個戴斗笠、披蓑衣、背沖彈、拿板斧的樵夫。

詩人的斷章

葛令卡和《魯斯蘭與柳德米拉》

創造音樂的是人民，作曲家不過把它們編在一起而已。　　——葛令卡

一八〇四年，葛令卡（Mikhail Ivanovich Glinka 1804～1857）誕生在俄國斯摩棱斯克省一個富裕的莊園裡。這是一個有著遼闊田野、森林和充滿優美音樂的地方，葛令卡從小就在這個迷人、靜謐的環境中成長，受到了俄羅斯大自然美的薰陶，熟悉俄羅斯民間的生活風俗，經常從農村歌手和奶媽那裡聽到娓娓動聽的鄉間民歌，對他之後走上音樂道路有很大的啟發。

一八一八年，十四歲的葛令卡隨父母移居聖彼得堡，進入一所貴族學校

葛令卡在作曲。

學習。在學校中，他掌握了七、八種歐洲語言，並同時跟隨著名作曲家費爾德學習作曲，隨著名鋼琴家麥亞學習鋼琴。假期間，他則回到鄉間，去叔叔家的樂隊參加演奏。從學校畢業後，葛令卡本來有機會在政府供職，但他卻無心於此，回鄉參加了叔叔的樂隊。在這裡，他學習了海頓、莫札特、貝多芬的作品，並且開

始了他的早期創作。

在葛令卡求學期間，「十二月黨人」的自由思想就在聖彼得堡先進的知識階層中流傳。葛令卡所在的貴族寄宿學校就有一些老師和同學是「十二月黨人」和啟蒙學者。葛令卡的文學教授兼家庭教師丘赫爾別凱爾就是其中的一位，對葛令卡影響很大。丘赫爾別凱爾是普希金的同學和好朋友，葛令卡在他家中與普希金相識，與普希金結下了深厚的友誼。從那時起，葛令卡便採用普希金的詩篇譜下了許多優秀的浪漫曲。普希金也對葛令卡在民族音樂創作中的種種嘗試，給予了熱情的鼓勵和支持。

一八二八年夏天，葛令卡辭去工作，與朋友一道前往義大利學習音樂。一八三三年七月，他告別義大利，返回了俄羅斯。一八三八年，憑藉著在音樂上的出色表現，葛令卡被任命為宮廷合唱團指揮。他接手合唱團之後，才發現情況比他想像中的還糟。由於長期缺乏正規訓練，宮廷合唱團的水準低得令人難以置信，有些隊員甚至連樂譜都不會看。葛令卡到任後，首先要求所有歌手都必須學會識譜。平時隊員們懶惰成性，不肯就範，葛令卡毫不遷就，以身作則，親自授課。為了補充新歌手，他又親臨各地挑選人才。葛令卡在合唱團工作做得井然有序，整個團隊也蒸蒸日上，漸漸引起一些不學無術之徒的妒忌發難。最後葛令卡忍無可忍，自知難以為繼，於是在一八三九年假借身體有恙，提出辭呈。

之前，葛令卡就一直想和普希金合作，但一直苦於沒有時間，於是就趁此時機，打算根據普希金的詩《魯斯蘭與柳德米拉》再寫一部歌劇。普希金非常高興，立即著手腳本的寫作。但就在這時，詩人橫遭不幸，在決鬥中被刺身亡，其餘部分只好由別人代筆完成。懷著對詩人的思念之情，葛令卡投入了這部歌劇的創作。他拒不見客，把自己關在房間裡閉門不出集中思考。他後來回憶說：「我曾通宵處在狂熱的狀態中，幻想不斷地湧現，歌劇就是在這樣的情況下寫成的。」

　　一八四二年十二月九日，《魯斯蘭與柳德米拉》在聖彼得堡大歌劇院首演，場面異常受到歡迎。演出結束後，人們向作曲家報以熱烈的掌聲，但誰也不曾注意到還在演出過程中，皇家包廂就已經空無一人了。龍顏不悅，葛令卡當然不免遭到上流社會的大肆攻擊。然而令人沒有想到的是，在一八四二年首演後的幾十年內，《魯斯蘭與柳德米拉》在俄國音樂界引起了持續廣泛的爭論。有人對該劇脫離現實的傾向，以及腳本缺乏統一構思等問題，提出了批評，同時，也有人對歌劇大加讚美，指出它在俄國音樂史上的重要地位，聲稱這部歌劇具有鮮明的民族民間音樂特色，高度的藝術技巧和英雄主義與樂觀主義的精神。

　　一八五六年，葛令卡出國前往柏林。這時，他的健康情況突然惡化，病情急劇發展，終於在舉目無親的異地，於一八五七年二月十五日病逝柏林。喪事匆匆，墓碑上僅僅刻了一行姓名。一八五七年四月五日，葛令卡的靈柩被移往聖彼得堡。如今在他的周圍，如眾星拱月般，埋葬著他的一系列優秀繼承者：穆索斯基、巴拉基列夫、鮑羅定、柴高夫斯基等音樂巨擘。

小知識：

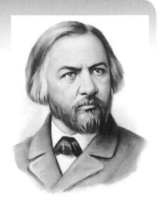

　　葛令卡（1804～1857），俄羅斯作曲家，民族樂派。一八〇四年生於斯摩棱斯克之諾沃巴斯科伊，出身於富裕的地主家庭。葛令卡是俄羅斯民族樂派的創始人，他將俄羅斯音樂引向世界，並為俄羅斯近代音樂的發展開闢了廣闊的道路。一八五七年，葛令卡在柏林去世，享年五十三歲。

音樂界的米開朗基羅

梅耶貝爾和《惡魔羅勃》

語言結束的時候，就是音樂起來的時候。

——梅耶貝爾（Giacomo Meyerbeer 1791~1864）

一八三八年的法國巴黎，風流子弟阿爾培子爵和夏多‧勒諾伯爵一起去戲院看戲，法蘭西皇家劇院那天上演的正是梅耶貝爾的歌劇《惡魔羅勃》（Robert le Diable, 1831）。

這部當紅作曲家最受歡迎的作品只要一上演，就會場場爆滿。上流社會的名媛淑女和紈綺子弟們絕不會放過這個附庸風雅的好機會，幾乎傾巢出動。貴婦小姐們在劇院包廂裡蜚短流長、搔首弄姿，闊少們誇誇其談，無外乎他們的風流韻事。

以上場面描寫便是出自大仲馬的名著《基度山恩仇記》，情節人物都是虛構的，唯獨關於歌劇《惡魔羅勃》卻是千真萬確的事實，梅耶貝爾的這部歌劇當時正紅得發紫，一時無有出其右者。

雖然如今梅耶貝爾這個名字很少被人們提起，但是這位音樂家卻曾經憑藉著歌劇《惡魔羅勃》和《胡格諾教徒》（Les Huguenots, 1836）而名噪一時，統治法國歌劇舞臺長達三十年之久，影響遍及整個歐洲，聲望幾在貝多芬之上。拋開那些趨炎附勢的音樂評論界的聒噪不提，就連很有分寸的評論家也稱讚他為「音樂界的米開朗基羅」。

從一八三一年《惡魔羅勃》的首演到一八六四年梅耶貝爾去世，法國劇院幾乎是他的天下。梅耶貝爾以宏大的演出規模和極盡鋪張的絢麗場面贏得了觀眾的肯定。《惡魔羅勃》首演即獲成功，此後長演不衰，演員換了幾代，總演出場次逾千，幾乎場場爆滿。

蕭邦看過《惡魔羅勃》後讚道：「我從沒想到在戲劇中有這麼多光彩。」

《惡魔羅勃》的音樂裡確實有許多有價值東西可供學習，以《惡魔羅勃》為素材寫的各種改編曲也數量頗豐，如李斯特的鋼琴曲《惡魔羅勃》和蕭邦的鋼琴與大提琴《惡魔羅勃主題大二重協奏曲》等。

梅耶貝爾是個追求完美、精益求精的人，他不厭其煩地修改手稿，不到滿意絕不甘休。他對演出也十分苛刻，歌唱演員一定要名家，樂隊一定要最好的，芭蕾演員要專業有素，舞臺設計要別出心裁……

對於梅耶貝爾的精雕細琢，可以透過另外兩位音樂家的事蹟也可略見一斑。音樂家羅西尼（Gioachino Antonio Rossini 1792～1868）三十七歲時便隱退樂壇，據說就是由於梅耶貝爾的聲譽震耳欲聾，促使他不得不全身以退，早早地過起了名仕生活。

而同時代的華格納在十九世紀三〇年代的巴黎歌劇界，也根本沒有出頭機會，觀眾只對梅耶貝爾的大歌劇感興趣。

雖然梅耶貝爾屢次對華格納（Wilhelm Richard Wagner 1813～1883）施以援手，但華格納也只能謀到一些為他人編曲一類的工作，勉強維持生計，後來還是因為梅耶貝爾介紹德勒斯登劇院上演他的歌劇《黎恩濟》（Rienzi, der Letzte der Tribunen, 1842），華格納才得以回到德意志。

此後華格納在他的自傳《我的一生》裡竟然遷怒梅耶貝爾，認為梅耶貝

爾應為他的懷才不遇負責，實為恩將仇報的不義之舉。

　　梅耶貝爾生前可謂炙手可熱，死後卻迅速降溫，他的歌劇很快退出了法國歌劇舞臺，名字也逐漸被人遺忘。梅耶貝爾是法國大歌劇的創立者，在當時樂壇上的影響之大，無人可比。梅耶貝爾在一八六四年去世以後，名聲卻迅速衰落，先前對他極盡溢美之詞的輿論界突然轉向，對他大加批評，真可謂十年河東，十年河西。

小知識：

賈科莫‧梅耶貝爾（1791～1864）原名雅各布‧利伯曼‧貝爾（Jacob Liebmann Beer），德國作曲家。十九世紀法國式大歌劇的創建人和主要代表人物。梅耶貝爾從小學習鋼琴，後師從克萊門蒂學習作曲。他把義大利的優美、德國的精巧、法國的機靈熔於一爐，創造了以宏大場面為特徵的法國大歌劇形式。一八六五年，梅耶貝爾創作了最後一部歌劇《非洲女郎》（L'Africaine），這是他用二十五年時間創作的。正當他監督這部作品排練時，因積勞成疾於五月二日在巴黎逝世。

跨越時代的傳承

嵇康和《廣陵散》

酒中念幽人，守故彌終始。但當體七弦，寄心在知己。　　——嵇康

嵇康因《廣陵散》而出色，《廣陵散》因嵇康而出名。《廣陵散》是一首古琴曲，在這首曲子的背後有兩個人的故事，一個是俠客——聶政，另一個是名士——嵇康。

聶政是戰國時期的韓國人，他的父親是當時韓國的一個鑄劍師，由於在韓王規定的時間沒有將寶劍鑄成，被韓王殘忍地刺死。當時聶政還沒出生，等他長大後，從母親的口裡得知父親的死因，就立志為父親報仇。終於有一天，他看準機會，混進皇宮，準備刺殺韓王。但事情沒有成功，於是他為了

躲避衛士的追殺，獨自一人躲進了深山老林。

韓王經過此事，加強了戒備。他下令全國懸賞捉拿刺客，各地都張貼了畫有聶政的畫像，所以聶政的刺殺行動變得難上加難。聶政在深山裡得知韓王喜歡聽人撫琴，於是一個假扮琴師再次入宮的想法在他的腦海裡油然而生。他便在深山裡請來了一個老師來教琴。為了不讓別人認出自己，他不僅吞碳入口將自己的聲音弄啞，而且還想盡辦法改變自己的容貌。過了幾年他的琴藝達到了精妙絕倫的地步，而聶政本人也自認為徹底改變了模樣。於是他拜別老師，踏上了去韓國皇宮之路。

經過自己家附近時，聶政遇到了自己多年不見的妻子。他一時動情，忍不住對妻子一笑，妻子竟潸然淚下。聶政問：「夫人為何啼哭？」妻子悲傷地說：「我的夫君聶政，出遊七年不歸，我日思夜想。剛才您開口一笑，露出的兩排玉齒和聶政的一樣，使我又想起了他。」聶政安慰地說：「牙齒相像的人多得是，妳又何必傷心呢！」妻子走後，聶政惱恨的對自己說：「為了報殺父之仇，我改變了容貌和聲音，誰知牙齒還能被人認出來，也許就這一個小小的失誤，我就不能報仇了。」說著他舉起一塊石頭，狠狠地砸向自己的牙齒，使其全部脫落。然後他下定決心回到深山裡又苦練三年琴術。

當聶政再次進入韓國時，他在宮城門外彈琴，觀者成行，馬牛止聽。聶政的母親和妻子也認不出他來了，韓國人們都被他精湛的琴藝吸引著。大街上處處洋溢著一種讚美他奏琴之術的聲音。不久國王知道了這件事情，便派人把他接入宮中，聽他演奏。

聶政終於等到了這一天，他帶著藏有刀劍的古琴進入宮廷。悠揚的琴聲讓韓王陶醉了。聶政趁韓王閉目欣賞時，迅速地拔出刀劍，將韓王刺死。他為了不連累母親，就用匕首割下了自己的鼻子、眼睛和耳朵。後來聶政死後被陳屍街頭，懸金其側，儘管聶政已經面目全非，但是他的母親還是認出了

他，於是抱屍痛訴：「這就是為父報仇的聶政，為了不連累我才自毀面容。可是我怎麼能為了自己而不為我兒揚名呢？」說完後氣絕身亡，目睹者無不動容。

後人為了銘記聶政這位義士，根據當時的記憶，大致記錄下了聶政刺殺韓王時的樂曲，這就是《聶政刺韓王》。後來身為竹林七賢之首的嵇康聽到了這首曲子，感慨萬千，根據這首曲子又重新整理寫下了《廣陵散》，更是將聶政的壯舉表現得淋漓盡致。

後來《廣陵散》經過嵇康的不斷演繹，在他的手中達到了「聲調絕倫」的地步。不幸的是超越的才華和逍遙的處世風格，給嵇康帶來了殺身之禍，刑場上的嵇康演奏了這首名揚千古的《廣陵散》，錚錚的琴聲，神祕的曲調，鋪天蓋地飄進了在場的每個人的心裡，從此《廣陵散》和嵇康便黏在了一起，生死不離。

小知識：

嵇康（223～262），字叔夜。竹林七賢的領袖人物。三國時魏末文學家、思想家與音樂家，魏晉玄學的代表人物之一，善於音律。創作有《長清》、《短清》、《長側》、《短側》，合稱「嵇氏四弄」，與東漢的「蔡氏五弄」合稱「九弄」。隋煬帝曾把「九弄」做為科舉取士的條件之一。其留下的「廣陵絕響」的典故被後世傳為佳話，《廣陵散》更是成為中國十大古琴曲之一。他的《聲無哀樂論》、《與山巨源絕交書》、《琴賦》、《養生論》等作品亦是千秋相傳的名篇。

浪漫的愛情序曲

韋伯和《魔彈射手》

在新娘的臉上是不需要憂傷的眼神，憂愁有何用？不如跳支舞，讓
自己快活快活！
　　　　　　　　　　　　　　　　　　　——《魔彈射手》唱詞

一八一一年，韋伯（Carl Maria von Weber 1786～1826）曾到巴爾曼外出
旅行演出。有一天，他在偶然間發現了作家阿貝爾編著的《德國鬼故事集》
這本書，他感興趣地讀了起來。

這部鬼故事集裡有一篇叫《魔彈射手》的故事，內容十分有意思，他讀
得津津有味，並因此產生了把它改編成歌劇的想法。不過，當時韋伯正在創
作一組管協奏曲，就把這個念頭暫時放到了一邊，沒能立即實現它。

一八一六年十二月，德勒斯登歌劇院邀請韋伯去擔任指揮一職，他答應
前往。但是他到那裡之後，發現只有自己一個是德國人，他為此十分不甘
心。原來，義大利歌劇在這裡佔據著統治地位。

這時，韋伯的腦海中便萌生了創造一個歌劇的想法，他想起了幾年前看
到的《魔彈射手》的故事，連續幾天，這個故事都在他的記憶裡反覆播放。
然後，他還把這個故事講給他的一個文學愛好者朋友金德聽，金德很支持韋
伯寫歌劇的想法，他答應韋伯把這個故事編成一個歌劇。

一八一七年三月，劇本就編成了。那個故事的題材，直接取自歐洲古代
一個名叫《黑獵人》的民間傳說。歌劇的主題思想是描寫善與惡的鬥爭、最

後以善獲得勝利而結束。歌劇的梗概大致是這樣的：

那時候，年輕的獵人馬克斯和守林人的女兒雅嘉特相愛了。守林人父親考慮到自己年老了，並且見這個青年性格勇敢，為人正直，就向公爵提出，請求允許讓馬克斯來接替自己的職位。公爵同意了他的請求，但是按照當時的規定，新的守林人必須在射擊比賽中獲勝，才有資格得到這個職位。

守林人為此很擔心，他對馬克斯說：「你得在比賽中獲勝，才可以娶雅嘉特做妻子。」

但不幸的是，馬克斯在預賽中就失敗了，他不禁感到憂心忡忡。在這樣的情況下，一個名叫卡斯巴的放蕩青年走過來跟他說了一大堆安慰的話，並且用花言巧語騙馬克斯到惡魔常去的「狼谷」，好取得百發百中的魔彈。然而實際上，卡斯巴是為了消滅情敵才這樣做的。其實，卡斯巴在打雅嘉特的主意。

可憐的馬克斯聽信了卡斯巴的謊言，經歷了重重困難，到達「狼谷」取到了魔彈。第二天比賽的時候，馬克斯六十顆子彈，顆顆命中，還剩下最後一顆。這時公爵指著一隻白鴿命令他射擊。

獵人瞄準目標正要開槍時，突然聽到一聲叫喊：「不要開槍！」原來，這隻白鴿正是雅嘉特。可是槍彈已經出鏜，在這千鈞一髮之際，一位不知名的隱士施出魔法讓子彈拐了個彎，然後射中了正藏在樹上偷偷觀察著的卡斯巴。

公爵查明前因後果，當場寬恕了馬克斯，同意讓他接替守林人職務。馬克斯終於和雅嘉特幸福地生活在了一起。

這部新編寫的歌劇令韋伯感到十分滿意。一接到金德的劇本，韋伯就開始了譜曲的工作。

　　由於韋伯從小對德國的民間音樂非常熟悉，他就將很多德國的民間音樂的精彩部分運用到這部歌劇裡，最終使這部歌劇憑著不同於以往的形式，而成為第一部真正的德國浪漫主義歌劇。這就是《魔彈射手》這部歌劇的由來，而且這部歌劇的序曲也是如此這般在創作的熱情中完成的。也許還有很多人對這首曲子不熟悉，但是，一旦接觸到它，人們沒有不覺得喜歡的。

小知識：

韋伯（1786～1826），德國作曲家、鋼琴演奏家、指揮家、音樂評論家。他多才多藝，音樂創作領域很廣，最著名的代表作體現在歌劇和鋼琴作品兩方面。他早期創作的歌劇作品，有《森林少女》、《彼得・施莫爾和他的鄰居》和《西爾瓦納》等。此外，還有歌劇《魔彈射手》、《奧伯龍》等，鋼琴曲《邀舞》等。《魔彈射手》的誕生，標誌著歐洲歌劇發展史上一個新時期的開始，成為歐洲浪漫主義歌劇的奠基之作，韋伯也被譽為西歐浪漫主義歌劇的創始人。

黑人的歌劇

喬治‧蓋希文和《波吉和貝絲》

音樂必須即時反映人民與時代的渴望。　　　　　　　──喬治‧蓋希文

　　《波吉和貝絲》是美國音樂家蓋希文（George Gershwin 1898～1937）創作的一部歌劇，可是它卻擁有許多不同的標籤：音樂劇、爵士樂、搖滾樂、黑人靈歌等等。其實，不論在蓋希文生前還是身後，許多人都對《波吉和貝絲》有不同的定位。他們並不是理解蓋希文選擇的題材，而是不能領悟為什麼蓋希文會如此費心竭力地來敘述這個題材。

　　一九二六年，蓋希文第一次讀到了美國作家海沃德的小說《波吉》。作品以美國南卡羅萊那州切爾斯頓城為故事發生的背景，講述的卻是一個老掉牙的三角戀愛的故事。然而，蓋希文卻被小說所深深打動，並且萌發了以此小說為題材創作一部民謠歌劇的想法。當蓋希文向海沃德寫信表達了這個想法後，立刻引起了海沃德熱情的回應。然而，那時蓋希文的日程安排實在太滿了，無暇顧及腳本的編寫工作，一九二七年，海沃德與妻子多蘿茜卻在小說的基礎上改編了一個歌劇腳本，只是蓋希文覺得還不盡完善。直到一九三四年，蓋希文才動筆去寫這部歌劇，而這之前，這部作品早已在蓋希文心中構思了九年之久。

一九三五年在一個劇場裡首次演出的劇照。

　　故事發生的地點被確定在切爾斯頓郊外十公里處的一個海邊小鎮，這是一個典型的現代主義題材作品孕育的溫床，混亂、無序、骯髒、人慾橫流，聚居著大批赤貧的黑人居民。在切爾斯頓，蓋希文和海沃德合作把小說改編成歌劇腳本。蓋希文的作曲工作非常順利，每天晚上他把海沃德和弟弟撰寫的唱詞潤色後譜曲。同年八月中旬，蓋希文離開切爾斯頓，回到波士頓專心把宣敘調和配器完成。由於他沒上過音樂學院，要給樂隊配器反而比寫曲子慢。就這樣，這些剩餘的工作前後持續了將近一年時間。一九三五年七月，整整七百頁總譜的手稿終於完成。後來英國的一位傳記作者大衛‧歐文說：「蓋希文喜歡這部歌劇的每一個小節，他從來沒有掩飾過對自己創作出《波吉和貝絲》而表現出來的驚訝。」

　　接下來，蓋希文要做的工作就是把他心愛的作品搬上舞臺。為了尋覓心中的波吉，他走遍了美國。當然，他心中的「波吉」首先必須是一個黑人。後來，著名音樂評論家多納推薦蓋希文試聽一下一位名叫陶德‧頓坎大學教師的試音，他當時在霍華德大學執教。不料，蓋希文一口回絕了多納，因為他不想讓一個大學教授來唱自己的歌劇。蓋希文是很固執的，但是多納比他還要固執，在多納的執意安排下，蓋希文同意和頓坎見見面。

　　見面的當晚，蓋希文和妻子、弟弟都在座。頓坎原本打算唱三首歌，如果蓋希文不喜歡就早點打道回府，結果，他唱了一個半小時，頓坎的歌聲徹底迷住了他們。蓋希文欣然取出了《波吉和貝絲》的總譜讓頓坎試唱，頓坎試唱了《I Am On My Way》後，當時所有人都完全被美妙與新奇的旋律震懾住了。一九三五年十月十日，《波吉和貝絲》在紐約艾爾林劇院上演，當年連演一百二十四場，當時沒有人相信這部歌劇會成為了美國歷史上最出名的本土音樂作品。

　　《波吉和貝絲》的真正價值在蓋希文生前並沒有體現出來，人們對裡面那些動人的爵士歌曲倍感興趣，卻對整部歌劇嗤之以鼻。也許《波吉和貝

絲》實在太長了，以致於結構上過於鬆散。直到一九四〇年，在蓋希文去世之後三年，重新刪節過的《波吉和貝絲》才獲得了觀眾的認可，同年，《波吉和貝絲》被搬上了歐洲舞臺。

　　蓋希文是白人，但是他所依賴的音樂元素卻是屬於黑人的。他是在紐約布魯克林長大的，蓋希文熟悉黑人的生活，但他又是白俄猶太人的兒子，他明白被隔離和歧視的滋味。因此，蓋希文稱《波吉和貝絲》是「民謠歌劇」，是「黑人的歌劇」。一九三六年，當有人要求蓋希文對《波吉和貝絲》說點什麼的時候，蓋希文講了一段可供我們理解的表白：「《波吉和貝絲》講述的是美國黑人的生活，我不過是把他們生活中的戲劇性、幽默感、宗教熱情、虔誠的迷信、音樂中的舞蹈因素，和那種抑制不住的種族精神表現了出來。」

　　一九八五年，當沒有任何刪節的《波吉和貝絲》終於登上了紐約大都會歌劇院的舞臺，沒有演員使用麥克風，更沒有無聊的調侃，有的是雙管編制的管弦樂團和七十人的合唱團。這次演出標誌著《波吉和貝絲》終於成為美國歌劇史的一部分。而早在六十五年前，蓋希文就在《波吉和貝絲》總譜的扉頁上寫過這樣一句名言：「音樂必須即時反映人民與時代的渴望，我的人民是美國人民，我的時代就是今天。」《波吉和貝絲》就是這樣的作品。

小知識：

《波吉和貝絲》這齣黑人的爵士樂歌劇，贏得了「黑人音樂的林肯」之美譽。這部歌劇描述一對黑人青年男女波吉與貝絲的愛情故事，以及追求自由解放的經歷。蓋希文以爵士和藍調音樂的風格譜入傳統的舞臺劇中，在整齣劇中讓我們看到二〇年代美國南方黑人在貧困和現實的壓迫下，如何尋找他們生命中的彩虹和希望。

刻骨銘心的組曲

史特拉汶斯基和《彼得羅西卡》

音樂欣賞的困難一般在於人們對音樂總是懷有過多的尊敬，應當叫他們熱愛音樂。

——史特拉汶斯基

二十世紀的作曲家，幾乎沒有任何一個人能像史特拉汶斯基（Igor Stravinsky 1882～1981）那樣，始終處在本世紀各種音樂新潮的風口浪尖上，而又在各種風格流派的創作中都獲得了如此巨大的成就。他的作品中仍然保持著濃郁的俄羅斯音樂的優秀傳統。

香奈兒女士則是一位開創了女性時尚新時代的先驅，其創立的香奈兒品牌，一個多世紀以來一直傲立在時尚的潮頭。

這兩位二十世紀最具影響力的藝術家：一位革新女性時尚，一位催生現代音樂。兩人貌似毫無關聯，卻又上演過一段刻骨銘心的愛情。

這段鮮為人知的戀情，短暫卻轟烈，催生了他們各自傳世的不朽作品：對於香奈兒來說，是香奈兒五號香水；對於史特拉汶斯基，則是《彼得羅西卡》組曲。

香奈兒與史特拉汶斯基的這段戀情，也是香奈兒生平最禁忌深刻的戀史。

一九一三年的巴黎，香奈兒專心投入自己已成名的時尚事業，那時她正

用欣賞的雙眸拾取一份美麗

與亞瑟‧卡柏熱戀中。

同年，史特拉汶斯基的經典作品《春之祭》，在香榭麗舍大街的劇院中上演。

在這裡香奈兒與史特拉汶斯基首次相遇。當時，《春之祭》算是一部比較前衛新潮的作品，還不能為當時絕大多數的巴黎觀眾所接受，在現場幾乎釀成了一場大暴動，史特拉汶斯基為此傷心不已。但香奈兒對《春之祭》，卻深深著迷。

六年之後的一九一九年，贊助香奈兒開店的戀人亞瑟‧卡柏在一場車禍中意外身亡，香奈兒為此痛不欲生。

一年之後，香奈兒與史特拉汶斯基再度相遇，香奈兒因欣賞史特拉汶斯基的才華，大方借出自己的私人別墅供他專心創作。當革新當代時尚界的女王遇上前衛的音樂家，剎時間電光石火，碰撞出一段熾熱的愛的火花。

不為人知的是，那段激烈且難分難捨的戀情，不但間接地催生香奈兒經典五號香水，也造就了日後不朽的香奈兒時尚王國。在這段日子裡，史特拉汶斯基常常才思如泉湧，寫下了大量優秀的作品。《彼得羅西卡》就是其中的一首。

《彼得羅西卡》講的是一對青年男女帶有喜劇色彩的輕鬆愛情故事。故事似乎平淡無奇，但音樂為芭蕾舞劇增添了豐富的色彩，而且音樂之中又有歌劇的味道，整個音樂是為三個獨唱演員和管弦樂隊而寫。

加上芭蕾舞演員的精彩表演，整部作品很有感染力。《彼得羅西卡》是史特拉汶斯基自己最鍾愛的作品之一。

史特拉汶斯基還以工作狂著稱，他日常生活中的每件事情都安排得井井

有條：早上做健身操，工作十二個小時以後下一盤中國象棋算作休息。

　　雖然，史特拉汶斯基操勞一生，但是在藝術家中卻擁有了少有的高壽。一九七一年四月六日，八十九歲的史特拉汶斯基在美國逝世。恰巧的是，在同一年，大他一歲的香奈兒也溘然長逝。

小知識：

史特拉汶斯基（1882～1971），美籍俄羅斯作曲家。原學法律，後業餘時跟隨林姆斯基·高沙可夫學習音樂，終於成為現代樂派中名副其實的領袖人物。早期作品如管弦樂《煙火》、芭蕾舞劇《火鳥》、《春之祭》等具有印象派和表現主義風格；中期作品如清唱劇《俄狄浦斯王》、合唱《詩篇交響曲》等具有新古典主義傾向；後期作品如《烏木協奏曲》、歌劇《浪子的歷程》等則混合使用各種現代派手法。默劇《士兵的故事》包含舞蹈、表演、朗誦和一系列由七件樂器演奏的段落，卻沒有歌唱角色，可見其創作風格的不羈。

第五章

將昇華的靈感聚成一座華廈

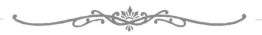

小貓也天才

史卡拉第和《小貓賦格曲》

古典作家的音樂，講究圓轉如珠；印象派作家如德布西的音樂，多數要求含渾朦朧；浪漫派如舒曼的音樂則要求濃郁。同是古典樂派，史卡拉第的音樂比較輕靈明快，巴赫的音樂比較凝煉沉著，赫泰爾的音樂比較華麗豪放。

——傅聰

不管是進行什麼樣的創作，都需要靈感的迸發。就像作曲一樣，時代大背景可能會使音樂家們創作出宏偉激昂的作品，而生活中或細微或感人的小細節，也能給音樂家以啟發，創作出一些甜美快樂的小曲子。就像波蘭偉大的「鋼琴詩人」蕭邦，他在家中休息時，看著自己養的一隻小狗，在太陽下追逐著自己的尾巴快樂地旋轉，亦被這種無名的快樂所感染，才寫下了著名的《小狗圓舞曲》。

但我們今天所要說的卻是另一個故事，男主角是另一位偉大的義大利音樂家，多明尼克·史卡拉第（Giuseppe Domenico Scarlatti 1685～1757）。他的寵物小貓就曾在不經意間給他帶來了靈感，使他創作出了歡快流暢的《小貓賦格曲》。

史卡拉第是一位造詣很深的大鍵琴演奏高手和撥弦古鋼琴家，一七〇〇年的一天早晨，陽光明媚，照得人暖洋洋的十分舒服，可是年輕的史卡拉第卻緊鎖著眉頭，在院子裡來回踱步。他正在創作一首新曲子，卻一時為找不到靈感而發愁。這時，他的一名學生按照約定的時間來找他上課，他不想讓

自己的苦惱影響了教學情緒，於是就讓學生一個人先到琴房去等一等，自己在庭院裡繼續構思。

正在敏思苦想，一聲聲小狗的叫聲卻打亂了他的思緒。他很不高興地望向噪音的來源，原來是自己餵養的調皮小狗正在和小貓在打鬧。小貓打不過小狗，只好逃跑，而小狗使勁地在後面追。小貓跑到了琴房裡，無處躲避，只好跳到了古鋼琴上。小狗沒想到小貓會有這一招，剎不住歡快的腳步，一下子就撞上了古鋼琴的壁腳，疼得汪汪直叫，只好放棄對小貓的追逐從琴房跑了出來。

史卡拉第看到這裡，心情一下子就轉怒為喜，他的小寵物們，總能在他苦惱的時候為他帶來巨大的快樂。在古鋼琴上站著的小貓看到小狗被嚇跑了，高興得喵喵叫了起來，好像是在炫耀自己的勝利一樣。小貓抬起爪子在古鋼琴上跳起舞來，不小心把一隻腳踩在了G鍵上。只聽G鍵發出響亮的「噹」的一聲，小貓突然被嚇了一跳，趕快將腳抬起來放在另外的地方，不料又踩在了一個黑鍵上，黑鍵的響聲反而更加洪亮。小貓趕緊在鍵盤上往後退去，四隻腳掌便帶出了一連串音符，無意中竟形成了一串好聽的旋律。

史卡拉第一聽，立刻激動地從院裡衝進琴房，一把抱住受到驚嚇的小貓，高興地大叫道：「乖小貓，你真偉大，竟然找到了，這就是我要的靈感啊！」他看到一旁的學生正用奇怪的眼光看著他，於是對學生笑了一笑，說：「對不起！我必須立刻把它寫下來。今天請你先回去，明天我們再補課吧！」然後，送走學生之後，趕緊回到琴房將自己心中的旋律用筆記了下來。

第二天，當那個學生來補課時，史卡拉第高興地把昨天寫的那首曲子拿出來給他看，然後為學生在古鋼琴上演奏了這首複調樂曲，而這首樂曲所用的主題，就是昨天小貓在古鋼琴上踩出的那些不規則上行音。為了感謝可愛

的小貓給自己帶來的靈感，史卡拉第將這個作品命名為《小貓賦格曲》。

在這首曲子誕生之後，很快便受到了人們的喜愛。也許在史卡拉第的大量古鋼琴作品中，《小貓賦格曲》算不上是最重要的作品之一，但是它在世界上的流傳度卻很廣泛。它經常出現在各種音樂會上，並成為了史卡拉第作品中被人們演奏得最多的曲目之一。可見，除了經過深思熟慮創作的宏偉作品之外，一些偶感而發並且活潑風趣的小曲子也能成為千古流傳的名作。

小知識：

多明尼克‧史卡拉第（1685～1757），義大利作曲家，是與巴赫同齡的巴洛克時代作曲家。一六八五年十月二十六日出生於那不勒斯，一七五七年七月二十三日逝世於馬德里。史卡拉第是造詣很深的古鋼琴家，但受父親影響，前半生的作品主要是歌劇和宗教歌曲，十六歲開始創作歌劇。後期開始大量創作大鍵琴作品。他一生寫作了五百餘首鋼琴奏鳴曲，這些作品反映了西班牙宮廷和民間的生活面貌，並融進了義大利的精神，豐富了音樂的風格，同時發展了鍵盤樂器的技巧和表現手法。

他將震驚世界

貝多芬和《唐璜》

> 音樂當使人類精神爆出火花。音樂比一切智慧、一切哲學有更高的
> 啟示。
> ——貝多芬

少年時的貝多芬十分佩服莫札特的音樂才華。從童年時代起，貝多芬的祖父和父親，以及父親的朋友們，就經常在貝多芬面前談論這為音樂界百年一遇的奇葩。在貝多芬學習鋼琴的日子裡，莫札特的音樂風格對他影響很大，貝多芬把每一首莫札特的曲子都練習得滾瓜爛熟。

而那時的貝多芬，有一個最大的夢想，就是能見自己的偶像莫札特一面，並在他面前彈奏一曲，讓他指點自己一下。就在一七八七年的時候，貝多芬終於得到了這個珍貴的機會。

因為出色的音樂天賦和創作才華，少年時的貝多芬便深得當時選帝侯的喜愛，選帝侯經常指名讓貝多芬在音樂會上為歌唱家伴奏。當選帝侯聽說貝多芬有想見莫札特的夢想時，他很樂意自己可以幫上貝多芬的忙，因為選帝侯與莫札特的交情很

莫札特在一些貴族和藝術家面前演奏唐璜。

將昇華的靈感聚成一座華廈

深，幫助貝多芬寫一份推薦信，這並不是一件難事。所以，選帝侯決定出資送貝多芬到維也納學習，讓好友莫札特來繼續培養這個音樂小天才。

於是，貝多芬終於有機會來到自己多年來夢寐以求的地方——音樂之都維也納，並能夠拜訪到少年時就以神童著稱，而今已名揚歐洲的音樂家莫札特。

當貝多芬緊捏著選帝侯的推薦信，找到莫札特的住處時，他站在大門口，心情激動地敲響了大門。不一會兒，便有人開門站在他的面前，正是自己多年來最尊敬的偶像——莫札特先生。貝多芬尊敬地望著莫札特，說明了自己的來意，並將推薦信交到了他的手中。

進門之後，貝多芬多少顯得有些緊張，他雙手不安地捏著衣角，坐在座位上等著莫札特看完信。選帝侯在信中大大誇獎了貝多芬的音樂才華，希望莫札特能收他為徒。而莫札特在看完信後上下打量了一下這孩子一番，對貝多芬說道：「你先彈首曲子讓我來聽一聽吧！」

貝多芬偷偷往衣服上擦了擦手心的汗，走到鋼琴邊坐了下來。他在來維也納之前，為了能在莫札特面前好好表現一番，特地選了一首自己很有信心的作品，並且練習了很久。可是今天真正坐在了這裡，貝多芬覺得自己心裡好像有一隻活蹦亂跳的小兔子，攪得他有點心神不安。當他的手指在鍵盤上靈活地彈奏時，卻怎麼也不能完全集中注意力，更醞釀不出樂曲所要表達的感情，導致這部作品被演奏得非常生硬，毫無生氣可言。

莫札特聽完以後，只對貝多芬做出了幾句很平常的評價，就不再多講了。這使貝多芬感到十分沮喪，他很不想就這樣給大師留下一個不好的印象，於是鼓起勇氣對莫札特說，剛才因為太過緊張，所以便顯得很不理想，希望莫札特能再給他一個重新演奏的機會。莫札特答應了他的這個請求，並問他想再彈一首什麼樣的曲子。貝多芬想了想，表示可以請莫札特給他一個

即興表演的主題，由他在鋼琴上把這一主題演繹成樂曲。

莫札特饒有趣味地看著這個孩子，隨便給了他一個主題讓他彈奏。貝多芬低頭想了一下，便重新坐在了鋼琴邊，彈奏了一段莫札特歌劇《唐璜》中的旋律。這次貝多芬完全放鬆了精神，將《唐璜》的選段演繹得十分精彩。爐火純青的技術和曲中所流露出的豐富情感，讓莫札特頓時對貝多芬另眼相看了，他沒想到一個十幾歲稚氣未脫的孩子，竟能用如此完美的技巧將他的作品成功地演繹，而且《唐璜》的難度之大，讓很多人都不敢輕易挑戰，貝多芬不但將它完美地呈現了出來，還彈出了許多就連莫札特都沒有想到過的意境。

莫札特也沒有特別的誇獎貝多芬，但是在貝多芬離開後，他向自己的好友說：「你知道嗎？這孩子將來必定震驚世界！」

小知識：

莫札特的兩幕歌劇《唐璜》初演於一七八七年。劇中的主人公唐璜是中世紀西班牙的一個專愛尋花問柳、膽大妄為的典型人物，他既厚顏無恥，但又勇敢、機智、不信鬼神；他利用自己的魅力欺騙了許多村女和小姐們，但他最後被鬼魂拉進了地獄；他本質上是反面人物，但又具有一些正面的特點。所有劇情都是圍繞唐璜和為了保護自己的女兒而被唐璜殺死的司令官這個中心而發展的。歌劇《唐璜》把生活和哲理的因素揉合在一起，著重於人物的心理刻劃，為十九世紀大為發展的音樂心理戲劇開創了先例。

鐵匠的啟示

韓德爾和《快樂的鐵匠》

假使我的音樂只能使人愉快，那我很遺憾，我的目的是使人高尚起
來。

——韓德爾

一七一〇年至一七三〇年期間，這二十年可謂是韓德爾（George Frideric Handel 1685～1759）在義大利歌劇史上創造輝煌的一段時間。他創作了大量的聲樂和器樂作品，像《里納爾多》、《水上音樂》、《乞丐歌劇》等，都獲得了樂界內和廣大觀眾的如潮好評。

但是從十八世紀二〇年代後期開始，原來所盛行的義大利語歌劇在英國開始衰落，傳統的義大利歌劇此時逐漸顯露出了嚴重的弊端：用義大利語進行演唱，限制了英國聽眾對歌劇的理解；神話故事、貴族恩怨等題材，也再無法吸引新興市民階層的目光。

這使當時定居在英國，並靠義大利正歌劇發跡的韓德爾的地位，受到了前所未有的衝擊。後來他寫的幾部義大利正歌劇在上演時，也相繼遭到了失敗，並連累到他所經營的歌劇院被迫關閉，債臺高築；以前那些嫉妒韓德爾的政敵們，此時也開始趁機製造各種流言蜚語來打擊他。這個時期的韓德爾，日子過得相當不順，一七三七年的時候，過度的工作和憂慮讓韓德爾中風偏癱，終於病倒了。

為此，他不得不暫時放下了全部的工作，到泰布里奇溫泉浴場，去進行

泉水治療，但是治療效果似乎並不明顯。韓德爾的心裡一直掛念著劇院，他經常輾轉反側的睡不著覺，又要思索自己歌劇不再受人們歡迎的原因，如今什麼樣的劇情才能重新得到觀眾的認可……這些雜亂無章的念頭一直盤旋在他的腦海中揮之不去。

有一天午後時分，韓德爾吃完午餐後從溫泉浴所出門散步，沒想到天公不作美，突然下起了大雨，韓德爾趕緊找地方避雨。看著陰霾的天空和瓢潑的大雨，他非常憂慮，就好像這場雨再也停不下來一樣。

韓德爾正悲觀地發著呆，突然耳邊伴著叮叮噹噹的敲打聲，傳來了一陣粗獷的歌聲。這歌喉雖不精緻並毫無技巧可言，卻讓人感覺到唱歌的人似乎心情很好，這場暴雨絲毫沒能影響到他愉悅的心情。

他循著歌聲找到了街對面的一家鐵匠鋪，看見一個鐵匠正一面打鐵一面唱歌，鐵錘和諧而均勻地伴隨著歌曲的節拍，用力地敲打在鐵氈上。

看著鐵匠快樂的模樣，韓德爾一下子就被他感染了，似乎雨聲也成了美妙的背景音樂，他不由自主地敲打起旋律的節拍，跟著鐵匠哼唱起來。

雨停了之後，韓德爾大步邁向了鐵匠鋪，激動地拉起鐵匠的手，說：「謝謝你，是你的快樂感染了我，給了我靈感。」雖說鐵匠被韓德爾突然的舉動嚇了一跳，但是他還是很高興地對韓德爾說：「我很高興能幫助到您，先生，祝您成功！」

回到住所之後，鐵匠在雨中邊唱歌邊打鐵的模樣，總是在韓德爾的腦海裡揮之不去，他深深地被這個情景給打動了。於是，根據鐵匠所唱歌曲的曲調，韓德爾寫出了一首古鋼琴變奏曲，並取名為《快樂的鐵匠》，將它收錄進自己所作的《古鋼琴組曲》的第一集第五組曲中。

同時他也開始想：就連一個小小的鐵匠都能這樣快樂，為什麼我非要鑽

進牛角尖裡,讓自己痛苦萬分呢?

　　就在人們都認為韓德爾的音樂生涯已經結束了的時候,韓德爾卻奇蹟般站了起來。他治好了疾病,戰勝了偏癱,又回到了英國倫敦。面對蕭條的義大利正歌劇市場,他把精力轉向了清唱劇的創作。從《索羅》、《以色列人在埃及》到《參孫》,乃至受到萬人矚目的《彌賽亞》都同樣出色。

　　韓德爾又重新回到了英國人的音樂生活中來了,他在倫敦又找回了自己往日的榮譽,並且更加受到人們的尊重和歡迎。不得不說的是,在這份光榮裡面,那個無名的快樂鐵匠,也有一份功勞。

小知識:

韓德爾(1685～1759),巴洛克音樂的作曲家,出生於德國,後來定居並入籍英國。韓德爾是一位多產的作曲家,一生創作了大約四十一部歌劇,五首頌歌,五首加冕讚美歌,三十七支奏鳴曲,二十支管風琴曲,還有許多教廷音樂及音樂小品。他還擔任音樂指揮和藝術總監,親自參加劇院的管理、技術協調等事務工作。後來他轉向創作神劇,將聲部的獨立地位用和聲代替,組合和絃的華麗和聲完全超越了旋律獨唱的形式,形成典型的巴洛克音樂風格。

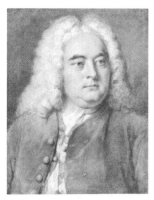

來自唐詩的啟示

馬勒和《大地之歌》

　　研究了他的作品，你會相信，他是當今德國極為難得的人才：一個轉向內心世界的人，一個有真誠感受的人。然而這種思想感情並沒有找到真正忠實的、個人的表達方式。它們透過一層懷舊的、古典氣氛的面紗傳給我們。

<div align="right">——羅曼·羅蘭</div>

　　古斯塔夫·馬勒（Gustav Mahler 1860～1911）是一個十分重感情的人，所以在他的許多音樂作品中，都帶有極其強烈的個人感情色彩。

　　一九〇二年，他和親密的戀人艾瑪·辛德勒結婚了，婚後生了兩個漂亮的孩子，生活過的很幸福美滿。為了家人能夠獲得更加美好的生活，和實現自己偉大的音樂夢想，馬勒不停地進行創作，完全不為自己身體的健康著想。於是在一九〇六年的一次音樂會的排練中，馬勒第一次感到了心臟衰弱的徵兆。

　　但這一切只是一個開始，到了一九〇七年七月十二日，馬勒不滿五歲的大女兒在他們邁爾尼希的鄉村別墅因病夭折了。馬勒對女兒的愛勝過了世界上任何東西，女兒的離世對他是一個難以承受的打擊。

　　痛苦萬分的他，看著女兒生前甜美可人的照片，整天消極度日，連作曲的熱情都拋之腦後了，甚至幾次因為心悸的毛病而暈倒，不得不被送進醫院治療。

將昇華的靈感聚成一座華廈

　　幾天後，醫院的醫生診斷出他心臟有毛病，後來經過維也納心臟專家的檢查確證，馬勒心臟的左右房室瓣有先天的遺傳性缺陷，但是透過治療可以進行補救，並建議他要非常地小心，不能做像騎車和游泳這類的劇烈運動。

　　這一診斷給馬勒蒙上了一層巨大的陰影，於是他決定辭去維也納宮廷歌劇院院長之職，來到鄉間進行休養。而馬勒的夫人也曾這樣說道：「我們害怕每件東西。他常常在走路中停頓下來，發現自己心跳不正常。他常常要我聽他的心，看看是否心跳得清楚，或快，或平靜……」她稱這年的夏天是「最沮喪的夏天」。

　　儘管如此，馬勒仍然不停地進行創作，以此來消減對女兒的思念。因為只有在音樂中，他才可以找到慰藉和歸宿。就在那個令人傷感的夏天，他的一位朋友得知了他的現狀，特地送來一本《中國笛》為他解悶，這是漢斯·貝格根據中國的唐詩所寫的詩集。

　　馬勒在閱讀中對文中的詩句產生了極大的興趣，這幾首小詩，似乎與馬勒痛苦的心靈契合在了一起，他從詩中感悟到了大地的博大和人的渺小，生命是如此脆弱。

　　一九〇八年，他來到奧地利杜布拉赫的村莊度假，面對著終年積雪的阿爾卑斯山，他不禁感慨萬千，因而靈感迸發，寫成了一部以中國唐詩為歌詞的大型作品《大地之歌》。

　　《大地之歌》分為六個樂章，一、三、五樂章由男高音獨唱，二、四、六樂章由女低音或男中音獨唱，歌詞採用中國唐朝詩人李白、孟浩然、王維等人的七首詩。這部作品淋漓盡致地揭示了馬勒盡情享樂與預感死亡的矛盾和困惑，既有對生活熱情洋溢的高歌，也有對死亡恐懼的感懷。

　　馬勒像是預知了自己將不久於人世，所以藉這部作品向朋友們告別，告

訴大家一定要熱愛大地，熱愛青春，熱愛生命。

　　一九一一年，就在馬勒逝世後的十一月二十日，《大地之歌》在慕尼黑進行了首次演出，成為了大家對馬勒的永久懷念。

小知識：

古斯塔夫‧馬勒（1860～1911），奧地利作曲家、指揮家，浪漫主義晚期代表作曲家之一。早年深受布魯克納的影響，在後來的創作時期主要受到舒伯特、舒曼和華格納的影響。做為指揮家，他成功地指揮了莫札特、韋伯、華格納的歌劇作品；做為作曲家，他的音樂創作多採用動機發展手法，承襲了華格納的傳統，其創作主要集中在兩個領域：藝術歌曲和交響曲。主要代表作品有聲樂組曲：《少年魔法號角》、《少年流浪之歌》、《憶亡兒之歌》；交響樂：十部交響樂（其中以第二《復活交響曲》、《第八號交響曲》尤為著名）和一部交響聲樂組曲《大地之歌》等。

魔鬼的邀請書

萊索‧瑟雷斯和《憂鬱星期天》

沒想到，這首樂曲給人類帶來了如此多的災難，就讓上帝在另一個
世界來懲罰我的靈魂吧！

——萊索‧瑟雷斯（Rezső Seress 1899～1968）

　　萊索‧瑟雷斯所作的鋼琴曲《憂鬱星期天》（Gloomy Sunday），一直
都被人們稱作「魔鬼的邀請書」。因為自從這首曲子面世以來，已經至少有
一百多人在聽了它之後選擇自殺，並且一些死者留下遺書說，自殺是因為再
也無法忍受曲中無比憂傷的旋律。所以，在很長的一段時間內，它被世界各
地的音樂電臺列為禁播曲目，並開始人為地銷毀有關它的資料，這就越來越
增加了這首曲子的神祕感。

　　但是說起萊索‧瑟雷斯本人創作《憂鬱星期天》的動機，卻並沒有許多
人想像的那麼神祕。在一九三三年的巴黎，這位來自匈牙利的鋼琴手與其女
友洛伊娜的感情破裂之後，心情十分鬱悶。某個下雨的星期天，他倚著窗臺
望向雨中的天空，自言自語地感慨道：「真是一個憂鬱的星期天啊！」然後
他突然靈感迸發，很快便寫出了這一首充滿哀愁的曲子。瑟雷斯很快又給它
填上了歌詞，以此來抒發自己內心深處鬱鬱寡歡的心情。歌中描述了一位不
幸的男子，無法將其所愛的人重新召回到身邊，在一個憂鬱的星期天，他頻
頻冒出殉情自殺的絕望念頭，而這個念頭伴隨著對愛人的極度思念而難以排
遣。

有人說萊索‧瑟雷斯是一個音樂天才，只有這樣的天才，才能寫出如此震撼人心的曲子。但是事實上，萊索‧瑟雷斯只是一個三流的鋼琴手，他只會用右手彈奏鋼琴，甚至連樂譜都不能完全讀懂。二戰結束後，萊索被從集中營放了出來，便常年在布達佩斯的一家西餐廳以演奏鋼琴謀生。由於他身材矮小，彈奏時整個身子都會被鋼琴遮擋住，客人進門時基本都看不到他的模樣。每當有新客人或是熟悉的顧客推門進來時，萊索總會舉起他戴著金戒指的左手，使勁探出腦袋，並且面露滑稽笑容向客人表示歡迎，以此來吸引人們的注意力。這其實也是他耍滑頭的一種方式。為了不引起其他人的懷疑，他以此舉動來掩飾自己只會用右手彈琴的不足。同時為了隱藏自卑心，他還從市場弄來一些樂譜擺在鋼琴架上，邊彈琴邊往琴譜上瞄上兩眼，裝作一副按照琴譜彈琴的樣子，以防別人瞧不起他。

萊索並沒有想到自己隨意寫下的一首曲子能引起這麼大的轟動，但是他的確因為《憂鬱星期天》而出名了。他本想以此來挽回與前女友的戀情，但是想不到的是，在他們和好如初還不到一段時間，洛伊娜便在自己的公寓裡自殺了，據說是因為聽了《憂鬱星期天》所致。

這僅僅是個開始，萊索更沒有想到的是，隨著這首曲子越來越紅，自殺的人也越來越多。就像古老的神話中所描述的那樣：潘朵拉盒子一經打開，無數的妖魔和災難便被釋放到人間。自殺的人們紛紛留下遺書說，這一切都是因為無法忍受那無比憂傷的旋律，曲中一連串攝人心魂的音符就像是一副枷鎖，壓得人喘不過氣來。另外還有很多吉他、鋼琴等演奏家在彈過這首曲子之後，從此也選擇了封手，不再觸碰樂器。

這首曲子在一九三六年左右流傳到了美國，由爵士藝術家保羅‧羅伯森於一九四〇年錄製了它的第一個英語版本。一九四一年，黑人女歌手比莉‧哈樂黛用她自己獨到而精湛的歌喉，重新演繹了此曲，一下子使《憂鬱星期天》成為了全美家喻戶曉的熱門歌曲。

雖說後來萊索因為自身的名氣，娶到了布達佩斯最漂亮的美人海倫做了妻子，而海倫因為瘋狂迷戀萊索的才華，跟自己英俊富有的軍官丈夫離了婚，兩人的生活也算過得甜蜜美滿。但是，萊索因為《憂鬱星期天》對人們的陰暗影響，而深深地感到內疚和不安。就在一九六八年冬季一個寒冷的日子，萊索跳樓自殺了，並在死前留下了深深的懺悔。他從沒有想到，自己的一首樂曲能給人們帶來了如此多的災難，這讓他的良心感到不安，上帝也一定會懲罰他。

萊索‧瑟雷斯的一生都很貧窮，但是在他死後，紐約的一家信託銀行卻為他積存了幾百萬美元——這些錢都是他生前無法支領的，別人支付給他的《憂鬱星期天》的版稅。至今很多人也還在研究，《憂鬱星期天》裡到底藏著什麼樣的魔咒，為什麼會有人趨之若鶩地選擇以自殺的方式結束生命。

小知識：

萊索‧瑟雷斯（1899～1968），出生於匈牙利，猶太人，自學成材的作曲家，創作了曾經轟動世界的《憂鬱星期天》。

天鵝之歌

柴高夫斯基和《悲愴》

> 十九世紀的世界，對思考的人來說是個喜劇，對感受的人來說則是悲劇。
>
> ——柴高夫斯基

傳說在天鵝臨死之前，牠會發出一生當中最為淒美委婉的叫聲。也許是因為它感受到了死亡的氣息，所以要把握自己最後的時光，將最美好的東西毫不保留地表現出來。這種現象被人們稱作「天鵝之歌」。

這種情形也被人們用來形容藝術家和他們的告別之作，也就是說，當我們聽到「這部作品是某人的『天鵝之歌』」之類的話，正說明了藝術家在創作他最後一部作品

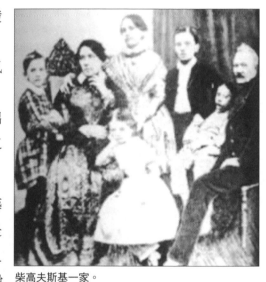

柴高夫斯基一家。

時，那種迫不及待要將痛苦化為絕美的真摯情感。像偉大的音樂大師柴高夫斯基，他所留下的經典曲目《悲愴》，就是一首真正的天鵝之歌。

在柴高夫斯基的所有交響曲創作中，最著名的可以說就是他一八九三年完成的這部《B小調第六交響曲》，即我們現在所說的《悲愴》。「悲愴」

將昇華的靈感聚成一座華廈

這一標題，其實是柴高夫斯基的兄弟莫傑斯特所取的，他認為這個名稱非常切合樂曲的主題。而這部作品，也深切地表現出柴高夫斯基充滿悲劇色彩的人生經歷。

柴高夫斯基在事業上無疑是成功的，而他的個人生活卻充滿了悲劇性。一八七七年他開始了一段不幸的婚姻，面對妻子安東尼娜過分炙熱的崇拜和毫無感情根基的共同生活，更加上安東尼娜有精神分裂症的隱患，使他開始變得終日惶恐不安。

於是，柴高夫斯基不得不在一八八一年選擇結束這段婚姻，卻給自己的心靈留下了無法痊癒的傷口。

雖說柴高夫斯基擺脫了不幸婚姻的束縛，但是他的生活仍然過得十分低迷。一八九〇年，柴高夫斯基突然收到了梅克夫人的一封信，信中說她已經瀕臨破產，再也無法繼續支持柴高夫斯基的創作，並且暗示要結束和他的友誼。這無疑是對柴高夫斯基另一個巨大的打擊。

十三年來，柴高夫斯基對梅克夫人的依戀和感激之情深藏心中，她就像一個觸不到的戀人，給了柴高夫斯基巨大的支持和鼓勵。如今梅克夫人的一封信，又將他一下子打入了深淵。

從此，柴高夫斯基開始了瘋狂而孤獨的晚年生活，他把時間全部都投入到了創作和旅行當中。一八九三年的二月，柴高夫斯基像是嗅到了死亡的氣息，於是開始發揮餘熱，創作了他的第六部交響曲作品，即《悲愴》，來做為對自己一生的總結。

已經五十多歲的柴高夫斯基，瘦弱多病，多年的心患始終堆積在心底無法消除，使他看起來比實際年齡要老上許多，像是一個佝僂的小老頭。可是在這部作品的創作過程中，柴高夫斯基並未感到任何的倦怠，反而一腔的熱

情全部被釋放了出來。作品完成後，柴高夫斯基給弟弟莫傑斯特寫信說：「這是我所有作品中最好、最真誠的一部。毫不誇大地說，我已經把我的整個心靈都放進這部交響曲了……」

然而就在《悲愴》首次公演後還不足一個禮拜的時間，柴高夫斯基就因為突然染上流行性的霍亂，與世長辭了。於是，《悲愴》成為了一首真正的「天鵝之歌」，亦是柴高夫斯基留給人間的最後的禮物。

這首交響曲正如標題所示，強烈地表現出「悲愴」的情緒，這一點也就構成本曲的特色。柴高夫斯基音樂的特徵，如旋律的優美、形式的均衡、管弦樂法的精巧等優點，都在本曲中得到深刻的印證，因此本曲不僅是柴高夫斯基作品中最著名、最傑出的樂曲之一，也是古今交響曲中第一流的精品。

小知識：

《悲愴》旨在描寫人生的恐怖、絕望、失敗、滅亡等，充滿了悲觀的情緒，而否定了一切肯定、享受人生的樂觀情緒。作者在本曲中也刻意描寫了人們為生活而奔忙的情景，但他揭示了一個永恆的真理——死亡是絕對的、無可避免的，而生活中的所有歡樂都是轉瞬即逝的，是一部相當個人化的作品。

一首奔騰著的名曲

小約翰・史特勞斯和《藍色多瑙河》

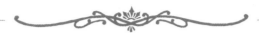

> 多瑙河猶如母親的臂彎，讓我感到溫暖。　　　　——約翰・史特勞斯

　　在世界上所有的圓舞曲裡，「藍色多瑙河」可以說是最有代表性的傑作。這首樂曲的全稱是「美麗的藍色多瑙河旁圓舞曲」，據說小約翰・史特勞斯（Johann Baptist Strauss 1825～1899）創作此曲的靈感，來自於一篇描寫愛情的詩歌，其中有一句「你多愁善感，你年輕，美麗，溫順好心腸，猶如礦中的金子閃閃發光，真情就在那兒甦醒，在多瑙河旁，美麗的藍色多瑙河旁。」詩句那流暢的音節，使他受到了強烈的感染。

　　當時，正值奧匈帝國在普奧戰爭中慘敗，帝國首都維也納的民眾陷於沉悶的情緒之中，那時小約翰・史特勞斯正擔任維也納宮廷舞會指揮。為了幫助人們擺脫這種情緒，小約翰接受維也納男聲合唱協會指揮赫貝克的委託，要為他的合唱隊創作一部「象徵維也納生命活力」的合唱曲。他就將「藍色多瑙河」做為那首男聲合唱曲的標題，而且把它化入了樂曲的序奏之中，使人們在樂曲一開始就能聯想起這條濤濤奔流的大河。

　　關於《藍色多瑙河》圓舞曲的創作，傳說還有這樣一個小小的逸聞。那天，小約翰・史特勞斯忘了帶譜紙，突然靈感迸發，於是就在自己的襯衫袖子上匆匆記下了一些樂思。那天夜裡他沒有回家，直到清晨他才回到家裡，脫掉襯衫入睡。當時，在他脫下的那件髒襯衣上，他的妻子發現衣袖上寫滿了音符。他的夫人傑蒂・德雷弗絲是一位歌唱家，她知道這是丈夫靈感突現

時記錄下來的，也許就是他的新作，便將這件襯衣放在一邊，沒有動它。之後她出門了一會兒，幾分鐘以後回來，她想把那件襯衣拿給丈夫，卻發現襯衣不翼而飛了。原來，在她離開的瞬間，洗衣婦把它連同其他髒衣服一起拿走了。

她不知道洗衣婦的居所，就坐著車子到處尋找，奔波了半天，也沒有下落。在她陷於絕望的時刻，幸好一位酒店裡的老婦人把她領到那洗衣婦的小屋。她猛衝進去，見洗衣婦正要把那件襯衣丟入盛滿肥皂水的桶裡。她急忙抓住洗衣婦的手臂，搶過了那件髒衣，挽救了衣袖上的珍貴樂譜，而這正是約翰·史特勞斯的不朽名作——《藍色多瑙河》圓舞曲的初稿。

一八六七年二月九日，這部作品在維也納首演。因為當時的維也納在普魯士的圍攻之下，人們正處於悲觀失望之中，因此作品也遭到不幸，首演失敗。聽到演出失敗的消息，小約翰·史特勞斯倒一點也不在乎。

後來，在巴黎，剛開辦不久的《費加洛報》要為小約翰·史特勞斯做廣告，有個編輯建議說，一支巴黎人未曾聽到過的新曲肯定能使他的音樂會大大增色。這時，小約翰·史特勞斯想起了《藍色多瑙河》，就將它改編為了管弦樂曲。小約翰在巴黎萬國博覽會上親自指揮該曲，並且成為這屆博覽會一大轟動事件。僅僅幾個月之後，這部作品就得以在美國公演。頃刻間，這首圓舞曲傳遍了世界各大城市。

那時，《藍色多瑙河》使小約翰·史特勞斯的名字在美國變得家喻戶曉。波士頓和平節的組織者向他發出邀請，請他到麻塞諸塞州指揮他的作品演出，可是小約翰·史特勞斯對於遠涉重洋頗有顧慮。最後，也許是高達十萬美元的酬金使他克服一些恐懼，才終於成行。

小約翰·史特勞斯第一次來到排練場時，他見識了一支真正的音樂大軍——近兩千名樂師和一個兩萬人的巨型合唱團。小約翰·史特勞斯被安排

在一個高臺上，周圍有幾十名副指揮用望遠鏡注視著他，再把他的每一個動作轉達給自己下轄的演員。如此麻煩的演出程序，使素來強調音節準確的小約翰‧史特勞斯苦惱不已。他在衝動之下想取消演出，可是有人警告他美國人是不許別人讓他們掃興的，他們往往會用私刑來報復。於是，他只好硬著頭皮上場了。在十多萬觀眾面前，小約翰‧史特勞斯指揮了十幾場這種亂哄哄的演出，可是美國人卻對此大為讚賞。在美國的短暫逗留期間，小約翰‧史特勞斯成了轟動一時的英雄人物。

直至今日，這首樂曲仍然深受世界人民喜愛。在每年元旦舉行的維也納新年音樂會上，本曲甚至成了保留曲目，做為傳統，在新年午夜時分演奏。

小知識：

約翰‧史特勞斯（1825～1899），奧地利作曲家、指揮家、小提琴家。他是史特勞斯家族的傑出代表，被譽為「圓舞曲之王」，六歲時就寫出了一首圓舞曲。一八四四年組成自己的樂隊，演奏本人和父親的作品。一八五五～一八六五年，應邀在聖彼德堡指揮夏季音樂會達十年。一八六三～一八七○年，任皇室宮廷舞會指揮。後又從事輕歌劇的創作。他善於將維也納圓舞曲發展為音樂會樂曲。其創作緊密結合奧地利民間音樂和日常生活的音樂，曲調新穎、節奏活潑、配器華麗、通俗動人。他一生創作作品共四百七十六首，其中圓舞曲四百多首，還有波爾卡、歌劇等。

抓住這瞬間的靈感

拉赫曼尼諾夫和《第二鋼琴協奏曲》

我感到我工作時比閒散時更強，所以我祈求上帝讓我工作到生命的
最後一天。

————拉赫曼尼諾夫

俄羅斯作曲家史特拉汶斯基曾說過：「在我們中間，最俄羅斯的要算
柴高夫斯基。」在柴高夫斯基之後，繼續秉持這種俄羅斯風格的當屬拉赫
曼尼諾夫。雖然拉赫曼尼諾夫（Sergei
Vasilievich Rachmaninoff 1873～1943）
大部分音樂活動在二十世紀，但他的音
樂風格卻屬於十九世紀浪漫主義。拉赫
曼尼諾夫屬於技巧純熟的浪漫炫技派鋼
琴演奏家，所以他寫起鋼琴音樂曲來也
可以隨心所欲。

拉赫曼尼諾夫的名作《第二鋼琴協
奏曲》寫於一九○○年，自問世以後
就一直受到人們喜愛。《第二鋼琴協奏
曲》的創作面世過程很奇特，拉赫曼尼
諾夫沒有按照一般順序先寫樂曲第一樂
章，卻先從第三樂章寫起，然後是第二、第一樂章。

在拉赫曼尼諾夫寫出《第二鋼琴協奏曲》之前的幾年裡，他一直受到抑

將昇華的靈感聚成一座華廈

鬱症的困擾,幾乎要毀掉他的藝術生涯,這還要從他的《第一交響曲》的慘遭失敗說起。

一八九一年,少年得志的拉赫曼尼諾夫從莫斯科音樂學院畢業,並創作出《第一鋼琴協奏曲》,受到音樂界不少稱讚。柴高夫斯基對他也非常器重,安排他和自己的新作一起演出,拉赫曼尼諾夫從中獲益匪淺。而在此之後,憑藉《升C小調前奏曲》的成功,這位初出茅廬的音樂家更加蜚聲海外,這時拉赫曼尼諾夫開始籌畫自己的第一部大型交響作品,年輕的作曲家躊躇滿志,卻沒有預料到災難正在逼近。

一八九七年三月,拉赫曼尼諾夫創作的《第一交響曲》終於在聖彼德堡首演,而出乎他意料的是,觀眾反應極其冷淡,甚至可以說演出糟糕透頂。首演之後,隨即評論界展開了措辭激烈的批評,當時的音樂團體「強力集團」的成員們,原本就對學院出身的拉赫曼尼諾夫頗有微詞,趁此更是群起而攻之,其中以安東諾維奇·居伊的文章最犀利,他在文章裡說:「假如地獄裡有音樂學院的話,那麼拉赫曼尼諾夫則能因他在《第一交響曲》裡播下的那麼多不和諧的種子而獲頭獎。」居伊等人對《第一交響曲》的惡評,徹底打垮了拉赫曼尼諾夫的心理防線,作曲家遭到了嚴重的精神打擊。從此,拉赫曼尼諾夫陷入了精神危機,憂鬱症使他萬念俱灰、一蹶不振,在隨後兩年多時間裡,渾渾噩噩不可終日,他一度斷定自己不是當音樂家的材料,眼看著一代音樂大師就要就此隕落。

對拉赫曼尼諾夫的精神疾病,親友們想了許多辦法,甚至一位有頭面的人物還安排他與大文豪托爾斯泰見面,托爾斯泰對他的勸導也毫無作用。後來,親人們把拉赫曼尼諾夫拉去看了心理醫生。

這位名叫達爾的大夫,在詳細瞭解了拉赫曼尼諾夫的病情後,對他進行了長達四個月的心理治療。他採取了心理暗示法,日復一日地對處於半睡眠

狀態的拉赫曼尼諾夫重複幾句話，使他相信自己馬上要開始寫一部協奏曲。幾個月後，拉赫曼尼諾夫竟真的擺脫了病魔，創作靈感開如泉水般又在他的心中湧起。拉赫曼尼諾夫唯恐這珍貴的靈感逃逸而去，立即動筆，寫了一個鋼琴協奏曲的第三樂章，而這就是《第二鋼琴協奏曲》的第三樂章。在長達三年的時間裡沒寫過一個音符的他，此時又恢復了創造力，其激動的心情是可想而知，激情四溢的樂句傾瀉著狂喜的心情，猶如乾涸的河床迎來了奔騰的清泉，引出一個優美而動人的旋律。

　　顯然，拉赫曼尼諾夫對自己的新作品很滿意，他迫不及待地想知道公眾的反應，所以不等作品全部完成，就張羅著組織上演了兩個樂章，鋼琴獨奏則由他自己擔任，樂隊是莫斯科愛樂樂團。令人安慰的是，演出獲得成功，拉赫曼尼諾夫這才接著把協奏曲的第一樂章寫出來，同時，他把作品題獻給達爾醫生，以表達對他的報答之情。

小知識：

拉赫曼尼諾夫（1873～1943），作曲家、指揮家及鋼琴演奏家，出生於俄羅斯的謝苗諾沃地區一個富裕的家庭，四歲開始學琴。他的作品甚富有俄國色彩，充滿激情，且旋律優美，其鋼琴作品更是以難度見稱，納入於不少鋼琴演奏家的表演曲目中；被譽為俄羅斯浪漫主義傳統的最後一位偉大宣導者。一九四三年臨終前入美國籍。

在童話的窗外唱支歌

雅尼和《夜鶯》

「我認為如果你全身心地投入某一事物，體驗這內心之旅，你就會深深地沉浸於其中以致令生活向你展露它的本質。當我作曲時，我考慮的不是我在『作曲』。音樂是一種用來探索我內心世界的媒介。」

　　　　　　　　　　　　——雅尼（Yiannis Hrysomallis 1954～）

　　在安徒生的童話裡，夜鶯是一種能唱出美妙歌聲的神奇鳥，它只能在遠離王宮的林中自由的唱歌，歌唱給需要牠安慰的人們。很多音樂家也都以《夜鶯》（Nightingale）為題目，創作過著名的音樂作品。

　　其中最特別的一位音樂家，大概就是雅尼了吧！雅尼，人們把他稱作是一個用音樂講述生活的人。他的身上，擁有古老希臘的浪漫詩意和年輕美國的奔放現代的巧妙融合。他生於希臘卡拉瑪塔的一個海濱村莊，那裡風景如畫。雅尼五歲時就發現了自己的音樂才能。「我非常喜愛音樂並常常彈鋼琴，但我拒絕接受正規的鋼琴教育。我的父親明智地鼓勵我大膽嘗試。當我不想上鋼琴課時，他便說：『好，想什麼時候彈就什麼時候彈，你想彈什麼就彈什麼吧！』當時我就是這麼做的，現在也是如此。」他和那隻童話裡的夜鶯一樣，在絕對的自由狀態下享受著音樂。

　　不過，最初的時候，雅尼是想成為一名臨床心理學家。十八歲的時候，他被美國明尼蘇達州的一所大學接收，移居美國並主修心理學。但是畢業後，雅尼還是選擇了他鍾愛的音樂事業。「我決定用一年的時間去嘗試。

我參加了一支名為『Chameleon』的搖滾樂隊，並在一些夜總會進行演出。整整一年我沉浸於音樂當中，我從沒感到過生命是如此令人愉悅。就這樣，我找到了值得自己用一生去做的事。」雅尼從音樂中感到了無比的滿足，但現實還是有些殘酷，許多困難都得慢慢來克服：「我取得成功用了很長的時間，儘管很多時候連生計都難於維持，但我並不在乎。創作是一件非常快樂的事。創作的過程是我人生的最大樂事之一。」

　　有時，雅尼在工作室裡待好幾個星期都寫不出任何東西。儘管有時候創造力會像火山噴發一般勢不可擋，但偶爾又堅若磐石，讓人十分苦惱。雅尼在好奇心的驅使下對此做了一些研究：「當我在創作某些曲子時，我對此有了進一步的瞭解。我瞭解到創造和判斷是相對立的，當你在創作時判斷，你就會不在狀態，被創造力拒之門外。也就是說，當你判斷時，最佳創作時間已過去了。」雅尼不肯相信「創造力障礙」的說法。他認為：「『創造力障礙』完全是一種構想出的東西，它並不存在。創作完全是一種心境，當你的確置身其中時，靈感根本不會枯竭。」為了和內心深處的創造力接觸，雅尼常常做這樣的事——就是將自己與外界隔離起來。「你必須擺脫外界干擾。關掉電視和收音機，別去接電話，也別管門鈴。對我而言，與外界隔離非常有益。過去，我要幾個星期的時間才能進入創作狀態，而如今，六個小時就足夠了。」「我告訴我的朋友們，即使核彈爆炸也別打擾我。」雅尼當然知道與世隔絕容易被西方文化誤解，「這看起來是反潮流的，我記得當我開始這樣做的時候，我的朋友都認為我非常古怪。但今天他們已瞭解，創作時的我和平時的我沒有兩樣。雖然當初我花了不少工夫去說明，但他們今天都很能理解我了。」

　　不同以往的是，關於《夜鶯》的創作是相當輕鬆和令人感到愉快的。雅尼曾經在義大利海濱度假，每到傍晚的時候都會有一隻小鳥飛到他的窗前歌唱。雅尼覺得小鳥的鳴叫中充滿了旋律和節奏，他被小鳥的歌聲給迷住了，

因此特別想為這隻小鳥譜一支曲子。可是當時他沒有找到合適的樂器來模仿小鳥的叫聲。後來，雅尼的一個朋友向他介紹了中國笛子，還為他示範演奏，雅尼立刻就想起了義大利的那隻小鳥，他興奮地想，中國笛子模仿小鳥的鳴叫再合適不過了。於是，很快譜出了這首具有濃郁的中國風情的《夜鶯》。可以說，這是他特地為中國人作的一首樂曲。它充滿了中國古典音樂情調，同時又是現代電聲音樂作品，體現了雅尼一貫的瀟灑自如的創作特點。

小知識：

雅尼‧赫里索馬利亞斯，一九五四年出生於希臘卡拉馬塔，著名作曲家。雅尼通常被稱作新世紀音樂家，但在他的自傳裡，他更傾向於稱自己的音樂為現代器樂。一九七二年，雅尼由希臘赴美國明尼蘇達大學留學，並提前獲得心理學學士學位。一九八〇年，雅尼錄製了第一張專輯《Optimystique》，隨後，他的優秀作品不斷問世，並日益獲得人們的好評。雅尼至今已有十餘張專輯，並在世界各地舉辦過音樂會。

伴隨著炮火的旋律

蕭士塔高維契和《第七交響曲》

> 藝術中的海，也正如自然中的美一樣，往往是不可言喻的。

<div style="text-align: right">——蕭士塔高維契</div>

在蘇聯衛國戰爭期間，納粹德國曾用重兵圍困列寧格勒九百餘天，但最後兵敗於此。在經歷過這段艱難歲月的每一個戰士、每一位公民心中，都深深銘記著一位偉大作曲家的名字：蕭士塔高維契（Dmitri Dmitriyevich Shostakovich 1906～1975），是他用音樂激勵了每一個人走過了那段艱苦卓絕的歲月，並最終讓人們迎來了偉大的衛國戰爭的勝利。

一九〇六年九月二十五日，蕭士塔高維契出生在俄國聖彼得堡，父親是西伯利亞礦山的工程師，母親是一位修養很高的音樂愛好者。出生在這樣一個優裕的家庭，蕭士塔高維契從小就得到了很好的音樂教育，並顯示出極高的音樂天賦。

他九歲時跟隨母親學習鋼琴並開始作曲，十歲時進入格拉澤爾音樂學校，十三歲考入彼德格勒音樂學院。

在十月革命裡，還是少年的蕭士塔高維契經常在聖彼得堡的大街小巷遊玩，他曾親眼看到沙皇員警打死兒童的悲慘情景，這些記憶深深地印在他的腦海裡，對他以後的藝術創作產生了很大的影響。幼年時期，他就寫出過《自由領》、《紀念革命烈士的葬禮進行曲》這樣的作品。

將昇華的靈感聚成一座華廈

一九四一年，納粹德國以三十二個步兵師、四個摩托化師、四個坦克師和一個騎兵旅的兵力入侵蘇聯。

衛國戰爭爆發，當時的蕭士塔高維契移居臨時首都古比雪夫。他報名要求奔赴前線，但是未能如願，便積極投身於民防工作，擔任了一名民兵消防員。

不久，前線就傳來了列寧格勒被圍的消息。德軍用六千門大炮、四千五百門迫擊炮和一千多架飛機，猛烈進攻列寧格勒。這時，蕭士塔高維契正在創作《第七交響曲》。他在電臺發表講話說：「我的全部工作和生活都與列寧格勒共存亡！」並把這部作品獻給了故鄉列寧格勒和英勇戰鬥中的所有蘇聯戰士。

一九四二年7月，《第七交響曲》的總譜被一家運送藥品的飛機，送到了兵臨城下處於重重危機的列寧格勒。

列寧格勒政府好不容易召集了本市留下的十五名音樂家，又緊急從前方部隊裡抽調出一些入伍演奏家，在震天炮火和無數危險中，把這部作品搬上舞臺。前方戰士分批前來聆聽音樂，深受震撼，大受鼓舞，列寧格勒人民克敵制勝的決心前所未有地堅定起來。

《第七交響曲》的總譜同時還用微粒攝影技術拍成圖片，空運至美國和英國。美國指揮家爭先恐後要求參與首場演出，最後決定由一些著名指揮家輪番上陣演奏。

美國聽眾同樣被深深感動，可以說這首曲子在某種程度上加速了美國參與戰爭的進程。而此時，蕭士塔高維契也正在全力創作《第八交響曲》，這首曲子還沒寫完，哥倫比亞廣播公司就想蘇聯政府預付了初播酬金。

蕭士塔高維契的這首交響曲，成為他創作生涯中的一座里程碑，為他贏

得了在世界上的聲譽。一九四三年後，他定居莫斯科，在莫斯科音樂學院擔任作曲教授。

　　蕭士塔高維契是蘇維埃政權下培養成長起來的第一代作曲家，他一直勤勤懇懇地工作，繼承和發揚了俄羅斯音樂的優秀傳統，為人類的音樂文化進步做出了卓越的貢獻。一九六六年，蕭士塔高維契因過度勞累患了心臟病。一九七五年八月九日，德高望重的作曲家逝世於莫斯科。

小知識：

　　蕭士塔高維契（1906～1975），一九○六年九月二十五日生於聖彼德堡，是蘇聯最重要的作曲家之一，也是當代世界著名的作曲家之一。他的創作遍及各種音樂體裁，特別是十五部交響曲使他享有二十世紀交響樂大師的盛譽。此外，他還培養了大批蘇聯當代著名作曲家，深受蘇聯人民的喜愛。一九七五年八月九日卒於莫斯科。

一個遲到的認可

舒伯特和《魔王》

我來到這個世界上就是為了作曲。　　　　　　　——舒伯特

一八一五年，舒伯特十八歲，這一年是舒伯特迎來創作的高峰期，這一年他總共寫了一百四十四首樂曲，另外還寫了一部交響曲和兩部彌撒曲。在他一生創作的六百首歌曲裡，這些幾乎就佔去了將近四分之一。

《魔王》就是這個特殊的年份裡的傑出作品之一，是一首具有很高藝術水準、被譽為世界名曲的藝術歌曲。這首膾炙人口的樂曲，是根據德國大文豪歌德的一首同名詩歌譜曲而成的。《魔王》原詩寫於一七八一年。

敘事曲《魔王》的插圖。

　　一七八一年，歌德在圖林根地區旅行時，住在一家叫「樅樹」的旅館裡，聽人們飯後閒談時講到一個前幾天剛剛發生在附近村裡的事情。在一個名叫庫尼茲村的小村莊，一位村民因為孩子突然生了很嚴重的病，就在夜裡騎馬將孩子帶到城裡找醫生看病。而在歸來的路上，那個孩子已經奄奄一息，還沒到家便死在了父親的懷抱中。

　　歌德聽說了這件事之後，不禁聯想到民間傳說裡的魔鬼夜裡勾魂搶孩子的故事。歌德當時感到這件事對他來說很不尋常，可以滿足他對民間謠曲的興趣，便趁興寫下了《魔王》。歌德的故事裡，敘述的是霧神用甜言蜜語引誘天真無邪的孩子。

　　由於歌德的敘事歌謠曲《魔王》為音樂的表現提供了豐富的空間，許多作曲家都為它譜過曲，僅見諸於記載的就有七種之多，而且也有大師名家的作品。但是舒伯特的譜曲完全不同於他人的套路，他創作出一種在歌曲裡前所未見的戲劇性抒情方式，所以其他幾個音樂家為此所作的譜曲都湮沒了。即便是樂聖貝多芬亦曾起草過一份初稿，但最終沒有完成就放棄了。

　　只有舒伯特沐浴了這份榮光。其實，舒伯特總共為歌德詩寫過五十九首歌曲，並且不止一次地給歌德寫信，同時還附上自己的樂譜徵求歌德的意見，可惜的是，這些信件都石沉大海，毫無消息。最後一次給歌德寫信時，舒伯特的境況已經到了非常糟糕的地步，他在貧病潦倒中掙扎了多年，已沒有任何指望了。他原本希望能在歌德這位文學巨匠、宮廷貴臣的幫助下，自己的歌曲能夠得到推廣，結果顯然讓他大失所望。

　　有人說，舒伯特把歌德的音樂趣味估計得過高了，老詩人雖然自己能彈鋼琴甚至還能寫音樂劇，但區別音樂藝術價值的審美判斷卻不算上乘，連他的好朋友澤爾特也沒能提高他的音樂趣味。當時，澤爾特與歌德之間的親密友誼，使他認為有必要把自己的門生、少年孟德爾頌介紹給歌德。孟德爾頌

住在歌德家期間，一邊彈鋼琴一邊為老人講解貝多芬的音樂，可是歌德聽了貝多芬的音樂以後，居然說：「這樣的音樂簡直要把屋頂掀掉，寫這樣音樂的人不是要瘋了嘛！」

所以，當舒伯特把自己的這首曲子送給風頭正健的歌德時，歌德不僅沒有被感動，還以鄙視與懷疑的眼光看待這件事。據後人猜測，起初歌德之所以不喜歡這首作品，最大的也許原因是，在歌德的想像中，這首敘事詩應該用反覆歌詠的方式，像民謠般悠閒地唱出來。而年輕的舒伯特用的卻是攝人心魄的戲劇性表現，即敘事曲的方式作的曲，這完全違反了他的最初想法。

可是，很多偉大的作品都似乎都需要經過歲月的等待。就在一八二一年，歌德晚年去聽著名歌唱家佛格爾演唱這首歌之後，才大受感動。這時再問起舒伯特時，這位極具音樂才華的年輕人已經不再人世了。值得欣慰的是，這首曲子一直到現在都還被人們所喜愛。

小知識：

《魔王》是一首戲劇性、藝術性很強的敘事歌曲。演唱者要善於用不同的音色變化和感情處理來表現四個不同人物。全曲以德國詩人歌德的同名敘事詩為詞，以不同的旋律音調，配上不同的唱腔，以及鋼琴模仿持續不斷的急馳馬蹄聲和呼嘯的風聲的三連音，表現了敘事詩裡兒子、父親、魔王以及敘事者四個性格各異的人物和特定的環境。敘述了一個在昏暗的大風之夜，父親懷抱生病的兒子在煙霧籠罩的森林裡策馬疾馳，黑暗中傳來昏迷的孩子緊張、驚恐的呼叫，凶惡、狡猾的魔王幻影正引誘、威逼孩子隨他而去的故事。這首歌曲雖然是自由發展，但保持結構的統一和形式的完美。

第六章

讓動人的故事化作一片新鮮

真假評論

普契尼和《托斯卡》

> 這是一部一定要帶著手帕去聆聽的歌劇，每一個悲傷的音符都將你
> 的心撞得粉碎。
>
> ——普契尼

被列為當今十大歌劇之一的三幕歌劇《托斯卡》，是義大利偉大的作曲家普契尼（Giacomo Puccini 1858～1924）的名作。這部歌劇改編自法國劇作家薩爾杜的同名小說，內容講述了一八○○年發生在羅馬的一個動人的愛情悲劇故事。劇中人物性格的刻劃很深刻，有很強的藝術感染力。

雖說《托斯卡》是一部愛情的悲劇，但作曲家普契尼卻為其寫出了許多情意纏綿、音樂優美的詠嘆調與重唱，例如詠嘆調《為了藝術，為了愛》、《多麼奇妙、多麼和諧》等，其中最為著名的一首當算是《今夜星光燦爛》。

一百多年來，這些不朽的旋律不僅經常在歌劇演出之外的音樂會舞臺上被廣為演唱，而且還成為了當今許多國際聲樂比賽的重要參賽規定曲目。由此足以見得普契尼音樂的動人與美妙之處。

一九○○年《托斯卡》在羅馬的科斯坦茲劇院首次公演的時候，還發生過一個有趣的小故事。

一月四日這天，普契尼親自去劇院觀看《托斯卡》的首演，他很低調地坐在離舞臺稍遠的觀眾席上，希望看一看人們對這部歌劇的反應。普契尼本

人對這部作品是感到非常滿意的，他已經很久沒有以這麼高昂、這麼充滿鬥志的創作姿態去作曲了，所以當他將《托斯卡》完成時，激動的都難以入眠。

《托斯卡》演到過半的時候，普契尼看到觀眾們大多都表現出很欣賞的表情，他心裡感到愜意。就在這時，坐在他鄰座的一個陌生女士突然和他搭起話來。女士問道：「這位先生，你看大家都很喜歡這部歌劇，但是為什麼一直不見您鼓掌呢？難道您不喜歡這個戲嗎？」

普契尼雖然心裡對自己的這部作品不知已經鼓了多少次掌了，但是表面上還是努力做出一副不太喜歡的模樣，並對這位搭話的女士說：「一般般吧！曲子裡有一些地方的對位描寫不是很清楚。」那位女士聽了之後反駁說：「那有什麼關係呢！說不定這是作者的創新之處。」

「也許是這樣吧……不過您沒聽出來嗎？裡面最壞的地方是模仿。」普契尼故意將《托斯卡》貶低，他彷彿很認真地批評起這部歌劇來，完全像是在說別人的作品，「您沒聽出來有些曲調完全是受威爾第影響的嗎？」

聽到普契尼這樣說，女士擺出一副很不服氣的表情，道：「這些不過是繼承義大利的傳統罷了。一部好的作品，必定會吸收前輩所留下的精華。」

普契尼卻笑了笑，又開始挑其他的毛病了：「我不這樣認為，此外，合唱太拖拉了，如果能更輕巧生動些就更好了。」女士看著他說：「您當真這樣認為嗎？」「當然。」普契尼堅定地回視她。

演出結束後的第二天，普契尼打開報紙想看一看人們對這《托斯卡》的評論，當一行名為「普契尼關於他的《托斯卡》的談話」的標題映入眼簾時，普契尼趕緊看了下去。仔細一瞧卻大吃一驚，文章竟把他昨晚與那位女士開玩笑似的評論語言，幾乎是隻字不漏地刊登了出來。讓他萬萬沒有想到

的是,昨天的那位女士,竟是米蘭最暢銷的一家報紙的評論家。原來她早就認出了普契尼,是故意接近他的。

當然,今天的我們只需將這個故事當成一段趣聞來看待,因為它絲毫沒有影響到《托斯卡》在人們心中崇高地位,反而更添了幾分親切感。

《托斯卡》不僅把普契尼的聲譽提升到巔峰狀態,而且也被人們推崇為義大利歌劇史上的不朽傑作,在一百多年的世界舞臺上,如一顆璀璨的明珠,一直綻放著無與倫比的光彩。

小知識:

賈科莫・普契尼(1858～1924),義大利歌劇作曲家,十九世紀末至歐戰前寫實主義歌劇流派的代表人物之一。他是十九世紀末至歐戰前寫實主義歌劇流派的代表人物之一。這一流派追求題材真實,感情鮮明,戲劇效果驚人而優於浪漫主義作品。

普契尼的音樂中,吸收話劇式的對話手法,注意不以歌唱阻礙劇情的展開,除直接採用各國民歌外,還善於使用新手法。他一生共創作作品十二部,成名作是一八九三年發表的《瑪儂・雷斯考》,著名的有《波西米亞人》、《托斯卡》、《蝴蝶夫人》、《西方女郎》等。

禁曲變名曲

莫札特和《費加洛的婚禮》

> 好的音樂，需要的是節奏、旋律，和一顆熱情的心。　　——莫札特

《費加洛的婚禮》是莫札特有生以來第一部成功的義大利喜劇，當時這部歌劇在維也納國家劇院首次公演的時候，三十歲的莫札特親自上臺指揮，以表示自己對這部歌劇的喜愛。但是莫札特當年創作這部作品的過程並不順利，在當時的時代背景和許多人為因素的干擾下，《費加洛的婚禮》的誕生可謂是經歷了諸多磨難。

《費加洛的婚禮》是法國著名作家博馬舍的一部喜劇作品，又名《狂歡的一日》，是他所寫的費加洛三部曲中的第二部。年輕的莫札特已經不只一次地閱讀這部喜劇了，他很想把它創作成一部歌劇。

但是在當時，因為有影射貴族的內容出現，像《費加洛的婚禮》這樣的劇本，在路易十六統治下的封建王朝是被列進禁演的範圍裡的。莫札特很無奈，但是心中對這部作品又充滿了期待。

直到他遇到了同樣在維也納宮廷劇院供職的腳本作家，也是一位宮廷詩人的洛

歌劇《費加洛的婚禮》DVD封面。

倫佐・達・彭特，兩個熱血的年輕人一拍即合，決定突破難關，合力將《費加洛的婚禮》的劇本創作成歌劇。於是，彭特負責起劇本的修改和腳本的創作，而莫札特則為歌劇的總譜忙碌了起來。

在創作《費加洛的婚禮》的伊始階段，一個嫉妒莫札特才華的宮廷御用樂師得知了這個消息，便偷偷向皇帝舉報，說莫札特正在寫作一部關於費加洛的歌劇。而皇帝聽說了之後，立刻命令莫札特停止創作。

就在莫札特為禁令感到手足無措時，彭特將好朋友韋茲拉找了來，三人商量後決定：既然原來的劇本中有一些比較誇張的內容，那就先悄悄地進行劇本的修改工作，由莫札特創作出歌劇的主題旋律，然後三人再去求得皇帝允許。

僅用了四個星期的時間，莫札特就將歌劇的總譜全部創作了出來。當莫札特他們向皇帝幾次三番地請求將這部歌劇搬上舞臺後，皇帝終於答應說，要先看一下這部作品的構思和彩排才能決定。

於是莫札特三人趕緊籌備起彩排事宜。在皇帝觀看《費加洛的婚禮》的彩排之間，打了一個哈欠，之後又滿有精神地看完了這部長達四小時的歌劇。而樂隊指揮臺上的莫札特全部精神都集中在歌劇中，當然沒有注意到皇帝打哈欠這個小細節。

就在彩排結束後，彭特將這件事告訴了莫札特，並且說如果皇帝陛下在四小時內打上三個哈欠，這部歌劇就付之一炬，再也不會有演出的機會了。莫札特聽了則哈哈一笑，表示他本人對《費加洛的婚禮》是相當有信心的，就怕皇帝不給他機會，只要皇帝陛下看了這部歌劇，一定會喜歡上它並取消禁令的。

結果是顯而易見的，得到了皇帝的赦免，一七八六年五月一日，《費加

洛的婚禮》終於在維也納進行首演了。雖然在首演上，一些陰謀家對演出進行了蓄意的破壞，但是這部喜歌劇的魅力，絕對是遮擋不住的。

根據當時一位歌唱家的回憶錄裡所提供的情況，這部歌劇首次正式上演的那個夜晚的情況無比熱烈，幾乎劇中每一首優美感人的詠嘆調都被要求重新演唱一次，以致於演出的時間超出了原訂時間的一倍。

《費加洛的婚禮》至今仍是各大歌劇院上演次數最為頻繁的歌劇之一，有如天籟的歌聲和錯綜複雜的男女人物關係，宛如角力般、層出不窮的小計謀和角色錯亂的對白，至今仍是許多觀眾念念不忘的經典。以致於讓我們不得不發出感慨，大師的魅力是永存的。

小知識：

《費加洛的婚禮》序曲採用交響樂的手法，言簡意賅地體現了這部喜劇所特有的輕鬆而無節制的歡樂，以及進展神速的節奏，這段充滿生活動力而且效果輝煌的音樂本身，具有相當完整而獨立的特點，因此它可以脫離歌劇而單獨演奏，成為音樂會上深受歡迎的傳統曲目之一。

為告別而留下

海頓和《告別》

藝術的真正意義在於使人幸福,使人得到鼓舞和力量。　　——海頓

奧地利作曲家弗朗茲‧約瑟夫‧海頓,一向被冠以「交響樂之父」和「絃樂四重奏之父」的稱號。身為一位純粹的古典主義音樂愛好者,海頓在創作中充分發揮了自己獨特的風格,非常富於創新精神。他在一七七二年創作第四十五交響曲——《升F小調交響曲》,就是一部最富於想像力的代表作。

《升F小調第四十五交響曲》即是我們現在所說的《告別》,對於這部作品的創作故事,世界上流傳了很多種版本,其中最廣泛的有兩種。

一則是,顧名思義,《告別》就像它的名字一樣,是一首描寫離別的曲子:

海頓一生中大部分的時間,都是在匈牙利公爵艾斯德哈吉的宮廷樂隊裡擔任樂長。一七七二年的一天,艾斯德哈吉公爵不知為了什麼原因,突然宣布要解散宮廷樂隊。樂師們聽到這個消息後,立刻感到惴惴不安。樂隊裡有

一大半的樂師都和海頓一樣，在這裡工作了幾十年，如今一旦解散，意味著大家將要失去生計。海頓的心裡也很不是滋味，於是，他創作了一首交響曲獻給了公爵，做為一份告別的禮物。

在樂隊解散之前的最後一次音樂會上，海頓親自指揮樂隊演奏了這首曲子。在這首交響曲的最後一章，大家並沒有像往常那樣一起結束演奏，而是按照總譜上的指示，各種樂器的聲部依次結束演奏，然後依次下臺。

同一種樂器的樂師們，在完成自己的聲部後，就把自己面前譜架上用以照明的蠟燭熄滅，默默地離開樂隊。

哀婉的旋律和充滿傷感的結尾，使艾斯德哈吉公爵深受感動。當他瞭解到其中蘊含著樂師們依依惜別的淒涼之情後，立刻打消了解散樂隊的念頭。正是這首《告別》，挽救了整個樂隊。

而另一則故事卻有著截然不同的故事情節。有人認為，《告別》並不像它的名稱所示，是一部傷感離別的作品，而是一種幽默詼諧的表示。

一七六六年，艾斯德哈吉公爵在諾吉托拉湖邊修建了一座豪華壯麗的宮殿，他每年都要帶著家人和宮廷樂團來這裡長住。但是宮裡明文規定，管弦樂團的團員和雜役們都不許攜帶家屬進入。

一七七二年時，艾斯德哈吉公爵在此停留的時間比往年更長了，樂團成員們幾乎大部分的時間都要住在宮殿裡，見不到家人。樂師們越來越無法忍受思鄉的煎熬，便把希望都寄託在樂長海頓的身上。

海頓也同樣思鄉心切，於是想到了一個巧妙的辦法來暗示公爵。他立刻著手寫了一部交響曲，將調號選擇了代表孤寂的升F小調。在為公爵演奏後，海頓請樂團成員按照總譜上的順序，收拾好自己的樂器並吹熄譜架上的蠟燭依次離場，只留下包括他自己和兩名小提琴手在臺上繼續孤單的演奏。

讓動人的故事化作一片新鮮

　　當最後的三人也離去時，艾斯德哈吉公爵終於明白了海頓的暗示，並很快決定，次日一早啟程回維也納，給他的樂師們放一個長假，回家探親。

　　雖然這兩種有關《告別》創作背景的說法不同，至今人們也無法確認其真實性，但是不可否認的是，《告別》的確是一首極好的交響樂作品。

　　樂句結構雖簡單，卻能給人留下極深刻的印象。絃樂器靜靜地演奏出主題旋律，顯得沉靜而安詳。而在第三樂章中出現的小步舞曲，旋律典雅莊重，亦是海頓生平最完美的小步舞曲之一。

小知識：

　　海頓是與巴赫齊名的「交響樂之父」，巴赫發明了雙手拇指都參與的科學鋼琴演奏法（此前只用四個指頭彈），而海頓呢，不僅完善了「奏鳴曲」這一作曲方式，更重要的是在此基礎上創造了「管弦樂用的奏鳴曲」，即交響樂。

神祕的詠嘆調

威爾第和《善變的女人》

音樂是屬於人民的，這是人人有份的。

<div align="right">——威爾第</div>

在義大利著名音樂大師威爾第（Giuseppe Verdi 1813～1901）的歌劇傑作《弄臣》中，有一首膾炙人口的詠嘆調——《善變的女人》。作曲家注重加強歌劇的戲劇成分，用音樂手法將劇中人物內心的感情變化和人物性格表現得極為深刻。而這首詠嘆調常常被人們加以引用，拿來指責和嘲笑女人的善變性格。這首曲子節奏輕鬆活潑，音調花俏，一經推出便受到了眾人的喜愛。如今的男高音歌唱家也幾乎無人不熟悉和喜歡《善變的女人》這首歌曲，並且在音樂會上把它做為保留曲目。

《善變的女人》出自歌劇《弄臣》的第三幕，但是威爾第在寫完這部歌劇的樂譜時，並未將這首歌曲與《弄臣》一起交給劇院，而是偷偷留了下來。當扮演劇中男主角曼圖亞公爵的男高音歌唱家拿走屬於他的那一份分譜時，並沒有仔細檢查樂譜的完整性，所以未發現裡面缺少了什麼。

所以，一八五一年二月的一天，在威尼斯的芬尼斯劇院，威爾第的歌劇《弄臣》開始首次進行排練時，男主角才發現，在他的分譜上第三幕剛開始的地方，竟有一段空白。他以為威爾第可能是忘記寫這一段了，於是，他趕緊去找威爾第問個明白。

威爾第面對男歌唱家的疑問，只是神祕地笑上一笑，對他說：「你放

歌劇《弄臣》的DVD。

心，不用著急，我會找時間將那一段補上去的。」只此一句，其他的便不願多說了。歌唱家心裡的疑問沒有解開，只得向威爾第告辭，悶悶不樂地回去繼續排練去了。

威爾第為什麼要將第三幕的這一段空白留在以後再補上去呢？直到離公演還有幾天的時間時，威爾第終於來到劇院，拿出一頁樂譜遞給了歌唱家，並明確地告訴他，這就是第三幕開始時所缺的那段詠嘆調，名字叫做《善變的女人》。這時，威爾第才向歌唱家解釋了將譜子留到現在才拿出來的原因。

威爾第之所以這樣做，是因為他自己覺得這首詠嘆調實在太精彩了，絕對是這部歌劇最為精華的部分。因為歌劇的首演安排在了威尼斯，威爾第怕這首歌曲過早的隨著彩排流傳出去，被熱情又酷愛音樂的威尼斯人聽去，會在還沒有首演之前便傳遍全城。這樣到公演時，人們便會對這首精彩的詠嘆調失去新鮮感，也不能再造成一鳴驚人的轟動效果，將會影響到整個歌劇的受歡迎程度。

歌唱家一聽，認為威爾第說的很有道理，便放開了心裡存了許久的心結，趕緊研究起這份樂譜來。剛隨著旋律哼唱了一遍，歌唱家就深深地喜歡上了這首歌曲，大讚威爾第的音樂才華。並認為這首抒情的詠嘆調用在第三幕，實在是太妙了。但是威爾第希望，在接下來的幾天裡，所有參與排練的人都能夠三緘其口，將這首歌曲繼續對外保密，千萬不要將這首詠嘆調的旋律洩露出去，直到公演的前一刻為止。

在一八五一年三月三日，歌劇《弄臣》在芬尼斯劇院進行了首演，威爾

第很感謝全部的演出人員信守承諾，沒有將這首《善變的女人》的歌詞和旋律洩露出去。當歌唱家以高超的技巧和豐富的情感將這首詠嘆調一唱完，全場立刻引起了轟動。演出即將結束時，在大家的強烈要求下，歌唱家又不得不將《善變的女人》重唱了一遍。僅僅一夜的時間，這首歌一下子就傳遍了威尼斯。可見威爾地將《善變的女人》這首曲子保留到最後，是一個多麼明智的選擇。

小知識：

《善變的女人》歌詞：

女人啊，愛變卦

像羽毛風中飄，不斷變主意，不斷變腔調

看起來很可愛，功夫有一套

一會用眼淚，一會用微笑

善變的女人，她水性揚花

性情難捉摸，拿她沒辦法，拿她沒辦法

哎！拿她沒辦法

你要是相信她，你就是傻瓜

和她在一起，不能說真話

可是這愛情又那麼醉人

若不愛她們，空辜負了青春

善變的女人，像羽毛風中飄

不斷變主意，不斷變腔調

不斷變腔調

哎，哎，不斷變腔調

差點被燒掉的名作

杜卡和《小巫師》

它能受到觀眾的歡迎，這真是我從來沒有想到的。

——杜卡（Paul Dukas 1865～1935）

　　法國作曲家保羅·杜卡一八六五年出生在巴黎，他最擅長的就是用法國感性的內在表達，來平衡表面上盛行的德國浪漫派作風。一八九七年，杜卡創作了《小巫師》（The Sorcerer's Apprentice），又名《魔法師的學徒》。

　　他以歌德的同名敘事詩為題材，運用了諧謔曲的體裁，將這個有趣的故事寫成了一首生氣蓬勃、意趣盎然的管弦樂曲。

　　《小巫師》描寫的是這樣一個在幾世紀前就流傳於民間，並早已膾炙人口的古老故事：一位魔法師擁有一把神奇的掃帚，只要他唸一段咒語，掃帚就幫助他做各種事情。

　　有一天魔法師不在，他的徒弟小巫師偷懶不想去挑水，於是就學著師傅的模樣向掃帚唸起了咒語，命令它去挑水。掃帚果然行動起來，不一會兒就把水缸裡的水裝滿了。

　　可是這時候的小巫師睡著了，掃帚在沒有得到停止命令的狀態下繼續挑水，結果水越來越多，最後導致整個屋子裡都氾濫了。

　　這時的小巫師睡醒了，他看到屋裡已成了個水塘，就想趕快讓掃帚停下

來。可是他一下子忘記了讓掃帚停止工作的咒語，一著急就拿起斧子劈開了掃帚，但被劈開的掃帚變成更多的新掃帚，它們繼續做著挑水的工作，小巫師傻了眼，只能呆呆地立在一邊不知所措。

幸好這時魔法師回來了，他唸起咒語立即結束了這場災難。

在樂曲寫好之後，杜卡卻對此作品不太滿意，他認為在樂曲中總少了一點什麼東西，不是很完美。杜卡對自己作品的創作態度一直都非常的謙虛而嚴謹，自我要求也是很嚴格，對於自己覺得不滿意的作品，大多都會選擇將其放火燒掉，不留於世。

就像這首《小巫師》，杜卡在創作完成之後，就生出了想將它毀掉的想法。正當他燃起火盆，要將《小巫師》的樂譜投進去的時候，他的學生突然來造訪了。

學生看到老師要燒掉自己的作品，對此表示非常的震驚。他對老師的舉動表示非常的不理解──即使作品不好，也有繼續修改和完善的餘地，何必一下子燒掉，這樣一來，這首曲子就連面世的機會也沒有，萬一後悔了，豈不是連機會也沒了。

於是，在學生的極力勸說下，杜卡終於決定把它留了下來。一八九七年，他終於下定決心將《小巫師》面向觀眾，在一家音樂廳進行了首演。

只是令他沒想到的是，這支原本他並不看好的曲子，竟然在公演的時候受到了觀眾們熱烈的好評。

這首標題性弦樂小品，雖是杜卡按照交響諧諧曲的形式寫的，但與交響詩更為接近，所以旋律聽起來也比較大氣。也就是在這個時候，杜卡才真正的被人們公認為一個作曲家。

　　《小巫師》的音樂有很鮮明的形象性，它不僅給作者杜卡帶來世界聲譽，而且對同時代的作曲家，如德布西和近代作曲家史特拉汶斯基的某些作品也產生過不小的影響。但是也正是因為杜卡嚴謹認真的創作態度，使他一生中存留在世上的作品也不過只有十三部之多，而《小巫師》恰恰是這三部作品中的精品之一。

小知識：

保羅・杜卡（1865～1935），法國作曲家和音樂評論家。一八八二年，杜卡進入巴黎音樂學院學習，一八八八年畢業時以一部大合唱獲得羅馬第二獎。其音樂早期創作受華格納的影響。一八九七年以交響諧謔曲《魔法師的學徒》一舉成名。最佳作品當推三幕歌劇《阿里安娜與藍鬍子》，另有芭蕾舞劇《仙女》和鋼琴作品《拉莫主題變奏曲》，還有《降E小調奏鳴曲》。一九一〇～一九一三年任巴黎音樂院配器法教授，一九二八～一九三五年任作曲教授。著評論文章甚多。

尊重是一種美德

海頓和《第九十四交響曲》

我就是要寫一部「驚醒音樂」，嚇他們一跳。　　　　——海頓

海頓出生於奧地利與匈牙利邊境一個叫做羅勞的村鎮，他的父親是世代相傳的車匠，母親是貴族府中的廚工。海頓在家裡的十二個孩子中排行第二，因為家境的貧困他不得不從很小開始就幫助家裡擔起了養家的重擔。苦難的童年並沒有扼殺海頓的音樂才華，相反地，在民間音樂和教堂音樂的薰陶下，他從孩提時代就展現了出眾的音樂才華，並自製了簡易的小提琴來學習音樂。

在六歲的時候，海頓的親戚——海恩堡教會合唱團的指導弗蘭克看中了他，並把他帶到了合唱團裡唱彌撒曲，並學習樂理和小

維也納聖斯蒂芬教堂。

提琴演奏，從此便開始了艱苦的求學生涯。由於海頓天生一副好嗓音，兩年後，他被著名的維也納聖斯蒂芬教堂唱詩班選中，並開始刻苦地學習鋼琴。但是隨著年齡的增長，十六歲的他到了變聲期，甜美的歌喉開始逐漸沙啞。一七四九年的一天，奧地利女皇在欣賞聖斯蒂花教堂唱詩班的優美合唱時，突然從合唱隊裡傳出一聲很不協調的怪音，女皇當場就挖苦道：「這個孩子的聲音聽起來就像烏鴉叫！」從此，海頓不得不結束了他的唱詩班生涯，被

迫流落街頭，靠拉琴賣藝謀生，開始了一貧如洗、備嚐辛酸的生活。

　　此後的十年，是他最為艱苦的歲月。他當過僕人、看門、送信、擦皮鞋的，做過家庭教師，寫過歌劇，做過大提琴手，任過樂隊隊長。但一切艱難困阻都阻止不了海頓的音樂夢，雖然一貧如洗，他卻從來不放棄對音樂的執著，終於成為了一代名家。

　　在接受了英國倫敦音樂會經理小提琴演奏家所羅門的邀請後，海頓於一七九一年新年到了倫敦，開辦了幾場個人作品演奏會。與以往的演奏會一樣，來到現場的人基本上都是英國的貴族階層，像他們這樣的人，總是喜歡將自己打扮得衣冠楚楚、珠光寶氣、附庸風雅地到音樂會上湊湊熱鬧，以顯示自己品味的高雅和不俗。但是在音樂進行時，那些淑女貴婦們往往是一副心不在焉的模樣，並無幾人能真正的欣賞到音樂裡的內涵。她們時而低語，時而嬉笑，甚至有人懨懨欲睡。

　　海頓最不願看到的景象其實就是這樣。但是在當時的社會背景條件下，所謂的高雅音樂正是為了皇室和貴族階層服務的，在他經歷過的每一場音樂會上，像上述的這種情形都有發生過，令他十分的無奈。但是做為一個作曲家，他很不能容忍別人在聽自己作品的時候，表現出如此不禮貌的舉動。

　　海頓從小艱苦辛酸的生活經歷，讓他很珍惜學習樂器和作曲的各種機會，而自己這些年來的作品，無一不包含了他的心血和淚水，和對從前一段段辛酸經歷的深刻體會，所以他很不願意看到那些所謂的貴族們對自己作品的糟蹋。於是海頓決定寫一首特別的曲子，做為一份禮物送給這些心不在焉的貴族們，而《第九十四交響曲》就在這樣背景下誕生了。

　　一七九四年，海頓再次來到英國，為《第九十四交響曲》進行宣傳。演出那天，音樂廳座無虛席，臺下的人們便顯出一副對海頓非常期待的樣子。海頓對著臺下微微一笑，開始指揮樂隊進行演奏。剛一開始，小提琴奏得很

輕很輕，猶如一首寧靜安詳的催眠曲，這樣的曲調不出意外的使一些貴族淑女開始昏昏欲睡了。

而海頓要的正是這種效果，所以他故意在第二樂章安祥柔和的弱奏之後，突然加入一個全樂隊合奏的很強的屬七和絃，在樂隊定音鼓的猛擊中，奏出一個個強烈的和絃，彷彿晴天霹靂一般，把臺下的貴婦小姐們突然震醒，她們不知道突然發生了什麼重大的事情，頓時感到驚慌失措，有的從椅子上跳起，有的跌跌撞撞逃向門外，可謂是醜態百出。

從此這部《第九十四交響曲》也因此而成名，於是後人就給此曲冠以「驚愕」的標題，又稱為《驚愕交響曲》。

小知識：

《第九十四交響曲》共分四個樂章：第一樂章，G大調，序奏為如歌的慢板，四分之三拍。奏鳴曲式。樂章始終以第一主題貫穿整體，其清澈的動機連接與圍繞同一主題發展的結構，可以說是成熟時期海頓的代表性作曲手法；第二樂章，行板，C大調，四分之二拍。即著名的「驚愕」的樂章。平緩的旋律之後突然出現一個樂隊的強音，之後又進入平緩的旋律；第三樂章，小步舞曲，甚快板，G大調，四分之三拍。曲調詼諧，音樂富有活力；第四節章，終曲，急板，G大調，四分之二拍，奏鳴曲形式。主題具有鮮明的歌謠風味，略帶有感傷的情調。

被逼出來的序曲

羅西尼和《奧賽羅》

> 沒有比急迫的需要更能激發靈感了。抄譜員等著要稿子，經理急得
> 扯頭髮，對創作是一大幫助。
>
> ——羅西尼

《奧賽羅》創作於一六○三年，是莎士比亞的四大悲劇之一。從詩行與劇情，特別是從劇情來看，它是一齣很好的劇碼。它把愛情與嫉妒，輕信與背信，異族通婚等主題完美的融合在了一起。精美的劇情，再加上名家的手筆，使這部作品於一六○四年十一月一日在倫敦首演的時候，立即便成為了眾人的焦點。

羅西尼故居。

戲劇獲得的巨大成功和多年來累積下的良好口碑，使劇院對這部作品充滿了信心，便萌發了將《奧賽羅》改編成歌劇的想法。為此，劇院的經理人去拜訪了義大利作曲家羅西尼，邀請他把《奧賽羅》改編成一部歌劇。

羅西尼是十九世紀上半葉義大利歌劇三傑之一，由他創作的歌劇作品，大多都受到了音樂界和觀眾

們的廣大好評。在劇院經理人向他描述了此意願後，羅西尼也對此表現出了很大的興趣。

其實，有關將莎翁的名作《奧賽羅》改編成歌劇，是他一直以來一個很大的心願，但是因為在羅西尼所生活的那個歐洲封建復辟的年代，為了生存的需要，他不得不迎合統治階級和貴族們的口味，來創作大量的充滿宮廷貴族藝術趣味的歌劇，並沒有多少機會能真正去按自己的意願來進行創作。

如今有機會能夠得到創作《奧賽羅》的邀請，羅西尼完全不加思索便答應了下來，並與劇院簽訂了合約。

而我們在看到這些偉大的音樂家天賦異稟的創作才華時，也不能忽視了他們個性上的小小缺點。羅西尼雖然是一個受人尊敬的大作曲家，做事情卻時常拖拉，不喜歡將事情早早的全部做完。就像他在作曲上，不到最後一刻，絕不會輕易地去動筆將曲子完成。

所以，羅西尼的很多歌劇的序曲，都是在歌劇即將上演的前天或當天，臨時抱佛腳的緊急狀態下寫出來的。當別人為曲子還沒寫完而著急的時候，羅西尼卻總是一副輕鬆自在的表情，不到最後一刻都不會緊張起來。他甚至對周圍的人說，作曲必須在「急中」才能「生智」。

在寫《奧賽羅》的時候，羅西尼也如同以往般，在作品即將上演的前一天，歌劇的序曲竟還沒有創作，將劇院的經理人急得都快跳了起來，不得不想了個餿主意，將羅西尼關了起來，並逼迫他說，如果在歌劇上演的前一刻還沒能寫好，那大家就要一起過苦日子了。

不過所幸的是，經過一天一夜之後，羅西尼如約將《奧賽羅》的序曲完成了，這才使大家鬆了一口氣。

那不勒斯的一家報社在一八四八年的一期報紙上，刊登了羅西尼答覆一

位先生提問的公開信。信中那位先生寫道：「我有一個侄子想成為一個真正的音樂家，但他不知道怎樣給他作的歌劇寫序曲，羅西尼先生，您曾寫過這麼多歌劇的序曲，是不是可以給他提些建議？」

於是羅西尼在他的回信中幽默地寫道：「在上演我的歌劇的時期，所有的義大利經理都是三十歲就禿了頂，他們都是催稿催得太緊，急成了這副模樣的。

我在寫《奧賽羅》序曲的時候，因為時間太過緊急，而被劇院的老闆鎖在一家旅館的小屋裡，每餐飯只給一盤通心粉，上面連根蔬菜都沒有。這個老闆是頭最禿、心最狠的老闆，他威脅我說：如果不把序曲的最後一個音符寫完，就甭想活著走出這個房間。

他還找人在旁邊盯著我，每當我寫好一頁，就把稿子從窗戶扔出去，遞給等著抄譜的人；如果我寫不完，就把我的身體也從窗戶裡扔出去。所以，您可以讓您的侄子也試試這個辦法，將他關起來，不讓他嚐到鵝肝大餡餅誘人的味道。」

小知識：

義大利歌劇三傑：羅西尼、威爾第、普契尼。

蕭伯納的偏見

海菲茲和《B小調小提琴協奏曲》

音樂不是在手指或手肘中的，它是在人的神祕的自我之中，也就是在他的靈魂之中。　　——海菲茲（Jascha Heifetz 1901～1987）

　　海菲茲之所以被人們稱作是一個為小提琴演奏而生的人，不是沒有充分理由的。在他三歲生日的時候，教授音樂的父親送給他一把小提琴做為生日禮物，從此開始教兒子小提琴演奏的生涯。海菲茲的琴技進展神速，兩年後他在輔導兒子時已經力不從心了，便將海菲茲送進了維爾紐斯音樂學院。在正規學校的教育下，海菲茲的進步更為驚人，六歲的他便在音樂會上成功的演奏了孟德爾頌的協奏曲。學成後的海菲茲更加躊躇滿志，一九一一年在烏克蘭的三場音樂會小試牛刀之後，便贏得了「小提琴天使」的美譽。而到

海菲茲在公演的照片。

十六歲時，他爐火純青的技術已經開始讓當時小提琴界的巨匠無地自容了，可以說，他對音樂本質的深切把握至今都無人能及。

不得不說除了天賦異稟之外，對於小提琴的演奏，海菲茲絕對算得上是一個追求完美的人。小提琴的音準取決於演奏者手指按弦的位置是否準確，即使半公釐之差，音律已大不相同，因此在演奏中出現雜音、錯音是在所難免的。然而，這在海菲茲的身上卻失去了作用。

海菲茲的演奏從來都是以高度的精確和完美，做為其最鮮明的藝術特徵，他容不得在演奏中出現一絲一毫的錯誤和閃失。在每次演奏前，他都一絲不苟的設計好整部作品的佈局和所需的弓法、指法，直到滿意為止。這種卓絕超凡的才能和敬業的行為，被指揮泰斗托斯卡尼尼（Arturo Toscanini 1867～1957）讚不絕口，稱海菲茲是自己見過的小提琴家中「唯一能演奏得完美無缺的藝術家」。

向來文筆犀利、出語辛辣的英國大文豪蕭伯納（George Bernard Shaw 1856～1950）先生，卻對托斯卡尼尼的這種讚嘆表示十分不滿，他從不相信世界上有誰可以用「完美無缺」這四個字來相容。於是他忍不住給海菲茲寫了一封公開信，信中說：「海菲茲先生，請問你能否拉錯一個音以表明你是一個人而不是一位神呢？」

海菲茲對此一笑而過。在一九二〇年，海菲茲首次在倫敦的皇后大廳開辦了獨家演奏會的時候，蕭伯納決定來聽一聽所謂「完美」的演奏。當晚的音樂會，海菲茲以無可挑剔的技藝演奏了艾爾加（Sir Edward William Elgar 1857～1934）的《B小調小提琴協奏曲》，音質的流暢和熟練的運弓，使蕭伯納對海菲茲的演奏大吃一驚，他從來沒聽過誰能將小提琴做出如此完美的演繹，也認識到了自己對海菲茲的偏見是多麼幼稚的行為。

演出結束後，蕭伯納立刻走進了演員休息室，先對這位年輕的演奏家表

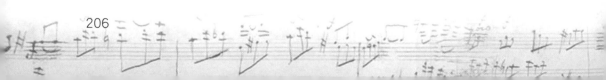

示衷心的祝賀，也對自己原來的偏見表示了道歉。其實海菲茲並沒有將蕭伯納的話放在心上，所以兩人會意一笑，至此結成了摯友。但是做為一個比海菲茲年長的長輩，蕭伯納還是對他忠告道：「世界上不可能有十全十美的東西，否則的話會遭到上帝嫉妒的。所以你應該每天晚上睡覺以前至少拉一個不準的音。」

經過這次事件，《B小調小提琴協奏曲》也隨著海菲茲的名氣而更加有名了。而海菲茲在六十多年的職業演奏生涯裡，幾乎都是毫無表情地專注自己的藝術，他的演奏曲目也越來越廣，據羅斯寫到：「自一九一七年以來，海菲茲的表演已經達到完美，但是這樣的完美人們卻知之不多。」在一九二五～一九四八年的時候，他也終於登上了自己的藝術巔峰期。

小知識：

海菲茲（1901～1987），生於立陶宛的維爾紐斯，猶太血統的美籍俄國小提琴家。三歲從父親學琴，四歲入維爾紐斯音樂學校從馬爾金學習，九歲轉入聖彼得堡音樂學院，成為奧爾的學生。一九一一年在聖彼得堡首次登臺，並開始旅行演出。一九一二年十月與尼基施指揮的柏林愛樂樂團合作柴高夫斯基的小提琴協奏曲，轟動一時，一九二五年入美國籍。二戰以後，他先後在洛杉磯大學和加利福尼亞大學講學，一九六九年起正式擔任加利福尼亞大學小提琴教授。

讓人冰釋前嫌的音樂

韓德爾和《水上音樂》

> 他比我們更知道如何運用音響效果。當他選擇了一種效果，就能讓
> 它產生雷鳴般的震撼。
>
> ──莫札特

《水上音樂》又稱《水樂》或《船樂》，是一部管弦樂組曲，由韓德爾作於一七一七年。這首曲子是在英國倫敦泰晤士河遊船上演奏的，所以便有了「水上音樂」的美名。

現在我們所聽到的《水上音樂》，已不是韓德爾的原作，而是後來由英國曼徹斯特的哈萊樂隊指揮哈蒂爵士，為近代樂隊所改編的樂曲。韓德爾最原始的手稿其實已經丟失，如今最細緻的復原本乃萊德利希所複製。但是我們仍然可以想像，在當年的泰晤士河上，《水上音樂》的上演是多麼壯觀，就連喬治一世也願意放棄前嫌，不再計較韓德爾所犯下的錯誤。

一七一二年，韓德爾在德國漢諾威選侯的宮廷裡擔任樂長之職，但是他

韓德爾故居博物館三樓臥室。

對這份工作並不十分滿意。因為在這個職位上，韓德爾始終不能將音樂才華淋漓盡致地發揮出來，也得不到漢諾威選侯的重用。那時他的幾位音樂家朋友已經去英國發展並獲得了成功，他們寫信向韓德爾描述了在英國的生活，韓德爾非常心動。這不正是自己夢寐以求的機會嗎？於是他向選侯請了假去英

國看一看，選侯批准了他的假期，但是要求他能夠即時回來。

韓德爾故居博物館二樓工作間。

韓德爾到倫敦之後，將自己在德國不得志的作品，透過朋友傳到了英國宮廷樂隊，沒想到這些曲子受到了貴族和女王安娜的高度歡迎。於是他在倫敦聲名大震，並取得了英國宮廷作曲家的職位，開始為英國皇家樂團服務。在英國大施才華的美好生活讓韓德爾樂不思蜀，早已把選侯的命令拋在腦後。

到了一七一四年，安娜女王去世。由於女王無後，直到第二年新國王才被選出登基，而繼承了英國王位的正是來自德國的漢諾威選侯，也就是韓德爾在德國時候的主人，即喬治一世。喬治一世對韓德爾的遲遲不歸始終心存芥蒂，而韓德爾對新國王的到來也感到了忐忑不安。在這樣尷尬萬分的處境中，韓德爾過起了膽顫心驚的日子。好在新國王剛剛上任，事務正是最為繁忙的時候，喬治一世暫時沒時間去理會他這樣的小角色，韓德爾不禁悄悄鬆了一口氣。

正當韓德爾躊躇之時，倫敦的齊爾曼林克男爵為慶祝新帝登基，準備在一七一五年八月，於泰晤士河上舉行一個水上遊樂會。這種水上夜遊的節目，是當時英國皇室最為時髦和熱衷的夏季活動，而在遊覽過程中音樂卻是必不可少的娛興節目。韓德爾在英國結交的兩個好朋友，朝中重臣——布林頓勳爵和吉爾曼塞克便為他想出一條妙計：由他們出面，向齊爾曼林克男爵推薦韓德爾，由他來創作有關水上夜遊的背景音樂。因為欣賞韓德爾的音樂才華，齊爾曼林克男爵便答應了他們的請求。而韓德爾生怕喬治一世國王因為記恨他當初在德國時的背叛而受到懲罰，所以在接到這個任務後，韓德爾

十分賣力得想將功贖罪。

到了水上巡遊這天，舳艫迤邐，侍從如雲，極宴樂之盛。泰晤士河兩岸彩旗飄揚，圍觀者數以千計，場面蔚為壯觀。喬治一世的龍船在前開路，旁邊則有小船相伴，並在船上安置了五十人的樂團進行演奏，包括小號、圓號、雙簧管、大管、德國長笛、法國長笛和絃樂器等。樂隊在韓德爾的帶領下，反覆演奏起這首由他精心創作的曲子，為國王和貴族們的遊覽助興。韓德爾巧妙地利用聲音在水面的折射，使樂隊的音響效果更為出色。

由於《水上音樂》的曲目旋律流暢、歡快而熱烈，最終的演出效果非常好。明快清新的音樂立刻征服了喬治一世，他不僅和韓德爾盡棄前嫌，還增加了韓德爾的年俸，並要求樂隊在韓德爾的指揮下，在晚飯前後各再演奏一遍。

從此，韓德爾終於沒有了後顧之憂，可以安心搞創作了。

小知識：

巴洛克時期（十七～十八世紀），藝術史上的一個重要時代，源於十七世紀義大利，十八世紀在其他各地繁盛。其範圍包括繪畫、雕刻、建築、應用藝術和音樂。該詞源於葡萄牙語，意為「形狀不規則的珍珠」，起初為貶義，長期以來用於描述形形色色的特徵，從引人側目、奇異到過分裝飾都有。音樂上的巴洛克時期是從一六○○年左右到約一七五○年，其間出現了具有重大意義的新聲樂和器樂，如歌劇、清唱劇、康塔塔、奏鳴曲和協奏曲，傑出的作曲家有蒙台威爾地、巴赫和韓德爾。

為禮遇而更名

莫札特和《布拉格交響曲》

> 世界上只有窮人才是最好、最真實的朋友，有錢人完全不知道什麼
> 叫友誼。
> 　　　　　　　　　　　　　　　　　　　　——莫札特

莫札特（Wolfgang Amadeus Mozart 1756～1791）的父親列奧波德熱衷於帶領一家四口到各地遊歷，他認為做為一個音樂家，這些經歷可以開闊眼界，增長見聞。所以莫札特幾乎是在旅行中成長起來的，而在他留下的六百多部作品中，有將近一半的數量是在旅途中完成的。這裡談到的《布拉格交響曲》就是莫札特一七八六年在旅途中完成的。但是很多人不知道的是，《布拉格交響曲》的原名其實叫做《D大調第三十八號交響曲》。為什麼莫札特會為這首交響樂改名呢？事情還要從莫札特在薩爾茲堡的時候說起。

薩爾茲堡莫札特故居。

莫札特在薩爾茲堡定居時，與父親兩人均在薩爾茲堡主教的手下擔任樂師，因為大主教施拉頓・巴赫是個仁慈善良的人，又非常欣賞他們父子的音樂才華，所以莫札特一家的生活還算是安逸。就在一七七二年莫札特十六歲

時，施拉頓‧巴赫大主教突然去世了，來自貴族家庭的柯羅雷多伯爵成為了繼位者。

柯羅雷多是一個強勢而高傲的人，性情既狹隘又善妒，薩爾茲堡的人民很討厭他的行為態度，莫札特一家人也不例外。因為柯羅雷多不喜歡四處活動的莫札特父子，認為他們不過是兩個自視清高的小人物，加上他不怎麼喜歡身材矮小的人，而莫札特的身高實在是讓人失望。所以他千方百計地貶低莫札特的音樂才能，更奴僕般地對待莫札特父子。

雖然莫札特在音樂上頗有造詣，但他也和一般人一樣，為了生計他也需要錢。當時音樂家獲得穩定報酬的唯一方式，就是在宮廷裡的樂團中佔有一席之地。莫札特被柯羅雷多大主教任命為樂長手下的宮廷樂師，薪俸本就微薄不已，雖然莫札特以驚人的速度作曲，但是也只能得到很少的報酬。

莫札特特別痛恨對貴族卑躬屈膝，經過了長時間的內心掙扎後，他決心脫離柯羅雷多大主教的管制，並選擇離開這個令他極度厭惡的城市，終生不回薩爾茲堡。但是柯羅雷多大主教不願批准莫札特的辭呈，並採用一切辦法阻止他離開。於是莫札特與柯羅雷多發生了劇烈的爭執，並不顧父親的阻攔，迅速離開了薩爾茲堡。走後他在給父親的回信中寫道：「我不能再忍受這些了。心靈使人高尚起來。我不是公爵，但可能比很多繼承來的公爵要正直得多。我準備犧牲我的幸福、我的健康以至我的生命。我的人格，對於我，對於你，都應該是最珍貴的！」

在之後的旅途中，莫札特開始嘗試脫離貴族階層進行獨立創作，所以他的作品風格也開始擺脫以前為社交而寫的浮華。但是這樣做也使他失去可靠穩定的經濟來源，而他的妻子康絲坦茲又不善持家理財，導致莫札特的生活更加貧困潦倒。而在維也納，很多人認為莫札特的音樂過於晦澀難懂，並不能受到大眾的歡迎。

　　唯獨他的歌劇《費加洛的婚禮》卻在當時的布拉格獲得了巨大的成功，處於貧困生活中的他，終於在布拉格找到了心靈上的慰藉與急需的物質資助。

　　一九八六年，在得知莫札特寫出《D大調第三十八號交響曲》後，布拉格的一家大劇院立刻邀請莫札特來演出。於是就在當年，莫札特攜帶這首作品訪問了布拉格，並親自指揮首演。優美而激昂的旋律讓在座的每一位聽眾都沉醉了，一曲完畢，所有的人都激動的站起來，雷鳴般的掌聲全是為莫札特。

　　布拉格的人們將莫札特像英雄一樣崇拜，而莫札特在布拉格受到禮遇後，決定在此地定居。為了感謝布拉格人民的厚愛，他特地將《D大調第三十八號交響曲》以「布拉格」重新命名，於是就有了現在的《布拉格交響曲》。

小知識：

莫札特（1756～1791），奧地利作曲家，不僅是古典主義音樂的傑出大師，更是人類歷史上極為罕見的音樂天才，有「音樂神童」的美譽。他短暫的一生為世人留下了極其寶貴和豐富的音樂遺產。莫札特出生在一位宮廷樂師的家庭。三歲起顯露極高的音樂天賦，四歲跟父親學習鋼琴，五歲開始作曲，是歐洲維也納古典樂派的代表人物之一，做為古典主義音樂的典範，他對歐洲音樂的發展有很巨大的影響。莫札特一共創作了二十二部歌劇、四十一部交響樂、四十二部協奏曲、一部安魂曲以及奏鳴曲、室內樂、宗教音樂和歌曲等作品。莫札特是鋼琴協奏曲的奠基人，歌劇是莫札特創作的主流，他與格魯克、華格納和威爾第，並稱歐洲歌劇史上四大鉅子。

撕心裂肺之作

蔡琰和《胡笳十八拍》

蔡女昔造胡笳聲，一彈一十有八拍，胡人落淚沾邊草，漢使斷腸對
客歸。

——李頎

文姬歸漢圖，宋陳居中繪，臺北故宮博物館藏。

《胡笳十八拍》是一部包含血淚傾訴的千古絕唱，它的作者就是東漢末年的女文學家蔡琰，而蔡琰的父親就是中國歷史上很有名的樂師——蔡邕。蔡邕是一位博學多才的文人，在音樂、天文和書法等方面也有很高的造詣。

在中國歷史上有幾架著名的琴，其中之一就是蔡邕的「焦尾琴」。那是蔡邕被貶官居江南的時候，出門遊玩的時候看到一個老婦正在用桐木燒飯，從燃燒的聲音和香氣裡，蔡邕辨別出這不是一般的桐木。

於是他急忙將那塊燃燒的桐木從鍋灶裡抽了出來，引得做飯

的老婦一陣大怒。主人後來聽蔡邕說，這是一塊做琴的上好材料，於是乾脆就送給了他。回到家，蔡邕用這塊桐木造了一架七弦琴，此琴彈出來的聲音美妙動聽，無與倫比。因為燒焦的一頭無法裁掉，就用在了琴尾上，「焦尾琴」故此得名。

蔡琰從小受父親的薰陶，酷愛音樂，並且極具天賦。在這樣的環境下，她被父親培養成了一位出色的古琴演奏家。蔡琰擅長演奏的曲目主要有《別鶴操》、《離鸞操》等。但是，蔡琰的人生是很悲慘的，她早年喪夫，就在夫君死後沒多久，他的父親也被捕入獄並且死於獄中。

在才二十三歲那年，蔡琰被匈奴掠去，被左賢王納為王妃，她深居南匈奴十二載，期間她無時無刻地不在思念自己的故鄉。他與左賢王育有二子，此時間她還學會了吹奏「胡笳」，並且學會了周圍一些少數民族的語言。西元二〇八年，因為曹操和蔡邕有深厚私交，曹操派出使者攜帶大量黃金和白璧想要把她贖回中原。

此刻的蔡琰內心矛盾極了，一方面可以回到夢寐以求的故鄉，另一方面她得離開陪伴她十二載的左賢王和自己的兩個骨肉。左賢王給了她自己選擇未來的權利，這讓她感覺更加難受。可是人在江湖身不由己，蔡琰最後不情願地跟隨曹操的使者，回到了中原。

與自己的兩個兒子分別的那天，蔡琰表面上顯得出奇的平靜，沒有欣喜，也沒悲傷，可誰知道那一刻蔡琰的內心實際上波濤洶湧，被現實給徹底地傷透了。回到中原，悲慘的遭遇和生死離別怨恨，讓這位音樂奇女將漢胡音樂融合在一起，成就了一段千古絕唱《胡笳十八拍》。

《胡笳十八拍》是一首琴曲，既表達了作者悲怨之情，也表達了作者對所處時代的「浩然之怨」。宋亡後，也許正是有這類流傳廣泛的「不勝悲」、充滿「浩然之怨」的曲子，受到了當時人們的熱捧，進而使種族和

文化的血脈不絕於縷，不斷延續下去。八十多年後，當抗元的兵戈縱橫於江南江北的時候，種族與文化的交流得到延續，《胡笳十八拍》得到了空前的傳播。在當今學書界，關於《胡笳十八拍》是否為蔡琰所作，有著激烈的討論。

著名學者郭沫若在研究了蔡琰的生平和《胡笳十八拍》後，堅定地寫到：「那是多麼深切動人的作品啊！那像滾滾不盡的波濤，那像噴發著熔岩的活火山，那是用整個靈魂吐訴出來的絕叫。我是堅決相信那一定是蔡琰做的，沒有那種親身經歷的人是寫不出那樣的文字來的。」後來郭沫若先生創做了五幕歷史戲劇《蔡文姬》，其中《胡笳十八拍》為全劇的主線，受到了觀眾的好評。這既體現了蔡琰的才情之高，也說明了《胡笳十八拍》極高的文學價值和藝術價值。

小知識：

蔡琰（約177～？），名琰，字昭姬，漢族，東漢大文學家蔡邕的女兒，是中國歷史上著名的才女和文學家。東漢末年，社會動盪，蔡琰被擄到了南匈奴，嫁給了虎背熊腰的匈奴左賢王，飽嚐了異族異鄉異俗生活的痛苦，卻生兒育女。十二年後，曹操統一北方，想到恩師蔡邕對自己的教誨，用重金贖回了蔡琰。蔡琰回到中原後，嫁給了董祀，並留下了動人心魄的《胡笳十八拍》和《悲憤詩》。

屬於他的濃妝重彩

盧利和《感恩頌》

> 從他發現他喜愛的歌唱家的那一刻起，他培養他們的興致就達到了
> 一種不尋常的地步。
> ——勒塞夫·威維勒

一六八七年，為慶祝路易十四大病康復，時任宮廷樂長的盧利（Jean-Baptiste Lully 1632～1687）組織了一場規模盛大的音樂會。在這場音樂會上，盧利親自指揮他精心編排的作品《感恩頌》。但是國王路易十四卻並沒有表態自己是否參加這場為他的康復而舉行的音樂會，而無疑善於阿諛奉承的盧利把這次音樂會當作自己一次絕好的表現機會。

演出當天，眼看著節目就要開始，人們那顆本來懸著的心更加躁動了，都在擔心國王是否會出現。樂師和騷動的貴族們都狐疑地猜測著，當然最不安的莫過於盧利，在劇場內不停地走來走去。

他不時地用手杖敲打著地面，或坐下按摩雙腳。眼看著時間一分一秒地過去，國王始終沒有露面，最後在沒有見到國王的失望情緒之下，盧利很不情願地奏響了沒有「主角」的《感恩頌》。

勉強地演奏完畢，一向心高氣傲的盧利再也掩飾不住自己的怨氣，憤懣地使盡全力用他的手杖擊打地面。然而令所有人意想不到的事情發生了，就在盧利使勁地用手杖擊打地面的時候，一不小心他竟然將手杖的尖銳末端重重地刺進了自己的腳背，頓時鮮血直流，盧利也被緊急送去治療。

　　然而，更令人沒有想到的還在後面，盧利腳背的傷口並沒有很快痊癒，而是進一步惡化並感染上了壞血病，情況極度惡化。在病床上飽受折磨的盧利，堅決拒絕了醫生讓他截肢的請求。

　　因為對一個以音樂和舞蹈為生的人來說，這樣的請求真的很難以接受。就這樣，盧利保住了自己的傷腳，卻也付出了生命。一代音樂史上最具爭議的人物就此消逝，彌留下的《感恩頌》竟成了他的絕響。

　　盧利本是義大利人，一六三二年出生於佛羅倫斯的一個富足磨房主之家。一個偶然的機會使十來歲的盧利走進了法國國王路易十四的宮廷，從此開始了自己的藝術生涯。

　　路易十四是名副其實的太陽王，時刻光彩照人，不可一世。從開始以少年之姿展現在眾人面前時，路易十四就表現出「朕即國家」的凌人盛氣。這也使得盧利在一見到他時，就開始了自己一生中最大的賭局：從那一刻起，他就努力讓自己變成一顆圍繞太陽運行的忠誠行星，從太陽身上獲得力量和溫暖，同時用自己的一切來為之代言。

　　於是，路易十四曾穿上盧利為他親手製造並用自己雙腳磨軟的舞鞋，在做為監護人的皇太后和紅衣主教面前開始了第一次的舞蹈。當年輕的國王不慎跌入水池，導致高燒生命垂危時，盧利毅然拋下臨盆的妻子，在國王臥室外拉了一夜的提琴。

　　這種行為不能用單純的忠誠或投機來解釋，因為盧利很清楚地知道：他的一切都是和國王的生命緊緊連結在一起，如果太陽失去光輝的話，那麼行星的命運只有步入寒冷的死亡。

　　那一刻，盧利的精神透過音樂與病魔作戰。奇蹟終於發生了，路易十四高燒漸漸退去，恢復了神智，而盧利也在與命運的賭博中獲得了一次重要的

勝利。

　　然而最終，路易十四還是離開了盧利。失去了太陽的光明，病床上的盧利又變回到一個奄奄一息的老人，躺在病榻上數著自己最後的呼吸。出類拔萃的才華和路易十四的寵幸，曾讓盧利在舞蹈、音樂的創作領域如魚得水，在早期音樂以及舞蹈史上，盧利的確也曾經寫下過屬於自己的「濃妝重彩」的一筆。

小知識：

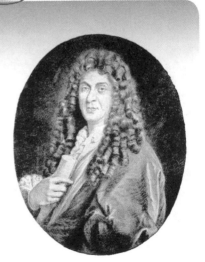

盧利（1632～1687），原名喬萬尼・巴蒂斯塔・盧利，義大利籍法國作曲家。一六三二年十一月二十八日生於佛羅倫斯，一六八七年三月二十二日卒於巴黎。一六六一年入法國籍，一六六二年被任命為皇家樂長，一六六四年與劇作家莫里哀合作，寫了一系列芭蕾喜劇音樂。一生共作有三十多部歌劇和芭蕾音樂，為法國歌劇的發展奠定了基礎。

估價四十芬尼的名作

巴赫和《布蘭登堡協奏曲》

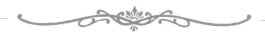

我寫的是音符，一個個音符，不過，它們自己組成了旋律。——巴赫

巴赫的雕像。

巴赫現在存世的作品大約有一千多部，而協奏曲僅佔二十一首，數量明顯偏少，但是列舉巴赫的代表作，即使把目錄刪減壓縮到最短，《布蘭登堡協奏曲》也會赫然位列其中。

在一七一七年到一七二三年之間，巴赫在一個名為科登的小宮廷裡擔任樂長。科登是一個沒落的小城邦，領主利奧波德具有王儲身分。利奧波德英俊年輕，深具修養，古大提琴、小提琴、古鋼琴都算精通，而且還能唱男低音。

這樣的音樂素養已經遠遠超出了音樂愛好者的水準，幾乎夠得上專業。利奧波德搜羅來的樂師們也是個個技藝精良，這使巴赫對科登樂長的位置很滿意。

然而，為了就任科登樂長一職，巴赫曾一度被抓進監獄關了將近一個

月。巴赫在來科登之前，曾在魏瑪宮廷裡任唱詩班的指揮和風琴師。魏瑪公爵的貴族脾氣非常古怪，人又獨斷專行，聽不進任何異見。本來跟了這麼一位主子已然不好伺候，可是偏偏這位老公爵的繼承人奧古斯特又是個不遜之徒，他是魏瑪公爵的侄子，專愛議論宮廷是非。奧古斯特和公爵之間的關係總是陰晴不定、摩擦不斷，雙方又各不相讓，這使得夾縫中的下屬們感到左右為難。但巴赫卻處之泰然，他的職責裡有一項是教奧古斯特彈琴，兩人相處自然較多，有時巴赫乾脆就住在奧古斯特的府上。

當老公爵與繼承人之間的矛盾日益激化後，公爵下令所有樂師都不准為奧古斯特服務。巴赫竟置若罔聞，仍然與奧古斯特過從甚密，為他奏樂，教他彈琴，還在他的生日時寫了一部樂曲做為賀禮。

巴赫的做法自然讓老公爵非常不滿，在他眼裡簡直就是倒行逆施。於是，在樂長的職位空出來的時候，他並不聘用巴赫，而是另外請來外邊的樂師接替這個職位。這倒也招惹了巴赫的倔脾氣，他食人俸祿，竟連一首曲子也不給公爵寫。

眼看著僵局就要爆發，恰好此時利奧波德的宮廷樂隊空缺了一個指揮席位。利奧波德的妹妹正是奧古斯特的妻子，奧古斯特便介紹巴赫到科登去任職。於是，巴赫隨即便向魏瑪公爵提出了辭呈。

老公爵立即就想到是侄兒在暗中搞鬼，更加大發雷霆，不問三七二十一便下令把巴赫關押起來，理由竟是「大逆不道，要求離職」。巴赫自知自己無罪，所以也不怕，關了二十多天，公爵知道自己理虧，也只好放巴赫走人。

在科登工作的六年多時間，是巴赫一生中比較幸福的時光。在這裡他完成了畢生中最主要的一批作品，其中就包括《布蘭登堡協奏曲》。利奧波德公爵待巴赫為上賓，科登樂隊也由一班出色的音樂家組成，對音樂的共同愛

好激發了巴赫的創作熱情，在科登的日子裡他思如湧泉，創作了大量作品，只是大部分後來都已遺失。

在一七一九年，巴赫陪同主人利奧波德去柏林拜會了選帝侯克利斯蒂安·路德維希，選帝侯聽了巴赫精彩的演奏，深深折服於其技藝，力邀巴赫為自己寫些樂曲。回到科登以後，巴赫卻遲遲沒有為選帝侯殿下作曲，只是在兩年半以後，才呈獻上六首協奏曲。

而當這批樂譜送到選侯手裡後卻並沒有得到「重用」，隨即便被束之高閣，從沒有排練演奏過。直到十三年選帝侯過世後，子孫為了公平地分割遺產，所有物品都被估價保存，這些樂譜被劃入不重要作曲家一類，歸堆論價四十個芬尼。而這份樂譜更是直到一百多年後，才在布蘭登堡的檔案室裡被人發現，《布蘭登堡協奏曲》這個沿用至今的標題則是十九世紀發現手稿時，被後人所加上去的。

小知識：

卡爾·李希特與他指揮的慕尼黑巴赫樂團，堪稱巴赫作品的最佳詮釋組合之一，也被譽為最富有德國氣質的巴赫作品演奏專家。李希特的演繹舒緩平穩，而且非完全仿古，但是在精神層面他卻具有與巴赫最為貼近的氣質，並具有令人屏息的戲劇性與魅力，充滿對現世的否定和對彼岸的嚮往。

虞姬奈若何

華秋蘋和《十面埋伏》

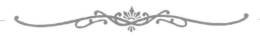

力拔山兮氣蓋世，時不利兮騅不逝。騅不逝兮可奈何？虞兮虞兮奈
若何！

——項羽

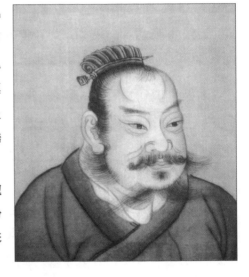

　　西元前二〇二年的秋天，凜冽秋風
裡，漢王劉邦率領著眾多人馬，正在向
彭城進發，追擊著他曾經的朋友、現
在的敵人——楚霸王項羽。當部隊行進
到陽夏的南邊時，劉邦突然下令暫停追
擊，派出使者火速與韓信、彭越等人聯
繫，許諾如果他們出兵一起討伐項羽，
日後便與他們共分天下，並把大片土地
分給他們。果然不出劉邦所料，使者紛
紛回報，韓信、彭越等諸侯即將發兵彭
城。

　　不久，各路諸侯出兵，夾擊項羽軍隊。韓信親率三十萬兵馬南下，切斷
了項羽的退路；彭越率數萬兵馬與劉邦會師，擔任主攻；情急之下，項羽的
軍隊不斷收縮，退至垓下，中了韓信早已設下的「十面埋伏」圈套。諸侯軍
隨即蜂擁而至，把項羽的軍隊重重地包圍了起來。

　　漢軍佈下的「十面埋伏」，形如天網，楚軍只好固守垓下，有如甕中之

鬆。此刻,曾經雄姿英發的楚霸王也一籌莫展,將士的反擊如同困獸之鬥;而另一方面,劉邦的軍隊則捷報頻傳。一場你死我活的戰鬥就這樣醞釀開了。

為了更加動搖和瓦解楚軍,漢軍發起了心理戰術。一天深夜,劉邦要漢軍圍著被困項羽的部隊在其四面唱起楚歌。楚軍聽到自己家鄉的歌謠,愈發懷念自己的家園。楚兵大多離家已經很久,早已厭倦了連年征戰奔波的生活,漸漸地楚軍中開始有人唱和。

項羽聽到楚歌後,知道楚軍的軍心徹底動搖了,便惶惶然不能入睡,一個人在軍帳裡喝起悶酒。想當年他是何等的意氣風發,如今卻落得這般田地。他一面喝酒、一邊激昂地吟唱起來:「力拔山兮氣蓋世,時不利兮騅不逝!騅不逝兮可奈何?虞兮虞兮奈若何!」

虞姬是項羽的愛妾,隨項羽南征北討多年,對其忠心耿耿,聽到項王唱罷淚流滿面,虞姬也起而和唱道:「漢兵已略地,四方楚歌聲。大王意氣盡,賤妾何聊生!」為了讓項王安心突圍,虞姬唱罷便拔劍自刎而死,項羽痛不欲生。

見大勢已去,項羽只好帶了八百騎兵連夜突圍。第二天天亮,劉邦發覺項羽突圍而去,便急忙派五千騎兵追趕。項羽幾經拼殺,度過淮河繼續跟隨他的將士也只有一百多人了。等到退至烏江,只剩下二十八名將士。那時,河邊正停靠著一條小船。烏江亭長請他上船度過江東,以圖東山再起。

面對此情此景,項羽說:「天之亡我,我何渡為!想當年我率領著八千江東子弟南征北討,如今竟無一人生還,我還有什麼臉面再去見江東父老呢?」說罷就自刎而死了。

根據這一段傳奇的歷史故事,後人作了琵琶大套武曲《十面埋伏》。

《十面埋伏》是中國傳統器樂作品中大型琵琶武曲的代表作，堪稱曲中經典，也是中國十大古曲之一。《十面埋伏》出色地運用了跳動的音符，表現了戰爭的激烈，向世人展現了一幅生動感人的戰場畫面。

樂曲內容輝煌壯麗，風格奇特雄偉，甚為罕見。而關於樂曲的創作年代迄今無一定論，最早的樂譜見於一八一八年華秋蘋編寫的《琵琶譜》。

在《十面埋伏》高昂激越的旋律中，散播開來的不僅僅是勝利者的歡快號角，還有失敗者的悲沉低吟。它深刻地刻劃出了楚霸王這個「力拔山兮氣蓋世」的英雄人物，在四面楚歌的悲困中，那百感交集的哀怨心情。

一段傳奇就這樣在歷史的長河裡結束了，帶著一個蒼涼的手勢。然而，卻又有什麼從已經湮沒的時光中被召喚出，伴著好風萬里，像隱隱的春雷從遠方聲聲傳來，在無數個歲月裡的落日之間，從容地響徹開來。

小知識：

華秋蘋（1787～1859），名文彬，字伯雅，江蘇無錫人，清代琵琶演奏家。其在嘉慶年間（一八一八年）主編的《南北二派祕本琵琶譜真傳》（簡稱《華氏譜》），是中國第一部正式出版的琵琶譜集，對後世琵琶的普及與流傳，產生了深遠的影響。

《華氏譜》共收錄南北派琵琶小曲六十二首，大曲六部，大曲中便包括著名的《十面埋伏》。華秋蘋同時也是一位出色的琵琶演奏家，且因他主編的《華氏譜》而開創了近代最早的琵琶流派——無錫派。

第七章
從自然的眼眸中讀出一種風情

人間四季都是歌

柴高夫斯基和《四季》

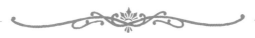

> 靈感全然不是漂亮地揮著手，而是如健牛般竭盡全力工作的心理狀
> 態。
>
> ——柴高夫斯基

　　柴高夫斯基是一位多產作曲家，幾乎各種形式的音樂作品，都有傳世，包括歌劇、交響曲、協奏曲等等。鋼琴組曲《四季》卻一般不會列入他的代表作，而正是他的這部作品以其清新自然、優美流暢的旋律，給幾乎每位聽者都曾留下過美好的印象。

　　鋼琴組曲《四季》寫於一八七六年，緣於雜誌社的一次邀約。一八七五年十二月，聖彼德堡一家叫做《小說家》的雜誌社向柴高夫斯基邀稿，希望他在一年的時間裡每月都能為雜誌寫一首鋼琴小品，內容主題為當月氣候特徵和俄羅斯民族的生活風俗，並且每首樂曲都配一首俄羅斯詩人的小詩。

　　柴高夫斯基被雜誌社這個別出心裁的創意勾起了濃厚的興趣，他欣然允諾，並且很快就寄出一月的曲子，題目就是《壁爐邊》。這是根據普希金的一首小詩的意境所譜的曲子，表現為俄羅斯的嚴冬，人們躲在房間的壁爐旁，爐火旺旺，冬夜漫漫，一派靜謐安詳的景色。

　　在此後的每個月一個固定的日子裡，柴高夫斯基的管家就會提醒他按時給雜誌社譜曲寄稿。這時柴高夫斯基就根據當月的情況，集中精力把曲子完成。就這樣，寫這些鋼琴小品成了他每個月定期的音樂活動，寫過就放下，

直到下個月僕人來提醒，他也不把這事放在心上。

但是創作靈感卻不可能隨呼隨到，在接下來的六月和十一月裡，雖然到了交稿的日子，可是任憑柴高夫斯基搜腸刮肚，也始終沒有創作的靈感。於是他只好用兩首平時寫好的小品曲頂上充數，這反倒成了十二首樂曲中比較出色的兩首，即：《船歌》和《雪橇》。後來，等到十二個月的曲子都寫作完畢，柴高夫斯基把這些鋼琴小品集成一套出版，取名《四季》。

《四季》可以說是俄羅斯生活的四季圖景，其中一月《壁爐邊》和十一月《雪橇》表現為冬日生活的不同側面；二月《狂歡節》和十二月《耶誕節》反映的是節日歡快的氛圍；三月《雲雀之歌》、四月《松雪草》、五月《白夜》描寫春天的美麗景色；七月《割草人之歌》、八月《收穫》、九月《狩獵之歌》則是生活風俗的畫頁；六月《船歌》和十月《秋之歌》專注於意境的渲染。

《四季》的十二首曲子篇篇均富於詩情畫意，清新恬淡、自然淳樸，其中既有俄羅斯自然風光的素描，又有民間生活畫面的映照，情景交融，極富俄羅斯情調。

柴高夫斯基的鋼琴組曲《四季》，雖然作品本身不是什麼驚天動地的巨作，但作品的藝術風格卻反映出當時藝術界的共同特徵，它與詩歌緊密結合，音樂描繪的藝術畫面，散發著濃郁的俄羅斯氣息。

然而在俄羅斯樂壇上，柴高夫斯基並沒有得到與他同時代的民族樂

柴高夫斯基案頭。

派的認同，他們認為他是一位世界主義者。柴高夫斯基的整體藝術風格應該歸入浪漫主義流派，但他首先是一位俄羅斯作曲家。

他在談自己的音樂時說：「我在寧靜的境界中成長起來，從最早的兒童時代起，就浸透了俄羅斯民歌中那奇妙的美。於是我熱情地獻身於俄羅斯精神的充分表現。總之，我是一個徹頭徹尾的俄羅斯人。」的確，只有像他那樣深情地沉浸在俄羅斯淳樸的民族文化中，才可能用音符描寫出俄羅斯生活的藝術畫面。

小知識：

《一月——壁爐邊》

在那寧靜安逸的角落

已經籠罩著朦朧的夜色

壁爐裡的微火即將熄滅

蠟燭裡的微光還在搖曳閃爍

普希金

田園生活的回憶

貝多芬和《田園交響曲》

> 我喜愛在草叢中、樹林裡或者岩石之間漫步，恐怕沒有比我更熱愛
> 田園風光的人了。
> ──貝多芬

貝多芬一七九二年從波恩來到
了維也納，然後在這座音樂名城裡
生活了三十五年，他去世後就安葬
於此。這期間，他幾次搬家，留下
了好幾處值得紀念的生活軌跡，其
中有一條田野小路，特地被人們標
記為「貝多芬小路」。二十世紀三
〇年代，哥倫比亞唱片公司出版的
貝多芬《田園交響曲》的總譜裡
面，附贈了一張鉛筆畫插頁，畫的
就是他在這條小路上散步的情景。

一九八五年發行的貝多芬第六（田園）交響曲CD，哥
倫比亞交響樂團演奏。

貝多芬喜歡散步是非常出名
的。這一方面使他免去處理由於耳聾造成的跟人交談的麻煩，一方面又能夠
使他避開與他執拗性格相違背的浮華庸俗世風，自由自在地作曲。不過，對
他來說，在田野裡散步並不是生活裡的休閒，而是創作的地圖。正如辛德勒
巧妙比喻的那樣：「貝多芬像蜂蜜在草原上採蜜似的，常常一邊徘徊一邊構
思著崇高的音樂。」

從自然的眼眸中讀出一種風情

通常，他每天清晨就起來工作，一直忙到下午兩點。然後出門散步，直到傍晚才回來，偶爾幾次深夜了才回家。他總是把捲了沿的帽子戴在後腦勺上，上衣的扣子敞開，衣袋裡可能裝著揉成一團的手帕、八開的五線紙、十六開的筆記本，還插著一支木工鉛筆。在他的聽力還沒有完全喪失時，衣袋裡還塞著助聽器。因此，他的上衣口袋總是滿滿的。

貝多芬就這樣出門散步，當頭腦裡湧出動人的旋律時，他就不顧一切地大聲唱出來，不管怪異的聲音是否會嚇到旁邊的人。據說，他的外甥不願跟他一起散步，應該就是出於這個原因。關於散步，貝多芬有過很多趣聞，其中最典型的一個莫過於被員警當作流浪漢關進拘留所的那一次了。

那是一八二五年夏天，在維也納附近的巴登溫泉。有一天，貝多芬糊里糊塗地只披著件舊外套就走出了家門。他沿著河谷走了很久很久，當他和往常一樣邊散步邊入迷地作曲時，太陽悄悄地落山了。貝多芬清醒過來時，才發現自己竟然迷路了。天都黑了，他又餓又累，正不知如何是好之際，遠遠地望見亮著燈的人家，就跑過去窗外張望了半天。

結果，那戶人家看他形跡可疑，將他送到了警察局。貝多芬大吃一驚，他拼命地解釋：「我是貝多芬，不是壞人！」可是，警官卻說：「貝多芬怎能像你這副狼狽相？」人們都不肯相信他說的話，還是將貝多芬拘留了。後來，貝多芬的朋友特地趕來來證明他的身分，他才被釋放。警官和那些鄰人都一再地向他道歉。貝多芬本人卻什麼都不說就跟著朋友回家去了，就像什麼事都沒有發生一樣。

這雖然是他晚年的一段軼話，但是卻剛好說明貝多芬對田園生活的執迷。法國大作曲家萬桑·但蒂說：「大自然不僅慰藉貝多芬的悲傷和失望，而且還是和他對話的好友。即使是在他的耳朵出現障礙之後，也沒有影響他們之間的交往。」

　　貝多芬成功地用音樂表達出鄉間的樂趣在人內心裡所引起的感受，他說，「你們會問，我的樂思是從哪裡來的？我可說不準，反正是不請自來的，直接或間接的。我幾乎能伸手抓住它們，在大自然懷抱裡、在樹林裡、在漫遊時、在夜闌人靜時、在天將破曉時，應時應景而生，在詩人心中化成語言，在我心中則化為音樂，發響、咆哮、興風作浪，直到最後具體化作一個個音符。」

　　《田園交響樂》正是在這樣的情況下創作出來的。《第六交響曲》是貝多芬交響樂中唯一的標題音樂。貝多芬的《田園交響曲》被認為是標題音樂的典範。貝多芬對這部交響樂加的標題是「田園生活的回憶」，他在總譜的扉頁上特別註明，「主要是感情的表現，而不是音畫」。貝多芬怕人們誤解他的音樂，更明確地說：「《田園交響曲》不是繪畫，而是表達鄉間的樂趣在人心裡所引起的感受。」

小知識：

田園交響曲共分五個樂章，每個樂章各有一個小標題，交響樂通常四個樂章，而且樂章之間有一定時間間隔其中，但是田園交響曲第三、四、五樂章是連續演奏的。五個樂章的標題分別是：
第一樂章，初到鄉村時的愉快感受。
第二樂章，在溪邊。
第三樂章，鄉村歡樂的集會。
第四樂章，暴風雨。
第五樂章，牧人之歌。

給你，為了那愉快的回憶

葛令卡和《馬德里之夜》

對祖國的懷念，逐漸引導我按照俄羅斯的方式來寫作。　——葛令卡

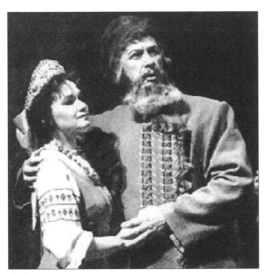

葛令卡作品劇照。

一八四五至一八四七年間，葛令卡旅居到西班牙這個國家。西班牙豐富多彩的音樂元素，使他從中獲得極大的樂趣和深深的教益。在這期間，葛令卡廣泛結交民間的歌手、樂手們，常常邀請他們到自己居住的地方來，大家唱歌、彈吉他、跳舞，他就從中記錄下了許多美麗的曲調。

而且，葛令卡還跟這些朋友們學會了彈吉他和跳西班牙民間舞，這些為他以後創作出更好的舞曲提供了十分有益的經驗，而且逐漸擁有了能夠更好地掌握它們的音樂風格的能力。

一八四六年，他先用阿拉貢地區的舞曲做為素材，寫了一首管弦樂序曲。一八四七年六月，他回到祖國，住在家鄉的諾沃斯巴斯克莊園裡。這一時期，他寫了不少的鋼琴曲，原本打算用搜集到的西班牙音樂素材再寫一首

管弦樂作品，但最終沒有寫成。

　　一八四七年三月，他來到俄國華沙，計畫從那裡取道去歐洲的其他國家繼續旅行。但是，沙皇政府以歐洲局勢動盪不安為由，不肯發給他簽證，不得已，葛令卡只好在華沙住了下來。

　　當時，華沙有一位名叫巴斯凱的地方官員，是個音樂愛好者。在葛令卡留居華沙期間，巴斯凱與他成了好朋友。後來，兩個人感情越來越好，巴斯凱請求葛令卡寫一首管弦樂曲，葛令卡非常爽快地答應了。其實，葛令卡早就醞釀著要用所搜集到的西班牙民間音樂素材寫些曲子，所以，這支曲子很快就寫成了。

　　當時，由於葛令卡對西班牙仍存留許許多多美好的回憶，他就將這首新寫成的曲子命名為《回憶卡斯蒂尼亞》。一八五一年，葛令卡對它做了修改，改名為《回憶馬德里夏天的一個晚上》，人們把它簡稱為《馬德里之夜》，到後來，大家竟然都把原來的曲名給忘了，只記住了《馬德里之夜》這個名字。

　　人們後來整理葛令卡的札記發現，關於《馬德里之夜》這支曲子，作者本人有過這樣一段記載：「我到了馬德里之後，馬上就學習霍達舞，學會之後，我又細心地學習了西班牙的音樂，也就是平民歌曲。

　　有一個在郵車上趕騾子的人，唱了許多民歌給我聽，我盡力把它們記了下來，我特別喜愛其中兩首《賽吉迪亞舞曲》，後來，我把它們用在我的第二首西班牙序曲裡面。」所以，葛令卡的《馬德里之夜》，除了用上面談到的兩首《賽吉迪亞舞曲》之外，還用了兩首其他的舞曲，「樂曲是A大調，號拍。前面有個引子。

　　中速，每分鐘七十二拍，先由單簧管演奏模仿吉他分解和絃的伴奏音

型，繼而雙簧管、法國號及其它樂器逐漸加入描寫了馬德里夏夜的美麗景色。」所以，這是一首美妙的回憶之曲。

許多時候，當不經意間走到記憶裡那些保留著我們美好經歷的房間前，我們都會有一種久違的親切感，突然的就被那幸福緊緊地擁抱著了。《馬德里之夜》就是這樣美好經驗的證明。

小知識：

葛令卡（1804～1857），被稱作「俄羅斯音樂之父」，他是俄羅斯民族音樂的締造者、奠基人，是俄羅斯音樂歷史上第一位真正的民族作曲家，同時也是俄羅斯音樂家中第一位登上世界樂壇的人。

《馬德里之夜》在旋律上，幾支民間旋律依次出現，這些西班牙旋律有的優美，有的激昂，有的熱情，但組合在一起就形成了一個密不可分的整體。在配器上，手法輕巧纖細，引用西班牙舞曲中必不可少的響板打出的特殊節奏，充滿著濃鬱的西班牙風情，使樂曲顯得更加輕快、活躍。在曲式結構上，樂曲運用多主題的色彩對比原則，其中包括音色、調性、節奏等方面的因素。

星空是一片燦爛的思念

龐塞和《墨西哥小夜曲》

龐塞將傳統歐洲古典音樂以及浪漫主義音樂，與他從墨西哥本土音
樂所獲得的靈感結合起來，進而創造了一個音樂神話，他的音樂是
獨一無二的，即便是他為吉他音樂所寫的作品也不是典型的西班牙
音樂。
 ——約翰·威廉士

曼努埃爾·龐塞（Manuel Ponce 1882～1948）是墨西哥著名樂曲家和鋼
琴家，被譽為「當代墨西哥樂曲創始人」。提到他，就不能不提我們都十分
熟悉的一首樂曲——《墨西哥小夜曲》（Serenata Mexicana），也稱《小星
星》。這是一首美妙的音樂小品，充滿了神奇浪漫的想像，許多人因此而格
外地喜歡它。

這首曲子最初作於一九一二年，後來，因為受到人們的熱愛，遂被改編
為小提琴、鋼琴、大提琴等樂器的獨奏曲，以及管弦樂曲等各種形式。之
後還被填上詞傳唱：「遙遠天空的小星星，你看見我的痛苦，你理解我的
憂傷，你下來吧，告訴我你能不能給我一絲愛情，沒有你的愛，我不能生
活……」

在今天看來，這非常像一首與愛情有關的詩，人們也正是站在愛情的小
島上來看待這首曲子的。可是龐塞本人的初衷並不在此，他曾經特別強調：
「這是一首深沉的思鄉曲，一首哀嘆青春將逝的悲歌。阿瓜斯卡達特斯州那
用碎石鋪砌的小巷裡的喃喃細語，月光下漫步時的悠悠遐想，以及對賽瓦斯

蒂阿娜‧羅德里格斯的回憶，都在我的歌中迴盪。」

可見，在《墨西哥小夜曲》清亮的歌聲背後，還有歌者深邃的思鄉之情。龐塞提到的阿瓜斯卡達特斯州，是他自幼居住的地方。

龐塞從孩提時期便醉心於民間樂曲，他的第一個老師應是一個在墨西哥阿瓜斯卡連特州的一個名叫賽瓦斯蒂安娜的女民歌手，幼年的龐塞是她的忠實聽眾，並從她的演唱中學習了墨西哥豐富的民間音樂。可以說，正是她的演唱使他深深地愛上了墨西哥的民族音樂。

一八九七年，龐塞成為一所教堂的管風琴手，一九○一年進入了墨西哥國立音樂學院學習。一九○四年，他留學義大利，在途經美國的時候，舉行了個人在國外的首場音樂會。

一九○六年又到柏林深造，一九一○年才返回祖國。他在歐洲學習的時候，和許多著名的音樂家結下了深厚的友誼，杜卡、史特拉汶斯基、史托考夫斯基、安德列斯‧賽哥維亞等經常與他互相切磋作曲技巧，龐塞在與他們探討前人作品的過程中得到了很大的教益。

一九一○年，龐塞回到墨西哥，可是正趕上「墨西哥大革命」，混亂的政治局面給他的出場帶來了極大的衝擊。雖然，龐塞的創作熱情一如既往，但非常可惜的是，他的歌劇《鋪滿鮮花的庭院》的總譜在動亂中不幸丟失了。

此後，龐塞更加關注墨西哥民族音樂，經常深入民間採風，並創作出了不少具有濃郁民族風格的作品。

後來，他專門向巴黎的印象派大師杜卡求教，在這位大師身邊待了九年時間。有一次，杜卡在給他的評語中說：「龐塞先生的作品不屬於學校習作的範圍，他的創作成績已超過最高分數線。為表達我有這樣一位才華出眾和

獨樹一幟的學生而高興的心情，必須給他增加二十五或三十分。」

　　一九四七年，龐塞榮獲國家科學技術獎，成為第一位得到墨西哥政府獎此殊榮的音樂家。一九四八年，他因病去世，當人們把龐塞的靈棺運到墓地準備下葬時，女歌唱家法尼‧阿尼圖阿深情地演唱了《墨西哥小夜曲》這首樂曲，歌聲震動著在場所有人的心靈，人們用聆聽的姿勢永遠懷念這位人民的音樂家。

小知識：

曼努埃爾‧瑪利亞‧龐塞（1882～1948），墨西哥作曲家。七歲開始作曲，一九〇一年入墨西哥國立音樂學院。多次赴歐洲求學，回國後擔任墨西哥國立音樂學院鋼琴系教授，後任墨西哥國立自治大學的音樂教授。他是第一位用鮮明的民族風格寫作的墨西哥作曲家，是墨西哥民族樂派的先驅，被譽為「墨西哥近代音樂之父」，為墨西哥音樂事業的發展做出了重要貢獻。他的作品內容豐富、題材廣泛、數量龐大，包括幾部交響詩、大量管弦樂曲以及帶有拉丁美洲風格的吉它獨奏、協奏曲等。代表作品為民間風格的歌曲《小星星》（Estrellita, 1912），通常被改編為小提琴獨奏曲或管弦樂曲演出。

月光中的琴聲

貝多芬和《月光奏鳴曲》

> 那些立身揚名、出類拔萃的人，他們憑藉的力量是德行，而這也正
> 是我的力量。
> ——貝多芬

有一年秋天，貝多芬外出進行巡迴演出，來到一個位於萊茵河畔的小鎮上。夜幕降臨的時候，他如同往常一樣，邁著悠閒的步伐在幽靜的小路上散步。

靜謐的夜晚特別的柔美，他邊走邊思索著一些事情。這時，忽然聽到遠處有鋼琴聲斷斷續續地飄來，而且彈的恰好是他以前的一部作品。他從琴聲中聽出，演奏者的技巧並不好，可是感情卻很投入，似乎想用琴聲把心中的深情都表達出來。

貝多芬向琴聲傳來的方向走去，最後便到了一間農舍門前，他停下來想繼續聽一會兒。然而這時，琴聲突然停了，屋子裡傳來人的說話聲。

一個女孩說：「這首曲子可真難彈啊！我只聽別人彈過幾遍，總

貝多芬的出生地。

是記不住完整的曲譜，要是能聽一聽貝多芬自己是怎樣彈的，那該有多好啊！」一個男聲接著說：「是啊，要是音樂會的入場券便宜一點就好了。」女孩說：「先生，你別難過，我不過是隨便說說罷了。」

貝多芬聽到這裡，似乎明白了什麼，就推開門，輕輕地走了進去。茅屋裡點著一支蠟燭。在微弱的燭光下，男的正在做皮鞋。窗前擺放著一架舊鋼琴，琴凳上坐著一位年輕俊美的女孩，身形消瘦，衣衫襤褸，面龐卻很清秀。女子敏銳地覺察到有人進屋，臉朝這邊望著。貝多芬這才發現，原來這位姑娘雙目失明了。

皮鞋匠看見一個陌生人突然闖進來，但看貝多芬又穿戴考究不像壞人，便站起來問：「先生，請問您找誰？是走錯門了吧？」貝多芬說：「不，我是來彈一首曲子給這位女孩聽的。」女孩聽到這話，連忙站起來讓座。

貝多芬坐在鋼琴前面，從容地彈起姑娘剛才彈的那首曲子來。女孩聽得入了神，一曲完了，她激動地說：「彈得真好啊！您……您難道就是貝多芬先生？」貝多芬對此並沒有回答，他問女孩道：「妳喜歡聽嗎？我再給妳彈一首吧！」

這時，一陣微風襲來，把蠟燭吹滅了。月光透過窗子照進房間裡來，一切好像披上了銀紗，顯得格外清幽美麗。貝多芬望凝視站在他身旁的窮兄妹兩人，思緒萬千，心中情愫起伏，藉著清幽的月光，便拂起琴鍵來，美麗的旋律如同涓涓細流緩緩而來。

兄妹兩人靜靜地聽著，彷彿正面對著大海，月光從水天相接的地方升起來，微波粼粼的海面上，霎時間灑遍了銀光。月亮越升越高，穿過一縷一縷輕紗似的薄雲。霎時間，海面上刮起了大風，捲起了巨浪。

被月光照得雪亮的浪花，一個連一個朝著岸邊湧過來……皮鞋匠看看妹

妹，月光正照在她那恬靜俊美的臉上，照著她睜得大大的眼睛，她彷彿看到了那些她從來沒有看到過的景象——在月光照耀下的波濤起伏的大海。

兄妹倆被美妙的琴聲徹底陶醉了。等他們甦醒過來時，貝多芬已悄然地離開了茅屋。而剛剛彈奏的那首曲子，貝多芬也是即興而作。於是他飛奔回旅店，花了一夜把剛才彈的曲子一一記錄了下來。

就這樣，一首以後傳唱了整個世界的名曲——《月光奏鳴曲》，就在一個偶然的際遇裡誕生了。在以後無數個有著月光的良夜裡，當後人再彈起這首名曲時，這樣美麗的故事也會伴著優美的旋律傾灑而出。

小知識：

幾乎沒有一首名曲像《月光奏鳴曲》一樣，因「月光」這一俗稱而名滿天下、家喻戶曉。這一名的由來眾説紛紜，但最多的是源於德國詩人路德維希‧瑞爾斯塔（1799～1860）形容這首樂曲的第一樂章為「如在瑞士琉森湖那月光閃耀的湖面上一隻搖盪的小舟一樣」。而貝多芬自己稱為「好像一首幻想曲一般」。

夜色下的禮物

巴赫和《郭德堡變奏曲》

我實在想不出還有誰的音樂能如此包羅萬象，如此深刻地感動我。
用一句不太確切的話說，除了技巧與才華，他的音樂因一些更有意
義的東西而更加寶貴。

<div align="right">——葛蘭‧顧爾德</div>

我們現今所聽到的《郭德堡變奏曲》，原是出自巴赫的手筆，原名叫做
《有各種變奏的詠嘆調》，現在被人們普遍熟知的這個名字，其實是傳記作
者弗克爾在巴赫死後，根據作者創作此曲時的一段故事而重新命名的。而名
中所提到的郭德堡，正是跟隨巴赫學習作曲的學生的名字。

那是在一七四一～一七四二年間，年輕的郭德堡在當時駐在德勒斯登的

巴赫在為皇宮貴胄表演。

從自然的眼眸中讀出一種風情

俄國使臣凱瑟林伯爵的府中做一名管風琴演奏家。當時的凱瑟林伯爵被許多疾病所困擾，由於工作繁忙，壓力太大，凱瑟林伯爵又不幸患上了失眠綜合症，每日每夜睡不著覺，漸漸演變為精神衰弱，心情煩躁，進而影響了工作的進度。

凱瑟林伯爵很喜歡郭德堡的演奏風格，為了緩解壓力，在處理完公事的時候，他經常點名要郭德堡來為他彈奏一些舒緩輕柔的音樂，幫助他放鬆心情，也希望經由這種辦法來減輕自己失眠的痛苦。

剛一開始，郭德堡的演奏的確對他有些幫助，但是經過了一段時間之後，這些樂曲的催眠效果卻越來越不明顯了，凱瑟林伯爵又開始翻來覆去的睡不著覺。而且郭德堡彈奏的這些曲子，凱瑟林伯爵已經聽過不知有多少遍了，他對郭德堡說，很希望能夠聽到一些讓人眼前一亮的新曲，在失眠的夜裡消磨時光，也算是在繁忙的人生裡，找到一種生活的樂趣。

這樣的情況也讓郭德堡感到很煩惱，他平時的作品都是小打小鬧，登不上大雅之堂，又怎麼能為伯爵寫出一部讓他滿意的作品呢？就在這時候，郭德堡想起了自己的老師，德國著名音樂家巴赫，而巴赫與凱瑟林伯爵也是多年的摯友，巴赫曾把他的《B小調彌撒》獻給凱瑟林，凱瑟林伯爵也在巴赫爭取薩克森宮廷作曲家的職位時，給予過很大的幫助。

於是郭德堡馬上著手寫信給當時住在萊比錫的老師巴赫，信中詳細說明了凱瑟林伯爵的病情和自己的煩惱，並請求老師能為伯爵寫一些格調柔和，卻又略帶歡快氣息的好曲子，讓伯爵在痛苦的失眠之夜，因為欣賞到這樣的曲子而變得心情愉快。

當時五十多歲的巴赫視力那時已經開始逐漸衰退，但是對藝術的熱情卻絲毫沒有消減，他的創作風格也越發的純熟。所以巴赫在收到郭德堡的信後，很快就寫好了一部作品寄了過去。巴赫自己稱這部作品為「包括一首詠

嘆調及其變奏的鍵盤練習曲，為有兩個鍵盤的大鍵琴而作」。作曲家便使用自己早先創作的一套小曲集中的薩拉班德舞曲做為主題，並根據這一主題寫了三十個變奏。

當時年僅十四歲的郭德堡，自然就成為了這部作品的首演者。巴赫筆下極富靈性的旋律，再加上郭德堡優秀流暢的演奏技巧，讓凱瑟林伯爵在聽完這首曲子的演奏之後，即被優美的變奏曲深深打動。當郭德堡向伯爵說明此曲是自己的老師巴赫所作時，為了表示對巴赫的感謝，伯爵特意命人贈送給巴赫一個裝了一百個古法蘭西金幣的金杯。

《郭德堡變奏曲》應該算是巴赫諸多鋼琴獨奏作品中流傳最廣的作品之一，也是音樂史上規模最大、結構最恢宏的變奏曲之一。當初巴赫在創作它的時候，就對這部作品下了一個十分明確的定義——「一首為音樂愛好者消遣用的各種詠嘆調以及變奏」，所以在這首曲子誕生之後，不但得到了凱瑟林伯爵的高度評價，也受到了廣大聽眾的熱烈歡迎。

小知識：

有一種說法：《郭德堡變奏曲》是由顧爾德首先推廣開來的。其實並非如此。著名女大鍵琴演奏家蘭多芙斯卡（Wanda Landowska，1879～1959）才是名副其實的先驅。正是她的演奏和一九三三年灌製的著名唱片，使這首曲子逐漸傳播開來，被鋼琴家和大眾所接受。杜蕾克也是最早演奏《郭德堡變奏曲》的鋼琴家之一。

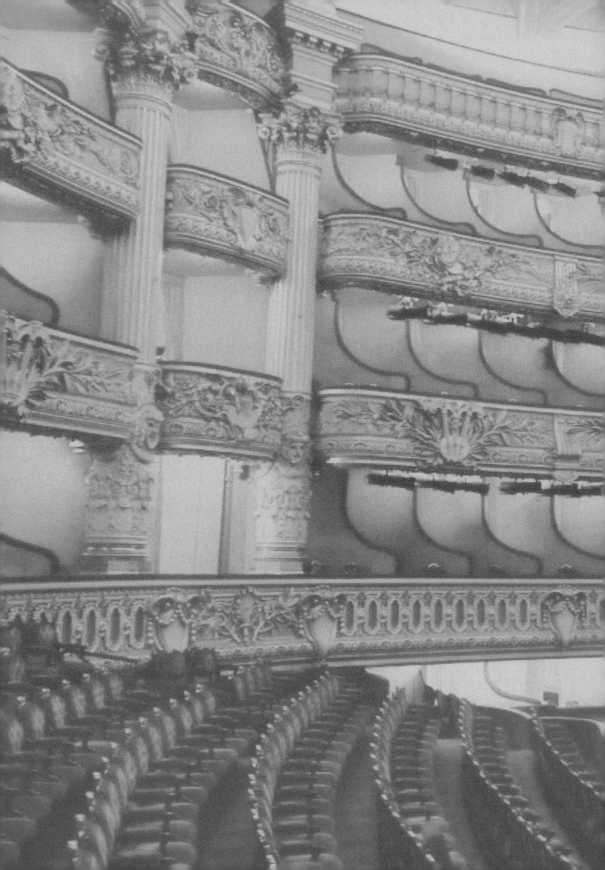

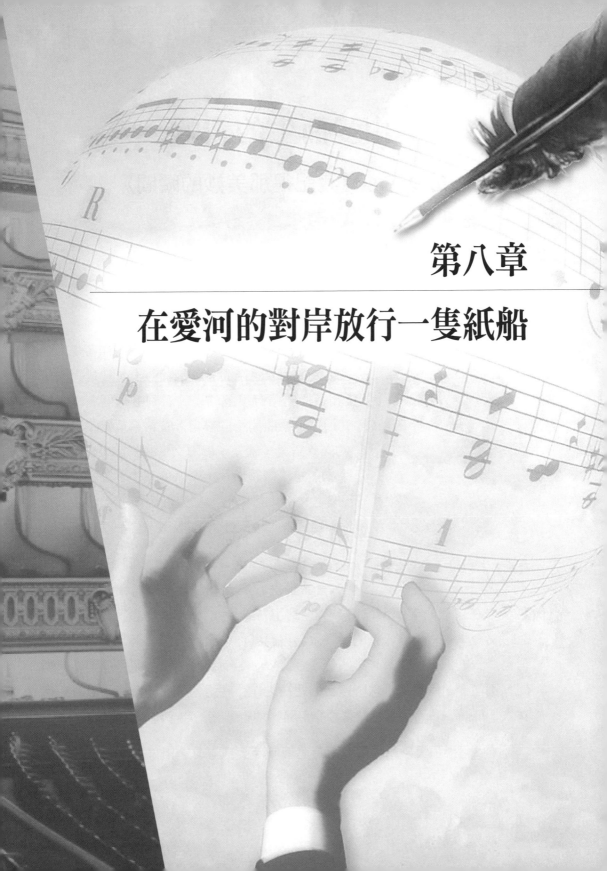

第八章

在愛河的對岸放行一隻紙船

由愛而生的讚歌

葛令卡和《我記得那美妙的瞬間》

普希金和葛令卡都創造了新的俄羅斯語言，一個是在詩裡，而另一個是在音樂裡。

——斯塔索夫

普希金《致凱恩》的描寫對象
——凱恩。

浪漫曲《我記得那美妙的瞬間》的原詩作者是大名鼎鼎的普希金，而作曲者就是葛令卡。凡是對文學史和音樂史略有瞭解的人，看到這兩個名字，就知道這首樂曲的不同尋常：普希金重建了俄羅斯的文學語言，確立了俄國文學的語言規範；而葛令卡奠定了俄羅斯民族樂派的基礎，是「俄羅斯音樂之父」。這兩個人都是俄羅斯近代藝術的旗幟性人物，兩人也因此常常被相提並論。

普希金和葛令卡年歲相仿，同屬於一個時代，普希金生於一七九九年，比葛令卡大五歲。葛令卡在自己的老師家裡第一次見到了普希金，從此兩人結下了深厚的友誼。葛令卡經常用普希金的詩歌做為自己創作的靈感來源，因此人們還經常稱葛令卡的浪漫曲是「音樂的普希金文學」。而浪漫曲《我記得那美妙的瞬間》不僅僅是兩位大師珠聯璧合的連袂之作，在這首樂曲的背後，還有一個女人，把詩人普希金和音樂家葛令卡緊緊地聯繫在一起，她就是凱恩。

《我記得那美妙的瞬間》原詩名就叫《致凱恩》。凱恩即安娜・彼得洛

夫娜·凱恩，生於一八〇〇年，比普希金小一歲。一八一九年，二十歲的普希金在政府交通部任職，他結識了一些比較激進的十二月黨人，因此經常出入聖彼得堡一些進步人士的文藝沙龍。在一次舞會上，他與少女凱恩相識，兩個年輕人互生愛意，彼此留下了深刻的印象。一八二三年，由於普希金明顯的自由和反專制傾向，被押解到普斯科夫省的米哈伊洛夫斯克村，被監視居住。兩年之後，正當他陷於孤獨和痛苦中時，恰逢凱恩去鄰近的姑媽家小住，兩人重逢，相談甚歡。凱恩離去時，普希金依依不捨，寫了《致凱恩》這首情意綿綿的詩做為贈別禮物。

《致凱恩》是普希金抒情詩裡非常有代表性的一首。這首詩感情起伏跳躍，寫出了人們對青年時代美好純真的回憶，以及在生活陷入挫折困頓時，這種美好情感給人帶來的生活力量和希望。在此之後六年，普希金與有莫斯科第一美人之稱的岡察洛娃結婚。而在另一個六年之後，普希金因為岡察洛娃的紅杏出牆和沙皇的陰謀而死於決鬥，去世時不滿三十八歲。

普希金死後三年，葛令卡與自己的妻子因生活上的差異而越走越遠，最終離異。恰在此時，另一個名叫凱恩的年輕女孩進入了他的生活。而她就是當年普希金詩裡那個凱恩的女兒。葛令卡瘋狂熱戀著她，處在熱戀中的葛令卡發現了普希金當年的抒情詩《致凱恩》，很生動地道出了自己的感情體驗，便決定為此詩譜曲，向小凱恩表達愛意。於是，便誕生了浪漫曲《我記得那美妙的瞬間》。

《我記得那美妙的瞬間》在葛令卡的浪漫曲裡堪稱上乘之作。音樂的旋律輕柔飄動，起伏委婉。中間一段卻焦灼不安，感情壓抑，反映出詩人對愛情的患得患失、不知所措。最後一段卻情緒豁然開朗，一派明媚，表現出真摯的愛情為人生帶來的光明，是對愛情的頌讚，也是對人類美好感情的歌頌。聆聽《我記得那美妙的瞬間》，你會驚訝於音樂節奏和旋律的起伏與原詩的韻律融合的如此天衣無縫、完美無暇，讓人不由自主地感慨俄羅斯文學

與音樂的偉大，也讓人切身地體會到「音樂的普希金文學」的音韻妙趣所在。

小知識：

致凱恩
普希金

我記得那美妙的瞬間：
你就在我的眼前降臨，
如同曇花一現的夢幻，
如同純真之美的化身。

我為絕望的悲痛所折磨，
我因紛亂的忙碌而不安，
一個溫柔的聲音總響在耳邊，
嫵媚的身影總在我夢中盤旋。

歲月流逝，一陣陣迷離的衝動
像風暴把往日的幻想吹散，
我忘卻了你那溫柔的聲音，
也忘卻了你天仙般的容顏。

在荒涼的鄉間，在囚禁的黑暗中，
我的時光在靜靜地延伸，
沒有崇敬的神明，沒有靈感，
沒有淚水，沒有生命，沒有愛情。

我的心終於重又覺醒，
你又在我眼前降臨，
如同曇花一現的夢幻，
如同純真之美的化身

心兒在狂喜中萌動，
一切又為它萌生，
有崇敬的神明，有靈感，
有淚水，有生命，也有愛情。

他的名字就叫愛情

普契尼和《公主徹夜未眠》

希望是支撐著世界的柱子。希望是一個醒著的人的美夢。——普契尼

《公主徹夜未眠》是義大利著名歌劇作曲家普契尼的名作《杜蘭朵公主》中男主角卡拉夫所唱的一首詠嘆調，是最能表現男高音聲音特色、常被中外許多男高音歌唱家選作演唱主要曲目的獨唱曲之一，世界著名男高音帕華洛帝在二〇〇〇年的北京紫禁城音樂會上，就把它做為主要曲目演唱。

1990年發行的杜蘭朵CD。

有趣的是，《杜蘭朵公主》這一義大利作曲家的作品，虛構的卻是一個發生在中國元朝的故事。美麗的公主杜蘭朵因祖輩的女性中有人受異性侮辱而對男人產生了偏見，並下決心要報仇解恨。

她苦苦思索了很久很久，終於編出了三個難度很高的謎語，然後向天下公布：如果誰能最先猜中三個謎底，就可以娶她為妻，可是一旦猜錯了，就得被砍掉腦袋。命令一出，人們都被嚇住了。但是，公主那麼美麗，如果能

251

在愛河的對岸放行一隻紙船

成為駙馬，就可以擁有高貴的地位，所以，後來斷斷續續的還是有很多貴族青年冒險來嘗試。可是，公主的謎語實在是太難了，沒有人猜對。那些年輕的小伙子們，都一個個成了刀下之鬼。於是，慕名前來的人漸漸都消失了，大家再不願意為此喪失生命。

有一天，原來被廢黜的突厥國王帶著他的兒子卡拉夫流落在京都的街頭，一位劉姓姑娘盡心照顧著他們父子。城裡的人們都不知道他們的真實身分，不知道這兩個人來自何方，姓什名誰。

曾經的王子卡拉夫聽說了這件事之後，非常願意去迎接公主的挑戰。老突厥王和劉姓姑娘擔心極了，極力勸阻他別去。可是，卡拉夫決心要做公主的駙馬，一定要冒險前往宮庭應猜。

令人感到十分幸運的是，聰明的他戰勝了冷酷的公主，最後三個謎語都一一猜對了。公主這時候後悔極了，非常不願意履行承諾。於是，公主謙卑地向卡拉夫求情，希望卡拉夫允許她不履行自己原來的承諾。

卡拉夫感到很失望，不過，出於對公主真摯的、深深的愛，他回答說：「如果妳能夠在第二天早晨之前準確地說出我的名字，那麼，我願意放棄當駙馬的權利，並且把頭交給妳。」公主聽了非常樂意，立即下命：「當晚全城的人都不許入睡，一定要把這個陌生人的身分和名字，查個水落石出。」

在徹夜查找的過程中，有人向公主報告說，卡拉夫曾與一位姑娘在一起，這位姑娘一定知道他的名字。公主一聽，馬上派人把那個姑娘抓入宮中，要她說出卡拉夫的姓名。這個姑娘就是一直在照顧著老突厥國王和王子的劉姓姑娘。原來這個姑娘默默地愛上了卡拉夫，所以當公主對她威逼利誘，都沒能使她屈服。並且，劉姓姑娘寧死不屈，以自殺的方式挽救突厥王子。

第二天很快到來了，公主在查不出名字的情況下，不得不對卡拉夫表示，願意招他為駙馬。可是，在卡拉夫說出自己的真實姓名後，公主突然反悔了，還強詞奪理地說是她自己猜出卡拉夫的名字的。

這個時候，卡拉夫不再說話，只是靜靜地望著她，目光直逼公主的靈魂深處。公主從卡拉夫的眼睛裡，終於看到了愛的堅定和真誠，她被「愛」征服了。公主遂當眾對國王和大臣們宣布：「他的名字就叫愛情！」

這有著希臘古典神話般情節的故事，在中國元朝的背景下上演，是中西方文化交融的傑作。而其中在公主下令全城不許入睡之後，卡拉夫所唱的歌曲就是《公主徹夜未眠》一曲。

卡拉夫開頭的六小節歌唱，平靜舒緩，抒發出在星光顫動下對公主的思戀。接著旋律波動起伏，或溫美似絲，或燦爛如光，愛的憧憬，幸福的信心，眷戀的激情，都交織在美麗的音樂進行之中，最後「屬於我！」的終止句，把感情推向了高潮。音樂的表現力將王子公主動人的愛情演繹到了極致！

小知識：

《杜蘭朵》，三幕歌劇，普契尼作於一九二四年（未完成）。這是普契尼最後一部歌劇，在完成他計畫做為該劇高潮的二重唱之前，癌症奪去了他的生命。這部作品最後一場，由阿爾法諾於一九二六年替代完成。這部作品的腳本，由阿達米和西莫尼根據義大利劇作家卡洛·戈齊的同名戲劇撰寫。

悲傷哀婉，清新憂鬱

霍里子高和《箜篌引》

江娥啼竹素女愁，李憑中國彈箜篌。　　　——《李憑箜篌引》李賀

《箜篌引》是中國古代的一首著名樂曲。它不但有著十分哀婉動人的旋律，而且還有一段令人感到無限悲傷的故事。

兩千多年前，鴨綠江叫訾水，這一年訾水發了大水。一個秋天的早晨，洶湧的波濤沖刷著堤岸。波浪滾滾，並且不時地發出怒吼，好像隨時要吞下來過河的人。這條河上有一個名叫霍里子高的水丁，他每天都會划船沿著河堤巡視，窺探險情。

這一天他正在划著小船巡邏時，忽然發現一個滿頭白髮、神態瘋狂的老人。只見老人的手裡提著一個灑壺，跌跌撞撞地走在堤岸上，一邊走一邊還朝著對岸張望。看樣子，他隨時都可能為了到達對岸，不顧水急浪高，跳進河裡。

這時，一個婦人從後邊緊緊追趕過來。霍里子高一眼便看出這個老婦就是這個醉醺醺老人的妻子。

老婦邊跑邊大聲呼喊著：「不能渡河！不能渡河！……」可是那癲狂的老人根本不聽。老婦雖然跑得很快，但這位老人還是在她到達之前跳進河裡去了。

洶湧的浪濤很快就將老人吞沒了。等霍里子高划船趕到那裡，老人的蹤

影早已看不見了。這個可憐的女人看見丈夫被大水淹沒了，大聲地呼喊。也許因為精神崩潰，她一下子昏倒在河堤上。

霍里子高看到這種情形，急忙上去扶起她，好不容易才將她喚醒，然後將她背回自己家裡。等老婦醒來，霍里子高對她進行了耐心的勸慰。看到老婦的情緒逐漸變得穩定了，他才又回到河邊繼續巡視。

霍里子高剛走不久，那可憐的女人懷抱一架箜篌，又哭哭啼啼地來到河岸上，她背靠一棵枯樹，兩眼直勾勾地盯著那洶湧的波濤。她一邊彈撥著箜篌，一邊唱出一支悲哀、絕望的歌：公毋渡河，公竟渡河。墮河而死，將奈公何……

正在上游查看堤防的霍里子高聽見著悲傷的歌聲，禁不住掉下了眼淚。這歌聲唱了一遍又一遍，直唱得天上的鳥兒跟著哭泣，雲彩也變得慘澹，河水也似乎跟著這歌聲嗚咽起來。

冷風呼呼刮過來輕撫著老婦的頭髮，場面更加淒慘了，那可憐的女人唱到後來，聲音逐漸嘶啞，她的衣衫也被淚水打濕了。忽然間，她把箜篌一扔，大聲呼喊著她丈夫的名字，「撲騰」一聲，也跳進渾濁的洪流中去了！等霍里子高從上游划船過來已經來不及救老婦了，他遺憾地走上岸，只看見一把斷了弦的箜篌在堤邊。

霍里子高拾起那把箜篌，心情沉重地回到家裡。他的妻子麗玉看見丈夫神情抑鬱，手裡又提著不知從哪裡得來的箜篌，便問道：「夫君，出了什麼事情了？這箜篌是從哪裡弄來的呢？」

霍里子高把發生的事情告訴了妻子麗玉，還將那支悲慘的歌也唱給她聽了，麗玉聽著聽著失聲地哭了，但她是個精於音樂的人，還彈得一手好箜篌。那天晚上，她就將那架斷了弦的箜篌上好了弦，然後走到屋外，遠遠地

望著黃河水，模仿那「公毋渡河」的歌聲，彈出來一支樂曲。

左鄰右舍的鄉親們聽了這支悲哀的樂曲，全都流下了傷心的淚水。因為音樂用箜篌彈奏而出，所以大家就把這首曲子叫做「箜篌引」。

不久，這支被稱為「箜篌引」的哀慟樂曲就流傳開了。後來有不少文人墨客為此寫文作詩，紀念那對老人的悲壯之舉。

小知識：

麗玉，《箜篌引》的作者，相傳為朝鮮津卒霍里子高的妻子。晉朝的崔豹在《古今注·音樂》裡記載：「《箜篌引》，朝鮮津卒霍里子高妻麗玉所作也。子高晨起刺船而櫂，有一白首狂夫，被髮提壺，亂流而渡，其妻隨呼止之，不及，遂墮河水死。於是援箜篌而鼓之，作《公毋渡河》之歌，聲甚悽愴。曲終，自投河而死。霍里子高還，以其聲語妻麗玉，玉傷之，乃引箜篌而寫其聲，聞者莫不墮淚飲泣焉。麗玉以其聲傳鄰女麗容，名曰《箜篌引》焉。」

桂冠詩人的情詩

李斯特和《彼特拉克的十四行詩第一〇四號》

人的最高尚行為除了傳播真理外，就是公開放棄錯誤。　——李斯特

一八四六年的巴黎，一本名叫《奈利達》的小說悄然上市，並且很快在市面上流行起來。雖然其作者丹尼爾·斯特恩的名字並不為外界所知，但瞭解內幕的人都知道，丹尼爾·斯特恩只不過是掩人耳目的筆名，其作者就是瑪麗·凱薩琳·索菲達古，而她就是著名的瑪麗·達古伯爵夫人——李斯特（Liszt Ferenc 1811～1886）的情婦。

李斯特的琴房。

瑪麗·達古伯爵夫人是當時巴黎上流社會的知名人物，為她寫過曲子的包括蕭邦等眾多藝術大師，如他的那套包括《革命》練習曲就是獻給瑪麗達古伯爵夫人的。一八〇五年十二月，瑪麗·達古伯爵夫人生於一個上流社會家庭，衣食無憂的生活培養了瑪麗的藝術性格。

一八二七年她嫁給維康達夏爾·達古伯爵，婚後的生活卻讓她感到百般

在愛河的對岸放行一隻紙船

無聊。一八三三年，在一次私人沙龍聚會中，瑪麗與年輕英俊又同樣富有藝術氣息的李斯特相遇，兩顆年輕的心隨即碰撞出愛情的火花，沒過多久就紛紛墜入愛河。為躲避世俗的指責，一八三五年，兩人從巴黎私奔逃往瑞士，定居於日內瓦，並在那裡先後生養了三個孩子，其中二女兒科西瑪長大後所嫁的第二任丈夫正是著名音樂家華格納。

嫁給李斯特的瑪麗·達古伯爵夫人，並沒有享受到太長久的快樂，兩人的感情就出現了危機，矛盾漸漸地產生，直到後來兩人分手。隨後，在瑪麗·達古伯爵夫人的自傳體小說《奈利達》中，她以李斯特為原型塑造的男主人公古爾曼的人格受到了強烈批判，小說結局時，古爾曼在道德盡喪、健康毀損的情況下，生命垂危禍在旦夕。

瑪麗·達古伯爵夫人如此攻擊李斯特也並非過分，因為李斯特在感情生活上可以說是一個典型的花花公子，有人甚至把他比喻為歐洲文學史上常被人提起的浪蕩公子唐璜，可稱得上是「旗鼓相當的對手」。

鋼琴曲《彼特拉克的十四行詩第一○四號》正是李斯特回憶兩人那段歲月所寫的作品，創作於一八四八年。當時的李斯特正在義大利遊歷。這首《彼特拉克的十四行詩第一○四號》後來倒成了李斯特的鋼琴短曲裡流傳最為廣泛的一首，也是最富於愛情詩意的一首，是浪漫派鋼琴小品的傑作。

從中世紀的傳說、民間故事或文藝復興文藝作品中，尋求素材、獲取靈感，是浪漫派作曲家常用的手法。而文藝復興時期的義大利偉大詩人彼特拉克就曾深深地影響過李斯特。在彼特拉克大半生的時間裡，一直熱戀著自己臆想的情人蘿拉。

傳說蘿拉是一位騎士的妻子，年輕貌美、風情萬千，彼特拉克對蘿拉的愛慕則純屬於柏拉圖式的愛情。自從他二十三歲時見過蘿拉一面之後，便在其後長達二十多年的時間裡，不間斷地寫讚美蘿拉的抒情詩，直到四十七

歲，最後竟累積有三百多首。在這些愛情詩裡，他把蘿拉理想化成近乎完美的女神，對其傾注熱情奔放的感情，語言清澈明快，既委婉含蓄又真摯感人，表達了愛情的美好。

彼特拉克的抒情詩讓李斯特喜愛不已，在看到彼特拉克寫給蘿拉的第一○四首情詩，他尤為振奮，聯想到自己的境況，李斯特感慨頗深，於是便以這首作品為素材，創作了膾炙人口的鋼琴曲《彼特拉克的十四行詩第一○四號》。樂曲在華麗流暢的節奏裡隱含著憂傷的情感，愛的歡樂與痛苦交織成矛盾的心理，重現了彼特拉克詩中愛的嘆息和眼淚。

小知識：

法蘭茲‧李斯特（1811～1886），著名的匈牙利作曲家、鋼琴家、指揮家，偉大的浪漫主義大師，是浪漫主義前期最傑出的代表人物之一。李斯特極大地豐富了鋼琴的表現力，在鋼琴上創造了管弦樂的效果，首創了背譜演奏法，有「鋼琴之王」的美稱。作曲方面，他主張標題音樂，創造了交響詩體裁，發展了自由轉調的手法，為無調性音樂的誕生揭開了序幕，樹立了與學院風氣、市民風氣相對立的浪漫主義原則。

有花無果的青澀愛戀

莫札特和《降E大調交響協奏曲》

> 我將會在旋律中生活，也將會在旋律中死去。音樂成了我的生命。
>
> ——莫札特

莫札特一生大部分的時間，都是在旅途中度過的。父親列奧波爾德熱衷於帶一家四口遊歷歐洲，他認為一個音樂家應該遍遊天下，開闊眼界，增長見識，進而讓音樂更加飽滿真實。

一七七七年九月，在母親的陪同下，二十一歲的莫札特離開家鄉薩爾茲堡前往巴黎，但是直到第二年四月才輾轉抵達巴黎。這段不算太遙遠的路程，之所以用了半年多的時間，是因為莫札特在曼海姆待了好長一段時間。

對於曼海姆，莫札特並不陌生，這次也並不是他第一次到曼海姆。因為這裡有著名的曼海姆樂隊，在當時歐洲它是最負盛名的樂隊之一。

曼海姆的主政者是一位有修養、熱愛藝術的貴族，尤其是音樂。由於這種關係，曼海姆聚集著一批優秀的音樂家和作曲家。

莫札特雕塑。

　　莫札特來到曼海姆之後，便不停地拜訪當地有名望的音樂家。由於當時的莫札特已是名聲在外，因此他總能如願以償。而在這些音樂家當中，莫札特交往最深的要數韋柏了。

　　而有趣的是，韋柏從事的僅是與音樂有關的工作而已，他只是宮廷歌劇院的記譜員，根本算不上音樂家，可以說是一個音樂圈裡的末等角色。莫札特頻頻去拜會韋柏，當然不是與韋柏討論抄譜工作。醉翁之意不在酒，原來韋柏膝下有四位妙齡少女，而其中二小姐阿洛西亞不僅生得美豔動人，還有一副美妙無比的歌喉，並在歌劇院裡唱女高音。

　　莫札特對阿洛西亞一見鍾情，不時為她寫詠嘆調，甚至還計畫著與韋柏全家去義大利旅行，並許諾要為阿洛西亞寫義大利歌劇，讓她用華麗的女高音征服歌劇之鄉。此時的莫札特完全墮入了情網，對阿洛西亞的迷戀越來越深。

　　莫札特的父親在家得知他在曼海姆的所作所為後，極為不滿。他連連寫信催促莫札特馬上動身前去巴黎，告誡莫札特切莫因為兒女情長而耽誤了大好前程。起初，莫札特對父親的信置之不理，無奈父親一再來信催促，這樣再拖延了兩、三個月，莫札特只好動身前去巴黎。

　　在去巴黎之前，莫札特與曼海姆樂隊的幾位朋友們相約，一起參加五月巴黎的聖靈音樂會。那時他已經打算為幾位音樂家構思交響協奏曲。

　　來到巴黎後，莫札特仍然沒有忘記阿洛西亞，但是為了趕上聖靈音樂會的演出，莫札特又得日以繼夜地工作，以最快的速度趕寫總譜。於是，莫札特便把對阿洛西亞的種種思念全部都傾注在了自己的音符裡，最終寫成了《降E大調交響協奏曲》。

　　但是，令所有人都沒有意料到的事情發生了。臨近演出之前，協奏曲的

總譜莫名其妙地不見了。面對莫札特的質問，音樂會總監一會兒推說是讓人拿去抄分譜了，一會兒又說找不到了。

年輕的莫札特明知樂譜是被人壓下了，可是卻沒有絲毫辦法。就這樣，莫札特經過苦心創作的一部作品就變戲法一般的不翼而飛了。

時光飛逝，歲月荏苒，直到莫札特去世七十多年後，樂譜終於被人重新發現。現在，《降E大調交響協奏曲》已列入莫札特的作品目錄，在音樂會上被頻繁地演出。聽到這部協奏曲，旋律中令人心蕩神馳的浪漫氣息，不由得使人聯想到莫札特那場毫無結果的青澀愛戀。

小知識：

交響協奏曲（Sinfonia Concertante）是一種盛行於巴洛克晚期，特別為巴黎、倫敦、曼罕地區所偏好的協奏曲類型，它可以說是巴洛克大協奏曲（Concerto Grosso：樂團與獨奏群組相抗衡的協奏類型）、獨奏協奏曲（Solo Concerto），以及當時小編制交響曲結合下的形式，也可說是當時風潮所至而形成的協奏曲型態。交響協奏曲之所以發展成巴黎的時尚音樂類型，主要在於交響協奏曲能迎合巴黎聽眾的喜好。

仙境偶得人間曲

李隆基和《霓裳羽衣曲》

漁陽鼙鼓動地來，驚破霓裳羽衣曲。　　　　　　　　　　──白居易

《霓裳羽衣曲》是唐代的一首名曲，後來又根據此曲編成了「霓裳羽衣舞」。關於它的來歷，各家眾說紛紜，莫衷一是。

據說開元年間，唐玄宗李隆基是歷史上有名的「風流才子」，他在位期間建樹很多，不過他的功過也歷來受到後人爭議。相傳唐玄宗身邊經常有一些道士伴駕，這些道士經常給唐玄宗講成仙得道的故事，弄得唐玄宗非常嚮往天上的瑤池。唐玄宗總是嚮往著自己有一天也能住在那裡。

有一年中秋之夜，唐玄宗和一個道士在三鄉的路上遊玩。他們站在三鄉的高處，彼此談論著天上的仙境和神仙過的生活。他們談論得很起勁，

《貴妃曉妝》，以晨起聽樂、梳妝、採摘鮮花、簪頭等情景，集中再現了楊貴妃等後宮嬪妃奢華的宮中生活。

在愛河的對岸放行一隻紙船

以致於回到皇宮都已經很晚了。日有所思夜有所夢，唐玄宗晚上做了一個夢，夢見道士帶著他去遊月宮。道士將手中的拂塵向天上一撒，頓時化為一座銀橋。兩人踏著浮雲，飄然地走在這銀橋上。只聽得耳邊呼呼風響，不一會兒，就一起來到了月宮門前。

門上寫著「廣寒清虛之府」的字樣。他們兩個很想進去看看，但守門的天兵天將卻不放他們入內，道士使了個騰雲駕霧之法，把玄宗一扯，兩人便飛到了月宮之上。兩人從高處往下鳥瞰，月宮裡浮雲彌漫，仙人、道士乘雲駕鶴，來來往往，非常令人羨慕。

在仙宮的中央發現仙女數百人，皆著素練霓衣，在廣庭大樹之下歡笑地跳舞。唐玄宗聽那舞曲異常優美，便問道士是什麼樂曲。道士悄悄地告訴他這是「霓裳羽衣曲」，唐玄宗在一邊欣賞一邊暗暗記下了它的音調。看著看著，唐玄宗入了神，即使在夢中手也開始跟著優美的旋律開始舞動了。

第二天早晨，唐玄宗沒有去上早朝，在宮內休息時回想昨天晚上的夢並用手指在身上比劃。一旁的高力士發現後感到十分奇怪，問他：「陛下是否聖體不安？」唐玄宗說：「不是的。我昨夜夢到和一個道士去遊了一趟廣寒宮，在夢中我還聽到了一支十分美妙的仙樂，使我如醉如癡。醒來以後，用玉笛試吹，但只記得一半，後半部分卻全忘記了。因此現在用手在身上默數節拍，看看是否能再把剩下的部分想起來。」

高力士拜奏道：「陛下，此事乃非人間常有。趁陛下雅興，我正好也有一曲要章獻。」

聽高力士這麼一說，唐玄宗拿起玉笛吹了一段。然後問道：「你奏獻的曲子和這個風格是否一樣？」高力士聽後，拜賀道：「恭喜聖上，賀喜聖上，此曲後半段已經在臣這裡了。昨日，西涼都督楊效述獻《婆羅門》一曲，竟然與聖上所吹之曲暗相吻合。這大概是天意？就請聖上續完此曲

吧！」說著，高力士從懷中掏出了《婆羅門》曲譜，交給了唐玄宗。唐玄宗派人接過來，流覽了一下，發覺兩曲果真十分相似。就用自己的那一部分做為前半段，用楊敬述獻的《婆羅門》曲為素材，精心續成了後半段，一首完整的大型樂曲《霓裳羽衣曲》就這樣誕生了。

從此，唐玄宗後來終日沉浸在《霓裳羽衣曲》的歌舞之中，那舞或如驚鴻，或如飛燕，情意纏綿。風姿綽約的楊貴妃隨著這音樂而翩翩起舞，舞樂相映，顯得相得益彰。

小知識：

唐玄宗（685～762），又稱唐明皇，李隆基，唐朝第七位皇帝，漢族，政治家、音樂家。唐高宗和武則天的孫子，唐睿宗李旦第三子，母昭成竇皇后（竇德妃）。唐玄宗個人素質優秀，善騎射，通音律、曆象之學，多才多藝。其在位期間有中國歷史上有名的「開元盛世」和「安史之亂」，是中國歷史上一位功過都很突出的人物。

請你順著我的歌聲回來吧

葛利格和《蘇薇格之歌》

> 冬天已經過去，春天不再回來！夏天也將消逝，一年年地等待；我始終深信，你一定能回來。我曾經答應你，我要忠誠等待你，等待著你回來。無論你在哪裡，願上帝保佑你，我要永遠忠誠地等你回來。
>
> ——《蘇薇格之歌》

　　愛情永遠是一件奇妙的事，有的人一直奔波在尋找的路途中，有的人卻像堅定的磐石等待在原地，當愛人重新回到故鄉，故事也許就能另外開始了。

　　很久以前，舊日挪威的一個村莊裡，有一個叫皮爾金的青年，母親無微不至地愛著他，未婚妻蘇薇格對他也始終投以柔情脈脈的溫存眼神。就這樣，他幸福地生活著。可是，他成日沉溺在貪婪的夢想裡：發大財、發大財，即使拼掉命也要擁有大筆的財富！

　　於是，他終於拋棄了孤獨的母親和熱愛他的女孩，到世界各地去冒險。他一度利用罪惡的手段達到了聚斂財富的目的，不過倒楣的是，最後卻被比他狡猾的人把所有的錢財騙走了。

　　到最後，他身無分文，流浪街頭，在饑寒交迫的流浪途中，他不禁想起了那可愛的故鄉、慈愛的母親和溫柔的蘇薇格來。在慚愧和痛苦中，他決心痛改前非，重回故鄉親情的懷抱。經過了漫漫的日日夜夜，幾乎嚐遍了人間

的一切的艱難險阻。這一天，他終於來到生他養他的村莊。這時候，一位姑娘緩慢悲傷的歌，輕輕嫋嫋地向他耳中飄來：「冬天早過去，春天不再回來，夏天也將消逝，一年一年地等待……等待著你回來……」

聽到這歌聲，他激動不已，那聲音是如此的熟悉。他憑著僅剩的一點力氣，加快步伐朝著歌聲的來源走去。當他隨著歌聲來到自家的茅屋前面，只見蘇薇格正一邊紡紗，一邊在唱著她的等待之歌。

這首歌，她不知唱過多少年月、多少遍了，那俏麗的面容，在等待的憂傷中漸漸憔悴；那明亮的眼睛，在望穿秋水中日益朦朧；那清麗的歌聲，在反覆不已地歌唱「等待」中趨於暗淡。

上帝啊！這就是一直忠誠地等待著他的未婚妻呀！皮爾金激動地向她懷裡撲去，蘇薇格也緊緊地擁抱著他。

可是生活並沒有從此重新翻開一頁。就是這樣，即使是我們在無意間捉弄了命運，最後總是被命運加倍索取回去，特別是在我們感到最幸福時刻。浪子的回頭太晚了，母親已在對兒子痛苦的思念中離開人世。

而浪子，先前是冒險搏擊，而後又歷盡辛酸，此時發現結果如此，生命的最後一口氣終於也用盡了，他在蘇薇格的懷中安靜地死去了。

蘇薇格終於等到了他遲到的愛人，在最後的擁抱中，兩個人都沐浴在溫柔的暮光中，那一層暗淡的金色光暈，輕輕圍攏了這一片家門，在一片無聲中定格。

蘇薇格讓他安靜地躺在自己的懷裡，在這聖潔的最後相守中幻想著自己能在天堂與他相會，她繼續唱著：「……在天上相見，在天上相見……」

這個感人的故事，其實就來自於挪威文學家、戲劇家易卜生的一部詩劇

《皮爾金》，原是以挪威的民間傳說為題材。挪威的「音樂之父」愛德華‧
葛利格（Edvard Grieg 1843～1907）看到這部詩劇的時候，深深的被這樣淒
美的故事所打動，當即就下決心為此寫一部交響組曲。皇天不負苦心人，經
過愛德華‧葛利格日以繼夜的努力，他終於寫出了《蘇薇格之歌》這樣的偉
大作品，如願以償。

故事裡的蘇薇格是一位忠實的愛人。每當樂聲響起，伴著動人的旋律，
任何人都會被她的天真忠貞所打動。

小知識：

愛德華‧葛利格（1843～1907），生於貝
根，在挪威有「音樂之父」之稱。十五歲
時去德國萊比錫音樂學院學習。後去哥本
哈根從加德為師。一八六四年結識了作曲
家里夏德‧諾德拉克後，共同從事研究挪
威民間音樂的工作。一八六七年創辦了挪
威音樂學校，根據挪威詩詞創作了具有獨
特風格的抒情歌曲，整理改編民間歌曲。
其妻歌唱家尼娜是他作品最好的詮釋者。
代表作：一八六八年創作的《A小調鋼琴
協奏曲》、交響組曲《皮爾金》。

潔者詠梅悲傷戀曲

梅妃和《探梅曲》

憶昔嬌妃在紫宸，鉛華不御得天真。霜綃雖似當時態，爭奈嬌波不
顧人。
　　　　　　　　　　　　　　　　　　　——李隆基

唐朝天寶年間的冬天，百花
凋殘，長安城興慶宮裡梅花悄然
開放，散發出一陣陣幽香。唐玄
宗帶著楊貴妃閒遊花萼樓，登上
樓後舉目眺望，勤政樓就出現在
了唐玄宗的眼前。興慶池的美景
全部綻放在眼底。明朗耀目的冬
光裡，那凌寒獨放的梅花像雪一
樣地飄在半空中，唐玄宗看這眼
前的梅花，觸景生情想起了梅
妃。

梅紀原名江采蘋，因為她喜
歡梅花，故有「梅妃」之稱。唐
玄宗以前持別寵愛梅妃。自從楊
貴妃進宮後，唐玄宗喜新厭舊，
對梅妃就日漸疏遠了。這一天，
唐玄宗正被「安史之亂」攪得心

京劇《梅妃》中，程硯秋飾演的梅妃造型。

在愛河的對岸放行一隻紙船

緒不定，根本沒有心思尋歡作樂，他本想在花萼樓前臨池緩解一下情緒，過一個安寧的日子。可是眼前雪浪陣陣，梅香隨風而至，不禁想起了昔日的愛妃梅妃，戀舊之情油然而生。

可是，此刻的唐玄宗只能在心裡暗暗思念梅紀。他知道如果在這梅香之間吟詩，楊貴紀會感到不高興，吃梅妃的醋的。過了一會兒，唐玄宗趁楊貴妃不注意，偷偷地下了一道命令，讓人祕密地送一斗珍珠給梅妃。

唐玄宗在焦慮中等了好一段時間，不一會兒太監回報說，梅紀不肯接受饋贈，並給皇帝寫了一首七律，說著那個太監就呈上一紙墨蹟未乾的書箋。上面寫著：「桂葉雙眉久不描，殘妝和淚污紅綃。長門盡日無梳洗，何必珍珠慰寂寥。」

唐玄宗讀完詩稿，心中頓時感慨萬千。這時他也顧不上在一旁快快不樂的楊貴妃了，當場下令讓梨園的樂工們給這首詩配上新曲子，並且給它取了一個名字——《探梅曲》。樂工們譜好曲子並且演唱起來。頓時，花萼樓前歌聲淒婉，幽怨無限。楊貴妃聽出了梅妃在這首歌中的委屈，但看看心煩意亂的唐玄宗，她還是知趣地走開了。然而，唐玄宗畢竟還是眷戀著楊貴妃，他思戀梅妃僅僅是觸景生情。這天過後，那淚污紅綃的梅妃又被他忘到九霄雲外了。

不久，安史的叛軍攻破潼關，朝著長安城席捲而來。倉促間，唐玄宗帶上楊貴妃逃向川蜀。但是梅妃卻沒有那麼幸運，她被留在了宮中。安史之亂期間，楊貴妃被逼無奈上吊自殺了。安史之亂平息之後，唐玄宗又回到了長安，這時，他已孑然一身。沒了楊貴妃的誘惑，唐玄宗又想起梅妃，但是梅妃在戰亂中已經下落不明。唐玄宗派人四處尋找，然而一直杳無蹤跡。

一天，有一個太監奏獻了一幅梅妃的畫像。那畫像不知出於何人之手，上面的梅妃栩栩如生。裡面的人物鮮活得好像呼之欲出，只是雙眼黯然神

傷，充滿了幽怨。唐玄宗看完這幅畫後，老淚縱橫，當即作《題梅妃畫真》一首：「憶惜嬌妃在紫宸，鉛華不御得天真。霜綃雖似當年態，爭乃嬌波不顧人。」

這首詩寫好之後，命令樂工按《探梅曲》的曲調演唱。花萼樓人去樓空，梅花落盡，只有那聲聲哀曲，唱著淒涼晚景。幾天以後，下人上報說梅妃已經悄然謝世了，她的屍體就被埋在溫泉旁邊的一棵梅樹下。唐玄宗令人把土挖開，梅妃的面容如故，就像一朵雪白的梅花悄無聲息。細細看去，只見她肋下有傷，想想也是被亂兵所殺。唐玄宗看到這場面流下了傷心的眼淚，但後悔已經晚了。眼前的一切都像滾滾東流的江水，再也不能挽回了。這首《探梅曲》從此流傳開了，梅妃悲慘的命運也被世人感到惋惜。

小知識：

江采蘋，即梅妃，出生於福建莆田江東村，父親江仲遜是個詩書滿腹的秀才，同時也是個懸壺濟世的醫生。江采蘋是家中獨生女，她聰慧靈秀，能詩能文，九歲就能背誦許多詩歌名篇，十五歲時已寫得一手好文章，所寫的八篇賦文，更在地方上傳誦一時，是當時有名的才女，被譽為福建第一個女詩人。

別出心裁的生日禮物

華格納和《齊格菲牧歌》

單純是大腦的一種狀態。

——華格納

　　華格納（Richard Wagner 1813～1882）是十九世紀德國最重要的歌劇作曲家，他對音樂的革新起到了很大的促進作用，十九世紀中期以後浪漫派音樂的發展很多得益於他的努力，甚至有些西方音樂史中以華格納為分水嶺，把這一時期分為「華格納前」和「華格納後」，由此可見一斑。

　　管弦樂《齊格菲牧歌》是一首由十五件樂器演奏的小型管弦樂，是華格納獻給妻子柯西瑪的生日禮物，曲名以他們的小兒子齊格菲命名的。一八七〇年十二月二十五日，柯西瑪生日的那天早晨，華格納與朋友們很早就悄悄集合起來，在寓所的樓梯上排好隊，早晨冬日的陽光剛剛照射進室內，樂隊便演奏起了《齊格菲牧歌》。

　　音樂是那樣的靜謐、深情，頓時清新柔美的音樂環繞四周。對這一切都毫無知情的柯西瑪從睡夢中醒來，她起身推開門，看到華格納正在指揮著樂隊，霎時間便明白了一切。

　　柯西瑪被這個別出心裁又飽含深情的生日禮物深深感動了，孩子們也極為喜歡，他們把這首樂曲叫做「樓梯音樂」。

　　一八七〇年是華格納春風得意的一年。這年八月，他和柯西瑪同居多年後正式結婚，華格納五十七歲，柯西瑪三十二歲，那時他們已育有二女一男

三個孩子，最小的一個是兒子，便是齊格菲，一歲多，《齊格菲牧歌》就是源於他的名字。《齊格菲牧歌》是華格納與柯西瑪之間愛情的結晶，而談起他們兩人的婚姻，便會勾出一大段樂壇軼話，引出幾位赫赫有名的人物。這還要從柯西瑪的身世談起。

柯西瑪出身優越，父親是著名鋼琴家李斯特，母親是瑪麗·達古伯爵夫人。柯西瑪是他們第二個非婚生女。在二十歲時，柯西瑪嫁給父親李斯特的學生馮·畢羅。畢羅是當時著名的鋼琴家、指揮家，又是一位有影響的音樂評論家。畢羅一向非常欣賞華格納的才華。

一八六四年，華格納邀請畢羅擔任歌劇《崔斯坦與伊索德》的指揮，畢羅欣然答應。然而千不該萬不該，他不該讓妻子柯西瑪先去慕尼黑照料華格納的生活。等到幾個月後畢羅趕到慕尼黑時，柯西瑪已與華格納雙雙墜入愛河，難捨難分了。

可憐的畢羅對此毫不知情，全副身心都投入到《崔斯坦與伊索德》的排練中，任由華格納與柯西瑪暗渡陳倉。第二年，歌劇《崔斯坦和伊索德》演出獲得巨大成功，柯西瑪也為華格納生下了個女兒，而畢羅只是這個女孩名義上的父親。

事情發展到這步田地本應有所收斂，可是桀驁不馴的柯西瑪竟毫不掩飾與華格納的關係，隱情逐漸公開化。李斯特和畢羅知道事實後勃然大怒，華格納只好帶著柯西瑪離開慕尼黑，出走瑞士，在著名的風景區盧塞恩湖畔的一棟別墅裡住下。

所幸此後兩人一直恩愛有加，沒有出過什麼波折。柯西瑪與華格納在那裡白頭偕老，《齊格菲牧歌》就是在那裡寫下的。

李斯特本來對華格納很器重，柯西瑪的事情以後，他有十年時間都不與

華格納交往，直到晚年才因為華格納歌劇方面的傑出成就與他恢復了聯繫，
也算承認了他與自己女兒的關係。華格納原本把《齊格菲牧歌》做為私藏
品，並沒有打算對外公布，後來由於手頭拮据，只好把樂譜賣給出版商，讓
這份樂曲有機會見諸天下。

小知識：

華格納（1813～1883），德國作曲家、劇作家、哲學家，開啟了後
浪漫主義歌劇作曲潮流。在德國音樂界，自
貝多芬後，沒有一個作曲家像華格納那樣具
有宏偉的氣魄和巨大的改革精神，他頑強地
制訂並實施自己的目標與計畫，改革歌劇，
進而奠定了在音樂史上的地位。他創作的主
要領域是歌劇，包括《尼伯龍根的指環》、
《崔斯坦與伊索德》、《漂泊的荷蘭人》、
《唐懷瑟》、《黎恩濟》、《帕西法爾》
等。

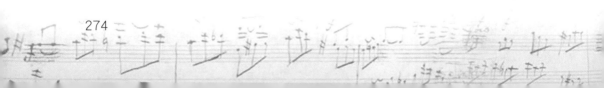

相見不如懷念

佛漢‧威廉士和《綠袖子幻想曲》

作曲家絕不能離群索居，冥想藝術；他必須生活在人群中，用藝術
表達整個社會。
　　　　　　　　　　　　　　　　　　　——佛漢‧威廉士

　　《綠袖子》本是一首傳統的英國民謠，旋律古典且優雅動人，是一首描
寫愛情的淒美歌曲。「綠袖子」的故事來自於英國的一個古老民間傳說，在
伊莉莎白女王時代就已經廣為流傳。

　　根據十九世紀英國學者威廉‧查培爾所做的研究資料指出，《綠袖子》
的旋律最早的紀錄出現在十六世紀末英國著名的魯特琴曲集中，歌詞部分則
出現在一五八四年。然而這首歌曲真正廣為流傳開來，則是在英國作曲家約
翰‧蓋吉把它編入為了對抗義大利歌劇所創作的《乞丐歌劇》中。

　　「綠袖子」自面世後受到世人的廣泛喜愛，有人將它換了歌詞演唱，也
有人將它做為聖誕歌曲，而它被改編為器樂演奏的版本也是多不勝數，有小
品、有室內樂、有管弦樂等。

　　在這些樂曲中，又以英國作曲家佛漢‧威廉士（Ralph Vaughan Williams
1872～1958）所寫的交響樂《綠袖子幻想曲》最具代表性。音樂清新自然，
如緩緩流水，潤人心田。

　　那麼，在「綠袖子」音樂的背後，到底藏著一個什麼樣的故事呢？傳說
《綠袖子》是英國國王亨利八世所作。傳說中亨利八世是個脾氣暴躁、容易

移情別戀的男人，卻真心愛上了一位民間的女子，那女子穿一身綠衣裳，「綠袖子」因而得名。

某天的郊外，陽光燦爛，天氣晴朗，亨利八世和隨從一行數人騎馬出遊打獵。在一個樹林裡，他遇到了一位異常清麗的女孩。

她披著齊肩的金色長髮，清風吹拂起她飄飄的綠袖，美麗動人，宛如仙女一般。只一個偶然照面，在他們眼裡，就烙下了對方的身影。女子從亨利八世的穿戴以及幾個隨從身上，也大致猜測出了他的身分。

自然，榮華富貴的生活對於任何人都有一定的誘惑力，但她更清楚的是，為此她要付出自由的代價，甚至更多她無法想像的東西，憑她的一己之軀又如何能夠抵擋住宮廷內部的你爭我鬥。

而他又是閱盡人間佳麗無數的人間君王，如何保證他對自己始終心有所屬。也許，從此不再相見才是最好的選擇。

而在亨利八世的眼裡，雖然宮廷佳麗無數，卻從沒有一個女子能像她一樣，綠袖善舞，姿影碧麗，只在一瞬間，就牢牢抓住他的心，讓他從此念念不忘，日思夜念。

但美人一去如夢，再也尋找不到。久久不得相見之後，他於是命令宮廷裡的所有侍女都穿上綠衣裳，以解相思之苦。他寂寞地苦苦低吟道：「唉，我的愛，妳心何忍？將我無情地拋去。而我一直在深愛妳，在妳身邊我心歡喜。啊再見，綠袖，永別了，我向天祈禱，賜福妳，因為我一生真愛妳，求妳再來，愛我一次。

綠袖子就是我的歡樂，綠袖子就是我的欣喜，綠袖子就是我金子的心，我的綠袖女郎孰能比？」就這樣，寫下了如此纏綿情歌的亨利八世，整日讓樂隊演奏此曲，漸漸也就流傳到了民間。

直到亨利八世去世，他都沒有再見到那女子一面。一瞬的相遇，從此成了永恆。然而，這首《綠袖子》的歌謠卻流傳了下來，一代一代地傳唱。作曲家佛漢·威廉士聽到《綠袖子》這首民謠時，深深感動於旋律背後的故事，於是便譜寫了《綠袖子幻想曲》這部作品。在「綠袖子」的音樂大軍當中，又譜寫了壯麗的一筆。

小知識：

雷夫·佛漢·威廉士（1872～1958）是英國作曲家、著作家和指揮家。他出生於英國格洛斯特郡，威廉斯自幼學習鋼琴與小提琴。在長達五十多年的音樂創作生涯中，佛漢·威廉士寫出了大量的作品，如三首《諾福克幻想曲》、《戀愛中的約翰爵士》、《騎馬入海的人》、《毒吻》等。最大成就在於他的九部交響曲，其中以《倫敦》交響曲（第二）、《田園》交響曲（第三）和《D大調交響曲》（第五）最為著名。經常致力於音樂普及活動。他與霍爾斯特等人編輯的《英國讚美詩》影響極大，在出版五十週年時印數已達五百萬冊。

獻給母親的讚歌

小約翰·史特勞斯和《母親的心》

音樂是人生的藝術。

——小約翰·史特勞斯

一八四四年夏季的一天，十九歲的小約翰·史特勞斯要舉行大型音樂會的消息傳遍了維也納。人們奔相走告，歡欣若狂，希望再次欣賞這位年輕的作曲家、小提琴演奏家、指揮家的天才作品和他令人著迷的指揮風姿。

小約翰·史特勞斯的母親瑪利亞·安娜更是興奮異常，因為這是她被丈夫遺棄後，多年栽培兒子的心血結晶！但是，就在小約翰·史特勞斯滿腔熱情積極籌畫演出時，一個意想不到的打擊突然而來：他的父親——奧地利著名的中提琴演奏家、作曲家、被人譽為「圓舞曲之父」的老約翰·史特勞斯，卻憑著自己在音樂界的巨大威勢，強迫維也納各劇院、舞廳把兒子的演出拒之門外，並到處張貼海報宣布，在兒子演出的同一天晚上，他也將舉行一場盛大的音樂會。

聽到這個突如其來的消息，小約翰·史特勞斯思緒翻滾，心潮難平。自母親被功成名就的父親拋棄後，他自幼跟隨母親，嚐盡了生活的艱辛。而做為一個有聲望的音樂家，父親怎麼也不該遺棄自己的結髮妻子呀！這些年，幸虧愛好音樂的母親堅強豁達，竭盡全力培養和開發他的音樂才智，才終於使他在維也納音樂界脫穎而出，成為一顆冉冉升起的音樂新星。

鑑於父親的所作所為，小約翰·史特勞斯迫於無奈，只好在城郊一家咖

啡館的花園裡舉行露天音樂會。聽到這個消息，老史特勞斯暗自高興。這時，他的手下卻又給他報告了一個出乎意料的消息：他的音樂會門票竟不如兒子的票吃香，售票數量遠遠不及兒子。多年頭戴「圓舞曲之父」光環、自傲自負的父親，承受不住這個嚴重挫折，他又羞又惱地取消了原以為勝券在握的「對臺戲」。

音樂會演出那天，人們成群結隊地擁向郊外的咖啡館花園。演出開始時，小約翰·史特勞斯瀟灑地跳上指揮臺，優雅地揮舞著指揮棒，他的擁戴者們大聲喝采，令人心醉的節奏，纏綿起伏的旋律，變幻莫測的音調，加上小約翰·史特勞斯充滿激情的指揮，使聽眾先是如癡如醉，繼而欣喜若狂，掌聲雷動。

演出進行到最後階段時，出現了一個情節：小約翰·史特勞斯請激情洋溢的觀眾安靜下來，隨後鄭重宣布：「最後，我要為我並不在場的父親獻上一支曲子。因為沒有他就沒有我的生命。如果不是他老人家創作的圓舞曲對我的影響和啟發，也不會有我今天的音樂會。父親是我一輩子值得崇拜的人！但是母親才是我生命中最重要的人，所以我要把這首《母親的心》獻給父親，也獻給母親。」說罷，

小約翰·史特勞斯的家用管風琴。

他指揮樂隊演奏起一曲柔和的樂章。在座的人聽到那樣動情的音樂無不動容，都情不自禁流下了幸福的眼淚。此曲結束後，母子擁抱長吻，更讓觀眾熱淚盈眶。在觀眾的熱切要求下，竟然反覆演奏了幾次，成為維也納音樂史上前所未有的盛事。

當別人把小約翰‧史特勞斯的演出情況，特別是演奏的感人場面講給老史特勞斯聽時，父親的心被震撼了。他反思這些年來對前妻和兒子的冷淡態度，為自己的嫉妒心理深感愧疚。懊悔使老史特勞斯老淚縱橫，他決心放下「圓舞曲之父」和「一家之尊」的雙重架子，與前妻和兒子和好。

正當老史特勞斯連續兩天考慮著如何向兒子和妻子道歉時，兒子卻拉著多年不登門的前妻一塊來探望他。老史特勞斯拉住母子倆的手抽泣起來，兒子的真摯心願使分手多年的老夫妻又擁抱在一起。此時，夫妻之間、父子之間的一切矛盾，都冰消雪化了。而小約翰‧史特勞斯用音樂感動父親的佳話，也永遠載入了音樂史冊，而這首《母親的心》在樂壇更是人盡皆知了。

小知識：

圓舞曲（Waltz），有時音譯為「華爾滋」，是奧地利的一種民間舞曲，十八世紀後半葉用於社交舞會，十九世紀開始流行於西歐各國，它採用四分之三拍，強調第一拍上的重音，旋律流暢、節奏明顯，伴奏中每小節僅用一個和絃，由於舞蹈時需由兩人成對旋轉，因而被稱為圓舞曲。

天使降臨的聖誕夜

貝多芬和《給愛麗絲》

貝多芬是依靠心靈的善良而偉大的英雄。　　　　　　——羅曼·羅蘭

　　貝多芬的一生充滿了困苦，他與命運之間的抗爭贏得了世人對他的敬佩和讚頌。而在大多數同時代人的眼中，貝多芬性格孤傲，言行粗魯。所以，儘管人們都非常同情這位音樂大師的遭遇，卻不能理解他的孤獨。而在內心深處，他像每個人一樣也渴望獲得愛。

　　在一個寒冷的聖誕夜裡，這位孤獨的青年音樂家獨自徘徊在維也納的街頭，似乎漫無目的，又好像在尋找些什麼。空氣中飄過烤鵝和蘋果的清香，讓整座城市充滿了節日的氣氛。忽然，在孤零零的街頭，貝多芬看見一位衣著單薄的小女孩，正從教堂一邊匆匆趕過來。女孩臉色蒼白，神情痛苦，弱小的身體在寒風中不停哆嗦……

　　貝多芬不由得憐憫起小女孩來，走到她面前問道：「小女孩，什麼事使

貝多芬手稿。

妳這麼傷心，我能幫助妳嗎？」一問方才得知，原來這個小女孩的一位鄰居雷德爾伯伯正病得厲害，可是身邊一個親人也沒有。他唯一的小孫女上個月得傷寒病死了。雷德爾伯伯為此傷心地哭瞎了眼睛，現在正躺在床上發著高燒，生命垂危。

小愛麗絲幾乎帶著哭腔對貝多芬說，雷德爾伯伯是個善良的人，他最愛畫畫、聽音樂。每到春天，他都會騎著馬到森林裡去，唱歌畫畫。

賣畫的錢則拿回來分給了這些窮鄰居，而他自己卻窮得只剩下一架破鋼琴。小女孩知道雷德爾伯伯有一個願望，那就是再去看看原野的景色，聽聽大海的聲音。如果不能如願，他會死不瞑目的。

貝多芬被小女孩的話語深深打動了，急忙讓小女孩帶路去看她的雷德爾伯伯。於是，貝多芬隨著小愛麗絲來到了這位老畫家的屋子。老人還在不停地咳嗽，他的那架舊鋼琴就靜靜地放在屋子的另一旁。貝多芬輕輕地朝著鋼琴走過去，帶著有點緊張的心情打開了琴蓋，坐到了這架舊鋼琴前，思緒萬千。

此時，一種神祕的激情從他的心頭湧起，襲遍全身，他好像預感到了什麼，手指在琴鍵上不停地飛舞……靈感頓時化作美妙的音符淙淙流動起來，猶如山林裡的松濤，猶如海洋的波濤。他彈奏著，彈奏著……神情如此專注，完全忘卻了周圍的一切，只沉靜在靈感的音樂世界裡……

這時候，雷德爾伯伯終於停止了咳嗽，他挺直了身子，神情微笑著，隨著音樂的節拍輕輕地點頭。小愛麗絲看到這個場景滿臉驚訝，她出神地望著這架破鋼琴，彷彿有點懷疑，這位年輕的先生難道是一位巫師嗎？怎麼好像會施魔法般地彈奏出如此動聽的樂曲……

雷德爾伯伯激動地走到鋼琴旁邊，擁抱著還正沉浸在琴聲裡的貝多芬。

「先生，感謝你讓我在聖誕之夜看到了我想看到的一切。我再沒有遺憾了……」貝多芬站起身來說道：「不，是你那仁慈的靈魂召引了我，趨動著我這麼做。還有妳，美麗可愛、天使一般的愛麗絲……」

說完，青年音樂家輕輕地吻了一下小愛麗絲的額頭。然後，他掏出自己身上僅有的一些錢給了愛麗絲，讓她去為雷德爾伯伯拿些藥，隨後便轉身消失在茫茫夜色中。

就這樣，許多年過去了，貝多芬仍然清楚地記得那個聖誕夜裡所發生的一切。他的心靈時常被那種溫暖的愛纏繞著，彷彿天堂的光芒正照耀著他。終於有一天，他成功地記起了那天晚上彈奏的曲子，迅速地把它整理好。並且不假思索地，貝多芬把這首鋼琴曲命名為《給愛麗絲》。

小知識：

《給愛麗絲》是貝多芬的鋼琴小品中最著名的通俗曲，也可稱得上是家喻戶曉的名曲。不過此曲不僅貝多芬在世時不曾發表和出版，到他去世之後，還埋沒了四十年之久。後來在一八八八年，才納入貝多芬全集版補遺中，並註明為「一八一〇年四月二十七日創作」。在台灣，許多地方的垃圾車播放的音樂即是本曲，可謂世界少見的特殊現象。

把最美的語言都獻給了愛

愛德華‧艾爾加和《愛的禮讚》

讓音樂說話，讓解說消失。

——愛德華‧艾爾加

《愛的禮讚》是英國著名浪漫主義作曲家愛德華‧艾爾加的成名之作。有人說，每當聽到《愛的禮讚》這美麗的名字，就自然而然能聯想到這會是一首既浪漫又溫情的曲子。事實上也恰恰如此，因為這首旋律正詮釋了一個浪漫無比的愛情故事，讓人聽過之後無不動容，不由得產生對愛情的美好嚮往。

一八八八年的夏天，艾爾加打算去度假，臨別前他的未婚妻，也是他的學生卡洛琳‧艾麗絲‧羅伯茲作了一首叫做《愛的禮讚》的小詩送給他。旅途中艾爾加為這首小詩譜了一首短曲，並在回來後做為生日禮物獻給了艾麗絲，並向她求了婚。

艾麗絲的父親曾是當時駐印度英軍少將，雖然父母早亡，但是家族裡的人希望她至少應該嫁個可以託付終生的人，而不是一個沒有前途的音樂家。但是艾麗絲深深愛戀著艾爾加，能夠與艾爾加共度一生是她最大的願望。於是，不顧家族的反對，她毅然與艾爾加在第二年的五月互許終身，結為連理。

婚後，艾爾加經常為了創作音樂廢寢忘食，艾麗絲就做起了他強而有力的後盾，從生活和創作上給了他莫大的鼓勵和支持。但是婚後曾有一段時

間，艾爾加在創作上感到靈感匱乏，遭遇了創作上的瓶頸，即便是創作出來的曲目也差強人意。看見丈夫的苦惱，妻子艾麗絲對此也十分擔憂。

有一天，艾麗絲為了安慰艾爾加，打算親手製作一款曲奇餅，送給丈夫來紀念他們的結婚紀念日。於是，艾麗絲設計了一款格子形狀的曲奇餅，曲奇的材料是艾爾加最喜歡吃的奶油和巧克力。

這天中午，艾麗絲趁著丈夫練琴的時候，走到烘爐旁邊，一邊聽著琴聲，一邊烘焙曲奇，將她對丈夫的愛全部傾注於自己製作的曲奇餅中。曲奇餅乾烘焙出來後，色澤金黃，甘香鬆脆，十分誘人，艾爾加一下便被曲奇的香味給深深吸引住了。在品嚐妻子親手做的曲奇的時候，一種十分幸福的感覺侵襲艾爾加的全身，那些先前的一幕幕美好的畫面和溫馨時光一一映現在他的腦海……

正當艾爾加沉浸在美好的回憶中時，靈感不期而至了。他思維迸發，一口氣就把曲子完成了。為了紀念兩個人的愛情，艾爾加用艾麗絲寫給他的第一首詩《愛的禮讚》做為曲子的名字，並把這首樂曲獻給了她，還給妻子的曲奇餅起了一個非常浪漫動聽的名字：「愛的戀曲」。

從此以後，每當艾爾加長時間創作饑腸轆轆的時候，總會在餐桌上看到愛麗絲親手製作的「愛的戀曲」餅乾，而這些餅乾總能讓他感受到妻子滿溢的愛，激發他更多的創作靈感，創作出了眾多優秀的藝術作品，如《情人的問候》、《傑龍修斯之夢》、《B小調小提琴協奏》、《第一交響曲》、《第二交響曲》、《E小調大提琴協奏曲》、《黑色騎士》、《奧拉夫國王》等。後來，艾爾加在英國的名氣也越來越大，被人們稱作「英國的貝多芬」。而艾爾加的成功之作，幾乎全是在婚後創作的，在一九二〇年艾麗絲去世後，艾爾加的創作也到了低潮期。

在艾爾加去世後不久，他的孩子們為了紀念他們父母的愛情，於是決定

將母親的曲奇手藝傳承下去，並將「愛的戀曲」這款曲奇餅乾的做法代代相傳至今，而《愛的禮讚》這首享譽世界的浪漫主義傑作，也伴隨著格子曲奇的濃郁香味和背後溫馨的愛情故事，都化作了最美麗的語言——一種音樂的情懷，在愛中融化了。

小知識：

愛德華·艾爾加（1857～1934），英國作曲家、指揮家。自幼隨父親學鋼琴與小提琴，異常勤奮，主要靠自學掌握了多種樂器的演奏，尤以小提琴見長。一八八五年承父業任伍斯特教堂風琴手。他的音樂真實自然，富於創新精神，對英國音樂的發展很有促進。著名的有：清唱劇《傑龍修斯之夢》、《基督天使》、《王國》，音樂會序曲《安樂山》，音詩《法斯塔夫》、《B小調小提琴協奏曲》、《第一交響曲》、《第二交響曲》、《E小調大提琴協奏曲》，合唱曲《黑色騎士》、《奧拉夫國王》、《愛的禮讚》，管弦樂《謎語變奏曲》、《威風凜凜進行曲》等。

第九章

在苦難的手背上寫下一句祝福

一生一部協奏曲

柴高夫斯基和《D大調小提琴協奏曲》

> 意見和感情的相同，比之接觸更能把兩個人結合在一起，這樣子，
> 兩個人儘管隔得很遠，卻也很近。
>
> ——柴高夫斯基

在小提琴音樂史上，能夠以氣勢恢宏與貝多芬的小提琴協奏曲比肩而立的，大概也只有柴高夫斯基的《D大調小提琴協奏曲》了。與貝多芬、布拉姆斯、孟德爾頌一樣，柴高夫斯基一生也只寫過一部小提琴協奏曲。現在，人們把這四位作曲家的小提琴協奏曲合稱為「四大協奏曲」。這四位大師還有一個有趣的共同點，那就是都不具備小提琴演奏水準，或者乾脆不會。

這部小提琴協奏曲寫於一八七八年，柴高夫斯基為這部協奏曲也受了不少折磨。那時他剛度過因婚姻問題引起的精神危機，經濟上和精神上有了梅克夫人的支持，又結交了一些新朋友，住在瑞士的一處療養地，心情不錯。在這裡他寫了《D大調小提琴協奏曲》，寫得很順利，全部作品完成也只用了二十多天。

作品完成後，柴高夫斯基就把樂譜寄給了梅克夫人，想聽聽她的意見。梅克夫人是柴高夫斯基的狂熱崇拜者，看過樂譜之後提出了不少意見，柴高夫斯基都一一做了回應。雖然梅克夫人有一定的音樂修養，但畢竟不是音樂家，柴高夫斯基尊重她的看法，卻不會動搖自己的信心，不過他還是希望能夠徵求專家的意見。如果沒有演奏大師的認可，這樣技巧性極強的作品是不能被輕易定稿的。柴高夫斯基選中了聖彼德堡音樂學院教授利奧波德·奧

爾。

　　奧爾是小提琴演奏史上的一位名家，也是一位名教授，開創了小提琴的俄羅斯學派。奧爾看了《D大調小提琴協奏曲》的樂譜反應很冷淡，沒有提出什麼具體意見，只是說「無法演奏」的純技術性鑑定。柴高夫斯基原本想把這部協奏曲獻給奧爾，不料遭此冷遇，加之對方只是在純技術上的否定，對音樂本身並沒有惡意的攻擊，所以兩人之間沒有發生更多的不快，只是作品因此被擱置了起來。

　　後來，一位在維也納的俄國小提琴家布羅茲基拿到了《D大調小提琴協奏曲》的樂譜，經過兩年多的努力，解決了演奏上的技術難題。一八八一年十二月，布羅茲基與維也納愛樂樂團合作，在維也納首演了《D大調小提琴協奏曲》，但首演基本上以失敗告終。

　　首演不成功倒也罷了，不是所有的傑作都能一舉成名，有許多優秀作品都遭到過最初的冷淡開局。然而，令人沮喪的是，這部作品竟遭到來自維也納的嚴厲指責，甚至是惡毒的攻擊，其中措辭最激烈、語意最刻毒的是維也納的大批評家漢斯立克。

　　漢斯立克是當時歐洲著名的評論家，他學養深厚，曾是幾家報社的音樂編輯和音樂評論員，並在維也納大學教歷史和音樂美學。漢斯立克顯然不滿於音樂中

梅克夫人。

有過多的民間色彩，而且過於熱烈的節奏也不合維也納音樂傳統的規範，所以大加批判。

好在音樂家布羅茲基對蜂擁而至的批評充耳不聞，仍在各地堅持演出《D大調小提琴協奏曲》，最終使這部作品獲得成功。為了表示對布羅茲基的謝意，柴高夫斯基把這部作品獻給了他。批評家奧爾後來也改變了當初的看法，他親自演出《D大調協奏曲》，獲得了極大成功，並盡力推廣，在他的學生中教授這首曲子，對確立這部協奏曲的顯赫地位起了很大的推動作用。

柴高夫斯基經過這次磨礪後，終生再也沒有碰過小提琴協奏曲。在浪漫主義音樂發展的鼎盛時期，為小提琴這件浪漫的樂器寫協奏曲的確不易。

小知識：

協奏曲（concerto）一詞源自拉丁文collcertaye，原意是在一起比賽，協奏曲也就是兩種因素既競爭又協作的意思。協奏曲（concerto）最早是做為一種聲樂體裁出現的，十六世紀指義大利的一種有樂器伴奏的聲樂曲。十七世紀後半期起，指一件或幾件獨奏樂器與管弦樂隊競奏的器樂組曲。

騷亂中的首演

史特拉汶斯基和《春之祭》

實際上，我並不能很肯定的對斯特拉文基斯的風格做一個準確的總結，因為，他就像一條變色龍，他的作曲風格的不確定性已經到了讓人震驚的程度，這也是他對自身再創造的原動力。

——約瑟夫·霍洛維茲

一九一三年五月二十九日，由史特拉汶斯基作曲的芭蕾舞劇《春之祭》，在巴黎舉行首演。這次演出盛況空前，然而也混亂至極，舞劇的最初策劃者狄亞吉列夫、編舞尼津斯基、樂隊指揮蒙托和作曲家本人，都在這個晚上經歷了各自藝術生涯中最特別的一幕。

有關那一晚的盛況，可謂是「洋洋大觀」，幾乎所有的西方音樂史裡都不惜筆墨地記載了當時的場面。史特拉汶斯基回憶時曾經說：「《春之祭》的首場演出上發生一場風波，想必人盡皆知。

說來也奇怪，我自己對這場風波的爆發毫無心裡準備。此前，音樂家與樂隊排練時沒有過這種表示，舞臺裝置也不像是會導致騷亂的樣子……」

那麼揭開歷史的面紗，拂去歲月的煙霞，在歷史的舞臺上到底出現了怎樣戲劇性的一幕呢？

在《春之祭》演出一開始，便能聽到抗議的聲音，但尚屬溫和。帷幕開啟，臺上一群拖著長辮子的性感女孩穿著短裙蹦蹦跳跳時，風暴開始發作。

一九七五年，《春之祭》演出劇照。

這個劇場響起「閉嘴」的叫聲，但是，喧囂繼續不停，過了幾分鐘，有人盛怒之下離開大廳……火氣沖天地來到了後臺，只見有人在扳電鈕，一亮一暗閃爍大廳裡的燈光，企圖讓觀眾安靜下來，就這樣混亂的秩序一直持續下去。

然而更糟糕的是，觀眾自動分成了對立的兩派，相互攻擊謾罵，坐在香榭麗舍大劇院裡的觀眾們強烈地表達了對這部芭蕾的憤懣。而樓下前排特等席和包廂裡的高貴的巴黎小姐們則咒罵樓上看臺的狂暴的觀眾。

他們彼此尖叫、咒罵，有來有往，不肯罷休，各式各樣污穢詞句都迸發出來……最後連憲兵都出動，才制止了騷亂。這種程度的狀況，簡直駭人聽聞，劇場經紀人狄亞吉列夫卻不僅沒有驚慌失措、感到絕望，反而覺得十分滿意。狄亞吉列夫似乎對此早有預料，不覺得是一次失敗。

　　史特拉汶斯基和他的學生羅伯特·克拉夫特談話時，曾描繪到當時的情景：「演出結束了。我們非常興奮、非常氣憤、非常噁心，但也……非常幸福。我和狄亞吉列夫說這次演出不出他所料。他的確很滿意。」從後來《春之祭》在音樂史上所取得的地位來看，狄亞吉列夫真可謂是「天才的藝術經理人」。

　　在那次騷亂的演出中，大作曲家聖桑（Camille Saint-Saëns 1835～1921）在也去聽了史特拉汶斯基的這部音樂，可是半途就退場了，並留下了一句「他是個瘋子！」這樣的評價。就這樣，這部取材於俄羅斯式題材的芭蕾舞劇《春之祭》，在芭蕾音樂史上空前絕後的大混亂中結束了首演。

　　直到現在，人們還在爭論這首樂曲的成敗，然而那樣的騷亂再也沒有出現了。史特拉汶斯基是一位自由想像的作曲家，這一點，終於得到了全世界的認可。

小知識：

　　《春之祭》在音樂、節奏、和聲等諸多方面，都與古典主義音樂切斷了聯繫。《春之祭》描寫了俄羅斯原始部族慶祝春天的祭禮，既有鮮明的俄羅斯風格，也有強烈的原始表現主義色彩。

一段名曲，幾經沉浮

比才和《阿萊城姑娘》

如果要知道一個人的價值，就得計算他裡面有什麼，而不在於他身上有什麼。

———比才

　　像許多音樂天才一樣，比才很小的時候就表現出驚人的音樂才華。但是在比才短暫的一生中，卻並沒有體會到多少成功的快樂。因為他的作品總是很另類，不為當時的世俗所容，使他陷入到一種痛苦的矛盾中，天才的藝術家不得不忍受著庸俗的社會趣味所帶來的種種非難。

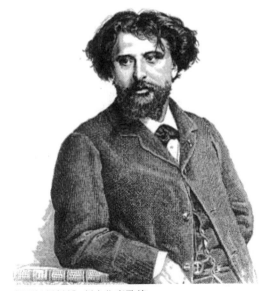

《阿萊城姑娘》劇本作者歌德。

　　《阿萊城姑娘》是比才的作品中，在那個時代就獲得成功的很少幾部之一。這部作品是比才接受法國作家歌德的委託，為他的舞臺劇《阿萊城姑娘》所作的戲劇配樂，後來改編成交響樂組曲。

　　話劇《阿萊城姑娘》最初的文本，出自於歌德的散文集《磨坊書簡》，這部散文集被譽為法國文學的瑰寶，在法國膾炙人口。《磨坊書簡》由二十六個

短章組成，其中第六篇便是《阿萊城姑娘》。這是歌德根據當地流傳的一個愛情悲劇而寫的。後來，歌德又把它加以戲劇化的處理，成了三幕四場的話劇。

《阿萊城姑娘》劇情大致是這樣的：在法國南部普羅旺斯，有一位英俊健壯的青年叫菲特列，誠實而又靦腆，周圍的青年女子都對他愛慕有加，希望能嫁給他。

可是菲特列卻心有所屬，熱戀著阿萊城裡一位妖豔俏麗的女人，並想娶她為妻。這件事遭到周圍人的激烈反對，因為那位阿萊城的姑娘名聲非常不好。迫於外界壓力，菲特列遵從父母的意願，與青梅竹馬的童年女友薇薇訂婚。但是對阿萊城姑娘的愛戀卻一直折磨著他，使他無法自拔。

秋天裡，親朋們為菲特列舉行了盛大的婚禮。正當人們歡歌載舞時，一位不速之客卻帶來了阿萊城姑娘與一位情人私奔的消息。菲特列無法接受這樣的打擊，一時抑制不住自己的感情，竟從閣樓上跳下自殺身亡了。

當初，比才接到邀請為話劇寫配樂後，把歌德的劇本通讀了一遍，為戲劇的悲劇色彩所深深打動，尖銳的戲劇衝突使他激動不已。

他按照自己對劇本的理解去把握音樂的基調，把音樂寫得熱情又質美，又用純美的鄉村生活和普羅旺斯的自然風景做為烘托，在悲劇性色彩中，又讓人看到生活的熱情與希望。

令人沒有想到的是，《阿萊城姑娘》首演之後即遭到激烈的批評，整個樂劇只演出十五場就撤下了巴黎的所有舞臺。雖然《阿萊城姑娘》首演失敗，但比才為戲劇寫的配樂卻沒有遭到太多詬病。

十三年後的一八八五年，這部戲又在巴黎重演，竟然大獲成功，並且自此以後，《阿萊城姑娘》成了法國戲劇舞臺上的重要音樂劇碼。當時，鬱鬱

不得志的荷蘭美術大師梵谷還為阿萊城姑娘畫了肖像，雖然在這齣戲裡，阿萊城姑娘只是做為一個象徵符號，從來就沒出過場。然而這一切似乎都發生得太遲，這時比才已經辭世十年，歌德也已故去有六年之久，他們都已經無法看到《阿萊城姑娘》的演出盛況。

而今，《阿萊城姑娘》無論是做為歌德的文學作品、比才的音樂劇作品，還是梵谷所畫的人物肖像畫，都在各自的藝術領域裡成了藝術珍品。後人在欣賞這些藝術傑作時，有誰還會想到這些藝術大師們當年遭到的嘲諷與攻擊呢？

小知識：

比才所編寫的組曲，是《阿萊城姑娘》的第一組曲。比才去世後，他的朋友埃涅斯特・吉洛又從配樂中選出三首，並加上歌劇《貝城麗姝》中的「小步舞曲」，以四曲組成《阿萊城姑娘》第二組曲。

環繞一生的旋律

韓德爾和《彌賽亞》

假使我的音樂只能使人愉快，那我很遺憾，我的目的是使人高尚起
來。
 ——韓德爾

韓德爾早年在英國很不得志，不僅自己先後經營的幾家劇院都一一倒
閉，創作的音樂也經常被對手批駁得體無完膚。就在韓德爾一生中最窮困潦
倒的時候，一件事改寫了他的人生歷程。

一七四一年八月二十一日，韓德爾意外地收到一個郵包，裡面是一部清
唱劇劇詞手稿，作者詹寧斯是清唱劇《索羅》和《以色列人在埃及》的作
者。詹寧斯非常仰慕韓德爾的才華，他希望這部新劇本能藉大師之手而經久
傳唱，而清唱劇的名字就是《彌賽亞》。當時正鬱鬱不得志的韓德爾，並沒
有心情去寫這樣一部清唱劇，但是他還是隨手翻看了一下。

可是，就在他剛剛拿到手裡時，就被手稿裡的第一句話深深打動：「鼓
起你的勇氣！」這句話如當頭棒喝，震醒了消沉的韓德爾。這強奮有力的語
言，深深地撞擊著他的心靈。受此激發，韓德爾一鼓作氣地讀下去，越讀他
越覺著劇中的歌詞正是寫給他的，他感到久久抑鬱在自己心中的情感正在燃
燒。聯想到這些年來他的遭遇，沒有人幫助他，也沒有人安慰他，他如一頭
困獸在爭鬥，但是他卻一直沒有被困難打倒，而是就這樣一路風雨兼程走了
下來。此刻，韓德爾感覺著渾身有一股力量在奔馳，一種強大的靈感襲遍了
他的全身。

在苦難的手背上寫下一句祝福

韓德爾工作間，琴上翻開的正是《彌賽亞》的原譜。

面對此情此景，韓德爾不敢有片刻耽擱，立即抓起筆，記錄下這來自上蒼的音樂靈感。一種無形的力量彷彿在默默地催促著他，激勵著他，使他日以繼夜地工作，無法停下來。在隨後的日子裡，他守在自己的房間足不出戶，奮筆疾書。僕人們除了把日常必須的食物用品拿來給他外，誰也不敢打擾到他。整整三個星期，天天如此，他已經完全如醉如癡，沉浸在自己創造的美妙旋律裡，連眼睛裡都綻放出異樣的光采。

在他醉心作曲的那些日子裡，無論是債主登門討債、歌唱家找他試唱，還是貴族使者來請他到宮裡指揮演奏，全被他統統拒絕，甚至被僕人擋在門外。韓德爾完全被從心靈深處湧出的靈感激流，挾裹著奔騰而去，他從未感覺到自己有過如此強烈的創作慾望，也從來沒有為一部作品這樣嘔心瀝血。

三個星期後，韓德爾以驚人的毅力和音樂才華完成了這部傑作。然而，此時的韓德爾也如同一個被壓榨乾了的軀殼，頹然地倒在床上，他睡得如此之長、如此之沉，如同將死之人，以致於僕人以為他舊病復發，急忙去請醫

生。當醫生趕到時，韓德爾已經起床，正在香噴噴地吃著飯，儼如一個獲勝的將軍。

一七四二年四月十三日，韓德爾的清唱劇《彌賽亞》在愛爾蘭首都都柏林首演，獲得了巨大的成功，為了感謝都柏林觀眾對他作品的理解，韓德爾把演出的全部收入捐贈給都柏林的慈善事業。

一七五一年，韓德爾雙目失明，但是他仍然堅持親自演奏指揮《彌賽亞》。一七五九年四月六日，在柯文特皇家歌劇院舉行的《彌賽亞》第五十六場演出中，已經七十四歲高齡的韓德爾，支撐著生命中最後的力量，仍然親自指揮演出並彈奏風琴，當終曲《阿門頌》結束時，他已經體力不支倒在了臺上。幾天之後，韓德爾便與世長辭。

清唱劇《彌賽亞》是韓德爾一生中最偉大的作品，反映出早期啟蒙運動的人道主義精神。韓德爾雖然生前經歷過種種磨難，但是死後卻受到整個國家的最高禮遇，被厚葬在西敏寺，與莎士比亞等英傑們長眠在一起。在英國，韓德爾曾經遭到過藝術上和生活中的沉重的失敗和打擊，並幾乎因此喪命，同是在這裡，他也達到了人類藝術的頂峰。韓德爾的二十三部清唱劇中，有十九部是在英國上演。而直到他生命的最後一刻，他還在被他畢生藝術的結晶——清唱劇《彌賽亞》的美好旋律所環繞著。

小知識：

彌賽亞，是個《聖經》詞語，與希臘語詞「基督」是一個意思，在希伯來語中最初的意思是「受膏者」，指的是上帝所選中的人，具有特殊的權力，是一個頭銜或者稱號，並不是名字。

萬般好事總多磨

索洛維約夫・謝多伊和《莫斯科郊外的晚上》

> 歌曲複雜或簡單，是並不重要的。終究不是因為這點才受人喜愛。
> 只有當人們在歌曲裡尋找自己生活的旅伴、自己思想和情緒的旅
> 伴，這樣的歌才會受人歡迎。
> ——索洛維約夫・謝多伊

　　瓦西里・索洛維約夫・謝多伊出生於聖彼德堡，在良好的家庭教育下，瓦西里七、八歲時，便能把聽來的歌曲用吉他和小提琴流利地彈奏出來。十月革命後，索洛維約夫一家從陰暗的地窖裡搬到了一座有鋼琴的寬敞住宅裡。十歲的瓦西里也開始正式跟隨老師學習鋼琴。中學畢業以後，瓦西里先後在幾處俱樂部和文化館工作。這位十六、七歲的少年經常隨著舞臺上劇情的發展進行即興伴奏，充分顯露了他的才華。

　　關於他後來創作的《莫斯科郊外的晚上》，有過許多不平凡而有趣的經歷。一九五六年，蘇聯正在舉行全國運動會，莫斯科電影製片廠攝製了一部大型文獻紀錄片——《在運動大會的日子裡》。索洛維約夫與詩人馬都索夫斯基合作為影片寫了四首插曲，《莫斯科郊外的晚上》便是其中的一首。

　　米哈伊爾・馬都索夫斯基當時是蘇聯著名的歌詞作家，蘇聯國家文藝獎金獲得者。不過，一九四二年春天，他曾在一家戰地報紙上發表過小詩《歌唱伊爾敏湖》，一位老音樂家馬里安・柯伐爾將這首詩譜成歌曲，但是沒有引起人們的任何迴響。二十五年以後，留在詩人創作記憶深處的那首歌的音調基礎、韻律結構重新在《莫斯科郊外的晚上》中獲得了生命。馬都索夫斯

基的詩，描繪了俄羅斯大自然的純樸的美；歌曲中年輕人的心聲、萌動的愛情和黎明前的告別都和這大自然的美交融在了一起。索洛維約夫‧謝多伊水晶般剔透的旋律，充分展現了他詩歌的形象，那彷彿就是從俄羅斯大自然的肚子裡誕生出來的。用作曲家本人的話說，就是「順著字母從筆尖底下流出來的」。

雖然創作過程如此順利，但好事多磨。據馬都索夫斯基回憶：當初，這首歌拿去錄音時，電影廠的音樂部負責人審聽之後並不滿意，並且毫不客氣地對他說：「您的這首新作平庸得很。真沒想到您這樣一位著名作曲家會寫出這種東西來。」一盆冷水潑過來讓人的心都冷了。

影片上映後，歌曲受到了年輕人的歡迎。第二年，莫斯科舉行第六屆世界青年聯歡節，直到開幕前的兩個月，聯歡節籌委會決定選送這首並非為聯歡節而作的抒情歌曲去參加聯歡節歌曲大賽，結果它一舉奪得了金獎。那一屆的聯歡，來自世界各地的青年是唱著「但願從今後，你我永不忘莫斯科郊外的晚上」登上列車揮手告別的。從此，這首令人心醉的歌曲飛出了蘇聯國界，世界人民都對它熟悉起來了。

一九五八年，莫斯科舉辦第一屆國際柴高夫斯基鋼琴比賽，美國青年鋼琴家范‧克萊本獲得了冠軍。他在告別音樂會上彈奏這一樂曲，引起全場暴風雨般的掌聲，聽眾們都站起來齊聲高唱。克萊本回國後就把這首歌做為常演曲目保留下去。一九六二年，還是「冷戰」期間，肯尼‧鮑爾用英語錄唱的《莫斯科郊外的晚上》成了美國當年的暢銷唱片。法國作曲家兼歌手法蘭西斯‧雷馬克借用這個曲調另填法語歌詞，取名《春天的鈴蘭》，在法國也唱紅一時。

近半個世紀以來，這首樂曲仍然保持著它的魅力，這不僅僅源於它藝術上的成功，還源自於一種崇高的人生追求。當時蘇聯評論界認為：「杜納耶

夫斯基的《祖國進行曲》中的愛國主義主題在索洛維約夫‧謝多伊的《莫斯科郊外的晚上》中，藉另一種形式、以新的面貌出現。」歌曲的內涵在傳唱過程中已不是對單純的愛情的描繪了，也不僅僅是莫斯科近郊夜晚的景色，它已融入了俄羅斯人民對祖國、對友誼、對一切美好事物的愛。

小知識：

瓦西里‧帕夫洛維奇‧索洛維約夫‧謝多伊（1907～1979年），前蘇聯作曲家、音樂活動家。一九〇七年四月二十五日生於聖彼德堡，一九七九年十二月二日卒於列寧格勒。他從四〇年代起以歌曲創作嶄露頭角，逐漸成為前蘇聯歌曲大師之一。一生總共寫了三百多首歌曲，代表作有《海港之夜》、《拉吧，我的手風琴》、《在陽光照耀的草地上》、《夜鶯》、《你們如今在哪裡，同連隊的朋友》、《莫斯科郊外的晚上》、《路標》等，都是深受人們喜愛的歌曲。

弄巧成拙譜佳曲

白遼士和《哈洛德在義大利》

音樂只能表現，不能描述。　　　　　　　　　　——白遼士

　　法國作曲家白遼士（Hector Berlioz 1803～1869），在十九世紀浪漫主義音樂家陣容裡，是開風氣之先的一位。他是大膽的音樂革新家，又是浪漫主義標題音樂的開拓者。白遼士的第二部交響曲《哈洛德在義大利》卻是偶然之得。

　　一八三三年十二月的一天，白遼士指揮演出他的《幻想交響曲》，這部交響曲在當時的巴黎紅透半邊天。演出結束後，白遼士正打算離開，一個長髮肩披、面色蒼白的義大利人來到前廳與他會面，而這位就是音樂史上大名鼎鼎的小提琴大師帕格尼尼（Niccolò Paganini 1782～1840）。對於《幻想交響曲》的成功，帕格尼尼盛情讚美。在浪漫派音樂上的志同道合，使兩位藝術家一見如故。

　　半個多月後，帕格尼尼又親自去拜會了白遼士，並正式向白遼士提出了作曲的請求。當時，帕格尼尼得到了一把斯特拉底瓦里製作的優良中提琴，他想藉此開場演奏會，但是卻苦於沒有合適的曲目。他想要的是有時代特色又能展現他那出神入化的弦樂技巧的作品，就在這時他看到了白遼士的才華，所以請他為自己寫一部中提琴協奏曲。

　　對帕格尼尼的邀請，白遼士當然感到榮幸，但又沒有把握。帕格尼尼的

在苦難的手背上寫下一句祝福

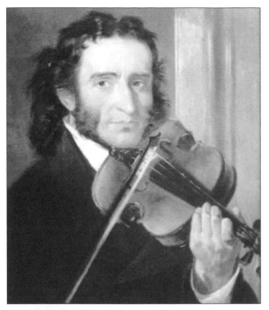

小提琴家帕格尼尼。

演出他是看過的，對於這位魔法師般的演奏家對於作品的要求，白遼士心裡自然清楚。他向帕格尼尼表達了這種心情，因為他自己不會拉中提琴，對中提琴的個性和表現形式並不瞭解，恐怕難以勝任。而帕格尼尼卻對白遼士十分有信心，推托不掉的白遼士最後只好答應了。

為了迎合帕格尼尼，白遼士他起初努力向中提琴獨奏的方向靠近，但是做為交響樂作曲家，他又要注意不能減弱樂隊的重要性，他重視樂隊的整體音響。經過一段時間的摸索，白遼士很快就找到了表達方式，他迫不及待地寫出了第一樂章。得知第一樂章已經完成，帕格尼尼便提出要看看。當帕格尼尼看到樂譜裡大段的音樂由樂隊完成時，便大呼不行，並指出讓他這麼長時間地沉默是絕對無法接受的，中提琴聲部必須從頭至尾都在演奏。帕格尼尼顯然非常失望，而白遼士只得表示，這樣技巧性的協奏曲還是由演奏家自己來寫為好。雖然雙方無法達成共識，但兩位音樂家並沒有不歡而散，只是合作就此停止。

此後，對面這部未完成的作品，白遼士繼續工作。這一次，白遼士已索性不再費盡心機為炫耀中提琴的風采而譜寫旋律，只是任由靈感奔騰。他在回憶錄裡寫道：「我想起了一個念頭，就是寫一系列由樂隊演奏的場景，而中提琴在這裡應該像一個閒不住的人那樣，參與其間，而又始終保持自己的個性。我要把這個樂器當作一個憂鬱的夢幻者，就像拜倫的《恰爾德‧哈洛德遊記》的風格。因此把這部交響曲叫做《哈洛德在義大利》。」

最初，白遼士接受委託是寫中提琴協奏曲，最終完成的卻是一部四個樂章的交響曲。一八三四年十一月，《哈洛德在義大利》在巴黎首演，指揮並不是白遼士，中提琴獨奏則由小提琴家優蘭擔任。可惜演出沒有獲得期待中的成功，事實上，如果不是優蘭的精彩演奏，幾乎就是慘敗。

兩年後，《哈洛德在義大利》再度公演時，白遼士親自指揮樂隊，中提琴獨奏仍是優蘭。這次樂隊在白遼士的指導下，整場演奏發揮得淋漓盡致，作品大獲成功。從此之後，在白遼士的有生之年裡，只要演出這部作品，白遼士都堅持親自指揮。

幾年之後，帕格尼尼聽了這部本該屬於他的交響曲，他被作品深深打動，不吝惜讚美之辭，盛情讚揚，絲毫沒有因為自己當初的相反意見而有任何保留。但是，帕格尼尼卻從未演奏過《哈洛德在義大利》，徹底錯過了這部本屬於他的作品。這時，帕格尼尼仍以作曲酬金的方式給了白遼士兩萬法郎，因為此時的白遼士已是貧困不堪了。

小知識：

浪漫主義樂派是繼維也納古典樂派後出現的一個新的流派，它產生在十九世紀初。這個時期藝術家的創作上，則表現為對主觀感情的崇尚、對自然的熱愛和對未來的幻想。藝術表現形式也較以前有了新的變化，出現了浪漫主義思潮與風格的形成與發展。

生命最後的絕唱

莫札特和《安魂曲》

我將會在旋律中生活，也將會在旋律中死去。音樂成了我的生命。

——莫札特

安魂曲作於一七九一年，是莫札特最後的作品。

一七九一年秋天，莫札特曾對妻子說：「我想為自己寫一首安魂曲。」不料一語成讖，很快應驗，瓦爾塞根伯爵慕名來請他作一首安魂曲以悼念亡妻。面對伯爵的殷切期待，莫札特立即全身心地投入到這部作品的創作中，在給朋友的信中，他寫到：「你知道，創作對我來說至少不比休息更累，況且我也不能無事可做。我預料有些事情將在我身上應驗。鐘聲響了，我只能用標點符號向你表示……」

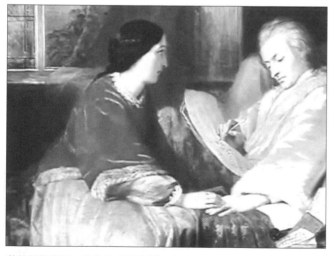

莫札特與妻子，最後作《安魂曲》時。

日以繼夜的工作讓本就身體單薄的莫札特每況愈下，健康日益惡化，但為了能夠完成伯爵的託付，他仍堅持每天工作到深夜。可是直到去世，莫札特也沒能完成這部富於人道主義

色彩的作品，這果然成了他為自己作的安魂曲，最後由他的學生蘇斯邁爾根據他留下的手稿續完。莫札特去世時才三十五歲，生前的天才聲譽和奢華生活都沒有了，音樂大師在貧病交加中死去。只有他的音樂，沒有一絲傷感，充滿陽光、歡樂。

莫札特這部《安魂曲》使用的是傳統的《安魂曲》形式，用的是德文歌詞，然而根據通用原則，他還是填寫了拉丁文歌詞，非常真摯、動人。莫札特一生的作品都沒有痛苦，即便是在他最貧窮、潦倒的時候，他也能讓作品充滿純淨的快樂。這部臨終作品仍然保持著這個優點，全曲充滿天國光芒照耀的感覺。莫札特的安魂曲共分八個部分，莫札特在寫到第八小節時去世，他完成了第一部、第二部的合唱和絃樂，第三、四部只完成了合唱，幫他將全曲完成的有艾伯勒、斯塔德勒和莫札特的學生蘇斯邁爾，但主要是蘇斯邁爾之功。蘇斯邁爾的確才情不足，連莫札特本人也認為他比較笨，但莫札特在臨終前曾對蘇斯邁爾有所交代，序曲還是基本體現了莫札特在前一部分的風格。

大多數音樂學者都對莫札特創作這部作品的熱情與執著持讚賞態度。著名的日本樂評人志鳥榮八郎曾說：「我聆聽這部作品時，不僅僅是感受到莫札特耗盡自己的心血來創作，同時也能夠感受到莫札特創作到生命的最後一刻的那種堅強的意志。莫札特的意志深深地感染了我，每聽一次，我都充滿了新的勇氣和力量。」當我們在世界上的某一個角落裡，聽到這首樂章響起的時候，誰又不會想到莫札特呢？

小知識：

安魂曲，又作安魂彌撒，追思曲，慰靈曲，是一種特殊彌撒（requiemmass），用於基督教悼念死者儀式中演唱的合唱組曲。

失而復得的名曲

海頓和《C大調大提琴協奏曲》

> 讓自由的藝術和音樂本身美的規律衝破技術的樊籬，給思想和心靈
> 以自由。
>
> ——海頓

《C大調大提琴協奏曲》是海頓最為得意的一曲上乘之作，本曲不僅具有維也納古典樂派所共有的典雅樂風，而且還在演奏技巧方面存在著相當大的難度，因此堪稱為那一時期大提琴協奏曲中的代表作品。但是，本曲卻在海頓逝世之後，沒能夠完整的流傳下來，並在貴族文庫與圖書館中埋沒了將近二百年之久。

一直到了一九六一年，捷克音樂學者蒲爾克特才在布拉格國立圖書館裡，發現了海頓時期的手抄分譜，才算是讓這首曲子得以見到光明。蒲爾克特將樂譜交由科隆的海頓研究所學術主任費達，從譜紙的浮水印判斷後，費達認定此譜為可信度極高的手抄譜，同時也進一步確認此曲譜就是海頓所作的大提琴協奏曲。

那麼是什麼原因讓如此經典的一首協奏曲，在歷史的塵埃之下，埋藏了這麼久的時間呢？在對海頓的妻子安娜加以瞭解之後，也許我們就能夠找到答案了。

一七六〇年，海頓與年長他三歲的維也納假髮商J. P. 凱勒的女兒安娜‧凱勒結婚了。結婚前的安娜雖然有著讓人難以接受的大小姐脾氣，但是對海

頓還算是恭敬有禮的。海頓也以為安娜是一個溫柔體貼的人，兩人能夠有緣分共同組建一個家庭，也算是一生的幸事。

但是在新婚的甜蜜結束後，生活回到了日常的軌道，而海頓並不是一個有錢人。他的父親是個車匠，母親是貴族府中的廚工，家中兄弟姐妹十二個人，生活條件貧困得很。

為了養活一家人，也為了自己的作曲理想，海頓不得不辛苦的工作。而安娜實際上卻是一個很自私自利的人，在嫁給海頓之後，她才發現自己的丈夫原來是個幾近一無所有的窮光蛋。

自己以前所過的優越生活，也被繁重的家務和貧困潦倒的生活環境所代替。安娜對此十分不滿，開始經常和海頓大吵大鬧，嫌棄海頓沒有出息。

婚後不久，海頓就發覺這門婚事其實是一個嚴重的錯誤，撇開安娜喜歡無理取鬧的脾氣不說，在自己的音樂創作上，安娜也表示很不理解和毫不關心。

她經常隨手拿出海頓放在桌上花費了大量心血創作已完成或尚未完成的音樂手稿，隨便去做捲髮紙、墊桌子、擦桌椅、包糖果、製作點心盒等等，甚至在做飯的時候拿去生火。

這樣的做法使海頓再也無法忍受，便決定想盡辦法也不要再與安娜生活在一起了。於是在幾年與安娜

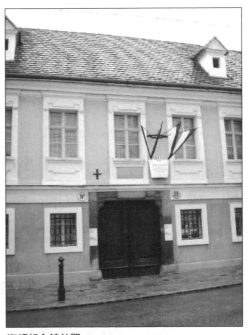

海頓紀念館外觀。

的分居生活結束後，兩人終於辦理了離婚手續，重新開始了各自的生活。雖然說海頓終其一生還是得按時付給安娜贍養費，但是畢竟他的靈魂得到了解放，在生活和創作上，再也沒有絆腳石了。

所以在今天看來，《C大調大提琴協奏曲》原稿的失蹤，不得不說與安娜是扯得上關係的。

人們在對海頓不幸的婚姻表示同情之外，也很惋惜他的作品竟遭到如此的對待，那麼同時也不禁會想，在海頓和安娜一起生活的那幾年裡，還有多少優秀的曲子就這樣輕易地被毀掉了呢？不過所幸的是，《C大調大提琴協奏曲》終究還是被人找到了，聽眾的耳朵也有福了。

小知識：

古典主義音樂，指十八世紀下半葉之十九世紀初，形成於維也納的一種樂派，亦稱「維也納古典樂派」，以海頓、莫札特及貝多芬為代表，其特點是：理智和情感的高度統一；深刻的思想內容與完美的藝術形式的高度統一。創作技法上，繼承歐洲傳統的複調與主調音樂的成就，並確立了近代奏鳴曲曲式的結構以及交響曲、協奏曲、各類室內樂的體裁和形式，對西洋音樂的發展有深遠影響。

流浪的音樂水手

華格納和《漂泊的荷蘭人》

我不想做君主和帝王，我只想做一名指揮。　　　　　　——華格納

　　驚濤駭浪伴著陣陣雷鳴，暴風雨呼嘯著席捲海洋，狂怒的大海上漂泊著一個呼喊的靈魂，他必經永不停歇地航行，接受魔鬼的懲罰。這便是華格納的歌劇序曲《漂泊的荷蘭人》描繪的畫面，也正是華格納一生的寫照。

　　華格納是德國浪漫主義歌劇的集大成者，《漂泊的荷蘭人》是他寫的第一部歌劇。華格納的一生漂泊不定，他所處的時代社會動盪、人心崩壞，華

1843年德國德勒斯登首演。

格納自己的性格又放浪不羈，過著漂泊無定的流浪生活。

華格納決意要寫《漂泊的荷蘭人》是源於一八三九年的一次海上旅行。當時他因逃債躲在拉脫維亞的里加，擔任里加劇院的音樂總監一職。在任職期間他大力進行音樂改革，結果得罪當地的權勢人物，失去了這個薪酬不錯的工作機會。再加上華格納從來不知量入為出，所以常常負債累累，最後只好決定逃離里加。

華格納想去文化事業比較繁榮的巴黎尋找機會，但是以他當時的處境，走正常路線是行不通的。他便帶著妻子夜裡偷越國境到俄國，後又經由普魯士輾轉到挪威，從挪威再乘船到英國，然後度過英吉利海峽到達法國。

從挪威到英格蘭的途中，華格納搭乘了一條只有七名水手的雙桅小帆船，途中遇上了暴風雨。小船在大海的怒濤中掙扎了整整一個星期，當時船上的所有人幾乎都絕望了，但最後小船終於幸運地靠上了英格蘭的土地。

在與狂風巨浪掙扎的時候，華格納想起了自己曾讀過海涅寫的一篇北歐傳說，講的是一位荷蘭水手的故事。

一位荷蘭水手駕船在大海上航行，與風浪搏鬥，他大聲地發誓一定要戰勝大海，繞過風高浪惡的好望角。魔鬼聽見了，便施法術罰他永遠在海上漂泊，不得安息，每隔七年才允許他靠一次岸。

從此，荷蘭水手便一直在海上漂流。過了很多個七年後，有一次又逢七年，荷蘭水手的船停泊在挪威，與一艘挪威船靠在一起，荷蘭人贏得了挪威船長女兒珊塔的愛情。

為了不連累珊塔，水手決定獨自出海，繼續他那永無止境的航行。珊塔站在岸邊的懸崖上看著船遠去，傷心欲絕，為了表達自己對愛情的忠貞不二，她縱身跳下懸崖殉情。就在這時奇蹟發生了，水手的船破成碎片，魔鬼

的詛咒失效，水手終於與珊塔結為連理，愛情戰勝了魔鬼。

　　華格納聯想到自己多年來居無定所的生活，在音樂上四處碰壁的他頓時傷懷萬千，他決定以荷蘭水手為題材寫一部歌劇。到巴黎以後，他便動手創作起來，至一八四一年九月歌劇全部完成，取名為《漂泊的荷蘭人》，成為華格納的第一部音樂劇。

　　《漂泊的荷蘭人》是華格納的感懷之作。這些構思都誕生在那個漆黑的深夜，那時生死未卜的他，一片茫然。他只有二十六歲，卻已經在五個地方做過助理指揮或是音樂指導之類的工作，每次任期都不超過一年，最短的只有兩個月。

　　四處碰壁的華格納感受到深深的孤獨感，漂泊的生活使他感到自己就像是在茫茫大海上漂泊的小船。《漂泊的荷蘭人》的戲劇意象就在這樣的心境下產生，這部音樂劇也預示了華格納後半生的大部分生活和藝術經歷，無論是巧合還是讖示，在他動人的音樂中，已無關緊要。

小知識：

　　《漂泊的荷蘭人》是華格納凸顯其個人風格的里程碑式作品之一，是一部關於被孤立了的寂寞英雄與藝術家的心理劇，同時也是一部幻想魔幻劇。

一頓昂貴的晚餐

舒伯特和《搖籃曲》

我來到這個世界上就是為了作曲。

——舒伯特

　　舒伯特（Franz Schubert 1797～1828）短暫的一生基本上都是在窮苦中度過的，他一生貧窮潦倒，只活到三十一歲便夭折了。大部分時間靠偶然賺得的稿費和親戚、朋友的接濟度日。而他自己就整日沉浸在緊張的音樂創作過程中。這位天才的音樂家常常三餐沒著落，只能餓著肚子過日子。

　　一天，他徘徊在維也納的街頭，天黑了，他饑腸轆轆，荷包裡卻一分錢也沒有，晚餐應該怎麼解決呢？他實在想不到一個好主意。但他實在餓極

舒伯特誕辰地紀念館。

了，本能地走進一家飯店坐了下來，雖然現在他一個硬幣也拿不出來，但既然已經坐下來了，他只能寄望於他能在這裡巧遇熟人、朋友，那樣就可以幫忙解圍了。他環顧左右，沒看見一個認識的人。他仔仔細細地又看了一遍，還是沒有見到一張熟悉的面孔。他非常失望，這下該怎麼辦呢？沒有一分錢，我拿什麼來付帳呢？

正在煩惱當中，無意間發現飯桌上有一張舊報紙，舒伯特就拿起來翻看著。上面有一首小詩：「睡吧，睡吧，我親愛的寶貝，媽媽雙手輕輕搖著你……」這首樸素、動人的詩，打動了作曲家的心靈，他立刻忘記了身邊的煩惱，思緒和情感都轉移到了詩歌的意境裡。

他眼前浮現出慈愛的母親的形象：在那寧靜的夜晚，安詳的母親輕輕地拍著孩子，哼唱著搖籃曲，銀色的月光透過窗子照在母子的身上，靜謐的夜色當中，好像天上所有的星星都甜甜的睡熟了……這是多麼美好的一幅畫面啊！

舒伯特幾乎就要抑制不住自己激動的心情，他的樂思暖暖地湧上心頭，鋪滿了心田，就像陽光漫上山坡一樣，令人感動。他趕忙從口袋裡掏出一張比較乾淨的紙，拿出一小截鉛筆，自己坐在那個小角落裡旁若無人地哼唱起來，他一邊唱著一面急速地譜寫著……樂思綿綿，浮想聯翩，不一會兒就把它譜成歌曲寫了出來。

舒伯特寫好後，把歌曲交給飯店的老闆。那個老闆其實對音樂一竅不通，完全不明白這個潦倒的人想幹什麼。舒伯特想了一下，然後按著譜子親自唱給他聽。在他輕輕的歌聲中，小店裡的熱鬧漸漸變成了幸福的沉醉，不論是客人還是店員都聽得出了神。歌聲停止之後好半天都沒人說話。那個老闆有點吃驚，這首曲子是那麼好聽，那麼優美……

老闆看到舒伯特穿的衣服又破又舊，到現在還沒點菜，終於明白他是想

用這首曲子換得一份食物，便愉快地給舒伯特端上來一盆馬鈴薯燒牛肉。這一晚，大家都在這種安詳寧靜的氣氛中用過了晚餐。

許多年之後，這首歌的手稿被送到巴黎拍賣，竟以四萬法郎起價！

這首《搖籃曲》很快在世界各地傳唱開來。舒伯特在貧困中，以美好的心靈為母親和孩子們寫下了的這首甜美的歌曲，它舒緩、親切、深情的旋律，輕輕地催著嬰兒入睡，讓孩子擁抱著母愛的溫暖進入夢鄉，做著天使般的夢。自從問世以來，世界上該有多少母親坐在搖籃邊哼著它？它給人帶來精神上的舒緩，靈魂深處裡深情的安慰。

如今看來，這首歌的價值，何止四萬法郎？

小知識：

搖籃曲，原是母親撫慰小兒入睡的歌曲，通常都很簡短。旋律輕柔甜美，伴奏的節奏則似搖籃的動蕩感。許多大作曲家如莫札特、舒伯特、布拉姆斯都寫有這種歌曲。由於音樂平易、動人，常被改編為器樂獨奏曲。此外也有專為器樂寫的搖籃曲。

漢宮裡的美人心

王昭君和《漢宮秋月》

　　說起中國著名的經典古曲，《漢宮秋月》是無論如何也不能繞過去的一首。它本是崇明派的琵琶曲，然而流傳至今，出現很多譜本，演奏形式也延伸到了二胡曲、箏曲、江南絲竹曲等。這曲名便已言說了它的故事，在已成往事的漢宮裡，在散去歷史塵煙卻散不去的千載幽怨裡，關於一個女子，一個傳奇。

　　王嬙天生麗質聰敏慧點，懷抱著那個時代少女最好的夢被選為良家子送入宮牆。然而深宮生活數年，她連皇帝的影子也見不到，更不用說被恩召寵幸。那個時候後宮的規矩是這樣的，選上來的良家子通過宮廷畫師的畫筆，呈現在皇帝的面前，皇帝看上了誰的畫像，就召寵誰。

　　王嬙本就不是富貴人家的小姐，更天生一副傲骨，賄賂這種事，她不屑去做。那位小心眼的宮廷畫師毛延壽因此懷恨在心，為王嬙作畫時，在她的畫像上點了一顆痣，遮去她的麗色，斷送她的夢，斷送她一生。

　　西元前33年，北方匈奴首領呼韓邪單于對漢稱臣，呼韓邪單于親自來到長安向大漢的天子漢元帝請求和親。和親自是個好主意，但是和親的女子到哪裡去找？

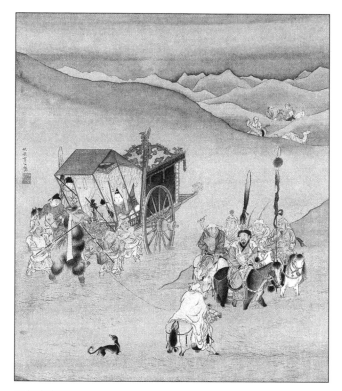

明妃出塞圖

公主是萬萬不可的，天之驕女怎堪塞外苦寒。漢元帝無奈下詔，希望有人自願出塞，整個後宮的氣氛變得低落又緊張。

王嬙已經在後宮生活很多年了，每天透過臉盆水裡的倒影看自己，然後不斷問自己，這就是她的夢嗎，在枯燥無望的日子把無盡的幽怨刻滿絕美的容顏，直到老去死去。所以當她聽聞漢元帝的詔書，她知道，這是她擺脫這種生活的唯一機會。王嬙自請出塞，漢元帝賜字昭君。

據《後漢書．南匈奴傳》記載：「帝見大驚，意欲留之，然難於失信，遂與匈奴。」漢元帝必然是後悔的，野史上說，漢元帝在昭君走後，調查畫像的事情，真相大白，一怒之下殺了毛延壽。

　　不過，漢宮的這些紛紛擾擾與王昭君再也沒有關係了，她帶著可能她自己還沒有意識到的歷史使命去到另一片天空。

　　她走的時候怨不怨恨不恨今已無從查證，但是在舉目無親的草原大漠，若說她沒有怨沒有恨，是絕不可能的。呼韓邪單于死後，他的兒子要娶昭君，胡族是有這傳統的，繼子可娶繼母。昭君不堪忍受，意圖通過漢元帝逃離這亂倫的災難，而漢元帝傳來的旨意是那樣冷酷無情──「從胡俗」。史料記載，「昭君乃吞藥而死」，這有沒有可能是「昭君怨」的另一種真實？

　　王昭君一生所有傳奇的開始，是在漢宮裡；推動她走下去的，是漢宮年年歲歲幽怨悲秋的宮怨。這些，你只要聽一聽《漢宮秋月》也就懂了。

小知識：

王昭君，名嬙，字昭君，乳名皓月，漢族人，中國古代四大美女之一的落雁，晉朝時為避司馬昭諱，又稱「明妃」，漢元帝時期宮女，西漢南郡秭歸（今湖北省興山縣）人。匈奴呼韓邪單于閼氏。

國家圖書館出版品預行編目資料

關於世界名曲的100個故事／郭瑜穎編著、黃健欽審訂.
－－第一版－－臺北市：宇河文化出版；
紅螞蟻圖書發行，2011.1
面　　公分－－(Elite；27)
ISBN 978-957-659-822-7（平裝）

1.音樂欣賞

910.38　　　　　　　　　　　　99026181

Elite 27

關於世界名曲的100個故事

作　　者／郭瑜穎
審　　訂／黃健欽
發 行 人／賴秀珍
總 編 輯／何南輝
校　　對／楊安妮、周英嬌、賴依蓮
美術構成／Chris' office
出　　版／宇河文化出版有限公司
發　　行／紅螞蟻圖書有限公司
地　　址／台北市內湖區舊宗路二段121巷19號（紅螞蟻資訊大樓）
網　　站／www.e-redant.com
郵撥帳號／1604621-1　紅螞蟻圖書有限公司
電　　話／(02)2795-3656（代表號）
傳　　真／(02)2795-4100
登 記 證／局版北市業字第1446號
法律顧問／許晏賓律師
印 刷 廠／卡樂彩色製版印刷有限公司
出版日期／2011年1月　第一版第一刷
　　　　　2020年11月　　　第三刷

定價 300 元　港幣 100 元

ISBN 978-957-659-822-7　　　　　　　Printed in Taiwan